TEXAS FLOOD
The Inside Story of
STEVIE RAY VAUGHAN

——紐約時報暢銷書——

德州洪水
史提夫‧雷‧范傳
藍調英雄的生命故事

艾倫‧保羅
安迪‧艾爾多特　著
Alan Paul & Andy Aledort

張景芳　譯

 大石文化

各界讚譽

「本書作者艾倫・保羅和安迪・艾爾多特收集了眾多當事者的說法，把范如何從一個嗜唱片如命的達拉斯少年，一路成為音樂史上的吉他之神，寫下最貼近真實的記錄，並說明他的音樂何以具有超越時代的影響力⋯⋯核心在於他的離世，令我們充分感受到他所遺留下來的巨大空缺，在這一點上，這本書也是一首藍調：揪心、具有宣洩的效果，而且真摯。」──《德州觀察家》雜誌（Texas Observer）

「史提夫・雷・范因直升機意外驟世 30 年後，在這本全面性的傳記中輝煌地重返人生舞臺⋯⋯《德州洪水》展現了他之所以成為音樂大師和偉人的特質。」
──《奧斯丁紀事報》（Austin Chronicle）

「《德州洪水》極大程度補足了我們對史提夫・雷・范的了解，也彰顯了他的歷史地位 ── 不論是作為一個人，還是音樂表演者⋯⋯本書是所有 SRV 樂迷的必讀之作。」
──《休士頓新聞報》（Houston Press）

「這本敘事生動的新書是探索史提夫・雷的人生和音樂的最佳選擇，書中充滿了大量的細節，和唯有熟悉內情者才知道的內容。」
──《達拉斯觀察家》報（Dallas Observer）

「這本迷人的書帶你深入後臺，置身八〇和九〇年代德州樂壇的中心奧斯丁，聽許許多多和 SRV 的一生有交集的人說出真實的故事。」
── Lone Star Review

「本書深入的報導內容，讓任何有興趣了解藍調以及范在流行音樂中的地位的讀者，都能從中發掘到寶藏。」
──《科克斯書評》（Kirkus Reviews）星級推薦

「這本充滿才思、資訊豐富、啟迪人心的吉他偉人傳記會讓樂迷大呼過癮。」
──《出版人週刊》（Publishers Weekly ）星級推薦

「喜愛范和藍調的樂迷必讀之作。」
──《書單》雜誌（Booklist）

「艾倫・保羅、安迪・艾爾多特兩位作者在《德州洪水》中成功做到的是，一方面直白地揭露了范嚴重到瀕死程度的毒癮，以及晚年戒毒後堅持不再碰毒的心境，和他的演奏臺下的真實性格，同時又對范無可否認的驚人才華維持最高敬意。這本書不帶一絲名人八卦和扒冀的成分，又能赤裸裸展現出史提夫・雷這個人，讓我們知道為什麼多年來他依然受人景仰。」
── Relix 雜誌

「好弟兄史提夫・雷・范是個熱血硬漢！他無畏、狂暴而優雅的吉他演奏方式令人嘆為觀止。《德州洪水》幫助你同時了解這位演奏家和這個人。對於他留給我們所有人的禮物，我們深深感激。也感謝上帝上范家人來到這個世界，吉米和史提夫都是非常好的人。」
——**卡洛斯・山塔那（Carlos Santana），吉他手**

「《德州洪水》是很棒的書，讓我得以從一個清楚的外在角度檢視我過去的人生重心，並好好地看見了史提夫和吉米的關係，那是非常討人喜歡，但往往不為外人所見的關係。寫得好啊兩位。」
——**克里斯・雷頓（Chris Layton），雙重麻煩樂團鼓手**

「《德州洪水》是至今最好的史提夫傳記，它不僅說出了史提夫作為一位職業樂手的故事，更捕捉到他這個人的特質，這一點是以前所有寫他的書都沒有做到過的。書中從頭到尾把他的整個人生展現出來，真是很棒的一本書。」
——**湯米・夏儂（Tommy Shannon），雙重麻煩樂團貝斯手**

「作者引用和史提夫最熟識的人所說的話寫下了史提夫的故事，寫得精采無比！連我都從書上豐富的訊息中學到了很多事。」
——**瑞斯・威南斯（Reese Wynans），雙重麻煩樂團鍵盤手**

「史提夫・雷・范的演奏展現出一種獨一無二的魔幻、精神神祕感。他的靈魂透過音樂照耀出來，使他的音樂具有意義、充滿力量，並引起共鳴。《德州洪水》是一本非常吸引人的書，捕捉到一位極具才華的音樂家、更重要的是一個善良美好的人的精髓。」
——**艾瑞克・強生（Eric Johnson），吉他手**

「《德州洪水》太棒了！這是第一本在我看來全部敘事內容都正確的書。我在看這種書的時候永遠在想『這樣說對嗎』，結果真的都對！」
——**喬・蘇布萊特（Joe Sublett），Texicali Horns 薩克斯風手，SRV合作樂手**

「我在讀《德州洪水》時收穫很多，這本書以絕佳的寫法和詳盡的內容，記錄了一位不僅延續了藍調的生命，也改變了吉他的未來的人。」
——**華倫・海恩斯（Warren Haynes），歐曼兄弟樂團吉他手**

「《德州洪水》向一位優秀的吉他手至上最高敬意，執筆的是兩位對他和他的音樂都很了解的人。身為吉他手和史提夫・雷・范的歌迷，我在書中的每一頁都能感受到他尋找自己音色時的努力，以及表達自我的強烈欲望。」
——**喬・派瑞（Joe Perry），史密斯飛船樂團吉他手**

「不但史提夫・雷・范的樂迷必讀，任何還擁有一絲熱血的人也應該要讀。這本書極端動人地描寫了地表最偉大吉他手之一的人生故事，我在每一章中了解

到的事，都讓我更加珍惜他帶給我們的禮物，我原以為這是不可能的。」
——喬‧沙翠亞尼（Joe Satriani），吉他手

「這本書忠實反映了我所認識的史提夫‧雷‧范。他的每一個樂迷，還有任何一個有心登上高峰的樂手，都一定要讀《德州洪水》。」
——喬‧普利斯尼茲（Joe Priesnitz），經紀人，SRV 的第一個代理商

「史提夫‧雷‧范和所有偉大的藍調音樂家一樣有點神祕 —— 這樣一個才華過人的吉他手，卻常在眾目睽睽之下躲在他招牌牛仔帽的帽沿影子裡。在這本絕妙好書中，兩位我們最好的音樂記者艾倫‧保羅和安迪‧艾爾多特，採訪了 SRV 身邊最親近的人，讓我們終於有機會了解這位傑出的謎樣人物。不論是對 SRV 的崇拜者、吉他狂熱者、藍調樂迷，還是有興趣了解經典搖滾史的人，這本書都是必讀著作。」
——布萊德‧托林斯基（Brad Tolinski），《吉他世界》雜誌總編輯

「超過 35 年前史提夫‧雷‧范還在小俱樂部表演時，我就在奧斯丁的安東夜店看過他。我站得離舞臺很近，完全被他迷住，當時我就知道這個人一定是未來的傳奇。他的音樂滿溢靈魂，已經遙遙領先其他所有人。對我的音樂造成真正重要的影響。這是一本重要的書，而且早該問世了。」
——露辛達‧威廉斯（Lucinda Williams），創作歌手

「《德州洪水》是最權威的史提夫傳記，故事背景從德州奧斯丁一個比現在單純得多的時代開始，讓讀者一窺史提夫無邊的藝術才華、奮鬥精神和靈魂。一定要讀！」
——大衛‧葛里森（David Grissom），吉他手

「終於有一本書把史提夫的人生和傳奇事蹟完整呈現出來了，由史提夫最熟識的人親口述說。對他的樂迷來說，這是一本非常重要、讀來令人屏息的書，同時深入描述了這位巡迴演奏家和音樂產業辛苦的一面。本書作者艾倫‧保羅和安迪‧艾爾多特是備受敬重的音樂記者兼樂手，他們在書中呈現的視角以及對細節的關注，會讓同為吉他手的讀者感到心有戚戚焉。保羅在 2015 年以類似的手法寫下了同樣擲地有聲的歐曼兄弟樂團傳記 One Wy Out 之後，已成為最好的搖滾史敘事者。我愛這本書。」
——泰德‧卓茲多夫斯基（Ted Drozdowski）， 吉他手，Premier Guitar 網站記者

「艾倫‧保羅和安迪‧艾爾多特兩位作者在《德州洪水》中非常成功地做到一件事，就是一方面對史提夫無庸置疑的卓越才華和人生最後幾年禁絕毒品的努力保持最高敬意，同時又赤裸裸地揭露他近乎致命的成癮程度，以及他在舞臺下的真實個性。書中沒有絲毫名人爆料或挖掘隱私的用意，有的只是關於史提夫最真實、最具誠意的故事。」
—— jambands.com

獻給與我們共享音樂、每天在各方面支持我們的妻子與孩子。

蕾貝卡（Rebecca）、雅各（Jacob）、艾利（Eli）和安娜（Anna）

——**艾倫・保羅**

崔西（Tracey）、羅里（Rory）和懷特（Wyatt）

——**安迪・艾爾多特**

目錄

前言

我人生走到這一刻，時鐘上的十二年並不算長，但是在這段和史提夫・雷・范一起演奏的時間裡，看著他以樂手和人的身分學習克服許多人生挑戰，給我上了最好的一課。

從我一九七八年加入史提夫的樂團，到他一九九○年意外逝世，不管我們是以兩人團體的方式在廉價酒吧合作表演，或是那些三年跟雙重麻煩樂團（Double Trouble）開著廂型車東奔西跑，甚至最後到世界各地的體育場巡演，我們的初心從未改變。我們這個團體所做的任何事，都是基於史提夫那種始終全力以赴的強烈熱誠。我們一心一意共同專注在同一件事情上，引領我們度過每一個低潮和逆境。

史提夫有一股拚勁，似乎每次只要一拿起吉他，就無法不竭盡全力。無論他是獨自一人坐在公車後頭，和我們兩個人坐在飯店房間裡，在卡內基音樂廳（Carnegie Hall）的舞臺上，還是在芝加哥藍調音樂節（Chicago Blues Festival）的十一萬五千名觀眾面前，他的投入程度都一模一樣。他的說法是：「如果不毫不保留地做，不如不要做。」從我第一次看他演奏，就很清楚感受到這一點。我就是因為這一點受他吸引，也因為這一點讓我知道我想跟他一起演奏，就這樣。

他的情感和精神似乎總是完全投入當下的音樂，這點讓我很著迷。

我之前從沒演奏過藍調，史提夫剛好很喜歡這一點。他說：「你有很多地方我很欣賞。也許我也有些東西可以給你。」我跟他說，我有預感如果我們合作，會有好結果，除此之外我什麼也不知道。光是想到這點就很讓人興奮。

史提夫傳達出來的感覺和情緒，能夠深刻地影響別人。他能吸引住聽眾，並且把他們拉過來，這真的很神奇也令人費解。對此湯米和我以及後來的瑞斯（Reese）都不用討論就能意會。

史提夫英年早逝，對我及其他許多人來說是很不幸的。他在人生最顛峰的時刻離開，因而在時間中留下無法以其他方式存在的印記。我們失去了某些珍貴稀有的東西，大家一直很好奇如果他沒死會是什麼情況。我也只能猜想未來可能會如何。

參與《德州洪水》一書的撰寫，讓我更深入剖析自己的過去和我們共同度過的歲月。希望這本書能讓你從一個人、藝術家和朋友的角度，對史提夫有更深刻的了解。

——克里斯・雷頓，雙重麻煩樂團鼓手

於德州奧斯丁

作者的話

除了另有說明之外，本書所有引述內容都是我們其中之一或共同採訪所取得。唯一的例外是引用柯特‧布蘭登伯格（Cutter Brandenburg）的話，這些內容得到他兒子羅伯特（Robert）的同意，改編自他的回憶錄《無人能擋的彗星》（You Can't Stop a Comet）。

《德州洪水》一書代表的是我們這兩位作者兼樂手的三十年心血，我們畢生致力於了解並散播我們熱愛的、一直是我們生命重心的音樂。雖然史提夫‧雷‧范對我們兩個人來說都很重要，但我們接觸他的音樂的機緣略有不同。

艾倫‧保羅

我第一次聽史提夫‧雷‧范的音樂時並不「懂」他，因為我那時年輕愚蠢，自以為很懂藍調，而且像所有自以為是的人那樣渾然不覺。我認為史提夫的音樂太大聲、太奔放，而且老實說，看到白人那樣彈實在覺得不成體統。但是我開始跟我崇拜的藍調英雄見面採訪時，有趣的事發生了：他們一個個都告訴我史提夫有多厲害。艾伯特‧金（Albert King）、巴弟‧蓋（Buddy Guy）、艾伯特‧柯林斯（Albert Collins）和強尼‧柯普蘭（Johnny Copeland）都這樣說。終於，我這個瞎子見

到了光明，然後，我開始為了沒能擠進方圓一百六十公里內他的每一場演唱會的最前排而懊悔不已。

我愈陷愈深，後來很幸運在一九九〇年紐奧良爵士樂與傳統音樂節（New Orleans Jazz & Heritage Festival）上看到史提夫跟他哥哥吉米（Jimmie Vaughan）一起演奏。他們的合作太精采了，我很期待他們即將推出的《家庭風格》（Family Style）專輯。我正在求雜誌社讓我去採訪范氏兄弟時，聽到史提夫在高山峽谷音樂劇場（Alpine Valley）死亡的噩耗。幾個月後，我開始在《吉他世界》雜誌（Guitar World）工作，有機會進一步沉浸在史提夫的音樂裡，儘管經常因此而感到哀傷；他的缺席這件事有很強的存在感，我很多次跟想念他的吉他手採訪互動時，一直感覺到他的精神與我們同在。

幾年後吉米單飛，推出《奇異的快樂》（Strange Pleasure）專輯，我在他開心、搖擺的音樂中找到了安慰。這證明音樂可以克服悲傷。我跟吉米針對他的發片，和為他弟弟安排追思音樂會的事進行長時間採訪時開始認識他，同時也對史提夫真正的樣貌有了概念。他請我為一九九六年發行的《向史提夫・雷・范致敬》（A tribute to Stevie Ray Vaughan）和二〇〇〇年的《SRV》精選輯這兩張優秀的專輯撰文時，我感到很榮幸。從第一次採訪我就很清楚看到，談論史提夫對吉米來說是一件多麼煎熬、卻又很重要的事。他的見解是這本書的核心，對此我們非常感激。

我二〇〇五年搬去北京時，史提夫仍持續帶給我重大影響。我在那裡聘請了一位名叫武麟（Woodie Wu）的年輕樂手幫我修理一把吉他。我們講話的時候，我看到他襯衫底下露出熟悉的字

母，就問他能否看看他的刺青：他把袖子拉高，出現了 SRV 三個字母，上面是史提夫的臉，就刺在他左手的三頭肌上。他青少年時期迷重金屬時買了一塊《德州洪水》的卡帶，因為被封面上的樂手吸引。當時他根本沒聽過藍調，也不知道德州在哪裡，但卡帶中的音樂徹底顛覆了他的世界。

我不敢相信居然會遇到一個把史提夫刺在身上的中國藍調吉他手，他也不敢相信那個幫他最心愛樂手撰寫唱片封套文案的人，居然走進他在北京郊區的店裡。我們成了摯友，組了樂團在中國巡演，並在許多方面改變了彼此的人生。我把這些歸功於史提夫。

我寫完《一條出路：歐曼兄弟樂團的內幕故事》（One Way Out：The Inside History of the Allman Brothers Band）之後在思考下一本書時，我知道一定要寫一個對我有類似影響的人，且他的故事要讓我覺得同樣扣人心弦。那就非史提夫莫屬了。我也知道要寫好這本書，一定要跟《吉他世界》雜誌的同事兼好友安迪·艾爾多特合作，他採訪過史提夫四次，已經在音樂圈浸淫數十年。我相信我們在這本書中真實呈現了史提夫·雷·范的內幕故事。願史提夫的音樂能繼續從地球這一端啟發另一端的人。

安迪·艾爾多特

有些樂手讓人第一次聽到他們演奏就永遠忘不了。羅伯·強森（Robert Johnson）和比比·金（B. B. King）、吉米·罕醉克斯（Jimi Hendrix）和查理·帕克（Charlie Parker）、披頭四（Beatles）和歐涅·柯曼（Ornette Coleman）對我來說都是如此。因為第一次聽到這些深具創見的藝術家演奏的

記憶實在太鮮明，我永遠不會忘記當時的地點、初次聽到時的場合還有對我造成的衝擊。這種經歷留下了不可磨滅的印記，史提夫・雷就是其一位。

一九八三年春天，我在我媽家，有一臺收音機在背景小聲地放著音樂，某一刻它播起了大衛・鮑伊（David Bowie）的新歌〈跳舞吧〉（Let's Dance）。我原本沒在聽，直到吉他獨奏時，我整個人僵住：「這是什麼東西！是艾伯特・金在大衛・鮑伊的唱片裡演奏嗎？」把純藍調的濃郁和一首本質上是迪斯可／新浪潮的歌曲放在一起，這種完全意想不到的組合讓人大吃一驚，聽起來是全新的感受。這兩種音樂風格似乎天差地遠，但搭配起來卻十分巧妙又有力量。

我很快就知道這個新的吉他手名叫史提夫・雷・范。艾倫和我在寫這本書的過程中發現，跟我們聊過的每個人第一次聽到史提夫演奏時，幾乎全都感受過同樣一種無法忘懷的震撼，不論是他的樂手同行，還是後來成為他摯友的人，乃至於他在雙重麻煩樂團的團友──湯米・夏儂（Tommy Shannon）、克里斯・雷頓（Chris Layton）和瑞斯・威南斯（Reese Wynans）──無一例外。這三人都清楚記得第一次聽到他演奏時的情景與當下的感受。

聽過〈跳舞吧〉之後不久，我拿起史提夫的首張專輯《德州洪水》，馬上對他的演奏和音樂產生一股親切感。史提夫大約大我一歲，我可以在他的演奏中聽到很多顯示了他和我受到同樣影響的東西。這張專輯的最後一首曲子〈蕾妮〉（Lenny）除了承襲「三王」艾伯特・金、比比・金、弗瑞迪・金（Freddie King），以及丁骨・沃克（T-Bone Walker）等藍調英雄的 DNA，也展現了吉米・罕醉克斯帶來的獨特影響。但史提夫的演奏有個與眾不同的特色，就是他的每個音都非常精準，

完美無瑕。而且這種精準是透過強烈的情緒和絕美的吉他音色傳達出來的。另一個重要的地方在於，《德州洪水》聽起來就是那樣：一個三人樂團在錄音室現場演奏，沒有疊錄。一張唱片再直接、再純淨也不過如此。史提夫和樂團的威力、驅動力和專注力是不可否認的。

不到一年後的一九八四年初，我在紐約長島一家名為我爸爸家（My Father's Place）的夜店第一次看到史提夫·雷·范與雙重麻煩樂團，店裡有超過三百個人，擠到爆滿。史提夫才剛錄完第二張專輯《無法忍受的天氣》（Couldn't Stand the Weather），但幾個月後才會發行，所以當時《德州洪水》是他市面上唯一的專輯。史提夫那晚的表演簡直超凡入聖，我立刻就察覺到三件事：他彈吉他時呼吸是輕鬆自然的；他的音色——音量超大——是我聽過的現場 Stratocaster 吉他演奏最棒的音色；他的顫音極致完美。多半時間他都低著頭，某一刻從黑色寬邊帽底下抬頭往上瞄一會兒，露出笑容。那一刻我永遠忘不了。

兩年後，我第一次和史提夫見面並採訪他。我帶了一把吉他和一個小的練習音箱，要讓他示範一些歌曲和吉他段落。我們寒暄過後，就自動開始彈起 E 大調的藍調節奏夏佛（shuffle），合奏了約十分鐘。我放下吉他時，他問我要做什麼，我回答說：「喔，我現在要採訪你了。」他說：「哎，我以為我們只是要開心一下。」你會感覺到史提夫是那種很溫暖、大方、貼心又親切的人，永遠熱情、樂於彈奏並分享他對音樂和吉他的熱愛。

接下來的四年間，我又採訪了史提夫三次，也採訪他哥哥吉米·范。其中最有趣的一個場合，是我在他們的「兄弟」專輯《家庭風格》正要發行前去採訪他們兩人，那時大家都還用臨時的名稱

「非常范」（Very Vaughan）來稱呼那張專輯。跟他們兄弟一起聊天的感覺非常棒，他們會鬥嘴、嘲笑彼此的笑話，分享只有兄弟間才有的共同回憶。兩人的好感情一目了然。史提夫是一貫的溫暖親切，臉上掛著大大的笑容，跟上次一樣，從頭到尾都靠在椅背上彈我的吉他。採訪結束時，他站起來把吉他拿給我說：「我還是很喜歡你的吉他。」這是我們最後一次說話。

史提夫死後那幾年，我採訪了克里斯・雷頓與湯米・夏儂，談論他們的後續計畫：亞克天使樂團（Arc Angels）、故事城樂團（Storyville）與雙重麻煩（Double Trouble）專輯。到了九〇年代結束時，他們已經聽過我彈奏，也邀請過我跟他們一起錄音，一起上臺演出一些節目，這是我莫大的榮幸。正是透過這個關係，我才有機會和吉米・罕醉克斯的團友米契・米切爾（Mitch Mitchell）、巴迪・邁爾斯（Buddy Miles）、比利・考克斯（Billy Cox）還有巴弟・蓋、休伯特・薩姆林（Hubert Sumlin）、保羅・羅傑斯（Paul Rodgers）、艾格・溫特（Edgar Winter），以及其他許多傳奇樂手一起表演。

至於克里斯和湯米，要不是過去三十年間跟他們兩人長時間討論過，這本書在描述他們的關係上，以及對史提夫的了解上絕不可能這麼聚焦、坦誠或精準。我會永遠珍惜、維持我們培養出來的關係。

我過去三十五年來認識、交流過的許多樂手，都認為史提夫・雷・范是他們人生中最重要、影響最大的樂手，不論比我年長的，還是小我兩代的都是如此。他的影響力遍及全球每個角落的每個年齡層，到現在都還是一位真正的吉他傳奇和吉他英雄。他立下了很高的標準，親身示範了如何在

最高水準的演奏中表達出最深層次的情感。他是真正的藝術家。

他去世了這麼多年，我一直覺得沒有一本書能給予史提夫真正的歷史定位，這本書應該要能適切地紀念他所留下的記憶，又能一方面細數他的豐功偉業，同時道出他克服逆境和個人問題的人生故事。我很榮幸有機會和他的許多摯友與親人談話並認識，他們每一位都很大方地、知無不盡地分享他們對史提夫的想法、印象和感覺。

尤其我要向吉米・范致上最大的謝忱。要他談論他弟弟並不容易，經過多次會晤，吉米有信心艾倫和我會盡最大努力把史提夫的故事正確地呈現出來。少了他哥哥的指導，史提夫・雷・范的故事絕不可能被寫下來，真的非常感謝他對我們的信任。

我相信這本書忠實且完整地述說了史提夫的故事，讀者不但會對他的人生有所感悟，更能以前所未有的深度了解他這個人和這個樂手。撰寫這本書真的是甜蜜的負擔，我把這一切努力獻給史提夫音樂的持久力量，以及他的精神。他將繼續啟發未來許多世代的人。

16

出場人物

史提夫・雷・范（Stevie Ray Vaughan）…可能是最後一位真正的藍調吉他傳奇人物。一九五四年十月三日生於德州達拉斯。一九九〇年八月二十七日死於威斯康辛州東特洛伊（East Troy）。

吉米・范（Jimmie Vaughan）…史提夫的哥哥，也是在吉他方面對他影響最大的人。傳奇雷鳥合唱團（Fabulous Thunderbirds）的創始成員，一九九一年起成單飛樂手。

瑞斯・威南斯（Reese Wynans）…雙重麻煩樂團鍵盤手。

克里斯・「鞭子」・雷頓（Christopher "Whipper" Layton）…雙重麻煩樂團鼓手。

湯米・「婊子」・夏儂（Tommy "the Slut" Shannon）…雙重麻煩樂團貝斯手。

賴瑞・艾伯曼（LARRY ABERMAN）…《家庭風格》（Family Style）專輯鼓手。

安迪・艾爾多特（ANDY ALDORT）…本書作者之一，曾四度採訪史提夫・雷・范。

葛瑞格・歐曼（GREGG ALLMAN）…歐曼兄弟樂團創團歌手、鍵盤手；二〇一七年過世。

卡洛斯・阿洛瑪（CARLOS ALOMAR）…大衛・鮑伊的吉他手及樂團團長。

克利佛‧安東（CLIFFORD ANTONE）…藍調在奧斯丁的發源地安東夜店（Antone's）創辦人，二〇〇六年過世。

蘇珊‧安東（SUSAN ANTONE）…克利佛‧安東的姊妹，安東夜店合夥人。

席尼‧庫克‧阿佑特（CIDNEY COOK AYOTTE）…范家的表兄弟。

盧‧安‧巴頓（LOU ANN BARTON）…一九七七至七九年間擔任三重威脅樂團（Triple Threat）和雙重麻煩樂團的歌手。

馬克‧班諾（MARC BENNO）…德州吉他手，夜行者樂團（Nightcrawlers）團長。

雷‧本森（RAY BENSON）…創立瞌睡司機樂團（Asleep at the Wheel），史提夫和吉米的朋友。

比爾‧班特利（BILL BENTLEY）…一九七四至七八年間擔任《奧斯丁太陽報》（The Austin Sun）音樂編輯。

艾爾‧貝瑞（AL BERRY）…《家庭風格》專輯貝斯手。

琳迪‧貝特（LINDI BETHEL）…史提夫在一九七四至七九年間的女友。

迪基‧貝茲（DICKEY BETTS）…歐曼兄弟樂團吉他手。

大衛‧鮑伊…搖滾明星。曾聘請史提夫在他一九八三年的《跳舞吧》專輯中演奏，把這位吉他手介紹給全世界（並幫助鮑伊登上事業巔峰）；二〇一六年過世。

杜耶‧布雷霍爾（DOYLE BRAMHALL）…史提夫和吉米的歌曲創作夥伴、多年好友及團友；二〇一一年過世。

杜耶‧布雷霍爾二世（DOYLE BRAMHALL II）：吉他手，史提夫的終身好友，杜耶‧布雷霍爾的兒子。

柯特‧布蘭登伯格：史提夫的終身好友，一九八〇至八三年間的樂團工作人員；二〇一五年過世。

傑克森‧布朗（JACKSON BROWNE）：創作歌手，讓史提夫和雙重麻煩樂團免費使用他在洛杉磯的錄音室，《德州洪水》專輯即在此錄製。

丹尼‧布魯斯（DENNY BRUCE）：一九七七至八二年間擔任傳奇雷鳥樂團經紀人。

法蘭西絲‧卡爾（FRANCES CARR）：史提夫的贊助者。她在樂團早年的關鍵時期時期提供資金，並與契斯利‧米利金（CHESLEY MILLIKIN）合組經典經紀公司（Classic Management）。

比爾‧卡特（BILL CARTER）：吉他手、歌手、詞曲創作者、〈交火〉（Crossfire）一曲的共同創作者。

琳達‧卡西奧（LINDA CASCIO）：范家表姊妹。

艾力克‧克萊普頓（ERIC CLAPTON）：英國藍調吉他傳奇人物，史提夫的朋友和仰慕者。

W. C. 克拉克（W. C. CLARK）：奧斯丁吉他手，演奏貝斯並曾與史提夫和歌手盧‧安‧巴頓共同領導三重威脅歌劇團（Triple Threat Revue）。

鮑伯‧克里蒙頓（BOB CLEARMOUNTAIN）：《跳舞吧》專輯的錄音師。

羅迪‧柯隆納（RODDY COLONNA）：黑鳥樂團鼓手，史提夫的終身好友。

J. 馬歇爾‧克雷格（J. MARSHALL CRAIG）：作家，契斯利‧米利金的密友。

羅德尼・克雷格（RODNEY CRAIG）⋯眼鏡蛇樂團（Cobras）鼓手。

勞伯・克雷（ROBERT CRAY）⋯樂手、史提夫的朋友。

提摩西・達克沃思（TIMOTHY DUCKWORTH）⋯史提夫的朋友；一九八六年隨雙重麻煩樂團巡演。

朗尼・爾歐（RONNIE EARL）⋯滿室藍調樂團（Roomful of Blues）主奏吉他手，史提夫和吉米的朋友。

詹姆斯・艾爾威爾（JAMES ELWELL）⋯史提夫的朋友。

凱斯・佛格森（KEITH FERGUSON）⋯傳奇雷鳥樂團貝斯手，與史提夫一起待過夜行者樂團，期間是史提夫的重要導師，一九九七年過世。

丹尼・弗里曼（DENNY FREEMAN）⋯吉他手、史提夫和吉米的達拉斯同鄉與團友。

吉姆・蓋恩斯（JIM GAINES）⋯《齊步走》（In Step）專輯製作人。

葛雷格・蓋勒（GREGG GELLER）⋯史詩唱片（Epic Records）高層主管。

比利・F・吉本斯（BILLY F. GIBBONS）⋯ZZ Top 樂團吉他手。

明蒂・蓋爾斯（Mindy Giles）⋯鱷魚唱片（Alligator Records）行銷總監。

鮑伯・葛勞伯（Bob Glaub）⋯傑克森・布朗樂團的貝斯手。

大衛・葛里森（David Grissom）⋯德州吉他手、史提夫的朋友。

巴弟・蓋⋯芝加哥藍調吉他代表人物，史提夫的朋友和偶像。

華倫・海恩斯（WARREN HAYNES）⋯歐曼兄弟樂團、官驟樂團（Gov't Mule）吉他手。

雷・海尼格（RAY HENNIG）：德州之心樂器行（Heart of Texas）老闆，賣給史提夫他的「第一任」Strat 電吉他。

艾力克斯・霍吉斯（ALEX HODGES）：一九八三至八六年擔任史提夫的演出代理商；一九八六至九〇年間擔任經紀人。

伯特・霍爾曼（BERT HOLMAN）：歐曼兄弟樂團經紀人。

瑞伊・韋利・哈伯德（RAY WYLIE HUBBARD）：著名的德州創作歌手，以〈靠牆站好，鄉巴佬媽媽〉（Up Against the Wall, Redneck Mother）為人所知。

布魯斯・伊格勞爾（BRUCE IGLAUER）：鱷魚唱片創辦人、總裁。

約翰博士（DR. JOHN）：紐奧良藍調鋼琴手和吉他手，史提夫的朋友。

愛蒂・強生（EDI JOHNSON）：經典經紀公司簿記。

艾瑞克・強生（ERIC JOHNSON）：大師級德州吉他手。

史蒂夫・喬丹（STEVE JORDAN）（the Blues Brothers）：鼓手，曾與艾力克・克萊普頓、凱斯・理查（Keith Richards）、藍調兄弟等人合作。

麥克・金德雷德（MIKE KINDRED）：德州達拉斯奧克利夫（Oak Cliff）人，三重威脅歌劇團鋼琴手、〈冷槍〉（Cold Shot）作曲者。

艾伯特・金（ALBERT KING）：藍調吉他名人，影響史提夫最大的人之一，也是他的偶像；一九九二年過世。

比比・金（B.B. KING）：藍調之王，所有藍調電吉他手的教父；二〇一五年過世。

羅斯・昆克爾（RUSS KUNKEL）⋯傑克森・布朗樂團等許多樂團的鼓手。

珍娜・拉皮杜斯（JANNA LAPIDUS）⋯史提夫在一九八六至一九九○年間的女友。

哈維・利茲（HARVEY LEEDS）⋯史詩唱片的專輯宣傳主管。

修・路易斯（HUEY LEWIS）⋯樂手、修・路易斯與新聞合唱團（Huey Lewis and The News）團長。

泰瑞・李康納（TERRY LICKONA）⋯《奧斯丁城市極限》（Austin City Limits）音樂節製作人。

芭芭拉・羅根（BARBARA LOGAN）⋯杜耶・布雷霍爾的太太，歌曲〈一點一滴的生活〉（Life by the Drop）共同作者。

安德魯・隆（ANDREW LONG）⋯攝影師。

馬克・勞尼（MARK LOUGHNEY）⋯歌迷。

理查・拉克特（RICHARD LUCKETT）⋯一九八九至九○年間擔任史提夫的商品經紀人。

雷內・馬汀尼茲（RENÉ MARTINEZ）⋯一九八五至九○年間擔任史提夫的吉他技師。

湯姆・馬佐里尼（TOM MAZZOLINI）⋯舊金山藍調音樂節（San Francisco Blues Festival）創辦人和總監。

約翰・馬克安諾（JOHN McENROE）⋯網球傳奇人物、吉他手。

麥克・梅瑞特（MIKE MERRITT）⋯強尼・柯普蘭的貝斯手。

保羅・「帕比」・米道頓（PAUL "PAPPY" MIDDLETON）⋯達拉斯吉他手、音控師和混音師。

史蒂夫・米勒（STEVE MILLER）⋯吉他手和詞曲作者。

契斯利・米利金（RICHARD MULLEN）：一九八〇至八六年間擔任史提夫的經紀人；二〇〇一年過世。

理查・穆倫（RICHARD MULLEN）：《德州洪水》、《無法忍受的天氣》、《心靈對話》專輯的錄音師和製作人。

傑基・紐豪斯（JACKIE NEWHOUSE）：一九七八至八〇年間擔任三重威脅和雙重麻煩樂團貝斯手。

德瑞克・歐布萊恩（DEREK O'BRIEN）：奧斯丁吉他手，安東夜店駐店樂團成員。

唐尼・歐普曼（DONNIE OPPERMAN）：一九八二年擔任史提夫的吉他技師。

喬・派瑞（JOE PERRY）：史密斯飛船樂團（Aerosmith）吉他手。

史考特・費爾斯（SCOTT PHARES）：史提夫高中時的樂團解放樂團（Liberation）貝斯手。

喬・普利斯尼茲（JOE PRIESNITZ）：一九七九至八三年間擔任史提夫的演出代理商。

馬克・普羅柯特（MARK PROCT）：一九八一至九八年間擔任傳奇雷鳥樂團／吉米・范的巡演經紀人與經紀人。

傑克・藍道（JACK RANDALL）：演出代理商。

邦妮・瑞特（BONNIE RAITT）：藍調名人，史提夫的朋友。

黛安娜・雷（DIANA RAY）：奧斯丁藍調界的重要樂手；保羅・雷的太太。

保羅・雷（PAUL RAY）：眼鏡蛇樂團團長；二〇一六年過世。

麥克・雷姆斯（MIKE REAMES）史提夫高中時解放樂團的歌手。

史吉普・瑞克特（SKIP RICKERT）…一九八六至九○年間擔任巡演經紀人。

奈爾・羅傑斯（NILE RODGERS）…大衛・鮑伊《跳舞吧》專輯與范氏兄弟《家庭風格》專輯的製作人。

卡邁・羅哈斯（CARMINE ROJAS）…《跳舞吧》專輯貝斯手。

詹姆斯・羅文（JAMES ROWEN）…加拿大藝人開發部門代表。

保羅・薛佛（PAUL SHAFFER）…鍵盤手、《大衛・賴特曼深夜秀》節目（Late Night with David Letterman）樂團團長。

艾爾・史塔黑利（AL STAEHALEY）…心靈樂團（Spirit）貝斯手，奧斯丁執業律師，早期曾代表過史提夫。

約翰・史塔黑利（JOHN STAEHALEY）…奧斯丁吉他手，在克拉克傑克樂團（Krackerjack）和心靈樂團演奏。

麥克・史帝爾（MIKE STEELE）…史提夫的朋友。

吉米・史特拉頓（JIMMY STRATTON）…攝影師。

安琪拉・史崔利（ANGELA STREHLI）…奧斯丁藍調歌手，教導史提夫《德州洪水》。

喬・蘇布萊特（JOE SUBLETT）…薩克斯風手、眼鏡蛇樂團成員。

格斯・桑頓（GUS THORNTON）…艾伯特・金的貝斯手。

吉姆・崔米爾（JIM TRIMMIER）…薩克斯風手、解放樂團和眼鏡蛇樂團成員。

康妮・范（CONNIE VAUGHAN）：達拉斯奧克利夫人，史提夫的中學朋友，一九七二至二〇〇〇年間是吉米・范的女友和妻子。

吉米・李・「老吉姆」・范（JIMMIE LEE "BIG JIM" VAUGHAN）：吉米與史提夫的父親；一九八六年八月二十七日過世。

蕾諾拉・「蕾妮」・貝利・范（LENORA "LENNY" BAILEY VAUGHAN）：吉米與史提夫的母親；二〇一八年過世。

瑪莎・范（MARTHA VAUGHAN）：吉米與史提夫的母親；二〇〇九年六月十三日過世。

里克・維托（RICK VITO）：曾任傑克森・布朗樂團及其他許多樂團的吉他手。

唐・沃斯（DON WAS）：製作人、貝斯手。

馬克・韋伯（MARK WEBER）：攝影師。

寇克・衛斯特（KIRK WEST）：攝影師，歐曼兄弟樂團的「巡演神祕人」（Tour Mystic）。

布萊德・惠特福德（BRAD WHITFORD）：史密斯飛船吉他手。

安・威利（ANN WILEY）：瑪莎・范的姊妹，吉米和史提夫的阿姨。

蓋瑞・威利（GARY WILEY）：范家表兄弟。

01

濫觴

史提夫・雷・范生於一九五四年十月三日，跟哥哥吉米・勞倫斯（Jimmie Lawrence）差三歲半。

父母親吉米・「老吉姆」・范和瑪莎・庫克・范（Martha Cook Vaughan）在一九五〇年一月結婚，努力成為戰後人數日益龐大的中產階級的一員。他們的勞工階級生活雖然不太穩定，但比起老吉姆童年時已有很大的進步。老吉姆從小是佃農之子，在達拉斯東邊四十八公里的洛克瓦爾郡（Rockwall County）採棉花，在八個孩子中排名老么。他的父親在大蕭條前夕逝世，那時吉姆才七歲。

老吉姆十六歲時中學輟學，在母親的協助下加入美國海軍，母親謊報他的年齡。吉米・范提到老吉姆二次大戰時在南太平洋的薩拉托加號（USS Saratoga）航空母艦上服役。

老吉姆恢復平民身份後，在達拉斯奧克利夫的一家 7-11 找到工作，擔任服務員，有人把車子開進來按個喇叭，他就跑到車子旁去接單並交貨。沒多久，他就有了一位常客瑪莎・珍・庫克，她

26

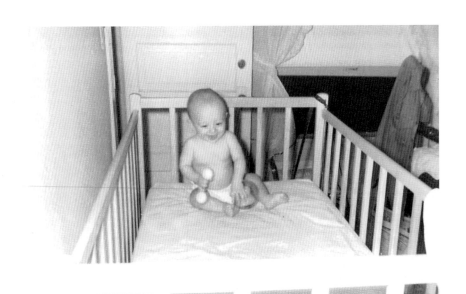

△ 藍調寶寶：七個月大的史提夫，在嬰兒床裡玩耍。Courtesy Joe Allen Cook Family Collection

跟家人住在緊鄰奧克利夫西邊的科克雷希爾（Cockrell Hill），在伐木場當祕書。雖然他們是在這個停車場相遇的，戀情卻是在舞池裡萌芽。

「他們開始約會後，把達拉斯幾十家舞廳都去遍了，」瑪莎的姊妹安‧威利說，「兩個人都愛跳舞。」老吉姆和瑪莎在一九五〇年一月十三日結婚，十四個月後，吉米在一九五一年三月二十日出生。

有了小家庭要養的老吉姆於是離開7-11，成為工會的石棉安裝工人，把「泥土」攪拌好，用來隔絕商業大樓的管路和通風管道。他根本不可能知道吸入石棉纖維會罹患石棉肺、肺癌和間皮瘤，這種關連性早在一九〇六年的醫學文獻中就有記載，但要到一九七〇年代晚期才廣為人知。范的工作需要經常轉移陣地，所以帶著家人在美國南部

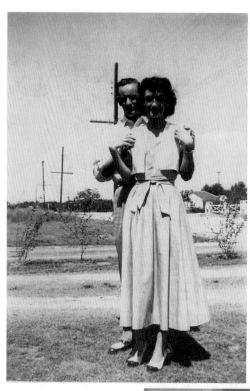

◁ 老吉姆・范和瑪莎・范。
Courtesy Joe Allen Cook Family Collection

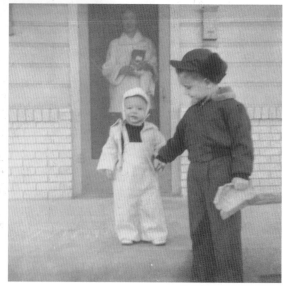

▷ 史提夫與吉米在奧克
利夫住家的前廊，瑪
莎在後面看著他們。
Courtesy Joe Allen Cook Family
Collection

和西南部到處搬家。史提夫和吉米長大一點時，就得面對常換小學的問題。

「我爸的工作必須在美國南部到處跑，我們就跟著跑，」吉米說，「一直搬家真的很辛苦，有時一個學校只讀兩個星期。換個角度來看，這對我們後來成為樂手後經常奔波的生活來說是非常好的訓練。我們最終在奧克利夫落腳。」

一九六一年，史提夫七歲，吉米十歲，范家買下位於格蘭菲爾德大道 (Glenfield Avenue) 二五五七號的兩房平房，成為他們往後三十多年的居住地點。吉米和史提夫共用後面的臥室。老吉姆脾氣很暴躁，尤其喝了酒可能變得很暴力，讓家人提心吊膽。這個奧克利夫社區愈來愈大，很多二戰和韓戰退伍軍人組成的年輕家庭都住在這裡。一九六三年十一月二十二日，總統約翰‧甘迺迪 (John F. Kennedy) 在達拉斯遇刺，奧克利夫變成國際知名的地點。殺手李‧哈維‧奧斯華 (Lee Harvey Oswald) 開槍射死警官 J.D. 提皮特 (J. D. Tippit) 後，在奧克利夫市中心的德州戲院 (Texas Theatre) 被捕。

「很難相信這些事情就發生我們這個鎮，」吉米說，「我跟爸媽去過德州戲院很多次。奧克利夫是很危險的地方。跟我們一起長大的人幾乎不是死了就是坐牢了。」

表兄弟蓋瑞‧威利回想起一九六二年的萬聖節，他們幾個男生的面具和糖果都被搶了。威利是瑪莎這邊的九個表兄弟之一，經常跟史提夫和吉米在一起。

老吉姆虎背熊腰的身材讓人望而生畏。他對他在海軍服役的經歷很自豪，曾跟他兒子說他看過神風特攻隊的飛機，並驕傲地展示他放在電視櫃上的「裝備」相冊和戰爭紀念品。「這本家裡最重

要的書都擺在那裡，」吉米說，「他會把他在戰時去過的地方的照片寄給我看。」

老吉姆喜歡音樂，但從未真正談過自己的音樂背景，他從小就音感絕佳，能用鋼琴把他聽過的曲調彈出來。但是他跟他們說過他十歲時學到的一個慘痛教訓，他把錢寄出去之後，就迫不及待地等樂器寄來。「結果六個月後收到了一個十號的洗衣盆，還有一支掃帚和一根繩子，」吉米說。「他非常失望。」

不過史提夫和吉米周圍並不乏之啟發他們音樂興趣的人；父母兩邊的家族都有人玩音樂。瑪莎有兩個會彈吉他的兄弟喬（Joe）和傑瑞爾・庫克（Jerrel Cook），他們就是這孩子最直接的仿效對象和早年的啟蒙者。史提夫和吉米分別在七歲和十歲拿到第一把入門吉他之後，兩個舅舅經常花時間陪他們，教他們彈第一個和弦和樂句。

除了受到玩音樂的舅舅影響，德州花花公子樂團（Texas Playboys）成員也經常造訪范家，通常是來玩撲克牌和骨牌；他們是鄉村樂和西部搖擺音樂傳奇樂團，也是重要的創新者和明星級人物。這些聚會中往往有即興表演，年幼的史提夫先是觀眾，不久就參與表演。

史提夫・雷・范在一九八六年生動地談到這些聚會。「我很小的時候，父母會玩骨牌遊戲，像42點、低分男孩（Low Boy）和內洛（Nello）這些，德州花花公子樂團常來我們家玩。他們會演奏一下，我們就在那邊聽，主要是會聽到他們聊音樂。我是個小怪咖。我爸偶爾想到就會喊我們：『喂，吉米，史提夫，出來讓他們看看你們的厲害！』吉他掛在我們兩個小矮人身上有這麼大！」

隨著吉米和史提夫對吉他的興趣和熟練度與日俱增，父母也繼續鼓勵他們。老吉姆和瑪莎很了解被音樂深深打動的感覺，所以看到吉米和史提夫對音樂和吉他的興趣愈來愈大，他們也鼓勵得很積極。兩個兒子對音樂的熱情變成沉迷時，他們並沒有反對。

史提夫・雷・范：我七歲時得到第一把吉他，是羅伊・羅傑斯（Roy Rogers）吉他，上面有牛仔和牛的圖片，還有繩子。我的一條毯子上面也有這些鬼圖案。

吉米・范：我覺得史提夫和我很早就把吉他當成離開奧克利夫的途徑。我媽的兄弟喬和傑瑞爾・庫克都彈吉他，很喜歡莫爾・崔維斯（Merle Travis），他是酷帥吉他手的典範，騎著哈雷機車背上背著吉他。我父親每次都跟我說他表兄弟山米（Sammy）和瑞德・柯勒茲（Red Klutts）的故事，他們在西部搖擺、鄉村和搖滾樂團裡當鼓手和貝斯手，另一個表兄弟在洛杉磯的湯米・多西（Tommy Dorsey）大樂團裡演奏長號。我父親最喜歡的是傑克・提嘉頓（Jack Teagarden），他是德州爵士的長號手，風格深受藍調及紐奧良音樂的影響。

席尼・庫克・阿佑特（范家表兄弟）：他們家裡總能聽到音樂，吉米和史提夫都在很小很小的時候就開始玩吉他了。

吉米・范：到處都是樂團，有好幾千個，音樂是我們生活中很重要的一部分。那時有「大狂歡」（Big D Jamboree），是像「路易斯安那州海瑞德：市政廳派對」（Louisiana Hayride：Town Hall Party）那種風格的節目，每週一次在達拉斯運動場（Dallas Sportatorium）舉辦，所有出色的鄉

SRV：我們接觸到各式各樣的音樂，如果仔細聽，各種風格的音樂中都可以聽到感情。爵士、搖滾……一切都源於藍調的感情。

村樂明星和吉他手都會上臺，我們也會去黃腹短程賽車道（Yello Belly Drag Strip）〔在附近的大普雷里（Grand Prairie）〕聽那些超精采的音樂比賽，有鄉村樂團、墨西哥樂團、搖擺樂團和藍調樂團演奏。人山人海，我們會從一個舞臺走到另一個舞臺。

吉米・范：我父母都會跳舞，我爸很愛去小酒館，常跟鮑伯・威爾斯（Bob Wills）廝混。老爸還有個同事是跟查克・貝瑞（Chuck Berry）一起演奏的，會帶著他的吉他——一把琴頸上用珍珠母鑲著他的名字的大大的空心吉他——來家裡，彈約翰・李・虎克（John Lee Hooker）和吉米・瑞德（Jimmy Reed）的歌給我們聽。這是很了不起的事！

雷・本森**（創立瞌睡司機樂團、史提夫和吉米的朋友）**：鮑伯・威爾斯就像達拉斯的貓王艾維斯一樣。家裡有這些人出入可不得了。

吉米・范：我十二歲踢足球時鎖骨骨折，在家裡躺了兩個月。我爸的一個朋友給我一把破舊的吉他，那時候我才真正開始學吉他。我學的第一首曲子是比爾・達吉特（Bill Doggett）寫的〈小酒館〉（Honky Tonk），不過我是先彈再學，因為我什麼也不懂。

SRV：那時候我八歲還是九歲吧，也是在學〈小酒館〉。

吉米・范：我直接學藍調，因為這是我覺得最好聽的音樂，我也說不出為什麼。我很多親戚都是鄉村樂手，可是鄉村樂我連試都不想試。他們看我的神情好像在說：「你到底在幹嘛？」我就說：

32

「我喜歡這個。」之後就沒再想過了。

SRV：吉米讓我對很多不同的東西產生興趣，我只是看著他彈而已。我記得他把罕醉克斯、巴弟‧蓋、馬帝‧華特斯（Muddy Waters）和比比‧金帶回家，每次我都覺得「吉米把唱片世界帶回來了，就在他的腋下！」

吉米‧范：我開始學了大約一年後，爸給我買了一把沒有切角的吉普森（Gibson）3/4 吉他，大約跟單拾音器的吉普森 335〔琴身是一九五七年吉普森 125-T 空心吉他，序號 U142221〕一樣厚，還有一個小小的咖啡色吉普森音箱。五十塊錢花下去，我的吉他路就開始了！從此之後功課一團糟；我所有的時間都在彈吉他，還有在收音機上聽查克‧貝瑞、波‧迪德利（Bo Diddley）和傑瑞‧李‧路易斯（Jerry Lee Lewis）的音樂。

SRV：我沒那麼常聽收音機，而是關在自己的小小世界裡；有在聽的時候我是用一臺小小的礦石收音機，聽《爾尼的唱片市場》（Ernie's Record Mart）。有了礦石收音機，就好像可以……永遠聽下去。半夜我會躺著聽所有的藍調特別節目，他們會宣傳三十八轉的唱片！節目上播的東西是我覺得除非透過《唱片市場》，在其他地方是買不到的。他們有小米爾頓（Little Milton）、比比‧金、艾伯特‧金、吉米‧瑞德，還有很多很多人的唱片。我們白人的唱片不太多。

吉米‧范：我買的第一張唱片是睡帽樂團（Nightcaps）的《酒酒酒》（Wine, Wine, Wine），這是達拉斯年輕白人組成的藍調和搖滾樂團。史提夫和我都跟著這張唱片學彈〈雷鳥〉（Thunderbird）。我也聽吉米‧瑞德。我一直都很喜歡那種低沉、節奏很強的布基，不管誰演

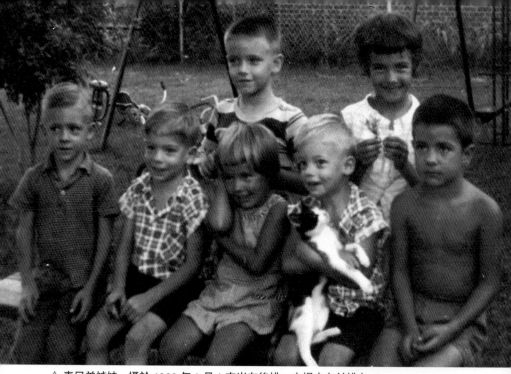

△ 表兄弟姊妹，攝於 1960 年 3 月：吉米在後排，史提夫在前排左。Courtesy Gary Wiley

奏這種音樂我都會買。我在迪克・克拉克（Dick Clark）的節目上看到朗尼・麥克（Lonnie Mack）彈得飛快，我簡直不敢相信自己的耳朵。

SRV：我買的第一張唱片是朗尼・麥克的《轟！》（Wham!），我一遍一遍不停地播放，沒完沒了，我父親氣到把唱片砸爛！每次他把唱片砸了，我又再去買一張。還好我買的第一張唱片不是頑童合唱團（Monkees）的。朗尼・麥克給了我很多啟發。我們剛開始時，我知道吉米・瑞德的音樂聽起來的感覺，可是我就是彈不出來，吉米會教我把它彈對。每當我覺得沒辦法更大聲的時候，就會去借 Shure Vocal Master 擴音喇叭，把麥克風放在立體聲揚聲器前面，然後打開擴音喇叭！在我房間真的很大聲。

34

蓋瑞・威利（范家表兄弟）：有一次史提夫很專注地聽收音機，用吉米送給他的吉他〔吉普森 125-T〕跟著彈。我兄弟跟我一直叫他坐上我們的腳踏車，但他說要先把那一段搞定。過了一會兒他說「我差不多會了」，接著就彈得一音不差。那裡面有好幾把吉他，他用聽的就把每一把吉他的音抓出來，然後合併成同一個吉他聲部。那時他大約 11 歲。我兄弟和我對史提夫的汽車雜誌比對他的音樂更有興趣。他喜歡車子，擁有各式各樣的《改裝車》（Hot Rod）雜誌，他彈吉他的時候，我們就看這些雜誌。

吉米・范：我把所有買午餐的錢都拿去買唱片和《改裝車》雜誌。我很喜歡〔革命性汽車設計者〕艾德・「胖老爹」・羅斯（Ed "Big Daddy" Roth）和喬治・巴里斯（George Barris）。車子和音樂其實沒什麼差別，都是酷東西。在聽過《馬帝・華特斯精選》（The Best of Muddy Waters）和《小華特精選》（The Best of Little Walter）專輯後，我再也回不去了。那是純粹的靈魂和感情，屌得很。在馬帝的〈成熟男孩〉（Mannish Boy）背景中聽到有人大叫是很恐怖的！那感覺直接從腳趾一路竄上後頸。布克 T.（Booker T.）和 MG 的《青蔥》（Green Onions）也是像那樣震撼我。

在上學前聽這種音樂會讓人很亢奮。

SRV：藍調永遠比任何音樂都更像「玩真的」。這跟我不假思索地說「這個比這個酷」，或者「這個比較有感情」不一樣。我聽到藍調時完全無法招架！毫無疑問。我在所有不同的管道上聽過，從英式藍調熱潮到授權錄音，到你能想到的任何樂手的劣質盜版唱片，反正只要能聽的就聽。我愈聽就愈喜歡我聽到的東西。

△ 在奧克利夫的家中。Courtesy Jimmie Vaughan

我一邊聽音樂裡面的情感，一邊觀察我哥，看他怎麼感受音樂裡面的情感，我受到了重大的啟發。我得到的並不是那麼技術性的東西；光是想到他們在演奏，就讓我也想跳起來演奏。

吉米・范：你要是想當藍調吉他手，沒有比德州更適合自我培養的地方了。先說丁骨・沃克和閃電・霍普金斯（Lightnin' Hopkins）就夠看了，其他都不用提，但這個級數的還有五十個。

SRV：我有一大堆丁骨的唱片，像《丁骨夏佛》（T-Bone Shuffle）、《憂鬱星期一》（Stormy Monday）、《冰冷的感覺》（Cold, Cold Feeling）。有很多唱片我記不得名字，只知道旋律。丁骨是第一個在把吉他放在頭的後面彈，還有躺在地上彈的人。這些都是丁骨的特技。還有 Guitar

36

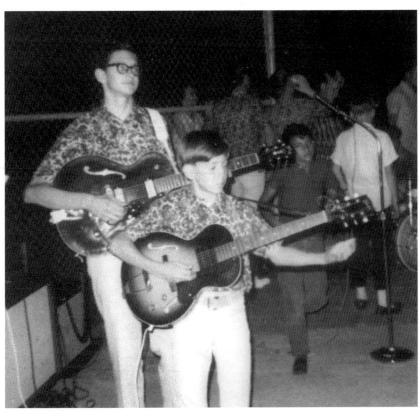

△ Chantones 樂團裡的史提夫。Courtesy Joe Allen Cook Family Collection

Slim（本名為艾迪・瓊斯〔Eddie Jones〕）也會。

蓋瑞・威利：我們以前會在科克雷希爾住家附近的小溪抓螯蝦。有一次我兄弟馬克（Mark）、史提夫和我在溪裡，這時兩個人開著一輛車經過，就開始欺負我們。吉米那時大約十三歲，他過來對抗那些傢伙，他們塊頭比他大很多。他跟其中一個打了一架，他們就走了。他就是這樣的人，會挺身而出保護我們。吉米就像我們所有人的大哥哥。

到了一九六四年，十三歲的吉米已經組了自己的第一個樂團，叫擺錘樂團（Swinging Pendulums），他們的演奏會往往動員整個范家人。

SRV：吉米剛開始外出表演時，父親想要幫他打理，所以我們全都去看他演出！

吉米‧范：他把我們塞進他的皮卡貨車後面，載我們去表演場地。樂團叫做擺錘，很難相信吧。夏天時，我們一週表演七個晚上，但我不能單獨進夜店，爸媽只得輪流帶我去，但他們常常兩個都來。「我們今晚要帶孩子去夜店。」他們也很喜歡。既可以看孩子演出，又有正當理由可以在週間晚上到啤酒館去。

一九六五年六月二十六日的科克雷希爾年慶，應該是史提夫的第一次公開表演；他那時十歲。他的第一個樂團叫 Chantones，用的是擺錘樂團的設備，擺錘也有演出，兩週後還上了《達拉斯晨報》（Dalla Morning News）的新聞。撰稿記者法蘭西斯‧拉法托（Francis Raffetto）說這個由十四、十五歲樂手組成的團體「可能是城裡唯一在酒館裡演奏、但年紀小到必須有父母陪同才能上臺的樂團……這個組合由海濱拾荒者酒吧（Beachcomber）支付每人每週七十五美元的酬勞，穿著紅白相間條紋的 T 恤。」

SRV：吉米教我很多東西，可是有一天他警告我：「你再叫我教你任何東西，我就修理你。」後

38

吉米・范：來我又叫他教我，他真的就修理我。所以很多時候我只是看他彈。最大的好處是吉米教會我怎麼聽，讓我自己領悟。

吉米・范：剛開始我會示範給他看，但他自己找到了他的聲音。我也在學。你知道哥哥總是會唬一下弟弟，這是哥哥的職責！他們也不知道為什麼要唬，但就是會唬。你還是孩子的時候，只有弟弟會來問你問題，所以一定要說得出很酷的答案。

想要當樂手這件事根本是異想天開。那是不可能的事，但你還是孩子的時候根本不懂也不在乎，反正什麼事都不可能。

SRV：吉米待過好幾個樂團，像 Sammy Loria 和 Penetrations 樂團。你知道 Penetration 這首歌嗎？很酷的歌。顯然他們對女生很感興趣。

吉米・范：我從擺錘換到 Sammy Loria 樂團，再到 Penetration 樂團。我彈節奏吉他跟強尼・畢柏斯（Johnny Peebles）對彈，他不僅是我吉他彈奏的恩師，也是我人生的導師，因為他做他想做的事，有一輛車，每星期在夜店演奏六晚，徹夜不歸，而且是真正的樂手。我們彈〈瘦子莫羅妮〉（Bony Moronie），演奏搖滾樂，穿花俏的夾克，還會跳「舞步」。一九六四年披頭四出道時，我已經很熱衷搖滾了。後來我聽到雛鳥樂團（Yardbirds）時說：「讚，這個我喜歡！」

琳達・卡西奧（范家表姊妹）：每次去他們家，他們都會放最新的唱片給我們聽。有一次，史提夫放門戶合唱團（the Doors）的〈點燃我的熱情〉（Light My Fire），我們全都坐在那邊聽。

吉米・范：我大概十四歲時開始到帝國舞廳（Empire Ballroom）去看弗瑞迪・金、比比・金、丁骨

·沃克還有鮑比·「布魯」·布蘭德（Bobby "Blue" Bland）這二人。我會偷溜出去，搭計程車過去看主秀和駐店樂團莫·湯瑪斯（Mo Thomas）和弓箭樂團（the Arrows）。前門的那個人會踱開一下，讓我從後門進去，然後有點在監視我。

SRV：跟彈過《轟！》以後，我也跟彈【雛鳥樂團的】〈傑夫的布基〉（Jeff's Boogie）和Over Under Sideways Down。當然還有很多罕醉克斯、克萊普頓和【約翰】梅爾（John Mayall）的曲子。

吉米·范：我有個朋友的叔叔住在英國，他知道我們很迷藍調，就把藍調突破者樂團（Bluesbreakers）的唱片寄給他這個小姪子。我朋友收到就打給我說：「嘿，我收到一張唱片你可能會喜歡。」他就在電話那頭放，我說：「天啊，這是什麼音樂？」好狂放、好沉重、好有感情。很像比比·金但又不是。克萊普頓聽起來好瘋狂，可是好酷。

SRV：克萊普頓知道自己要說什麼！

吉米·范：他彈得很像比比·金和巴弟·蓋，讓我覺得我也可以喜歡這種音樂，因為有個不是黑人的人就在彈這種音樂。克萊普頓演奏時，聽起來好像他在開始演奏前，就已經知道獨奏的最後一個音要落在哪裡。從小就聽這些好音樂像養成某種胃口，讓你永遠吃不飽。

我以前會去翻朗·查普曼秀（The Ron Chapman Show）後臺的大垃圾桶，這是達拉斯電視臺給迷妹看的課後節目，他們會把唱片公司送來的所有四十五轉唱片都丟掉。我找到〈紫霧〉（Purple Haze）的宣傳片，那時這首歌還沒在德州發行。我在雜誌上看過一小篇介紹罕醉克斯的

40

文章，因為他抱著一把吉他，所以我記得他的名字。我把那張宣傳片帶回家，聽起來很像馬帝·華特斯的繼子，好像馬帝去了一趟火星回來似的。我聽著那個音樂時心想：「我長大以後就要像這樣。」

卡西奧：史提夫是吉米·罕醉克斯的鐵粉。他有一本這麼大的三環活頁夾，裝了幾百張吉米的照片，我們去他家時他會拿給我看。

一九六六年夏天，吉米加入棋子樂團（Chessmen），這是一個有唱片合約的流行樂團，兩年前由北德州大學（North Texas State University）的學生組成。吉米那時是接替創團吉他手羅伯特·帕頓（Robert Patton），羅伯特在帆船意外中溺斃。吉米接下他吉他手的位置，而鼓手杜耶·布雷霍爾擔任主唱。這是布雷霍爾第一次跟范家人合作，之後終其一生都是他們核心圈中的重要成員。

棋子樂團多半演奏翻唱歌曲──披頭四的歌，還有吉米·罕醉克斯、雛鳥樂團和鮮奶油合唱團（Cream）的藍調搖滾。他們在夜店和大學圈裡非常受歡迎，經常在兄弟會聚會中演奏。吉米那時十五歲。

吉米·范：團裡其他人都是二十一歲，我只是個有個性和一把 Telecaster 電吉他的小鬼頭。所有樂句我都知道。

史考特・費爾斯（史提夫高中時的樂團解放樂團貝斯手）…吉米稱霸一方，是奧克利夫的吉他之神。

每個人都知道他的名號。

麥克・金德雷德（奧克利夫當地人，三重威脅歌劇團鋼琴手、〈冷槍〉的作曲者）…棋子樂團是當地的搖滾明星。其他樂團也有支持者，但是強度和深度都不能相提並論。棋子樂團大幅超越其他任何人。我們對吉米這個最熱門吉他手和杜耶這個偉大的鼓手都衷敬佩，杜耶唱歌唱得跟任何一個黑人一樣好。

康妮・范（奧克利夫當地人，一九八○至二○○○年間是吉米・范的妻子）…吉米是奧克利夫的大明星，左擁右抱地走過初中的走廊。

杜耶・布雷霍爾（史提夫和吉米的創作夥伴、多年好友及樂團夥伴；二○一一年過世）…吉米加入棋子樂團時十五歲，我十七歲，所以我可以開車，他還不行，我去接他時通常在門口停車按喇叭。

但一九六六年有一次，他還沒準備好，就揮手叫我進去。我坐在客廳裡等，吉米從後面的臥室裡走到廚房，我聽到有人在彈吉他的聲音從另一個方向傳來。就沿著走廊走去，有一間臥房半開著門，我看到一個瘦巴巴的小孩坐在床上彈傑夫・貝克的〈傑夫的布基〉。他一看到我就停下來，我說：「不要停。」他露出害羞的笑容說：「嗨，我是史提夫。」我說：「嗨，我是杜耶。繼續彈。你彈得非常好。」三十秒後吉米跑過來說：「走吧。」

我那時根本不知道吉米有個弟弟，因為吉米太屬害了，我心想「竟然還有一個？」很明顯聽得出來史提夫也從小就很強了。

吉米‧范：很誇張。我那時一週賺三百美元，比我爸還多。我被音樂寵壞了，所以一般小孩會做的事我都不做。我忘記怎麼當小孩了。我一直到五年級成績都是全部拿A，之後沒興趣了，就開始想車子和吉他。我在L. V. 斯托卡德初中（L. V. Stockard Junior High）唸九年級時被退學，因為沒做功課，也沒去上學。最後一天上課時，杜耶弄到一輛新的GTO跑車，他說：「我來接你。」我說：「好喔……再跟我說什麼時候來接我。」我知道反正已經退學了，就跑出門跳上他的車，去看一場表演。第二年，棋子樂團的經紀人跟布朗初中（Browne Junior High）的校長談，我就去那裡唸了。

金德雷德：吉米和我在布朗初中唸九年級，我看到他因為留長頭髮被轟出隊伍中拉出來。他的頭髮也沒比披頭四長，但那個時候在那地方，這樣已經太長。他們把他從午餐的隊伍中拉出來。

吉米‧范：頭髮的故事是我們捏造的。我很快就被布朗踢出去是因為沒去學校，我們用的藉口就是他們要我剪頭髮，但我不想。離開布朗以後，我去唸奧克利夫基督教學校（Oak Cliff Christian），這是專門收留問題學生的私立學校，我在這裡完成了九年級的學力要求。我只想著一件事，就是彈吉他。

吉米搬到北達拉斯（North Dallas）的一間公寓，和棋子樂團其他成員住在一起。有幾年不太常回家。吉米離家後，史提夫跟父親之間就沒有擋箭牌或是讓他分心的事了。

吉米‧范：我父親在海軍時開始喝酒，雖然他沒這樣說過，但他就是酒鬼。我猜跟他一起工作的同事也都酗酒。他們會來家裡喝酒。我從學校回到家，會看到他們都圍坐在桌子旁，中間放著一罐脫的威士忌，我走進去的時候他們都鴉雀無聲。大概是本來在聊什麼，一聽到開門聲就停下來。那段時間都是這樣。我媽說他們只是「喝酒的人」而已。

SRV：那時有好多「人物」會來家裡混。這些人都是來我家喝酒的。

吉米‧范：我離開之後，他們真的就對史提夫嚴加看管：「你不可以跟他一樣。」這樣反而讓他更努力！

SRV：我十二歲時吉米就已經離家了。你看這位，他是我知道最熱門的吉他手，十五歲就已經是德州最熱門的吉他手。我是說發生這樣的事你怎麼能不興奮？

吉米‧范：我爸很怕我誤入歧途。他竭盡所能想要警告我、保護我。我把頭髮留長，但長頭髮只是最小的一件事。像我這樣的人會設法找到自己的路，所以我們會排斥一些東西，我必須自己決定我想過的人生。

安‧威利（瑪莎‧范的姊妹）：吉米被退學的事讓瑪莎非常不開心。她不想看到同樣的事情發生在史提夫身上。

SRV：吉米離開時，他們以為我也會離開。他搬出去以後，我們很久都沒有吉米的消息。

吉米離家後不久，范家突然再次搬家，搬到德州的格拉罕（Graham）去，這是個居民不到一

44

萬人的小鎮，離奧克利夫一百九十二公里。史提夫被迫離開他認識和關心的所有人和事，包括玩音樂的朋友。他在新學校常被揍，常被停學。他感到痛苦又疏離。六個月後，就在他跟父母親說不願再上格拉罕的學校後，他們又搬回奧克利夫了。

搬回去以後，史提夫去餐廳當洗碗工，這是他第一份、也是最後一份與吉他無關的工作。工作並不順利。「我的職責之一是把垃圾拿出去，結果我不知道踩到什麼東西滑倒，掉了三公尺摔在一個我們存放熱油的大桶子上。」范一九八九年告訴《鳳凰新時報》（Phoenix New Times）撰稿人麥可・柯克蘭（Michael Corcoran），「好險蓋子有蓋上，要不然我就會嚴重燙傷。結果老闆出來看到我摔倒把蓋子弄破，就開始對我破口大罵。我差點沒命耶，她卻只在乎那個蓋子。」

史提夫說他當場就不幹了，氣沖沖地回家：「我這輩子沒這麼氣過⋯⋯把艾伯特・金的唱片放到最大聲⋯⋯然後決定我要跟艾伯特・金一樣。」

到了一九六七年尾，史提夫有了一個新樂團，名為布魯克林地鐵（Brooklyn Underground）（前身是短命的癲癇棉花糖〔Epileptic Marshmallow〕），這個團持續了一九六八年大半年的時間。他們在一些場所演奏舞曲，包括 Candy's Flare，這是國民兵（National Guard）軍械庫重新裝修之後的場地。

一九六八年二月，棋子樂團在達拉斯的州博覽會音樂廳（State Fair Music Hall）為吉米・罕醉克斯體驗樂團（Jimi Hendrix Experience）暖場。「想到這件事就覺得很尷尬，我們居然用〈愛的陽光〉（Sunshine of Your Love）或是某一首鮮奶油合唱團的歌曲來暖場，因為罕醉克斯的歌我們一首

都不會！」吉米說，「我那時穿了一件有羽毛的夾克，因為我想盡量模仿罕醉克斯。」

演出結束後，吉米·罕醉克斯的巡演工作人員問吉米願不願意用他的 Vox 哇哇踏板換罕醉克斯壞掉的效果器，會補貼一點現金，年輕的吉米欣然同意。之後他和團友迅速進入更衣室，開了一個簡短的會議。「他們都覺得這件事很好笑。『這些人聽起來很像鮮奶油樂團。』我還滿會模仿別人的。」

棋子樂團也為珍妮絲·賈普林（Janis Joplin）暖場，賈普林和這位年輕的吉他手一拍即合，跟他說有機會到舊金山的話要去找她。「我想她覺得我很帥。」吉米說。

約翰·史塔黑利（奧斯丁人，克拉克傑克樂團和心靈樂團吉他手）：我認識吉米的時候我們兩個都是十五歲。看到他把〈傑夫的布基〉和〈十字路口〉（Crossroads）彈得那麼出色，我覺得很不可思議。他那時用 Marshall 音箱和一把 Les Paul 吉他，所以不但觸弦有了，連音色也有了！我住在奧斯丁，棋子樂團還有一些很棒的達拉斯樂團像唐·亨利（Don Henley）的樂團，會南下到德州大學（University of Texax）兄弟會的聚會上和一些夜店表演。

布雷霍爾：我真是被寵壞了，因為我演奏音樂的前八、九年，都是跟吉米或史提夫一起。吉米十五歲時已經有模有樣了。他力求演奏要到位。

馬克·班諾（達拉斯吉他手，曾與門戶合唱團、里昂·羅素（Leon Russell）等一起錄製唱片）：我第一次聽到吉米演奏時，覺得他是我聽過最棒的吉他手。他可以彈得很快，非常快。他的風格

46

介於他自己目前的風格和史提夫‧雷之間。早期吉米的演奏比大家所知道的還要像史提夫。他可以快得像閃電一樣，但是他自己並不滿意。

柯特‧布蘭登伯格（史提夫的朋友，一九八〇至八三年間擔任工作人員）：吉米就是創造出這個野孩子的人。他可能不知道他對音樂的熱愛有多少傳到他弟弟身上，但是史提夫最愛的吉他手非吉米莫屬。

SRV：如果你想知道是什麼讓我對吉他瘋狂，那就是看著吉米，不是要超越他，可是媽的，他都做到這樣了，我還能怎麼辦？你不是要超越他，也不是要跟上他，比較像是「哇！看看大哥又有什麼發現！」

很多人好像以為我們想要在某方面打敗對方，但完全不是這樣。我看到他對一件事很激動——不只是他自己興奮，而是讓別人也激動——會讓我很興奮。我不知道還能做什麼。

康妮‧范：史提夫喜歡獨來獨往，他被霸凌是因為他的學校都是運動迷，但他不熱衷運動。我比他大一屆，在中學就開始照顧他。我們在金寶中學（Kimball High）的時候他會來我家，每次都待在我爸媽蓋在車庫上的遊戲室裡排練。他一心一意只想玩音樂。

羅迪‧柯隆納（奧克利夫當地人，黑鳥樂團鼓手）：我在金寶中學時比史提夫大兩屆，那個學校非常保守，我在走廊裡看過他，他的樣子很怪，穿著緊身喇叭牛仔褲、變形蟲印花襯衫，戴了一副過大的淚滴型墨鏡，腰上繫著一條小腰帶。我那時十八歲，史提夫是十四或十五歲。我覺得他想認識我，因為我有參加樂團，他走過來，用低沉的嗓音有點結巴地說：「嗯……嗨，羅迪……我

是史提夫・范。我哥是吉米・范。」

後來我們就開始一起吃午餐，然後一起演奏，我對他的技巧印象深刻。艾力克・克萊普頓是他的偶像，他能把《十字路口》等歌曲的獨奏一音不漏地彈出來。有一次，他帶著一把漸層色的Strat吉他到學校的練習室來，我知道那是吉米的吉他，上面貼著「JLV」的字母。我知道要是他知道史提夫把這把吉他帶到學校來，一定會大暴怒。

史提夫在一九六九年春天跟南方經銷商樂團（Southern Distributor）一起演出，翻唱門戶、披頭四、雛鳥、飛鳥（the Byrds）、奇想（Kinks）、吉米・罕醉克斯、鮮奶油、滾石（Rolling Stones）等樂團的熱門搖滾曲。跟團演奏讓史提夫有機會盡量逃離家裡的環境。

柯隆納：史提夫在家裡的日子很難受；他父親對他非常粗暴。從我第一次遇到他，他每次都談到他爸有多壞。

布蘭登伯格：范先生因為吉米太沉迷音樂而對他很粗暴，現在居然第二個兒子也有樣學樣，讓范先生非常緊張。他有時候因此怪罪吉米，而史提夫則同時受到哥哥和爸爸的壓力。

吉姆・崔米爾（薩克斯風手、解放樂團和眼鏡蛇樂團成員）：我很怕老吉姆。他會出來打量我，好像在想：「這傢伙是來帶壞我兒子的嗎，還是沒事？」我的頭髮愈留愈長，對一九六九年的達拉斯來說這是不行的。很多爸爸都很刻薄，我爸也是。

柯隆納：我只有一次跟老吉姆坐著聊天，他提到史提夫的一個叔叔有一張近全新的比比‧金七十八轉唱片，把我嚇了一跳。他家的氣氛不是一直都很肅殺，但是有幾次史提夫打電話給我說：「喂，羅迪，我爸打我媽。你可以來接我嗎？」邊說邊哭。有時候晚上他不想回家。

SRV：我一直在學習跟害怕共處，因為家裡不是很穩定。我不知道家裡其他人是否有同樣的感受，大概沒有。但我很快就學會不要抱任何期待，所以我就抽離出來，不要加入我的情緒。如果我有情緒，那一定是我的錯，因為發生爭吵時我聽到的就是這樣的話。

02

學飛

陶醉在成功滋味裡的棋子樂團,到了一九六八年底就解散了。吉米在那之前已經彈膩了當時的熱門歌曲,所以等罹患肝病的布雷霍爾一恢復力氣,兩人立即組了以藍調和節奏藍調(R&B)為主的德州樂團(Texas)。團名換了好幾次,從德州樂團變成德州風暴樂團(Texas Storm),最後變成風暴樂團(Storm)。布雷霍爾有時身兼鼓手和歌手,有時只擔任主唱。

史提夫的名氣愈來愈大,大家往往只因為他是吉米的弟弟而特別關注他,結果發現這名十五歲的吉他手非常令人驚訝。他就把這一點當作真品標章,成為他進入夜店和踏上演奏臺的祕密識別碼。

布蘭登伯格:有個朋友說我一定要去 Candy's Flare 聽這個孩子演奏。我走進去時,他正酣暢淋漓地彈奏弗瑞迪·金的〈Hideaway〉,味道濃厚得像化在熱煎餅上的溫奶油。就在那一刻,我的人生

徹底改變了。我那時二十歲，而這個皮包骨、幾乎整個人被吉他遮住的十五歲小鬼頭卻完全征服了我。表演結束後，我告訴史提夫我跑遍各地去看吉米〔罕醉克斯〕演出十八次。我們很合得來，我開始載他去表演，有時甚至載他去學校。

柯隆納：我認識史提夫時，他很愛克萊普頓。他會放專輯，然後彈空氣吉他，把手指準確地放在想像吉他的正確琴頸上。後來，他同樣專注地研究不同的人。史提夫跟我借過艾伯特·金的《現場：藍調威力》（Live Wire: Blues Power）專輯，之後卻不肯還我，他把整張唱片練得滾瓜爛熟。

布蘭登伯格：我那時候在一家老人院工作，史提夫有時會跟我一起去領薪水，我跟他提過幾位很棒的病患，他想去認識他們。他會帶吉他去彈給一些老人聽，他們會大聲叫他過去。有一位老黑人叫傑弗遜·席德曼（Jefferson Seedman），總是背著一把吉他，但他的手殘廢到彈不動了。史提夫會彈給他聽，他就會坐下來拍著腿說：「這小子真是了得！」有一次他聽得哭了，史提夫抱著他說：「別難過，你知道我會再來。我不會不來看你。」席德曼先生說：「哦，我知道。我只是太喜歡看你彈吉他，看得太開心了。」史提夫說：「對啊，音樂本來就是這樣的東西，讓你開心的。」

柯隆納：我以前有一輛道奇廂型車，史提夫會打電話給我叫我去載他。我們就在達拉斯市區到處開，那時他已經是城裡赫赫有名的吉他手了——才十五歲啊！我們去夜店趕場，到哪大家都認識他。他會在迷霧（Fog）、亞拉岡（Aragon）和地窖（Cellar）登臺，地窖是一家開到天亮的搖滾脫衣舞夜店，裡面有女生穿著胸罩和內褲走來走去。

班諾：我那時在一個叫做柯爾大道盡頭（End of Cole Avenue）的地方演奏，有個看起來像十一歲的小孩子過來，說他要上臺。我心想：「不會吧。」他說：「我是吉米・范的弟弟。」我聽了就說：「哦原來。好。」因為那時吉米已經是傳奇人物，公認的德州最佳吉他手。

我問史提夫要不要借吉他，他說他有，就去外面一輛車上拿了一把一九五一年的 Broadcaster 回來，那是吉米的吉他，沒有琴盒。他把吉他接上一個借來的音箱，就這樣彈起來。他的音色很純粹，又快又流暢，彈得很漂亮。他有些地方還有點生澀，動作技能還不算完全成熟，但是顫音和音色都很到位，某些樂句能讓每個人像被雷打到一樣尖叫出來。他的演奏功力配上他大概四十公斤不到、穿著短褲 T 恤的模樣，真是迷死人。

吉米十七歲時就已經感到身心枯竭，於是接受了珍妮絲・賈普林的邀約，到她位於海特艾許伯里（Haight-Ashbury）的家拜訪；她陪他到費爾莫爾（Fillmore）去見查克・貝瑞和湯尼・喬・懷特（Tony Joe White）。「這是我第一次去那裡，我一定要跟她一起去，」他說，「那一趟是出差，而我只是個小孩子。」

賈普林在德州時已經向吉米保證，如果他到西部來，她可以幫他弄到一張唱片合約，他回來之前已經找齊了一整個樂團。

「我一直往洛杉磯跑，在日落大道來回奔走，看看能不能在那裡演出。那裡到處都有機會跟大唱片公司簽約，讓你變成大明星。」他說，「德州風暴樂團最後找到一場演出機會，在威士忌阿哥

52

哥夜店（Whiskey A Go Go）為朱尼爾·沃克（Junior Walker）暖場，結果我們被噓下臺然後被炒魷魚，之後什麼都沒了。」

不久他搬回達拉斯，他的太太唐娜（Donna）在這裡懷了女兒蒂娜。他的音樂事業幻滅後，他開始在厄汶（Irving）當市政府的垃圾清潔工。

我發現，這和你的外表還有經紀人是誰更有關係，才認清現實的殘酷。後來

「我以為只要認真練習，就能憑好實力拿到唱片合約，而合約就是當一個好樂手的回報。

「我得找個工作，所以去當清潔工。我做了幾個月，不是很喜歡。之後在伐木場找到工作，存夠了錢，告訴自己說：『我們要搬去奧斯丁演奏藍調。』我對別的音樂沒興趣。」

完全搬去奧斯丁還需要一點時間，但轉換跑道到藍調可以立即且徹底執行，於是吉米和風暴樂團開始花較多時間開車，南下三百二十公里到德州首府去。

班諾：吉米開始專攻藍調不玩搖滾時，很多人非常失望。以他的創意和寫歌才華早該大紅大紫。對我們這些聽過也喜歡他演奏的人來說，他放棄搖滾就好像巴布·狄倫（Bob Dylan）改玩電子音樂一樣。大家都很震驚難過。他原本可以往那個方向發展並成為很有創意的熱門吉他手，但是他興趣缺缺。快速彈奏可以滿足我們，但不能滿足他。他只對吉米·瑞德和其他黑人藍調樂手感興趣。

吉米·范：部分原因是第一次在達拉斯的家庭圈夜店（Family Circle）看到馬帝·華特斯。我當下

就確定這是我真正喜歡的音樂，其他的都不夠看。沒錯，這完全是自私的決定，我知道我忽略了家人，只有孩子才會這樣全心全意專注在音樂上。

班諾：史蒂夫・米勒（Steve Miller）和唐・亨利（Don Henley）這些人都有藍調背景，也闖出了一片天。我們都在夜店一起演奏，他們都知道吉米，也知道他多厲害，但是不管什麼流行音樂他都沒興趣，他完全不想碰。

吉米・范：我以前會彈很快，但是對於一堆吉他手那種「窸窸唰唰，滴哩滴哩」的東西我已經覺得無聊了，所以我開始對樂器有不同的想法，我會去聽薩克斯風手怎麼詮釋獨奏，像金・艾蒙斯（Gene Ammons）這樣的人在吹奏時，好像在跟一個怡然自得的人對話。像比比・金和朱尼爾・沃克等人，他們演奏時就是在說話。這就是我想用自己聲音去做的事。就是溝通。

一九六九年底，德州樂團需要一位貝斯手，吉米就叫他弟弟來幫忙。十五歲的史提夫在團裡彈貝斯，不久大家都叫他 Stevie，以後這才成了他的名字。

「〔一九六九年十月三十一日到十一月一日〕我們在奧斯丁的火神天然氣公司（Vulcan Gas Company）演出，菲爾・康貝爾（Phil Campbell）打鼓，保羅・雷和杜耶・布雷霍爾爾唱歌，但是我們沒有貝斯手，所以讓史提夫彈貝斯，意思意思。」吉米回憶說，「我們把一把巴尼・基索（Barney Kessel）空心吉他降到 D 大調，這樣聽起來比較像貝斯。我們在這個表演場地時，負責主奏、節奏聲部和貝斯旋律的人一直不停地換來換去。

54

然而，史提夫在團裡的時間很短暫。「我是『小弟』，尤其是那時候，」史提夫在一九八四年告訴《吉他世界》雜誌的比爾‧米爾科夫斯基（Bill Milkowski）。「他衝得比我快一點，我想我有點拖到他，所以結果不太好。但是我想任何一對兄弟都會有一段弟弟老是礙事的時候。只是一般兄弟之間的事。」

史提夫接著參加甄選，應徵解放樂團這個有九支管樂器的樂團的貝斯手，但是吉他手史考特‧費爾斯一聽過史提夫彈奏，就提議和他交換樂器。

「其中一個銅管手說他認識一個孩子，如果他媽願意讓他來演出，他很適合當貝斯手，」費爾斯說，「這個瘦巴巴的十五歲小伙子就來彈了幾首，我們都覺得他很厲害。後來中場休息，史提夫就問說他能不能彈我的吉他。我吉他彈得還不錯，但是他一彈起我的白色 Telecaster，完全把我的臉按在地上摩擦，我們都被嚇傻了。我們馬上決定要交換樂器，他就把他的六〇年代漸層芬達（Fender）爵士貝斯交給我。」

解放樂團演奏很多芝加哥樂團（Chicago）和血汗淚合唱團（Blood, Sweat & Tears）的歌，也有一些齊柏林飛船（Led Zeppelin）和傑夫‧貝克（Jeff Beck）的，還有很多藍調歌曲，多半是順著史提夫的偏好。「我們知道吉米，但是他跟我們完全不在同一個高度。」歌手麥克‧雷姆斯說，「他已經是跟珍妮絲‧賈普林當朋友的那種人了！」

除了由薩克斯風手吉姆‧崔米爾領軍的銅管組，解放樂團有好幾位主唱，包括雷姆斯和克里斯汀‧普立克（Christian Plicque），他是一位帥氣、有魅力的非裔美國人。

麥克・雷姆斯（解放樂團歌手）：史提夫非常害羞，似乎很緊張，常露出欠扁的笑容，像在吃野玫瑰的驢子似的。他才十五歲，而我是大學新鮮人，他有時很難搞，例如我們想要完成工作的時候，他卻在旁邊亂，還有其他問題，就是因為團裡有個孩子。

費爾斯：史提夫很愛嗑到茫，喜歡吸安之後彈吉他。他喜歡的安非他命藥丸像 d- 甲基安非他命（Desoxyn），俗稱 Yellow Ds，還有德太德林（Dexedrine），通常叫「白十字」（White Crosses）或「十字路口」（Crossroads）。他會吸安、喝科特 45（Colt 45）或施利茨（Schlitz Bull）麥芽酒，一邊彈吉他一整天。

一九七〇年我們在萬豪酒店為南衛理公會大學（Southern Methodist University, SMU）兄弟會的一場聚會表演，最後史提夫把桌上剩下的酒全喝光。我們都以為自己刀槍不入。

吉米・范：史提夫知道我有在用毒。我曾在奧斯丁為兄弟會演出，之後去某人家裡哈草聽藍調唱片。他說：「你知道那些人在幹嘛吧？他們在打安毒。」所以我也開始打安，週末而已。打完安加上吸大麻，就可以一連彈上兩三天。人會變得很嗨，很敏銳，房間另一頭有一根針掉在地上，我馬上就知道那是什麼音高。

崔米爾：史提夫讓我目瞪口呆，我第一次聽他演奏時，他是我聽過最棒的吉他手。他的手指動作飛快，很愉悅地控制著樂器。他不是在練習，是在彈吉他，那是吉米的舊吉他 Broadcaster，背板上刻了「Jimbo」的字樣。

史提夫把這把一九五一年 Broadcaster、序號 0964 的吉他除去表面透明的塗層，裝了兩個音量控制器，而不是一個控制音量、一個控制音色。

柯隆納：有一天我去史提夫家，他說：「你看。」就拿了那把 Broadcaster 吉他給我看。他說：「這個以前放在衣櫥裡，都是散的，我把它組起來了。」

崔米爾：史提夫連放好幾個鐘頭的唱片。他會把唱針拿起來，放一個樂句，然後重播，就這樣放上五十、一百次，好把每個細節都聽清楚。他聽得很專注，而且是在更高的層次上聽，用他的手指聽。我知道這樣講很玄，他的手指是感官的一部分，跟他的耳朵同步。

費爾斯：史提夫能把每個音都彈得像唱片一樣，聽起來完全跟克萊普頓的〈十字路口〉，或是傑夫．貝克的〈傑夫的布基〉一模一樣。一個音一個音地學這些歌是每個達拉斯吉他手的必經過程。

SRV：要在地窖夜店演奏，就一定要會〈傑夫的布基〉（Guitar Boogie）。

湯米．夏儂（雙重麻煩樂團貝斯手）：一九六九年時，約翰叔叔（Uncle John）〔特納（Turner），鼓手〕和我在胡士托音樂節（Woodstock）演奏，我們和強尼．溫特（Johnny Winter）錄了三張專輯。樂團解散時，我飛回達拉斯，到了迷霧夜店，就是我第一次認識強尼的那家夜店。我正要走過去，在外面就可以聽到吉他聲，聽起來好特別。我聽到頭幾個音就知道這個音樂很棒。史提夫的內在

費爾斯：我們演出的很多曲子都是舞曲，但是大家都會停下腳步欣賞史提夫獨奏。高中的時候，大家都會坐在舞臺周圍，好就近看他。他有一條又長又捲的白色訊號線，他會從舞臺上飛躍下來，跳進正在跳舞的人群中間，一邊走動一邊忘我地演奏。他喜歡賣弄，但他有那個能力賣弄。

崔米爾：他熱力四射。在他早期待過的每個樂團裡，每個人年紀都比他大，可是這些樂團的名號都是他闖出來的。即使還那麼小，他也已經不會彈錯任何一個音。他對音樂永遠是忠誠的。

費爾斯：有一晚，ZZ Top 一行人拿著樂器走進亞瑟夜店（Arthur's）說：「嗨，我們是德州南方的樂團，正要發專輯，今晚想跟你們借兩檔表演來亮相一下。」麥克說：「你們很行嗎？」比利‧吉本斯說：「反正看我們表演，如果你們不喜歡，我們就走。」他們一上臺，史提夫差點尿褲子，當場巴不得跟比利一起演奏藍調。他們勢均力敵，互別苗頭，演出非常精采。

比利‧吉本斯（ZZ Top 吉他手）：法蘭克（Frank）、達斯蒂（Dusty）跟我剛組團，亞瑟又是很時髦的夜店。一個年輕的吉他手跟我們宣告：「我是吉米‧范的弟弟，我想要跟你們一起演奏。我叫史提夫。」他真的很能彈！後來我們多次跟他同臺，這是第一次。

崔米爾：我有一輛車，會載著史提夫趕場，他往往在副駕駛座彈吉他。他跟我聊過約翰‧李‧虎克，

想把他的樂句彈好。

雷姆斯：我的車裡根本不需要收音機。他會坐在我後座彈木吉他。

布蘭登伯格：史提夫常叫我載他去阿諾與摩根吉他店（Arnold and Morgan Guitar Shop），他會買三個撥片，或者一包弦，那時他的弦已經斷了六、七根。他會彈斷一根弦，把吉他交給我裝新弦。賴再拿另外一把過來，又斷一根弦。他還會因為太大聲而把音箱上的真空管和揚聲器都弄爆掉。

賴・摩根（Larry Morgan）知道史提夫不打算買東西，他總是說：「我來處理。」只有偶爾會叫史提夫彈小聲一點。這個人雖然在做生意，但是他和他的技師都會盡量幫史提夫的忙。在史提夫的一生中我看到很多這樣的事情。大家都想要幫他。

史提夫在賈斯汀・F・金寶中學（Justin F. Kimball High School）時，如果前一天深夜有吸安演出，往往會在課堂上睡覺。大多數的課他都上得很痛苦，連樂理課也是，他不會看樂譜，無法加入學校的樂隊。他唯一表現比較好的課是美術課，他畫的漫畫登上了校刊，讓他很驕傲。他很有美術能力，還因此拿到了「想像力成長之地」（Imagination's Growing Place）課程的獎學金，這是南衛理公會大學的一門實驗性藝術課程。

一九七〇年九月，史提夫幫達拉斯青少年樂團和由史蒂芬・托波羅夫斯基（Stephen Tobolowsky）領銜的 Cast of Thousands 樂團灌錄的合輯伴奏了兩首歌。托波羅斯基後來成為成功的性格演員，尤其以演出電影《今天暫時停止》（Groundhog Day）裡的納德・瑞爾森（Ned

Ryerson）一角而聞名。這是他第一次的錄音室作品。到了一九七一年一月，史提夫經歷了輟學

——離畢業只剩幾個月——離開解放樂團、在林肯（Lincoln）和佩科斯（Pecos）等幾個樂團待過

一小段時間，並組了自己的樂團：黑鳥樂團（Blackbird），專門演奏迷幻藍調／搖滾，由克里斯汀

・普立克擔任主唱，羅迪・柯隆納是鼓手，諾艾・戴斯（Noel Deis），第二鼓手是約翰・

霍夫（John Hoff），著名的大衛・法蘭（David Frame）是貝斯手，金・戴維斯（Kim Davis）是第

二吉他手，常和史提夫彈奏歐曼兄弟樂團的和聲旋律線。

柯隆納：史提夫、克里斯汀和我會到柯特家去聽唱片，柯特會告訴我們以後組成夢幻樂團應該演奏

哪些歌曲。到了七一年夏天，我們以黑鳥樂團的名義演出，受到歐曼兄弟很大的影響，所以我們

才會增加第二鼓手。史提夫開始在〈斯泰茨伯勒藍調〉（Statesboro Blues）等歌曲中演奏滑音，

他甚至去找一把跟杜恩・歐曼（Duane Allman）一樣的大金面 Les Paul 電吉他。後來他找到一把

廢棄的 Les Paul，花了兩百美元，琴桁都已經變綠了。

我們〔一九七一年九月二十七日〕在德州博覽會音樂廳，坐在舞臺上方的包廂裡，看到歐曼

兄弟的杜恩・歐曼、迪基・貝茲、傑莫（Jaimoe）等人演奏之後，史提夫開始用玻璃瓶當滑管。

那場演出精采無比，一個月後杜恩過世〔1971 年 10 月 29 日〕時，我們傷心不已。那一晚，我

們在放克猴夜店（Funky Monkey）演出，史提夫就使用那把大金面吉他，以紀念杜恩，他的演奏

充滿了感情。

黑鳥樂團會固定在地窖這家搖滾脫衣舞夜店演出，這家店對演奏原創音樂及藍調的達拉斯樂團來說是很重要的場所。

柯隆納：地窖是個到處都有聚光燈的小房間，樂團的位置在女生跳舞的小伸展臺後面。臺上有一支電話，我負責去接，會有人跟我說：「你們來個長一點的器樂曲。」讓女生可以上臺跳脫衣舞。在她即將脫光的前一刻，燈光會熄滅，她就跑下臺。每隔一陣子，就會有專業的脫衣舞孃來讓大家驚豔一下。

我們演奏完一場，接著換另外兩個團上場，然後我們再演奏。我

△ 1972 年黑鳥樂團攝於奧斯丁。Courtesy Cutter Brandenburg Collection

們會在十一點到一點之間結束，之後就跳進廂型車，再到迷霧、媽媽藍調（Mother Blues）或放克猴去表演。

保羅・「帕比」・米道頓（達拉斯吉他手、音控師和混音師）：我們會偷偷把史提夫帶進來，讓他跟我在媽媽藍調的樂團一起演奏，這家店可說是全方位服務的夜店，應有盡有，所以對於讓未成年人進來他們都很謹慎。老闆會在三樓跟弗瑞迪・金那些人玩牌。因為史提夫演奏比較大聲，也跟別人都不一樣，老闆聽到時，即使在玩牌，還是會跑下來把史提夫趕出去。

柯隆納：我們會在亞拉岡舞廳跟黑人同臺，或是到某個地方去抽大麻，再回去地窖表演第二場。有一天晚上，ZZ Top 在我們之後表演，他們叫史提夫上去彈一段。史提夫唱〈雷鳥〉時，吉本斯大叫：「唱啊，小史提夫，唱出來！」這是史提夫第一次唱的幾首歌之一：「嗨起來，大家嗨起來！」

吉本斯：〈雷鳥〉是大家都熟悉、很多人傳唱的快節奏夏佛歌曲之一。

柯隆納：他主要用的吉他是一把紅色半空心的易普鋒（Epiphone）〔一九六三年的易普鋒 Riviera〕，他用很便宜的價錢入手，因為那把吉他放在櫥窗裡，被太陽曬到褪色了。

吉米・范：我把那把「Jimbo」吉他留給史提夫，結果他把吉他帶去學校拆了，放兩個 P-90 拾音器在裡面，至少他打算這樣做，所以這把吉他才會有兩個音量旋鈕。他不想讓我看到他幹了什麼事，就把它拿去換了易普鋒 Riviera。但這並不是什麼我們認為可以用來征服世界的祕密武器，就只是一把一百七十五美元的吉他而已。吉他就像改裝車：大家都會把車子拆解再重新改造。就像四〇年代的福特汽車一樣。

62

柯隆納：即使是那個時候，史提夫的目的都只是為了音色。他開始改用更粗的弦，這是從吉米身上得到的點子。史提夫會取笑使用細弦的人。但是強大的琴弦張力會讓易普鋒解體，我常載他去店裡把吉他黏回去。這些弦也對他的指尖造成傷害，他開始用 Krazy Glue 快乾膠來修補指尖上的傷口，這都是因為要推動那些粗弦而造成的。

布雷霍爾：史提夫和吉米是我周圍最早開始特別注重音色的人。他們不滿足於只彈奏音符。那時候大多數樂手都認為音色沒有那麼重要，但是吉米和史提夫從一開始就一直把重點放在要擁有屬於自己的聲音上面。

03

奧斯丁城市極限

在一九七〇年的接連幾個月，吉米·范和杜耶·布雷霍爾等樂手都搬去了奧斯丁，這些人後來都成為這個城市藍調界的主力。他們彼此並不熟，甚至完全不認識，但是都受到這個城市慵懶、不受拘束的感覺所吸引。史提夫也沒有晚太久。

「這個環境會吸引喜歡找樂子的樂手和人，」吉他手丹尼·弗里曼說，「這是個宜人的地方，有很多樹，有租金便宜的奇特房子、有很多正妹，很多怪咖，在這裡留長髮感覺很安全。」

當時這個德州首府仍是一個二十五萬人口的寂靜小鎮，當然也是德州大學的所在地，大多數達拉斯音樂工作者多年來一直在這裡的派對上演奏。這個城市對熱愛藍調的年輕樂手來說充滿了優點。吉米已經不是搖滾明星，對此他並不在意；在奧斯丁，他可以毫無罣礙地追求他的藍調夢。

布雷霍爾：在達拉斯，唯一可以在十點鐘演奏馬帝·華特斯的地方其實就只有地窖。而在奧斯丁這

64

種地方比較多，生活費也比較便宜。這裡像個小舊金山；你可以來這裡表達自己的看法，你要做什麼事大家都不會管你。我們開始搞出了一點名堂。

杜耶・布雷霍爾二世（杜耶・布雷霍爾的兒子，吉他手，史提夫的朋友）：吉米家有點像我們所有人的基地。有藍調社群的氛圍，像個村莊，一個音樂大家庭，每個人都很親密。吉米就像我叔叔，他女兒蒂娜（Tina）像我妹妹。

吉米・范：那時我女兒蒂娜已經出生，我在當建築工，因為我已經不去兄弟會表演了，純粹演奏藍調。我週一晚上在 One Knite 酒館表演，每週跟風暴樂團在那裡，連續五年。每次都有一整排幾十輛摩托車停在前面……你要是不小心就會惹麻煩。

德瑞克・歐布萊恩（奧斯丁吉他手）：One Knite 是個超級古怪的地方，門的形狀像個棺材，只是沒有蓋子。這是全市最棒的酒館，風暴是最棒的樂團，演奏道地的五○／六○年代早期藍調。吉米一夫當關，完全掌握了比比・金的風格和顫音。他耳朵很好，聽到什麼都能馬上彈出來，把所有偉大藍調吉他手的樂句融入他的演奏。他透過一

△ 丹尼・弗里曼和「小杜耶」杜耶・布雷霍爾二世。
Connie Vaughan/Courtesy Denny Freeman

個黑色【芬達】Bassman【音箱】和一隻十五吋的揚聲器演奏，而不是四隻十吋的揚聲器。他很了解製造好音色的各種祕訣。

吉米‧范：在威利‧尼爾森（Willie Nelson）的《牛城嘉年華》（Cowtown Jamboree）專輯【現場鄉村音樂會】封面上，就是他用鋼弦吉他接一隻 1×15 的 Bassman 音箱。在那個時代，你可以把 Bassman 送回芬達重新整修，你要的話，也可以請他們把揚聲器從 4×10 改成 1×15。那真的很大聲很清楚。揚聲器爆掉時，我就把裝了 Jensens 揚聲器的 Silvertone 6×10 音箱頭。

W. C. 克拉克：克拉克是奧斯丁的吉他手、貝斯手和歌手，和靈魂歌手喬‧特克斯（Joe Tex）一起巡演。他在老家的時候會到東區（East Side）各個夜店演奏。聽到吉米、丹尼‧弗里曼、歌手保羅‧雷和杜耶‧布雷霍爾這些達拉斯的年輕白人藍調樂手演奏，讓他重新思考自己的路。

W. C. 克拉克（奧斯丁吉他手、貝斯手，史提夫的三重威脅歌劇團成員）：這些人玩音樂不是為了賺錢，是要那個感覺，我也有同樣的感受。我們都是藍調的學者和追尋者。我聽到這些人演奏，聽到杜耶唱得像鮑比‧布蘭德一樣時，我就知道我也要成為其中一分子，所以我和喬‧特克斯拆夥，搬回奧斯丁成為嬉皮。

布蘭登伯格：有一個週末，黑鳥樂團去奧斯丁的 One Knite 看風暴樂團演出，結果只能勉強擠在門口。你的錢要通過人群一路傳到吧檯去，他們再把你點的啤酒傳回來。風暴的音樂讓大家都瘋了。

第二天晚上在紐奧良夜店（New Orleans Club），風暴樂團為城裡最熱門的克拉克傑克樂團暖場。

夏儂：我們在七〇年代末離開強尼〔溫特〕後，約翰叔叔跟我搬到奧斯丁，把克拉克傑克樂團組起來，我們吸引了大批聽眾。奧斯丁是嬉皮聚集的城市，所有樂團都留鬍子、留長髮，演奏時穿短褲或牛仔褲和 T 恤。叔叔和我在紐約學到什麼服裝才酷，所以我們的穿著是奧斯丁人沒看過的：天鵝絨喇叭褲、吉米・罕醉克斯式的襯衫、高跟方頭靴，剪個沙格頭（shag）。齊柏林飛船是我們範本，結果常聽到有人說：「就是一群打扮得像女生的男人！」

史提夫和黑鳥受到吉米和他朋友的啟發，以及那個週末認識的幾個人——特別是克拉克傑克樂團演出代理商查理・哈契特（Charlie Hatchett）——的鼓勵，在一九七二年三月搬到奧斯丁。「我們幾乎每個週末都在達拉斯和奧斯丁往返，所以搬去那裡很合理。」柯隆納說。

黑鳥樂團在夜店演奏時，一邊也幫全國巡迴藝人暖場，包括威斯朋・艾許（Wishbone Ash）、有湯米・波林（Tommy Bolin）坐鎮的 Zephyr 樂團、Wet Willie 樂團和 Sugarloaf 樂團（主打歌是〈Green-Eyed Lady〉）。黑鳥已經在玩藍調／搖滾時，奧斯丁仍在發展中的藍調圈還陷在傳統思維裡。

吉米・范：史提夫打電話說他要下來。他在我家住了一小段時間，但是我結婚了，有小孩，白天還有工作，還想闖出一點名堂。史提夫也有他自己的朋友和理想。

柯隆納：我們一到奧斯丁，就看到藍調樂手和搖滾樂手壁壘分明。在一個深夜的聚會裡，吉米對金

· 戴維斯講話很不客氣，他似乎看不起黑鳥這個搖滾／布基樂團演奏歐曼兄弟的歌。

丹尼·弗里曼（吉他手、達拉斯同鄉、史提夫和吉米的樂團夥伴）：那時候，罕醉克斯已經死了，鮮奶油合唱團也解散了，我們很多人都改玩硬式藍調，而且自以為了不起。黑鳥是搖滾樂團，而史提夫的角色是把藍調加進去。史提夫和吉米一樣，有非常出眾的顯著天賦，誰也否認不了。偶爾會有不世之才出現，他們的獨特之處會讓大家有所回應，他們兩位就是這樣。

柯隆納：查理·哈契特安排我們在威科（Waco）的阿布拉克薩斯（Abraxas）、聖馬可斯（San Marcos）的鎳桶沙龍（Nickel Keg Saloon），和奧斯丁城外的起伏丘陵夜店（Rolling Hills Club）演出，這家店就是後來的索普溪沙龍（Soap Creek Saloon）。我學約翰·特納叔叔（Uncle John Turner）做生意的方式：叫女朋友站在門口收錢、數人頭，這樣夜店老闆就沒辦法坑你，另外花三十五塊錢買個桶子，免費發啤酒，讓女生免費入場。盡可能讓客人進來跳舞。

夏農：黑鳥總是吸引大批人潮來聽史提夫彈吉他。他們是很棒的樂團，有兩個鼓手、風琴、兩個吉他手、一個貝斯手和一個歌手，但是大家都在談論史提夫，他常彈彼得·格林（Peter Green）和杜恩·歐曼的樂句。所有的樂手都會在酒吧後面說：「你聽那個人彈的！」

柯隆納：史提夫手上永遠有一把吉他，隨時都在彈。他早上起床，先拿優格放在桌上，然後放厄爾

· 胡克（Earl Hooker）或艾伯特·金的唱片，開始跟彈，看他那天想聽誰。他整個人都獻給了這個樂器，不斷琢磨自己的技巧。他對吉他的心是真誠的，一點也沒有裝模作樣的成分。聽音樂和

68

彈吉他是他生命中最重要的事。他常常在說：「你聽這個！」不管喜歡什麼他都喜歡到底。那時他主要用的是他的4×12 Marshall 箱體，搭配一顆上面印有「Euphoria」字樣的黑面芬達 Bassman 音箱頭，史提夫相信克萊普頓待過一個叫做 Euphoria 的樂團，所以這可能是他的音箱。

吉米・范：史提夫很棒也很年輕，但是他搬到奧斯丁後更是突飛猛進。他從一個很厲害的孩子變成狠角色，愈來愈強。

柯隆納：我們都搬到一個我們負擔不起的地方，所以當〔克拉克傑克樂團歌手〕布魯斯・鮑蘭（Bruce Bowland）搬離樂團在第十六街（Sixteenth Street）的房子時，我和太太就搬了進去。不久，史提夫和他女友葛蘭達・梅普（Glenda Maples）沒地方住，就來我們這裡借住。我們全部擠在一間狹小的直排屋，各種魯蛇藥頭整天在這裡出沒。很脫序。有一天一大早，兩個邋遢的傢伙在我家後門逗留，然後還走進來，於是我對他們大叫，他們說：「哦，我們是來找湯米的。」那時天才剛亮，湯米那些吸安的朋友就一個個過來了。

其中一個是眼珠充血的休士頓富家小鬼，開著一輛全新的 Corvette 跑車。這個人非常兇狠。我走進湯米的臥室，他不讓我離開。還亮出一把鮑伊刀（Bowie knife）說：「你的腳不要動喔。」然後把刀拋到地上，剛好劃過我的靴子邊緣。

夏農：克拉克傑克樂團拿到大西洋唱片公司（Atlantic）的發片合約，然後我們就解散了！自尊心作祟。黑鳥也有點快解散了，所以我們就合併，也取名黑鳥樂團，有我、史提夫、羅迪和布魯斯・鮑蘭。

柯隆納：黑鳥根本沒有任何原創音樂，所以更不可能有唱片合約。克里斯汀幾乎廢了，和一群無可救藥的海洛因毒蟲在一起。他被抓了，我們還得把他保出來。最後到了我們無法再跟他合作的地步。

夏儂：這個團只撐了幾個月，因為我們都深陷在毒品裡，接著克拉克傑克樂團重組，有我、約翰叔叔、布魯斯，以及史提夫和羅賓·賽勒（Robin Syler）負責吉他。羅賓很厲害，可是他很怕史提夫。

柯隆納：湯米吸安吸得很兇，很快就傳給我和史提夫。也許是吸毒的關係，整個團無精打采。我得了肝炎，但自己不知道。我愈來愈虛弱，到了七二年底，他們讓約翰叔叔接替我。我還是跟他們大家住在一起，有一天，湯米和史提夫告訴我約翰叔叔要加入，我就回家大哭！我好傷心。

與夏儂和特納在重組後的克拉克傑克樂團演出期間，史提夫名氣更上層樓，證明他的技巧絕非浪得虛名，也證實拓展而非一味模仿經典藍調是有機會的。但叔叔偏愛浮誇的製作和舞臺服裝，對史提夫造成不利的影響。

「史提夫試過穿上那些像戲服的東西，」夏儂說，「有一場演出他穿了韻律服和我見過最詭異的東西來！但是約翰叔叔把史提夫開除了，因為他在臺上時，塞在後口袋裡的錢包鼓了一塊出來，叔叔覺得很不酷。我當時太狼狽了，無法介入。

「史提夫想要找到他在世界上的定位，他不明白自己的天分有多高，其實他的才能已經勝過所有他崇拜的前輩樂手了。他很敏感也很迷惘。所有被他視為榜樣的人，例如我，都喪失理智地在吸

70

毒酗酒，而他卻打算要過這種生活。我們誰都不了解這會害他變成什麼樣子。」

史提夫在克拉克傑克樂團的時期結束後，和貝斯手大衛‧法蘭一起加入 Stump 樂團，從一九七三年二月底演出到五月初。在這段期間，史提夫跟布雷霍爾的感情也很好，因為他們兩個都亟欲拓展藍調以外的樂曲，吉米肯定沒有這種想法。

「我跟吉米一起演奏純藍調，但史提夫跟我都想把觸角往外伸一點，」布雷霍爾說，「我們那時聽馬文‧蓋（Marvin Gaye）和史萊‧史東（Sly Stone）的歌，想把一部分這種東西融入我們的音樂，所以不知不覺史提夫跟我就更常碰面。後來，他打電話來找馬克‧班諾的電話，馬克跟 A&M 唱片公司有合約，已排定了一次大型巡演，需要組一個德州藍調搖滾樂團。」

班諾六〇年代末曾在庇護合唱團（Asylum Choir）與里昂‧羅素合作過。到了一九七三年，羅素已經成功成名就，跟巴布‧狄倫、艾力克‧克萊普頓、喬治‧哈里森（George Harrison）還有其他很多人同臺過。班諾也參與過許多倍受矚目的演出，包括在門戶合唱團的《洛城女郎》（L.A. Woman）專輯中彈吉他。加入班諾的樂團是一件了不起的事，他成立的樂團名為夜行者，由杜耶擔任鼓手，史提夫擔任吉他手，湯米‧麥克盧爾（Tommy McClure）彈貝斯、前棋子樂團和 ZZ Top 成員比利‧艾德瑞吉（Billy Etheridge）負責鍵盤。

班諾：我打電話給吉米邀請他來表演，但他說：「我沒興趣。我完全不想做搖滾樂。你怎麼不找我弟？」我問他覺得史提夫是否願意，他說：「我叫他，他就會願意。你們都會去好萊塢是吧？」

我說：「是啊，我和 A&M 簽約了，我們要去錄唱片。」他就說：「我會叫他去。你打給他。」

布雷霍爾：我們去洛杉磯錄唱片，光是離開德州我們就很振奮，除了去俄克拉荷馬州或路易斯安那州這種短途旅行，我想我們都沒有離開過德州。我們在洛杉磯兩個星期，搭加長型禮車到處跑，過得像搖滾明星似的。我們錄了七首歌，包括我和史提夫共同譜寫的第一首歌〈齷齪行為〉（Dirty Pool），其中有三首很棒。接著，我們和內臟餡餅（Humble Pie）以及 J. 吉爾斯樂團（The J. Geils Band）一起短途巡演。我們在底特律、芝加哥和紐約等地演出了七、八場，這是我們第一次走進花花世界。可惜的是，我們卻因飲酒和吸毒而誤了音樂的正事，尤其是我，所以我們演奏一些很棒的音樂時根本亂七八糟。

班諾：當時的記憶是一片模糊。我們可以做得很好，但是我們酒和毒都用得太凶，發生了很多狗屁倒灶的事。例如我們去 Barney's Beanery 吃飯，店外長長的人龍排到了街角，比利‧艾德瑞吉說：「我們馬上就有位子了。」然後走到轉角去打電話到店裡說有炸彈，人一下就被清空，我們輕輕鬆鬆就走進去。那個時候很瘋狂，連這樣的事都好像沒什麼。

布雷霍爾：我想唱片公司應該很討厭那張唱片吧。

班諾：他們說聽起來不像我的風格。音樂很棒，但是很難歸類。有點像歐曼兄弟，但是比較偏藍調，他們聽不出可以宣傳的重點。他們說得也沒錯；我們沒有達成預定的目標。如果這是一個很棒的所謂邪典樂團的專輯，裡面是有一些不錯的東西，但是沒什麼起承轉合，連混音也沒做好。他們就把發片計畫取消了。我已經投資了大量的時間和金錢，全都付諸流水。

△ 夜行者樂團演出時的杜耶‧布雷霍爾，1973 年攝於犰狳世界總部（Armadillo World Headquarters） ◦ Kathy Murray

少了班諾，夜行者樂團找來新的貝斯手凱斯‧佛格森，他是從吉米的樂團過來的。夜行者累積了一些歌迷，史提夫偶爾會演奏史提夫‧汪達（Stevie Wonder）的〈迷信〉（Superstition）或吉米‧罕醉克斯的曲子。

布雷霍爾：我們決心重振樂團。我們依然想從吉米的馬帝‧華特斯和比比‧金式藍調出發往外拓展。主要是我們想繼續一起寫歌、一起演奏。

吉米‧范：杜耶的嗓音很好，加上凱斯之前跟路易斯‧考德瑞（Lewis Cowdrey）一起演奏過，這些人全都從加州來到奧斯丁了。杜耶和凱斯不只比史提夫年長，也比我年長，

史提夫和這麼有經驗的樂手合作，學到很多東西。

麥克・史帝爾（史提夫的朋友）：凱斯在音樂和風格方面對史提夫影響很大。吉米和史提夫非常親密，他們之間有很深的惺惺相惜之情，但是史提夫不一定願意彈吉米認為他該彈的音樂，也絕不會用含糊的言詞說出他的想法。史提夫總會設法獲得哥哥的贊同，凱斯則會叫他彈他自己想彈的。他就像另外一種哥哥，他會跟史提夫說：「做你自己就好。」

喬・蘇布萊特（薩克斯風手、眼鏡蛇樂團成員）：我聽說夜行者樂團在蟑螂（La Cucaracha）這間小酒館演奏。這些人都很酷，史提夫特別突出。他的演奏比較少艾伯特・金和吉米・罕醉克斯的東西，比較偏比比・金・奧帝斯・羅希（Otis Rush）、巴弟・蓋，還有肯尼・布瑞爾（Kenny Burrell）／葛蘭特・格林（Grant Green）的靈魂／爵士風。杜耶在鼓手的位置上唱歌，唱得很棒。表演很令人興奮。

歐布萊恩：我的車半夜拋錨，史提夫說要載我。我本來要找人來修車，他說：「你在說什麼？先放著早上再來處理就好了。」他那時跟杜耶住在一起，第二天早上，他們兩個在車庫裡一起演奏寫歌。

吉本斯：這是一個聲音堅定厚實的優秀組合。杜耶出色的歌聲搭配史提夫辛辣的吉他，簡直令人嘆為觀止。

琳迪・貝特（一九七四至七九年間是史提夫的女友）：我在索普溪沙龍看過夜行者樂團和史提夫以及風暴樂團和吉米的演出。我的女性友人對史提夫讚不絕口，女廁牆上的塗鴉有很多是寫著對他

△ 夜行者樂團演出時的史提夫・雷・范，1973 年攝於犰狳世界總部。Kathy Murray

跟吉米的愛，畫了一大堆愛心！

晚上演出結束時，史提夫過來趴在桌上。我說：「你還好嗎？」他說：「我還好，只是累。」

我要離開的時候輪胎沒氣。剛好看到吉米開著車要走，我就喊他說要搭便車。我上了他的車，正要開動時，車門開了，史提夫跳進來坐在我旁邊，我們的腿相碰，我感覺到一陣電流。我們沒說一句話。

車子到我家門口，我要下車時史提夫問我：「我哥哥家有一個派對，妳要不要來？」我說：「好啊！」但是根本沒有派對，只有我跟史提夫。我們聊了一整晚，整晚都待在那裡。我們就這樣開始談戀愛，一起過了五年。

夜行者樂團跟 ZZ Top 經紀人比爾・漢姆（Bill Ham）簽約，漢姆把他們在紐奧良倉庫（Warehouse）夜店的表演錄下來，並安排他們長期上路巡演。他們在底特律和亞特蘭大為吻合唱團（Kiss）和電光交響樂團（Electric Light Orchestra, ELO）暖場，之後就在密西西比州的某個地方解散了。漢姆要求他們賠償他已經投資的費用。沮喪的史提夫很傷心，這時他還不滿二十歲。

「沒人知道他們和漢姆之間到底發生了什麼事，一直有傳言說他把凡・威克斯（Van Wilks）、史提夫和艾瑞克・強生等吉他手都簽下來，只是不想讓他們成為 ZZ Top 樂團的競爭對手。」弗里曼說，「我只知道他們是很好的樂團，從來沒賺錢也不錄唱片，只到處巡演，餓得要死的時候就吃美乃滋三明治。這個團裡有史提夫、凱斯和杜耶，應該要很強才對。」

柯隆納補充說：「史提夫想要跟漢姆解除合約。金・戴維斯和大衛・法蘭跟他們的盲點樂團（Point Blank）處境類似，也是由漢姆擔任經紀人。他們受到壓抑，從未大紅大紫。」

到了九月，夜行者樂團已經解散，史提夫因為跟漢姆的合約義務而被冷凍起來。他客串了一些表演，但並未組成新樂團，也因為擔心自己的健康和愈來愈嚴重的吸毒習慣，而搬回達拉斯。史提夫準備參加達拉斯一個融合樂團的甄選，彈一些音樂給德瑞克・歐布萊恩聽，問他的意見。「我不知道說什麼，因為他彈這個音樂的唯一理由好像就是很需要錢」，歐布萊恩說。「他回絕了對方。」

班諾打電話給史提夫，說他在北加州的一個嬉皮聚集地波利納斯（Bolinas）寫歌，史提夫就叫他寄一張車票來。一來他無事可做，二來很可能是想要跟討債的漢姆保持距離。和他們一起演奏的樂手裡有一個是傑瑞・賈西亞（Jerry Garcia），他告訴他們，他即將和死之華（Grateful Dead）的新唱片公司圓圈唱片（Round Records）簽約，想要跟他們合作。但是班諾還有 A&M 的合約在身，A&M 不肯跟他解約，所以他不可能再跟另一家公司簽約。於是班諾和史提夫在洛杉磯又錄了一些歌。沒等到什麼機會的史提夫又回到奧斯丁，此時有個新樂團剛成立：離開風暴樂團的保羅・雷，和貝斯手艾力克斯・納皮爾（Alex Napier）、吉他手丹尼・弗里曼組成了眼鏡蛇樂團。不久史提夫・雷也加入，後來眼鏡蛇成了奧斯丁最熱門的樂團，對他發展成吉他手、歌手和表演者提供了難以衡量的動力。

04

走出去

一九七四年除夕夜，夜行者樂團在達拉斯的夜店 Adobe Flats 重聚，為保羅・雷和眼鏡蛇樂團暖場，史提夫問雷是否可以加入他的樂團，當時眼鏡蛇在夜店的名氣蒸蒸日上。雷在歡迎他入團之前，先徵詢了團友的意見。對雷來說，獲得吉他手丹尼・弗里曼的同意特別重要，因為他思慮周詳，對吉他風格和音樂史的知識也很淵博，綽號叫做「教授」（Professor）。

「我是眼鏡蛇唯一的吉他手，所以讓史提夫加入有點為難，但是能跟他一起演奏真的讓我很興奮，我很欣賞他。」弗里曼說；他那時已經是吉米的朋友，偶爾還會去他那裡住。「我聽到有人說我教史提夫彈吉他，這太荒唐了。我第一次聽到他彈奏時，他就很厲害了。我有時會幫他找和弦或是藍調音階以外的音，但是在藍調演奏上，我沒什麼可以教他的。當然他在節奏吉他上的表現不像後來那麼好，也還不能完全掌握特殊的和弦變化，但是他已經具備主奏能力，熟悉他後來音樂的所有樂迷都能一聽就認得他。」

史帝爾： 史提夫從丹尼身上學到很多，演奏內容大幅進步。他的自信和魅力開始綻放，從受到克萊普頓影響的搖滾風格，轉成更像艾伯特、弗雷德和比比·金的藍調風格。

吉米·范： 剛開始你對於你想要表現的演奏風格會有基本想法，你會尋找觀念相近的夥伴，免得每件事都要溝通。史提夫演奏蛻變的那段時間，就在奧斯丁花了一點時間尋找適當的組合。他加入眼鏡蛇之後，一切開始水到渠成。

△ 夜眼鏡蛇樂團時期的史提夫和丹尼。Mary Beth Greenwood

蘇布萊特：大約花了一年半，他從一個會彈吉他的小鬼，變成了「史提夫・雷・范」。

弗里曼：雖然史提夫的音樂手法已經完全形成了，但是像籌錢付房租或是買車這種瑣事對他來說好像都是次要的。這有時很惱人，可是他很得人疼，你沒辦法對他生氣。

他比我們其他人都年輕，合作起來有點頭痛。比如說我們每個人都在準備要開車去勒波克(Lubbock)表演，大家應該十二點在鼓手家碰面。到了十二點半，每個人都到了，只剩史提夫。

有人打電話叫他但打不通，你只好說：「看誰可以開車去接史提夫。」

結果到他家去敲門，他應門了，但才剛起床，說：「嘿，我要沖個澡。」你只好等，然後他出門了走到車子旁邊說：「嘿，我可以載我女朋友去上班嗎？」「好吧，史提夫。」於是我們把她送到，再開回去，這時他又說：「有人要去樂器行嗎？」「沒有，史提夫。」「喔，我們可以去一下嗎，我要買一些弦。」「好吧，史提夫。」之後我們要上路了，他可能說：「嘿，你們都吃過了嗎？」「對，史提夫，我們都吃了。」「喔，我們可以順路去丹氏漢堡店買點吃的嗎？」接著我們到那裡了，這時他可能說：「誰可以借我五塊錢嗎？」然後我們才終於可以出城。

羅德尼・克雷格（眼鏡蛇樂團鼓手）：跟史提夫在一起一定會聽到他說：「喬，你身上有錢嗎？」有一次我們在出城的路上過去接他，他的門上有一張紙條寫著：「在洗衣店。」我們只好到洗衣店去等他把衣服洗完。但他是個很棒的團友，從來不會耍性子。

弗里曼：很難對史提夫發脾氣，要一直對他生氣更難，因為他很友善、很好笑、個性也很好。他的友善一輩子都沒變過。我喜歡這小子，我們都很喜歡他。

吉米・范：史提夫非常善良，說話很溫和，很好相處，真的是個很貼心、很溫柔的人，很樂意付出，對於跟他合得來的人他什麼事都願意做。

史帝爾：史提夫總是對人生抱持樂觀的態度。他就算沒有錢、苦撐、睡在沙發上，也總是開朗，習慣看事物的光明面。音樂是他的動力，他認為其他的事都會自然到位。他的想法很對。有他這個朋友真的很棒。；他會永遠挺你。

比比・金（藍調之王）：他讓我想到我兒子七、八歲大的時候，喜歡問很多問題，在我後面跟進跟出，很快樂很愛笑，樂於討別人開心。

約翰博士（紐奧良藍調鋼琴手和吉他手）：史提夫擁有一種孩子氣的魅力。即使他已經完全不再純真了，也還是一直保有童年時的赤子之心。

克拉克：我不覺得他幼稚。在我看來，他一直都表現得比他的年齡要老成，因為他可以對人生和音樂這麼認真專注。

貝特：雖然他只有二十一歲，但是他表現出來的深度、敏銳和自覺，顯示他是很成熟的。他可能是我認識的第一個男子漢。他非常深情、謙遜，從來不說別人的壞話。但是他可能沒有安全感，似乎需要很多愛。

弗里曼：史提夫幾乎不談吉他和音樂以外的事。他念茲在茲的全是音樂，我也是。我們的品味很相

似，總會設法讓對方對新的東西感興趣。那段日子很有趣、很刺激，因為我們對一切都很興奮。

我們會坐在一起好幾個小時，一直聊音樂。這聽起來可能有點無聊，可是跟一個像史提夫這樣充滿熱情的人在一起一點也不無聊。他完全沉迷在彈吉他的世界裡。

蘇布萊特：他只關注一個演奏者該做的事。他對自己的未來有個願景，他做的任何事都是朝那個目標前進。我一直認為他會成名、賺大錢，然後找個人幫他打理其他所有的瑣事。

班諾：史提夫從來不會把吉他放下來。他在家裡也是身上掛著吉他走來走去。就像籃球明星走到哪裡都在運球一樣，他是不管做什麼家務事都背著吉他做。

蘇布萊特：他是我們的榮譽室友，常來跟我們一起住。我表演完回家時，會看到他躺在沙發上，手裡抓著吉他睡得很沉，好像在邊睡邊彈一樣。

席尼・庫克・阿佑特：史提夫連在很小的時候，腿上也隨時放著一把吉他。

克雷格：我去他家時，他沒有一次不是在跟著強哥・海恩哈特（Django Reinhardt）、吉米・罕醉克斯或艾・伯特金的唱片彈奏。從來沒停過。

雷・海尼格（德州之心樂器行老闆）：我從一九六○年就開了吉他店，看過很多厲害的樂手，但是從來沒看過任何人對吉他著迷的程度有史提夫的一半。他常來我店裡，來了就一直撥弄吉他。除了沒錢以外，他可以說是我最好的顧客之一。那時候他經常口袋空空，所以來買東西的時候都沒付錢。他會在去演出的路上過來，說要一包弦。我就丟一包給他，他會說：「我今晚要是賺到錢，再付給你。」後來也真的付了。我常借吉他給他，他會借走一兩個星期，再拿回來還。

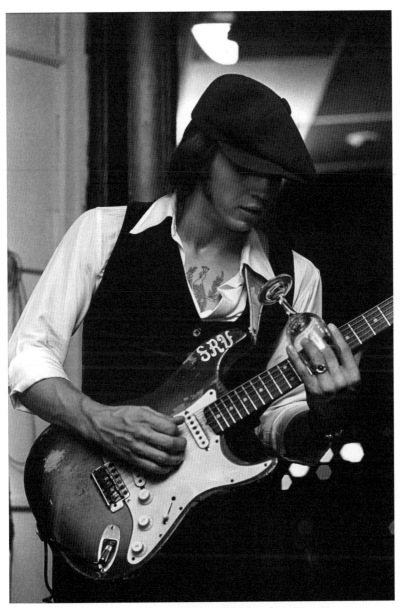

△ 在奧斯丁 After Ours Club 用杯子演奏，攝於 1977 年 9 月 25 日。c Ken Hoge

弗里曼：我們喜歡用 Strat 吉他和芬達音箱，但是器材不是重點。我們最感興趣的是以前沒聽過的歌曲和唱片。

克拉克：他路過任何一家樂器行，一定要進去看看吉他，他不是要找漂亮的，而是找聲音和音色。

有一次有一個人走過來，送了一把吉他給他，我心想：「天啊，居然有人這樣？」大家知道他的厲害，所以主動把自己的樂器送給他，或是請他彈奏他們的樂器，希望這些樂器因為他的彈奏而有靈魂。

海尼格：一九七四年的某一天，他把之前借了一陣子的一把 Strat 吉他拿回來還，順便物色店裡的樂器，他走到一把破舊的吉他前面，拿起來把玩了大概有半小時，彈彈和弦，翻過來轉過去，仔細端詳，掂掂重量，最後才問能不能插上音箱。我說：「當然可以，但是這把實在很醜。」接著他就插上音箱彈了大約一個鐘頭，然後告訴我，他想要這把吉他，問我可不可以用他剛還的那把交換這一把。我說：「這個嘛，你會虧很大。這肯定是我店裡進過最差的 Strat 吉他，已經被踩躪到爛成這副模樣，你幹嘛還要它？」他說：「它手感很好啊，雷，真的很好。」我以為他過一兩天就會送回來，可是一直沒有。那把吉他成了他的「第一任」（Number One）。

05

有感情的藍調

一九七四年，吉米‧范和風暴樂團在南奧斯丁的亞歷山大的家（Alexander's Place）演出，路易斯‧考德瑞演奏口琴和唱歌，加州的歌手和口琴手金‧威爾森（Kim Wilson）也來客串。吉米覺得他很厲害，不久就飛去威爾森居住的明尼蘇達州，跟他一起演出兩個星期。他們回到奧斯丁組了一個新的樂團，團名他們早已想好，叫做傳奇雷鳥樂團。

頭幾個月，雷鳥樂團在羅馬客棧（Rome Inn）、One Knite 等受邀演出的場所，與不同的節奏組合作。吉米也還是會跟風暴樂團一起演出，在其中一場他發現了另外一個屬害的歌手盧‧安‧巴頓，她出身悶熱的沃斯堡（Fort Worth），吉米決定讓他的新樂團擁有兩個充滿活力的領導人，一男一女。

「我跟一個朋友〔鼓手〕麥克‧巴克（Mike Buck）造訪奧斯丁，去風暴樂團在 Rooster Tail 夜店的場上客串演出，吉米很開心，說：『我要請你加入我的新樂團』，」巴頓回憶道。「我說：『我

不住這裡耶，親愛的。」他把我介紹給丹尼〔弗里曼〕，然後帶我去丹尼、史提夫和〔眼鏡蛇貝斯手〕艾力克斯‧納皮爾住的房子，說：『你就住這裡。』這不成問題。雖然那些人我一個都不認識，但是吉米像個吉他狂人似的，是我認識過最厲害的白人樂手。他有特殊的音色和觸弦，彈奏方式讓我愛到會忍不住站起來擺動。他演奏的所有音樂都充滿力量、律動與性感。我聽了心想：『這個人很適合我。』所以我就留在奧斯丁。」

一直到一九七五年七月，二十五歲的克利佛‧安東在當時還很荒涼的奧斯丁東六街（East Sixth Street）開了安東夜店，傳奇雷鳥樂團才開始穩定演出，有固定的節奏組，貝斯手派特‧懷特菲爾德（Pat Whitefield）和鼓手弗雷德‧「法老」‧華登（Fredde "Pharaoh" Walden）。最初克利佛會在他的三明治店和經營進出口生意的辦公室後面的房間舉辦深夜即興演奏會，成了這家夜店的雛形。安東是出身墨西哥灣岸阿瑟港（Port Arthur）的藍調狂熱愛好者，他開這家店的使命是讓鎮上愈來愈多的藍調新秀有機會曝光，同時讓前輩樂手有發光的舞臺，其中有很多人都在苦撐，只為了勉強維持演出生涯。

「克利佛對藍調充滿熱情，非常認真，一心只想開一家夜店，既能讓他聽藍調，又讓樂手有地方演奏。」克利佛的姊妹蘇珊‧安東說，她從夜店一開張就參與經營。「他要讓大家認識並親眼見到偉大的男女藍調樂手。」

很多藍調樂手的事業都在一九七五年有驚人的發展，包括一些跟著偶像級樂團團長一起創造出代表性音樂風格的伴奏樂手，例如吉米‧瑞德的吉他手艾迪‧泰勒（Eddie Taylor）、咆哮之狼（Howlin'

Wolf）的吉他手休伯特・薩姆林、小華特（Little Walter）的吉他手路德・塔克（Luther Tucker）、馬帝・華特斯的吉他手吉米・羅傑斯（Jimmy Rogers）與鋼琴手派恩塔・帕金斯（Pinetop Perkins）和桑尼蘭・史林（Sunnyland Slim）。這些人都成了安東夜店的常客，通常來的時候是以個人身份，與駐店樂團（通常是傳奇雷鳥樂團）一起演出，他們經常負責開場，然後幫主秀的明星樂團伴奏。安東也盡其所能地讓藍調明星同臺，找些團員來幫助他們打造出自己的招牌聲音，例如瑞德和泰勒，或是約翰・李・虎克和口琴手比格・沃爾特・霍頓（Big Walter Horton）。比比・金、艾伯特・金和馬帝・華特斯等重量級藍調明星，也都帶樂團來過安東夜店。

吉米・范：史提夫和我每星期有三、四個晚上，用不同的陣容在城裡不同的夜店表演。奧斯丁、休士頓、聖安東尼奧和達拉斯加起來，一個星期每天晚上都有地方可以演出。然後安東夜店開了，各種不可思議的事情都發生了。這是唯一一個永遠只要藍調音樂的地方。

弗里曼：嬉皮鄉村音樂真的誕生了，大家一窩蜂搶搭熱潮，讓我們這些藍調樂手很難接到好演出。安東夜店從第一天起就是我們的藍調發源地。

吉米・范：安東夜店開張的第一週我們就在那裡演出，每週三到四次。

克雷格：克利佛真的是藍調狂。他說：「你一定不相信，我找了吉米・瑞德來表演五晚！」結果星期三只來了二十個客人，克利佛想不通為什麼沒有爆滿。

泰瑞・李康納（《奧斯丁城市極限》音樂節製作人）⋯克利佛想要實現的是不同的願景和夢想。每

△ 在安東夜店，安琪拉・史崔利在吉米・范與傳奇雷鳥樂團的演出中客串。背景是金・威爾森和凱斯・佛格森。Watt M. Casey Jr.

個人都覺得他在城裡這個冷清、感覺不太安全的地區，把一間男裝店重新整修成音樂夜店，根本是瘋了，但他就是能安排出這些精采無比的藍調活動，對任何了解美國根源音樂的人來說，花相對便宜的票價就有機會看到這些表演，是非常難得的。

弗里曼：克利佛找了一些我們作夢都想不到會見到的人，更別說認識，同臺當然又更不用說。這下我們有大好機會可以了解這些大師，跟他們學習。

安琪拉・史崔利（奧斯丁藍調歌手）：克利佛的基本想法是邀請大師來，教大家認識藍調，也讓我們其他人敞開心胸支持他們。最支持藍調的人往往是純粹派，認為我們不該把生命奉獻在新花樣上，所以那種時候不是很開心。我們的偶像

88

本身倒是很鼓勵我們，也很高興看見我們把生命獻給他們創造的音樂。

吉米・范：我們第一次幫馬帝・華特斯伴奏時，大家都嚇得屁滾尿流。我們開場第二首歌表演完後，馬帝掀起簾子，從樓上往下看，給我一個大大的微笑並點頭。之後他把我們當作自己人，在波士頓幫我們找了很多演出機會，這是樂團第一次離開德州。他真的很鼓勵我們在原有的方向上繼續努力。

李康納：很多傳奇人物沒有樂團，一旦他們知道奧斯丁有好樂手，不是稱職而已還很厲害，口碑就迅速傳開，然後他們就會很想來這個會善待他們、又能跟好樂手一起演奏的地方。

吉米・范：我們會為大多數表演做開場，然後幫吉米・羅傑斯或艾迪・泰勒等人伴奏，他們往往會待上一陣子，所以我們有很多時間可以相處。藍調是一個圓圈，安東夜店把我們放在圓圈中間，跟我們的偶像、甚至是偶像的偶像一起演奏。我們要很懂自己的東西！就像上大學一樣。能認識偶像並獲得他們的肯定是很棒的經驗。

巴頓不到一年就離開了雷鳥，節奏組換成鼓手麥克・巴克和貝斯手凱斯・弗格森，這個四重奏在安東夜店定期演出，也一起成長。

丹尼・布魯斯　（一九七七至八二年間擔任傳奇雷鳥樂團經紀人）：我會跟傳奇雷鳥共事，是因為共同的朋友雷・本森居中牽線。我飛到奧斯丁，直接去安東夜店，看到他們幫休伯特・薩姆林伴奏，

然後演出自己的節目。第一首歌是〈Scratch My Back〉，我已經可以聽出他們第一張專輯會是什麼感覺，所以就當了他們的經紀人。

比爾‧班特利（一九七四至七八年間擔任《奧斯丁太陽報》的音樂編輯）：吉米和史提夫不常在一起，各自忙著建立事業。吉米看起來好像沒有野心，但是他很清楚自己有多厲害。他十四歲就已經是職業樂手了。創立傳奇雷鳥之後，他就心無旁騖，全力以赴。史提夫開始崛起時，傳奇雷鳥是奧斯丁最炙手可熱的樂團。金是超棒的歌手和口琴手，他們有很多檔期要填滿時，吉米就會比較暴躁一點。

布魯斯：他們野心很大，想要巡演，想要成為全國性的表演團體。我努力奔走了一年，還是無法幫他們弄到任何一種唱片合約。當時龐克正全面入侵，而白人藍調樂團又不是大家要的，所以雖然一些音樂界大咖對他們很有興趣，還是很難敲定任何事。

〔製作人〕喬‧多恩（Joe Dorn）說他打算把他們簽給小島唱片（Island）。〔詞曲作者〕多克‧波穆斯（Doc Pomus）很喜歡他們，並說有一件事快要發生了。巴布‧狄倫的一位女友認識金，她說巴布要跟哥倫比亞唱片一起成立自己的廠牌，想要找他們，巴布的人說談妥後就會聯繫。至少六個月過去了，我準備好要跟蝴蝶蛹唱片（Chrysalis）合作成立新的廠牌：塔科馬（Takoma）；我是共同所有人，並負責簽約和製作。我跟樂團說他們可能是廠牌的第一個案子，下週開始錄音，他們雀躍不已，後來就進了錄音室進行現場演奏。

一九七六年，艾伯特・金首次在安東夜店演出，從四月二十九日到五月一日連續三晚。金跟其他一些藍調名人不一樣，他從不放棄自己的樂團，也不會停止定期巡演。他有自己的巡演巴士，自己開車，他就這樣帶著他一貫的個人魅力來到奧斯丁。

金非常魁偉，身高一百九十五公分，肩膀寬闊，隨時叼著煙斗，上面閃爍著金色的光芒。在舞臺上，他的吉普森 Flying V 電吉他在他的大手裡簡直像一把烏克麗麗。他粗曠的音色和強勢的演奏風格，加上常用大幅度多弦推弦，也同樣充滿男子氣概。這位左撇子吉他手上下顛倒的方式使用

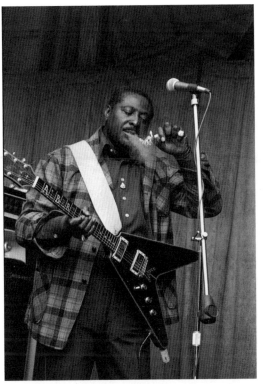

△ 艾伯特・金在藍調之家安東夜店。Watt M. Casey Jr.

右手吉他，他究竟怎麼調音的到現在還眾說紛紜，這些特點加在一起，讓他具有獨一無二的風格，經常有人模仿他，但很少人複製得出來。史提夫・雷・范是例外；艾伯特・金演奏的精髓就在於他的風格。史提夫不會錯過任何看到偶像表演的機會，更希望跟他互動。

二○○六年過世的克利佛・安東說，史提夫曾拜託他請艾伯

特讓他上臺客串。

吉米・范：誰是最偉大的吉他手很有得吵，但其中一定有艾伯特・金。他非常令人讚嘆。他帶著出色的樂團和暢銷唱片來到安東夜店，我們都在場。那個週末夜高朋滿座，克利佛說：「我要請艾伯特讓史提夫上臺。」基本上沒人可以跟艾伯特・金說要跟他同臺，這是潛規則，但克利佛跟他說：「有個孩子叫小史提夫，你一定要聽聽他彈的。」結果艾伯特叫他去吃那個，你知道的。

史崔利：艾伯特很粗魯，不可能接受你跟他胡鬧，所以克利佛敢開這個口也是滿了不起的。

吉米・范：克利佛並未輕易放棄，隔天晚上他又試一次……「那個孩子……」艾伯特不敢相信他又來問，就說：「這下我可好奇了。最好他很厲害。」真的很誇張；只有白目還是白癡之類的人才會跟艾伯特・金要求要客串。吉米・罕醉克斯敢不敢這樣我都不敢講。

格斯・桑頓（艾伯特・金的貝斯手）：我跟艾伯特一起演奏很多年，印象中上來客串的沒幾個。這種事他不常做。

蘇布萊特：克利佛過來跟史提夫說「艾伯特說你可以上臺」時，我就坐在史提夫旁邊。我們兩個都不敢相信，但是克利佛要你做什麼，你一定要聽話──顯然連艾伯特・金也是！

史崔利：史提夫當然是拿出畢生功力，跟他平常一樣。小史提夫跟大艾伯特就這樣在臺上大顯身手，這讓艾伯特還有我們所有人都樂得很！他開始彈奏艾伯特・金的樂句，而且彈得很棒，艾伯特看著地上，跟著音樂搖頭晃腦的。

92

吉米・范：讚到爆。我們都目瞪口呆地看著史提夫把艾伯特・金的樂句彈得那麼好。

蘇布萊特：史提夫在速彈的時候，艾伯特把指板轉到旁邊去，好像在說：「這小痞子想偷學我，我不要讓他看到我怎麼彈。」他等於向史提夫致上很大的敬意，因為他不敢相信這個瘦小的白人孩子居然能彈成這樣。史提夫拿著吉他在臺上從不害怕，不管是什麼舞臺。

歐布萊恩：史提夫讓艾伯特在大驚之餘，還作戲一番；史提夫在獨奏的時候，艾伯特抓起臺上的布簾纏上自己的吉他，假裝很害怕。史提夫讓艾伯特對他刮目相看。艾伯特知道史提夫確實不同凡響，他也讓史提夫知道這一點。這對史提夫來說就像一個里程碑。

桑頓：艾伯特很喜歡史提夫和他的演奏。演奏艾伯特的音樂的人很多，但史提夫是唯一一個能抓到那個風格跟感覺的人。

艾伯特・金（藍調吉他名人）：你要是彈得太快或太大聲，會抵銷掉你的感情。一旦感情出不來，你就只是讓節目進行下去而已。那不會深刻。無庸置疑，史提夫是真本事。

吉米・范：艾伯特誰都不喜歡，但他喜歡史提夫！他緊摟著他，從此兩人就成了大艾伯特跟小史提夫。每個人都說：「呼，好驚險。」我絕對不會嘗試這種事，但他的膽識值得敬佩。

06

爬行的王蛇

眼鏡蛇樂團每週在索普溪沙龍的演出稱為「週二夜眼鏡蛇同好會」（Tuesday Night Cobra Club），是城裡最夯的夜間演出活動之一，同時也幫奧斯丁這座宇宙牛仔中樞拓展客群；一杯五十美分的龍舌蘭酒把藍調愛好者在星期二晚上吸引到鄉間來。索普溪沙龍是一間路邊酒館，離開蜂穴路（Bees Cave Road）沿著一條車痕遍布的顛簸泥土路一直開到山丘上就會看到，離奧斯丁市中心大約八公里遠。這間店由老闆喬治（George）和卡琳‧馬傑斯基（Carlyne Majewski）經營，又叫「毒品溪」（Dope Creek）和「山間小酒館」（the Honky Tonk in the Hills）。這是一處木造的老農舍，有兩個大房間，格局雜亂無章，是奧斯丁最早的酒館之一，粗人和嬉皮在這裡和樂融融。瞌睡司機樂團、威利‧尼爾森、湯斯‧範‧贊特（Townes van Zandt）和傑瑞‧傑夫‧沃克（Jerry Jeff Walker）都常來這裡表演，還有道格‧薩姆（Doug Sahm），他住在停車場對面被樹遮住的一間小房子裡。

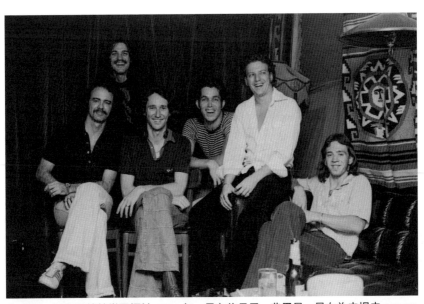

△ 保羅・雷和眼鏡蛇樂團攝於 1976 年，最左為丹尼・弗里曼，最右為史提夫。Watt M. Casey Jr.

門口有個高大的安管叫比利・鮑伯（Billy Bob），店裡有幾張撞球桌，一臺電動點唱機，鑿痕斑斑的木板牆上貼滿了過去和接下來的表演海報，還有一個經常擠滿人的舞池。當時迪斯可開始成為美國各地夜店的主流音樂，保羅・雷和眼鏡蛇樂團則讓奧斯丁人跟著鮑比・「布魯」・布蘭德和雷・查爾斯（Ray Charles）等人的老式輕快藍調和 R&B 一起搖擺。他們的原創音樂一脈相承。史提夫開始比較常站到樂團前面，每晚細火慢熬地彈奏一兩首慢板藍調，聽眾必須習慣他冗長的獨奏，有時把吉他獨奏時間當成去停車場抽根菸或呼個麻的藉口。

弗里曼：索普溪沙龍本來是個只愛鄉村音樂的夯店，是因為有人找我們去暖場，

克雷格：我跟卡琳說：「如果妳把門票收入給我們，酒吧收入就歸你。」在三個月內，我們週二的一個晚上就有五百到六百人入場。一個人兩塊錢，我們開始賺大錢了。

我走進去看到史提夫，他已經站到臺前，正在用第一任獨奏，真是迷死我了。我年輕的時候曾偷溜進一家店，在房間後面看弗瑞迪・金演奏。這讓我想起那一次。史提夫彈得很精采，有一種非常強勢的魅力；你沒辦法不看著他。我很喜歡這個團，但史提夫的演奏更讓我著迷。他跟丹尼還有喬會演奏出和聲化的旋律，這兩把吉他、一支銅管的編制就像個銅管組，聲音很棒。我後來才知道編曲是丹尼寫的。

克里斯・「鞭子」・雷頓（雙重麻煩樂團鼓手）：喬・蘇布萊特是我朋友，我聽到很多關於眼鏡蛇樂團的消息，後來終於去了索普溪看他們表演。我走過去的時候就聽到很大聲很清楚的吉他獨奏，彷彿樂團在室外一樣，我心想：「這有點誇張。」

克雷格：我跟卡琳說：「如果妳把門票收入給我們，酒吧收入就歸你。」在三個月內我們變成固定在週二晚上演出之後，「眼鏡蛇同好會」變成城裡最熱門的節目，大概是因為有很多漂亮女生喜歡我們，而她們愛去的地方就會有男生跟著去。我們是個娛樂樂團，從三和弦藍調擴展到舞曲演奏，跟許多歌手合作。當然，我們有史提夫。

我們才終於進去那裡，我想那個人是約翰・李・虎克，因為我們有個彈貝斯的朋友跟他合作。我們變成固定在週二晚上演出之後，「眼鏡蛇同好會」變成城裡最熱門的節目，大概是因為有很多漂亮女生喜歡我們，而她們愛去的地方就會有男生跟著去。我們是個娛樂樂團，從三和弦藍調擴展到舞曲演奏，跟許多歌手合作。當然，我們有史提夫。

崔米爾：史提夫的風格已經變成很濃郁深邃的藍調味。他用了貼了粗花呢布的 Peavey Vintage 音箱演奏，沒有音訊回授也沒有嚴重的延音，比較像大音量版的霍華・羅伯斯（Howard Roberts）爵士吉他風格。他慢慢找到了自己的聲音。史提夫讓這個樂團變得很特別。

克雷格：我聯絡我老家勒波克的一間夜店，排了三晚的演出，後來又打電話給那個人要多排幾晚，他說：「我很樂意讓你們回來，但那個吉他手實在太大聲了。」他有客人跟他抱怨。我們勸過史提夫降低音量，他就轉一轉旋鈕，但根本沒變！馬的他就是要那個音色。

一九七七年五月，眼鏡蛇被《奧斯丁太陽報》提名為年度最佳樂團，讓他們身價水漲船高。《太陽報》寫道：「他們的演奏賣力但流暢，歌曲與歌曲之間不講話也不浪費時間，不需要任何舞臺效果……還有吉他手史提夫・雷・范，很多觀察家認為他有朝一日會在偉大的德州藍調吉他手之中占有一席之地。」

弗里曼說：「這是很不得了的，感覺前途很光明。《奧斯丁太陽報》在城裡很有份量。我們拿到這個獎時，我們經紀人說：『我們的價碼翻倍了。』」

大約在同一時間，眼鏡蛇樂團錄了一些作品，包括由雷演唱的《聖・詹姆斯醫院》（St. James Infirmary），和當地人最愛的睡帽樂團歌曲《雷鳥》，由史提夫主唱，他已經漸漸習慣以歌手和吉他手的角色帶領樂團。

蘇布萊特：史提夫每次都會在一場表演裡唱一首歌，通常是像〈錫盤巷〉（Tin Pan Alley）這樣的慢板藍調。他正在學怎麼唱歌，自己感覺不太有把握，但他的吉他獨奏已經爐火純青，他也會充分運用這段時間，畢竟一首藍調有十或十五分鐘那麼久。事實上很多觀眾會走到店外，因為他們

還沒準備好要聽又長又慢的藍調，但是史提夫彈得很棒，也愈來愈適應在臺前帶領。到了某個時間點，大家都進入狀況了。好像大家一知道「史提夫・雷・范來了」，他就可以演奏一整晚的慢板藍調歌曲。

雷頓：史提夫剛開始唱歌的時候真的很害羞，需要被鼓勵。比如他唱艾伯特・金的〈橫割鋸〉（Crosscut Saw），他會慢慢靠近麥克風，幾乎聽不見他的聲音；〔小聲唱〕「我是一把橫割鋸⋯⋯」他唱歌時幾乎從來不張開眼睛；他會有點像在幫自己打氣，眼睛閉著他就看不到別人在看他。

范慢慢地比較習慣當主唱以後，

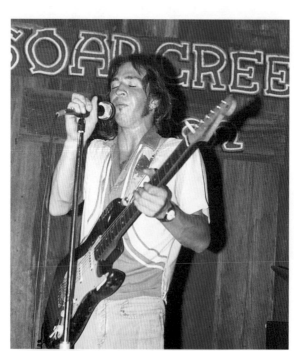

△ 與眼鏡蛇樂團在索普希沙龍演出時一展歌喉。Kathy Murray

就請安琪拉‧史崔利教他唱〈德州洪水〉，這是阿肯色州藍調樂手賴瑞‧戴維斯（Larry Davis）1首情緒激盪的慢板藍調，是她每晚必唱的壓軸歌曲。

史崔利：他說他一直很喜歡〈德州洪水〉，這首歌我已經唱了很多年，他問我能不能教他歌詞，我答應了。

弗里曼：我有一張四十五轉的賴瑞‧戴維斯〈德州洪水〉單曲唱片，是凱斯‧弗格森給我的，史提夫跟我借，說他在學彈吉他的聲部。他拿回來還的時候還破了個大缺角！是還可以放，我現在還留著。

黛安娜‧雷（奧斯丁藍調界重要樂手；保羅‧雷的太太）：起碼他把唱片還給丹尼了！保羅常抱怨史提夫借唱片老是不還。不過你沒辦法對他生氣太久。

史崔利：他需要鼓勵才能唱歌；他還是會怯場。但後來他把這首歌變成他的歌，大家聽了都馬上聯想到他，我就不再唱這首了，因為到最後每個人都以為我在模仿他。

艾瑞克‧強生（大師級奧斯丁吉他手）：史提夫最初唱這首歌時就讓人很有感受。他非常敏感，很關心曲子的嚴謹性和自我投入的程度，因而使焦點得以落在歌曲本身。他身為藝術家很明白一件事，那就是任何指法和高超的演奏表現，唯有在強大概念的支撐下才能成為永恆。我對他的唱功和演奏同樣欣賞，這些都只是構成整體表現的一部分。

柯隆納：奧斯丁一位很有影響力的白人藍調吉他手比爾‧坎貝爾（Bill Campbell）跟史提夫說：「老

弟你應該開始唱歌，找一個你真正喜歡的歌手然後模仿他。」史提夫就決定模仿杜耶，而杜耶模仿的是雷·查爾斯和鮑比·「布魯」·布蘭德。杜耶。布蘭德的歌聲很好聽，他是史提夫範本。

布雷霍爾二世：史提夫告訴我很多次，他希望唱得像鮑比·布蘭德和我爸的綜合體。

蘇布萊特：他真的很想成為好歌手，也花了很多心力。史提夫不只是記住歌詞唱出來而已，他的態度跟他彈吉他一樣認真專注。

有一天晚上我走進我們的公寓，史提夫正坐在地板上跟著雷·查爾斯的唱片唱歌。他唱完一遍之後停下來說：「他是這樣唱還是

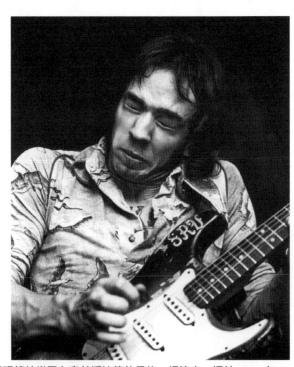

△ 史提夫與眼鏡蛇樂團在索普溪沙龍的最後一場演出，攝於 1977 年 10 月。c Ken Hoge

這樣唱？」然後用稍稍不同的方法唱一遍；他的耳朵很敏銳，能聽出非常微小的細節差異。

我就說：「老兄，兩個都很好聽！」他在鑽研一個很短的句子，反覆聽識分音，就是那些比半音要小很多的音程差別，大多數人根本聽不出來。他思考的層次深入得多，因為他的聽力和分析都很深入。

雷頓：我第二次見到眼鏡蛇樂團時，羅德尼・克雷格睡過頭遲到，於是喬說：「克里斯，上來跟我們一起演奏！」他替我擔保，但樂團裡沒有一個人認識我，所以他們一直說：「我們再等等。」但是索普溪已經擠滿了客人，所以他們最後還是叫我上去，開始演奏一首歌。我左看右看不知道誰要下提示點，看到史提夫也在看我，向我點頭表示肯定，並眨了兩下眼。我跟史提夫第一次相遇竟然是同臺演奏，好酷。

克雷格：我要養家，整天在工地工作，回到家小睡一下，又爬起來去演出，凌晨三點回家，上床睡覺，第二天再重複這個循環。後來會偶爾睡過頭，那次睡過頭卻成了歷史的轉折。克里斯在天時地利下得到了機會。

雷頓：我得感謝羅德尼，要不是他睡過頭，我可能永遠沒機會跟史提夫同臺。

07

來吧（第一部）

就在眼鏡蛇樂團名氣高漲，吸引大批當地觀眾時，一九七七年七月雷的聲帶長繭，幾個月不能再唱歌。樂團其他成員決定另覓歌手繼續表演。史提夫當主唱的曝光度和經驗持續增長，在雷歸隊後的隔月，他卻突然離開眼鏡蛇。雖然團友認為他離開是無可避免，但對於一個獲得年度最佳樂團獎的團體來說，這仍是個打擊。

「我不意外他要離開，但是很難過，」蘇布萊特說。「他的能量是我在團裡演奏時感到充滿樂趣的因素之一。跟史提夫和丹尼同臺非常有啟發性也很刺激，他要我跟他一起走，但是我沒有遠見，無法離開這個收入不錯的熱門樂團。」

弗里曼補充道：「史提夫決定自組樂團並不令人意外。他一路上一直在累積支持者，他覺得時機成熟，該把史提夫・雷・范變成一個品牌了。顯然這也是命中注定，我們都支持他。他是在冒一個很大的險，但他並不害怕。」

102

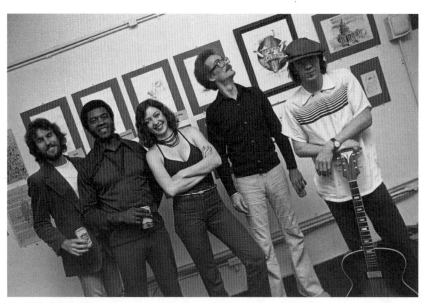

△ 三重威脅歌劇團，1977 年 12 月 4 日，左起：麥克・金德雷德、W. C. 克拉克、盧・安・巴頓、弗雷德・「法老」・華登、史提夫。c Ken Hoge

一九七七年九月二十三日，傑夫・奈特伯在《奧斯丁太陽報》寫道：「拆夥的理由似乎是保羅・雷想往更主流的方向靠攏，而史提夫想演奏藍調；此外也是因為近來史提夫・范的名氣已經足以擔當明星角色，他想擁有自己的樂團。」

范組了三重威脅歌劇團，之所以這樣命名是因為樂團裡有三個主唱：史提夫・雷、藍調唱將盧・安・巴頓，和歌聲圓潤的貝斯手 W. C. 克拉克。鼓手由弗雷德・「法老」・華登擔任，鍵盤手是麥可・金德雷德，他在奧克利夫就是史提夫的老友，也是克拉克傑克樂團和風暴樂團的前團員，已經寫下〈冷槍〉，這首韻味十足的歌很快就成了三重威脅的主打歌。

金德雷德：我在安東的駐店樂團當樂手時，

有一次在南拉馬爾（South Lamar）加油，史提夫停了車走過來，看著我搖搖頭，談話就開始了。他告訴我盧·安·巴頓的事，還有他打算成立一個樂團，我說：「我們需要弗雷德·法老當鼓手。」然後我坐上他的車，開去麥摩里斯·福特車廠（McMorris Ford）、W. C. 克拉克是那裡的頂尖技工，我們開始對他洗腦。

克拉克：史提夫總是站在奧斯丁黑人的角度看事情，因為他對學習黑人文化非常有興趣。他不斷跑來我工作的地方，跟我說他已經決定要組團，要我去彈貝斯。我並不需要演出機會，因為我那時有穩定的收入，可以過輕鬆日子，但是他一直來煩我。

雷頓：盧·安帶頭發起三重威脅劇團。她抓著史提夫說：「你一定要退出眼鏡蛇，我們來組一個新的團。」

一九七七年五月二十八日，盧·安·巴頓日記節錄

昨晚史提夫跟我又談到組樂團的事……去看了保羅·雷和眼鏡蛇樂團，他們要我唱歌……見到丹尼很開心。史提夫彈得很精采，我都快昏了。後來我們談了一下，他跟我要電話號碼。他說他很喜歡現在做的事，但是他覺得我們未來可以合作。

盧·安·巴頓（一九七七至七九年間擔任三重威脅和雙重麻煩樂團的歌手）：我知道史提夫在眼鏡蛇的時間已經差不多了。我們組了一個夢幻樂團。每個都超強。

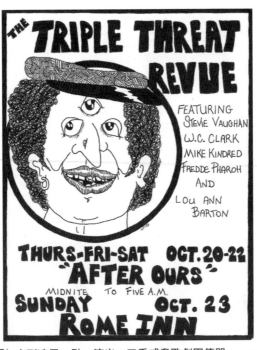

△ 例行的「午夜到凌晨 5 點」演出：三重威脅歌劇團傳單。Courtesy Mike Steele

金德雷德：我們都是主唱，會用四個男聲幫盧‧安合音，效果真是超強。我們的樂團快要醞釀出來了！

吉米‧范：他們是很出色的樂團。弗雷德‧法老之前已經在我的樂團裡做過很多演出，他的夏佛超強，節奏感很棒。他的演奏很單純，刻意想要彈得像早期艾伯特‧柯林斯唱片上聽到的樂手一樣，也確實辦到了。還有 W. C. 克拉克這位很棒的歌手、貝斯手和吉他手。

克拉克：我之前就很常看到史提夫，也知道他有多麼獨特；他的音色特別乾淨，又能表現出悲苦、沉重的情緒，還可以彈出和查克‧貝瑞、艾伯特‧金和比比‧金一模一樣的樂句。我知道他是玩真的，是個追

尋理想的鬥士。正因如此，我不只同意加入他的團，還願意彈貝斯，原本我已經放棄貝斯專攻吉他了。我真的沒興趣再彈貝斯，但史提夫滿腔熱血，而且他進步幅度之大讓我十分佩服，所以我想看看他能走到何種地步。

十月七日，幾場表演結束後，瑪格麗特・莫瑟（Margaret Moser）在《奧斯丁太陽報》上寫道：

「三重威脅歌劇團第一週的表演可望為奧斯丁的藍調樂團帶來很激烈的競爭……」來自沃斯堡的女歌手盧・安・巴頓……是奧斯丁節奏藍調歌手中的佼佼者。除了盧・安小姐高亢的嗓音之外，還有她欽點的曾經闖蕩風暴樂團的弗雷迪〔Freddie，原文照錄〕・華登和麥克・金德雷德，分別擔任鼓手和鍵盤手；南方感覺樂團（Southern Feeling）的前首席吉他手 W. C. 克拉克擔任貝斯手；以及與保羅・雷和眼鏡蛇樂團合作兩年，剛離開的史提夫・范的勁爆吉他。這威脅絕非空話。

克拉克：史提夫彈每一吋弦都在往下挖，沒有一點懈怠。他的耐力和毅力令人難以置信。比比、艾伯特、弗萊德三王還有艾伯特・柯林斯，這些人都有同樣一種嚴苛、充滿靈魂的耐力，總是想盡辦法從單一個音符中獲取所有可能的音色，不斷鑽進吉他之中，好滿足自己靈魂深處的感受。史

雷頓：盧・安非常強勢，性子很急，有話直說，她很清楚自己要什麼。盧・安掌管了三重威脅。史提夫慢慢才顯示自己的權威。

克雷格：盧・安表現極佳，她正處於巔峰狀態，充滿感染力。

布雷霍爾：你在音樂上到達那麼高的層次時，會不停地在身邊尋找新的東西加進去。我想任何一個偉大的藝術家或運動員，你都會看到他們越過一層又一層，持續進步。我從不訝異史提夫會讓我訝異，這彷彿是意料中的事。他可能會說：「你接下來要做什麼？」然後他就去做，做了他又說：

「我們來改進一下。」

班特利：史提夫創立三重威脅後，氣場完全展現出來。吉米的風格是高冷瀟灑，比爾‧坎貝爾是讓你從骨子裡感受到他，而史提夫則是一個音都還沒彈，就能讓遠遠坐在夜店後面的人感受到他。有幾個晚上，只有我們五、六個人在羅馬客棧看三重威脅演出，但還是都聽到忘了呼吸。

克拉克：我們三重威脅不需要團長，一切自然而然運作得很好，但是過了一陣子，我們都開始仰仗史提夫，因為他的名字是樂團賣座的招牌，我們都知道觀眾是來聽誰的。

金德雷德：他是最強的團員。他們第一次用他的名字做宣傳是在達拉斯，W. C. 指給我看，我說：

「我們要習慣。」史提夫是奇才。看到流星在發光發熱時，你不會和他爭論。給他應有的尊重，大家就能一起沾光。史提夫‧雷‧范是非常講求精準的，跟他一起站在臺上時，你要保持舞臺警覺和舞臺意識。我很愛他這一點。他不是要讓任何人難看，他只是馬上就確立了一個標準⋯「如果你在混，請勿靠近。」

朗尼‧爾歐（滿室藍調樂團主奏吉他手，史提夫和吉米的朋友）：我認識吉米時他在東北部巡演，

提夫也是這樣，這點改變了我。我像那時候很多黑人一樣，沒有那麼認真在挖掘吉他的表現力，而是專注在歌唱和律動上，但是他讓我大開眼界。

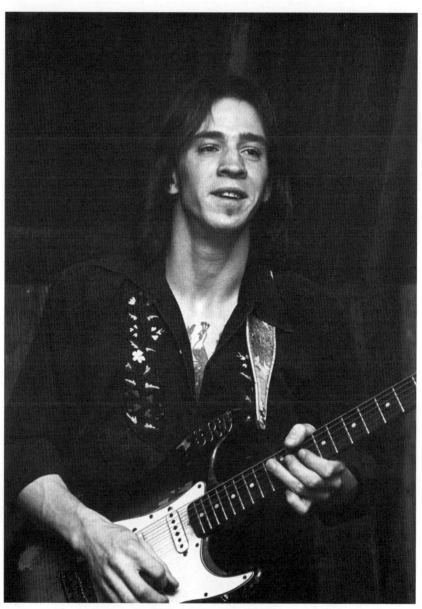

△ 1977 年 3 月的史提夫，露出新紋身。c Ken Hoge

然後一九七八年跟他一起住了一個月，他叫我去看他弟弟。我從來沒聽過這麼富有熱情、強度和力量的藍調，大大影響了我的演奏。聽到史提夫和吉米兩人的音樂讓我深刻醒悟。他們的風格不同，史提夫非常大聲，但他並不是在彈搖滾。最大的差別在於，吉米是在團體裡，而史提夫是樂團的招牌。沒錯，他有 W.C. 和盧‧安，但這是史提夫‧雷的樂團，這一點錯不了。

克拉克：他還是每場頂多唱一、兩首歌。就在這個時期，史提夫開始演奏〈驕傲與喜悅〉（Pride and Joy）。

貝特：我們一起還住在海德公園（Hyde Park），有一天晚上我醒來時他不在旁邊，我看他在窗邊跪下來，坐在月光下寫東西。他全身光溜溜的，只戴著那頂貝雷帽，那是他的「安全」帽。我說：「你在幹嘛？」他就說：「我在寫歌。」第二天早上，他把歌拿給我看，歌名叫「可愛的小東西」（Sweet Little Thang）。後來他把歌名改成〈驕傲與喜悅〉。

艾瑞克‧強生：我女友瑪莉‧貝斯（Mary Beth〔Greenwood〕）跟琳迪‧貝特同住一間房子，史提夫跟我經常在那裡碰到。有一天晚上，我們輪流彈同一把吉他，一邊討論音樂。他很討人喜歡，和藹可親，毫無架子，總之很好相處。他的心思一點也不複雜，沒什麼稜角，也不會陰沉，對音樂非常真誠大方。

貝特：瑪莉‧貝斯和我跟史提夫說，一定要和我們一起去看艾瑞克演出，但是他完全沒興趣。有一天晚上艾瑞克在犰狳演出，瑪莉‧貝斯說：「史提夫，你的表演我每場都去，所以你也要跟我來看艾瑞克表演。」艾瑞克一開始彈，史提夫就很激動；他站上椅子大叫：「耶！」他好喜歡，之

後他們就成了非常好的朋友。

金德雷德：我們兩個常思考自己的精神性，我關於他最美好的回憶，就是那次在勒波克的史塔布斯（Stubbs）夜店演出後，我們開很遠的路回家。每次都是 W. C. 開車，大好人一個，盧·安已經不省人事，通常躺在我們腿上，史提夫跟我就談著要盡量公平對待每個人，盡量維持精神上的正直等等。他有很感性的一面，跟你在臺上看到的樣子很不一樣。

夏儂：史提夫對特定精神性的追求非常有興趣。這是我們談得來的原因之一，但是我們用最奇怪的方式來表達。我們很迷《易經》、水晶球的力量、色彩療法和我們讀到的某些先知。我們很迷《玉苒廈》（Urantia），據說是一個外星人寫的一本又大又厚的古書。他總是有一個精神理想，可是跟我一樣，他在實踐這個理想時非常辛苦。

貝特：他基本上跟我和瑪莉·貝斯住在一起。我們會穿著睡衣，聽史提夫讀《玉苒廈永蒂經》（The Urantia Book）。

雷頓：身心靈上的自我療癒是史提夫很感興趣的事。他很熱衷於探究西方文化中不尋常的療癒方式，相信人可以透過彩色光療來治癒。他想到過一個點子，可以把燈或 LED 燈，以對應人體能量點／經絡的排列方式，裝在一把像牙醫椅或按摩椅之類的椅子上，然後調整某些燈光讓它穿透椅子，就能針對某個人的病痛或需求制訂治療方案。這種療法用的紫外線或藍光、紅光會傳到全身每個部位。這個概念並不新穎；彩光療法可追溯到古代埃及、希臘、中國和印度文化。

到了一九七八年四月，傳奇雷鳥已經是奧斯丁首屈一指的藍調樂團，史提夫和吉米聯袂登上《奧斯丁太陽報》成為封面人物。吉米告訴撰稿記者比爾・班特利這是他第一次被人採訪。

「史提夫雖然不是三重威脅的團長……卻是那個讓烈火延燒的人，」班特利寫道，「還有，如同吉米有時會提到的兄弟兩人的差異：『史提夫會唱歌。』」

班特利：採訪結束時，我跟史提夫要他的住址，以便出刊時寄一份給他。他答道：「我其實沒有住的地方。」他還在當沙發客。他的吉他就是他的家。

史帝爾：有一天我問史提夫⋯「你現在住在哪裡？」他說⋯「這個嘛，呃⋯⋯沒有耶。」我邀請他來跟我住，他來了就

△ 咆哮之狼的吉他搭檔休伯特・薩姆林，在三重威脅歌劇團於索普溪沙龍的演出中客串，1978 年 6 月。c Ken Hoge

睡沙發床，住了大概六個月。

詹姆斯・艾爾威爾（史提夫的朋友）：我花了很多時間幫他搬東西，因為我有一輛小貨車，而他居無定所。他絕對是過得很辛苦的藝術家。我之前在一家離他家很近的單車店工作，他的第一任吉他上的「客製」貼紙就是從那裡來的，他走進來說要借五塊錢買吃的。我說：「史提夫，我店後面有一臺小綿羊；不如你拿去騎吧，省得去哪裡都要走路。」他就戴著貝雷帽很開心地騎著那輛車在奧斯丁到處跑，很多人說：「該死的，去弄輛車啦小子！」

到了一九七八年五月中，克拉克和金德雷德都已經離開三重威脅，由巴頓兩個沃斯堡的同鄉遞補，貝斯手傑基・紐豪斯和薩克斯風手強尼・雷諾（Johnny Reno）。這個樂團不再是三重威脅了，於是借用奧帝斯・羅希的一首歌名改為「雙重威脅」。

金德雷德：我覺得一個團裡有五個老大還能撐這麼久，實在很了不起。史提夫跟他哥哥一樣，音樂的焦點變得更集中，也降低了追求多樣性的興趣。風暴樂團非常偏限；吉米完全不想演奏搖滾樂，這我們都知道。史提夫對於站在臺前的接受度比以前大很多，然後我們經歷了一段自然的震盪期，發現大家的理念並不一致；每個人追求音樂的動力都不同。我的想像變得很鮮明，我想演奏藍調以外的東西。看看現在的史提夫，帶一組三重奏表演德州到芝加哥藍調。三重威脅創團時的眼界比那樣大多了。

克拉克：我退出的一個原因是，我還沒準備好接受接往那個方向去了。他有命定的路要走，而我長期以來都覺得好像讓他失望了，因為他辛辛苦苦找了幾年，才找到一個貝斯手能像我這樣⋯幫他進入狀態、預測他的節拍、提示鼓手結束點、推動他彈出新的東西。

巴頓：他們離開都是因為跟史提夫理念不合。我沒走，我們是一個團隊，我也替他難過。我覺得我必須幫他。他窮得不得了，連像樣的衣服也沒有。我說：「別擔心。我們再組一個團。」我就打電話給我在沃斯堡的朋友，把傑基和強尼・雷諾找進來。

金德雷德：我的一個遺憾是我們沒有留下好的錄音，其實有人錄了我們在犰狳為土司與梅托樂團（Toots and the Maytals）的開場演出。那場我們表演得很精采，也有錄下來，但當時年少無知，讓一個人把帶子拿走了，從此就再也沒見他或那捲帶子。

巴頓：我們換了團名。史提夫跟我組成雙重麻煩樂團。我離開的時候由節奏組接替成為三重奏，他們合作得非常順利。

傑基・紐豪斯（一九七八至八〇年間擔任雙重麻煩樂團貝斯手）⋯一開始，我們通常一週演出五晚。每週五和週六不是在安東夜店、羅馬客棧就是在索普溪沙龍，另外在 After Ours Club 也有很多精采的表演，那家店營業到清晨五點。我們固定星期三在索普溪，星期天在羅馬客棧，此外我從來不知道會在哪裡，史提夫不太會溝通，我們往往得看報紙才知道我們當晚要在哪裡上臺！鼓手的狀況一直不穩定。弗雷德有家庭，在達拉斯有蓋屋頂的生意要做，所以不一定能演出，雖然他是非常適合這個團的鼓手⋯他很時髦，很酷，他的爆胎夏佛（flat-tire shuffle）是我聽過打得最好的。

他通常週五和週六過來，所以週間我們總是忙著找人。

芭芭拉・羅根（杜耶・布雷霍爾的太太，〈一點一滴的生活〉共同作者）： 有一晚我們去看史提夫和盧・安，她走過來說：「杜耶，我們想請你加入樂團。」他覺得可以考慮，但他才剛戒酒，有點猶豫，加上正在跟洛基・希爾（Rocky Hill）〔ZZ Top 貝斯手杜斯蒂・希爾（Dusty Hill）的兄弟〕合作，也做得還滿意。

六月十九日，雙重麻煩在休士頓的「六月十日藍調音樂節」（Juneteenth Blues Festival）演出，這是全世界最大的免費藍調音樂節之一，也是他們第一次面對大批戶外觀眾。節目單上的其他登臺樂手包括巴弟・蓋、朱尼爾・威爾斯（Junior Wells）、胖媽媽桑頓（Big Mama Thornton）和艾伯特・柯林斯。紐豪斯回憶道，這是樂團的「大事」，但他們的陣容仍不穩定。

七月時，法老終於離開了三重威脅，由傑克・摩爾（Jack Moore）遞補，他是夏天來奧斯丁度假的羅德島大學學生，經由滿室藍調樂團的共同朋友介紹過來。摩爾離開奧斯丁時，史提夫又開始重新找鼓手。

蘇布萊特就推薦他的朋友、室友兼聖體市（Corpus Christi）的同鄉克里斯・雷頓，史提夫在眼鏡蛇客串演出時跟他稍有認識。

「我跟一個名叫和平（La Paz）的樂團從聖體市搬到奧斯丁，這個樂團專門演奏放克和融合爵士樂，」雷頓說，「喬・蘇布萊特離開和平加入眼鏡蛇，推薦我去貪婪輪子樂團（Greezy

114

Wheels），這是一個有大批歌迷和大唱片公司合約的宇宙牛仔樂團，演出收入不錯，很穩定。」

蘇布萊特：史提夫跟我說他需要一個鼓手，我問他要不要讓克里斯·雷頓試試看，他問克里斯是不是藍調鼓手，我說：「不是，但他是好樂手，他可以學。」我跟克里斯說了，他就開始私下練習。史提夫過來的時候，克里斯在後面的房間戴著耳機，打艾伯特·柯林斯的〈寒冷〉（Frosty）。史提夫覺得他打得很不錯，也很佩服他能把這麼多線路串起來，讓耳機線穿過整間公寓拉到後面去。

雷頓：第二天他過來，我們知道彼此在音樂上受到的影響和興趣有很多相同之處，如史提夫·汪達、詹姆斯·布朗（James Brown）和球風火合唱團（Earth, Wind & Fire）。我們聽到唐尼·海瑟威（Donny Hathaway）的《現場》（Live）專輯都會嗨翻天。我跟史提夫說我想跟他一起演奏。他是非常有才華的人，我認為可以做出一番成績。我從沒見過像他那樣的人。

蘇布萊特：他告訴克里斯的基本上是：「如果你打得出我要的音樂，我就讓你試試看。」克里斯沒有任何自尊的問題，所以無所謂。史提夫跟我說他想找一個能接受他指導的人，因為他自己也是個很好的鼓手，他可以馬上坐下來打幾種不同的夏佛給你看，他說：「我之前的鼓手都已經有既定的打鼓方式，給建議他們會不高興。」而克里斯的心態很開放，也很願意聽，可以跟史提夫一起成長。他說：「如果克里斯可以跟我的右手同步，那夫復何求？其他的我們一定都辦得到。」

雷頓：史提夫欣賞的是，我不是一個死腦筋的藍調樂手。他很不希望自己只是一個藍調吉他手，但因為他哥哥的關係，他被期待要忠於藍調。他之所以那麼喜歡我，正是因為我沒演奏過藍調。

他並未馬上給我演出機會，我去索普溪看他們。弗雷德回來了，但他吸安的問題很嚴重，不可靠。弗雷德會問我要不要上臺，然後就走了，有時兩個星期不見人影！盧‧安就過來問我：「你到底要不要加入我們團？」史提夫也接著說：「你要跟我一起演奏嗎？」我就說：「要。」

喬‧普利斯尼茲（奧斯丁演出代理商與經紀人，一九七九至八三年間擔任史提夫的演出代理商）：我當過貪婪螺輪子樂團的經紀人，他們賺了不少錢。有一天，我看到克里斯和喬‧蘇布萊特走過我辦公室外面幾次，然後才進來。克里斯看著自己的腳說：「我想要離開貪婪螺輪子。」我說：「不行！我們還有很多事要做！」他說：「對，可是，我想跟史提夫‧范合作。」我聽了下巴都掉了⋯「你說真的？跟他合作能賺錢嗎？」他說：「我們想試試看！」

雷頓：我每週拿到三百五十美元的支票，相當不錯。我跟貪婪螺輪子的克里夫‧哈特斯利（Cleve Hattersley）說我要離開還有為什麼要離開的時候，他把手搭在我肩上說：「孩子，你犯下大錯了。」每個人都認為傻子才會放棄這麼好又穩定的演出工作，去跟這個吸毒成癮、注意力不集中的吉他手巡演。但是凱斯‧弗格森跟我說：「我很高興你跟他合作。他很需要你。」

巴頓：我一見到克里斯就很喜歡他，想要他進團。我跟他說：「你上臺之後儘管打就對了，賣力打！」他也真的打得很賣力。他跟我感情很好。

蘇布萊特：沒有人會跟一個鼓手說：「喂，你今晚打的樂句不夠多。」重點在於律動，史提夫跟克里斯就是在建立律動。不用上臺的夜晚，他會叫克里斯跟我到 AusTex Lounge 這種小小的街口酒吧碰面，往往只有克里斯和史提夫兩人在演奏。我們在那裡學到很多經驗。

雷頓：我很想說那些演出是我們的合奏練習，但其實是因為史提夫太散了，忘了提前通知其他人，所以大家都趕不過來！我們就免費演奏給大約五個客人聽！AusTex 很髒亂，又沒有窗戶。

我加入樂團後不久，史提夫就邀請我去音孔（Hole Sound）參加合演，這是一家設在教堂地下室的小錄音室。我走進去，意外看到 W. C. 克拉克也來了，跟史提夫在一起。我在鼓組旁邊坐下，W. C. 說：「打一個夏佛。我會在背後跟你說話，你只管繼續打。」他知道我出身聖體市，就開始說起海洋⋯「想像你躺在海邊，看著海浪湧上沙灘，變成浪花。」

克拉克：我說：「你知道海浪怎麼捲上海岸的吧？你在打這個律動的時候，腦中要想著這個東西。」

克里斯說想這個有助於他不趕拍子。

雷頓：我一邊打鼓，一邊聽他描述隱喻性的畫面，改變了我對夏佛的想法和演奏方式。史提夫咧嘴一笑，拿起吉他，我們即興演奏了一會兒。我以前真的沒聽過多少偉大的藍調鼓手打鼓。

克拉克：克里斯之前待的是鄉村樂團，打藍調夏佛的機會不是很多，所以我們就是在練習這個。我幫助他了解怎麼演奏他想演奏的音樂，並符合這個音樂類型的要求，因為夏佛有它算拍子的方式。

雷頓：這是一堂很棒的音樂課，而且對話都跟音樂無關。那次經驗讓我對打鼓有了不同的看法。學樂器的過程大部分都是從技術角度入手；以鼓來說，有一種觀念認為只要把基礎打擊手法練熟，就能成為偉大的鼓手。但事實不是這樣。吉他也是這樣⋯你要懂音階、和弦、轉位，但是最終還

是要能全部應用上去才能創造音樂。演奏音樂不只是研究樂器的技術面而已。現在這把鑰匙已經插進去，打開了通往新視角的門。

大約在這個時候，史提夫愈來愈大的吸毒量和古怪的行為引起了團友的擔心和批評。他寫了一封信回應，聲明：「團員若對我的領導這麼不滿，盡可多為自己的利益著想，另謀出路。我會在我的事業上更加努力——錄唱片、演出，更上層樓。我了解這些抱怨有些是針對我的健康、行為等等，但我也了解其中牽涉到的所有情況和因此而產生的變化。」

雷頓：他寫這封信是他相信自己的才華，也相信如果我們只是一個勁地演奏，事業就會落入成規。

但是因為瘋癲的事太多，所以頭腦清醒的人必須在「我不待了」和「我要參加」這兩個選項中作出明確的選擇。這種情形在他生命中的每個部分上演：他的人際關係、領導事業的方式、吸毒還有酗酒。我自己也一團亂；我必須如此。

史提夫的安毒癮很深，連續三、四天不睡覺。他來我跟喬的住處睡覺，但像隻流浪貓一樣；他會出來吃東西，然後一個星期不見蹤影。有一天我凌晨四點醒來，聽到有人在走動，我下樓去看到史提夫穿著內褲盤腿而坐，呆呆地看著一組塑膠製的文具整理抽屜。我問他在幹嘛，他抬起頭，一雙野貓似的大眼看著我說：「在想怎麼把它整理好。」

08

麻煩來了

雷頓在雙重麻煩的第一場演出是一九七八年九月十日在羅馬客棧，這個月樂團特別忙碌，接下來又演出了十七場。雷頓在音樂、社交和事業方面都是團裡的穩定力量。他即將滿二十三歲，比史提夫小一歲，個性開朗外向，工作時比很多人不愛發牢騷，扛起了經紀人和演出代理商的部分職責。雷頓的父親擁有一家成功的雪佛蘭經銷店，雷頓也有一點生意頭腦，曾在德馬爾社區大學（Del Mar Community College）進修。

雙重麻煩現在有雷頓、傑基·紐豪斯和強尼·雷諾三人幫史提夫和盧·安伴奏，已定期在奧斯丁多家夜店登臺，並且北到達拉斯、沃斯堡和威科，南到聖安東尼奧和聖馬可斯，東到休士頓和納科多奇斯（Nacogdoches）都有演出。

「我入團的時候，他們還不算正式加入，」雷頓說，「所以實在沒什麼紀律。強尼住的地方離沃斯堡三個鐘頭，報酬不高的表演他就不想下來；史提夫有時在演出前幾小時才通知，盧·安就會

拒接；有時是傑克沒空。大家都肯定史提夫是很棒的樂手，但是並非全世界都要跟著他的演出轉。

外人連樂團到底會不會到場都不知道。」

雷頓發現需要解決的問題之一，就是樂團沒有自己的車。「我剛進樂團時，我們沒有交通工具，我就說：『要每個人自己設法前往演出地點太不合理了。』」他回憶道，「我就用我少少的信用額度，去銀行貸一筆錢，買了一輛道奇廂型車，好讓我們一起開車去表演。我幫樂團當擔保人，我們都承諾要每個月還款。後來車撞爛時，我很難跟人解釋為什麼貸款還是得還清！」

在雷頓加入前那個夏天，史提夫已經開始跟蕾諾拉‧「蕾妮」‧貝利約會，兩人經過愛情長跑之後結婚，蕾妮也成了好幾首勁歌的靈感來源，第一首是〈戀愛中的寶貝〉（Love Struck Baby）。

根據麥克‧史帝爾的說法，他們在蕾妮當時的男友戴蒙‧喬‧希登斯（Diamond Joe Siddons）家中認識，那個男友是吉他手，因為有源源不絕的毒品，吸引了史提夫這些樂手到他家來一起演奏。結果史提夫把他的女友追走了。

「蕾妮整天暈陶陶的，我從來不懂史提夫看上她哪一點，」克雷格說，「每次看他們在一起我就覺得看不下去，他的古柯鹼癮比以前大得多。我認識史提夫已經好幾年，突然間他老是在問毒品從哪來。

一九七九年初，范進了幾次錄音室，一月時在一張單曲的兩面幫 W. C. 克拉克伴奏，在〈美中不足〉（Rough Edges）和〈我的歌〉（My Song）中加入吉他的部分。三月時，他和雙重麻煩在 KOKE 鄉村電臺的地下室，以四軌混音器錄了一支完整專輯長度的示範帶，共十一首曲子，由喬‧

△ 雙重麻煩最早的宣傳照之一，有盧‧安‧巴頓、克里斯‧雷頓和傑基‧紐豪斯。
Courtesy Joe Priesnitz

葛雷希（Joe Gracey）製作。葛雷希曾是很受歡迎的音樂節目主持人，因為嗓子出問題無法繼續主持廣播，他是史提夫的歌迷，很願意幫忙。

「一切工作都靠四支麥克風現場完成，我們所有人擠在一個小房間裡，」雷頓回憶說。這些錄音包括巴頓演唱的藍調經典歌曲，有〈扭腰擺臀〉（Shake Your Hips）和〈我老公可以給你〉（You Can Have My Husband），還有三首史提夫原創曲的第一次錄音版本，後來一直是他的核心曲目：〈戀愛中的寶貝〉、〈驕傲與喜悅〉和〈粗野心情〉（Rude Mood），這是一首凌厲的演奏曲，改編自閃電‧霍普金斯的《霍普金斯縱天一躍〉（Hopkins Sky Hop）。

幾個月後雷諾離開，樂團以四人團體繼續運作。後來在同一年，葛雷希獲得奧斯丁商人約翰．戴爾（John Dyer）的金援，把樂團帶到製作人傑克．克萊門（Jack Clement）在納許維爾（Nashville）的錄音室錄了十首歌，但史提夫很不滿意，並拒絕外流，即使只是做成爭取演出機會的示範帶也不行。

巴頓：我們都不喜歡那些錄音。我們想要的是太陽唱片公司（Sun Records）那種老式風格的聲音，未經修飾、像在一個房間裡演奏的感覺，結果錄出來很粗糙，沒有深度，而且每首歌都太快了。

紐豪斯：團裡有很多壞習慣，我們每個人都有。但是只要能把史提夫送上演出臺，那就都很好！

雷頓：我們有各式各樣的問題，只有史提夫的演奏從來不是問題，這是樂團在失控到無法管理的情況下還能生存下去的靠山。現場只要有史提夫在，一切就沒事。但問題往往是：「史提夫人在哪裡？」有無數次我不得不在演出當晚把他找出來。晚上七點或八點時，我會到處問有沒有人跟史提夫講過話，答案往往是：「幹，當然沒有！」他居無定所，我有一定要在演出前一個小時找到他。

史帝爾：可憐的克里斯好像一隻邊境牧羊犬一樣，整天要看管史提夫，晚點湯米再出來咬他們的腳跟，邊吠邊跑，把他們趕在一起。

雷頓：有一晚，我們在安東夜店有一場重要表演，我發現史提夫在麥克．史帝爾的沙發上完全不省

人事。他因為吸安已經茫了兩天沒睡，在別人家過夜。我知道只要能把他帶上臺，他就會威震全場。我不知道還有誰能在吸毒後完全睡死的狀態下，把他搖醒，讓他站起來，把吉他掛到他身上，他就能開始賣力演奏的。後來他終於醒了，光著身子站起來，看著地上一堆衣服，拿起圍巾開始四處走動。我說：「史提夫，你搞什麼鬼？我們四十五分鐘後就要在安東夜店上臺了！」他一手拿著圍巾，把燙衣板抓過來，想把熨斗插上電，我大叫：「別弄了！快走啦！」他的生活完全亂七八糟無法掌握，悲哀得有點搞笑。

紐豪斯：儘管如此，史提夫還是一個非常貼心、有趣的人，作為一個團長他實在是很隨和；他從來不會叫我要演奏什麼。

雷頓對史提夫的哥哥吉米的事知之甚詳，但是很少跟他互動，直到有一天史提夫突然說：「我們去我哥哥家參加派對。」

雷頓說起那天他走進擁擠的派對人群，想到就要見到他久仰的吉他手，感到既興奮又害怕。史提夫向吉米介紹雷頓是他的新鼓手

△ 1979 年 8 月舊金山藍調音樂節前後，樂團在舊金山和柏克萊演出的傳單。Bill Narum

之後，吉米叫他不要走開，然後去拿了一張朱尼爾・威爾斯的現場專輯《這是我的人生，寶貝！》（It's My Life, Baby!）過來。

「他把那張唱片抵著我的胸口說：『你一定要聽聽這個！』」雷頓說，「他認為聽這張唱片對我有幫助，確實如此。這是有史以來最棒的現場藍調錄音之一。」

到了一九七九年，傳奇雷鳥樂團已經是全國知名團體，並對史提夫和雙重麻煩帶來影響，使德州以外的藍調迷也開始知道他們的名字。四月，「搖滾藝術」（Rock Arts）經紀公司的喬・普利斯尼茲開始代理史提夫和雙重麻煩，六個月後的一九七九年十月，傳奇雷鳥的首張同名專輯，通常稱為《女孩壞壞》（Girls Go Wild），由塔科馬唱片公司發行。兩個樂團終於都展現了前進的動力。

「找到演出代理商真是鬆一口氣，」雷頓說，「安排演出、處理自己的器材、上場演出、然後繼續上路，這些事讓人筋疲力竭。有人認同我們的商業價值而願意幫忙打理的感覺很好。」

八月時雙重麻煩在舊金山藍調音樂節演出，這是他們在德州以外的第一次大型表演。

湯姆・馬佐里尼（舊金山藍調音樂節創辦人和總監）：關於奧斯丁音樂界的消息已經傳開，我在一九七八年就幫當紅的傳奇雷鳥安排過演出。他們很轟動，可以感覺到這裡的很多樂團都受到他們的影響，樂手開始剪頭髮，服裝也變得比較酷。我們想讓多一點奧斯丁演出團體到這裡來，所以隔年就排了盧・安・巴頓和史提夫・雷・范與雙重麻煩。

雷頓：我幫忙安排舊金山藍調音樂節的所有相關演出，他們的演出費都不超過兩百塊，這些錢只夠

馬佐里尼：這裡沒人聽過史提夫・雷・范，完全是個神祕人物，結果他的演出驚豔四座。群眾完全被征服，紛紛在問：「這些人是誰啊？哪來的？」我隱隱感覺到有大事要發生了，藍調發展的方向可能會改變。巴頓端出了豐盛的德州牛排館套餐，配上雙重麻煩的強勢聲音，在這一天的眾多精采表演中，就屬雙重麻煩最令人難忘。范徹底出人意料：年輕輕卻這麼老辣又有創造力。我們多麼幸運能夠遇到一個能改變藍調發展方向的人！

馬克・韋伯（攝影師）：我正和史提夫和盧・安在一輛藍色的凱迪拉克老車前面喝啤酒，這時一輛宣傳車載著〔馬帝・華特斯的吉他手〕吉米・羅傑斯和〔馬帝・華特斯和約翰・李・虎克的吉他手〕路德・塔克過來；吉米剛回現場去，我前一天也聽了他的彈奏。我跟史提夫說：「那個是吉米・羅傑斯。」對我們這些知道的人來說，我也只能這樣講，史提夫聽了只是一直說：「哦，媽呀，我的天，那就是吉米・羅傑斯！」

雷頓：我們在音樂節演奏，也在帕羅奧圖（Palo Alto）的 KFAG 電臺現場演出，幫當時開始嶄露頭角、正在到處打歌的勞伯・克

用來加油、買麵包和香腸。我們沒錢吃大餐，但是很好玩。

△ 1979 年 8 月史提夫和盧・安攝於聖克魯茲的木棧道。Courtesy Lou Ann Barton

△ 史提夫的另一個身分柏弟。Courtesy Tommy Shannon

雷暖場。

勞伯・克雷（樂手、史提夫的朋友）：
其實那時我們還在加州巡演的初期，沒什麼觀眾，其中一場只來了九個人。史提夫當然是屬害的吉他手，大家相處得很開心。

雷頓：我們成了好朋友，也慢慢打出了名號，因為每個看到史提夫的人都很好奇他是何方神聖。

克雷：我們以前只認識西岸的人，而他們的外貌、穿著和演奏方式都和我們認識的人不一樣。我們有一天在聖克魯茲（Santa Cruz）沒有演出，受邀去一個朋友家烤肉，也邀請他們一起去。我敲史提夫・雷的門，他戴著非洲式假髮、穿著黑色和服繫著腰帶來應門，樣子很像吉米・

126

罕醉克斯。他就穿那樣去參加聚會，全程以那個角色自居。他非常性格，戴著貓眼鏡框的盧・安・巴頓也是，我們很喜歡他們。跟他們在一起很容易玩得開心。

紐豪斯： 史提夫在舊金山買了他的第一套和服。他其實是買給蕾妮的，結果又把和服跟蕾妮的其他衣服借來穿；他們的衣服尺寸一樣。

巴頓： 史提夫跟我借過幾次和服和圍巾，還給我的時候溼溼的都是汗，我就說：「你留著吧，我不要了！」我們樂團在那趟加州之旅度過很快樂的時光。

△ 演出中的史提夫和盧・安。Mary Beth Greenwood

這段時期，我們每個人都取了綽號，假裝成另一個身分。我們變成一群在路上瘋狂玩樂的孩子，回到了三重威脅時代。我一開始是莫（Maw），後來改成穆達（Mudda），麥克·金德雷德是珀（Paw）。史提夫有三個身分：派翠克（Patrick）、布雷迪（Brady），和布雷迪發育遲緩的姪子艾德·羅伊（Ed Roy）。克里斯是哈洛德（Harold），傑基是布佛（Buford）。這是很幼稚的小六生幽默，但是很有趣。其他朋友也都想要加入取綽號。

雷頓：我們會進入分身，讓自己不要瘋掉。布雷迪或「柏弟」（Bwady）有點像個憨厚的粗人……「布雷迪彈給他粉厲害！」我們還為布雷迪寫了像「指甲倒刺和鼻屎」（Hangnails and Boogers）這樣的歌。

普利斯尼茲：克里斯會在路上報平安，告訴我們情況如何。他會打電話來說：「這裡一切順利，但我們沒錢了。」我以為預算都規畫好了，應該從去程到回來都夠用，只是不充裕。雖然我們自己錢也不多，還是匯了一些過去。他們在回程的路上多演奏幾場，就可以應付開銷了。

九月時，樂團跟葛雷希錄了另一捲示範帶，共九首曲子，〈粗野心情〉再次放在第一首。值得注意的是，這個版本的器樂曲幾乎與三年多後為《德州洪水》錄製的版本一模一樣。

「〈粗野心情〉就像一首經過仔細編寫的藍調經典曲，」雷頓說，「每次我們演奏這首曲子的時候，所有的敲擊、重音和分解聯奏都在同樣的地方。」

紐豪斯補充道：「這大約是史提夫開始寫較多歌的時候，這些曲子成了他後來幾年的主要曲

128

目：〈戀愛中的寶貝〉、〈粗野心情〉、〈我在哭泣〉（I'm Crying）、〈空虛的懷抱〉（Empty Arms）和〈驕傲與喜悅〉。

紐豪斯：我們鼓勵史提夫多承擔領導的角色。在人聲的部分他是歌手，而盧・安比較像特邀歌星；史提夫雖然一個一個收服新的樂迷，但是要在奧斯丁以外的地方開發偏小眾的藍調樂迷還是很困難，有些藍調迷無法接受史提夫喜歡吉米・罕醉克斯，也不喜歡他有意改變藍調的作法。這種衝突甚至延伸到樂團裡，范和巴頓經常為此搞得很緊張，大家還是把她當成主角看待，畢竟她是在樂團把氣氛炒熱之後上臺開唱的人。

紐豪斯：我會有二十到三十分鐘的表演沒有她，之後請她上臺唱四、五首歌。

雷頓：史提夫和盧・安的關係很火爆。

巴頓：我真的愛他，也很在乎他。他終於有房子的時候，我還帶了床單、窗簾、盤子和餐具去他家幫他布置。

雷頓：她只想演奏純粹藍調，對其他事情毫無耐心。對我和史提夫來說，吉米・罕醉克斯是最偉大、最重要的樂手。我們打算演奏〈小翅膀〉（Little Wing）時就觸怒了盧・安：「我們不需要搞什麼吉米・罕醉克斯的東西！」他們在這件事的立場上完全對立。

紐豪斯：盧・安比較像藍調和 R&B 的純粹主義者，只是她當然也喜歡罕醉克斯的音樂。

巴頓：我很喜歡吉米・罕醉克斯！誰不喜歡？我只是不懂史提夫為什麼要在我們這個藍調樂團裡翻

唱他的音樂。

在一九七九年秋天為期一個月的東海岸巡演中，變成四人團體的雙重麻煩面臨很大的壓力，十一月十三日和十四日在紐約的孤星咖啡館（Lone Star Café）成了關鍵的時刻。許多音樂界人士都來到這裡，一探這個名氣日盛、藝高膽大的德州樂團，出席者包括紐奧良鋼琴大師約翰博士和他的朋友多克·波穆斯（Doc Pomus），他是〈把最後一支舞留給我〉（Save the Last Dance for Me）、〈小妹妹〉（Little Sister）等早期搖滾經典作品的作曲者。

約翰博士：多克一直跟我聊到這個德州吉他手，說我非見他不可，所以我們去了孤星咖啡館。史提夫的吉他確實很了不起，但他還沒有展現出他的特別之處。

雷頓：外面有一些關於盧·安和樂團的好評，我們知道這場演出可能很重要，因為有唱片公司的人出席。我們用幾首沒有盧·安的曲子開場，她在這段時間已經喝到酩酊大醉。史提夫叫她上臺的時候，她在最後一步絆了一下，抓著麥克風穩住重心，再把自己撐起來。史提夫說：「拜託，盧·安，振作一點！」她轉身，以為麥克風架還沒開，說道：「幹你娘王八蛋！你擔心自己就好，我的事我自己會擔心！」我們看到唱片公司的人奪門而出。那場演出一塌糊塗，史提夫從頭到尾一臉鐵青。這是壓垮他們倆關係的最後一根稻草。

紐豪斯：盧·安喝醉又摔杯子。這種事不是第一次發生，但那次是最後一次。

130

巴頓：我們兩個都醉得很厲害，我拿了一杯威士忌丟他，然後走下臺。我就是很討厭被噓，討厭他對我態度差，在臺上搶鋒頭，然後還敢看我。我並不傷心。他們以前就這樣，但是我很生氣。最初全都是盧‧安在唱，後來他愈唱愈多，到最後我們從十二點演出到兩點，都一點三十分了我還坐在後面，人家問我：「你什麼時候才要上臺？」我覺得他想要獨占鎂光燈，把我視為競爭對手，我最後就跟他攤牌了。

雷頓：同樣的情況隔天晚上又發生一次，史提夫跟盧‧安說她不能再喝這麼多酒，她說：「你他媽的喝得跟我一樣多。」他說：「對，可是我不會發酒瘋。」多數時候確實如此。接著兩人互罵「幹你娘」，他就說：「妳給我滾下車！我要開除你！」她說：「你別想開除我。我不幹了，王八蛋！」就這樣來來回回對罵：「我不幹了！」「妳被炒了！」

紐豪斯：這次是決裂點。史提夫半夜在廂型車上開除了盧‧安。

雷頓：然後她就看著我問：「你呢，哈洛德？當初是我叫你加入這個鬼樂團的！你選哪一邊？」我說：「我要跟史提夫一起演奏，我是為了這個加入的。」

巴頓：我們都喝過頭了，談感情的時候老是在喝加拿大皇冠威士忌（Crown Royal）的話，這感情很難維持下去。喝酒沒好事，我們常常大吵，我已經準備隨時要拍拍屁股走人。誰對誰比較兇我也說不上來，我們是愛對方的，但是我跟史提夫已經走不下去了。

雷頓：接下去那個星期就是感恩節，我們在一個寒冷的雨夜拖著腳走進一家破餐廳，士氣盪到谷底。誰對誰比較兇我食物不好吃，整個團分崩離析，我們又跑到美國的另一頭，遠離家人。感覺很絕望，非常低落。

樂團還是繼續跑剩下的巡演行程。巴頓的最後一場演出是十一月二十四日在羅德島州普洛維登斯（Providence）的盧波傷心酒店（Lupo's Heartbreak Hotel），結束後她就加入滿室藍調樂團，雙重麻煩在這趟巡演時還跟他們同臺過幾場。

「我沒有一刻後悔過，」巴頓說，「我討厭別人對我不好。那幾個人都退出三重威脅是有原因的，我留下來是想盡可能幫助史提夫。滿室藍調已經邀了我半年，我覺得是時候換跑道了。」

雷諾在那之前幾個月已經離團，所以雙重麻煩現在變成藍調／搖滾威力三人組。他們的焦點更加集中，曲目也立即出現了變化。

雷頓：盧・安離開後，我們從 R&B 曲風轉向藍調，放棄了很多歌。

吉米・范：史提夫已經決定他只要貝斯和鼓就好，這樣他有時間彈二十分鐘的吉他獨奏，可能是好事。

紐豪斯：顯然三人編制最適合史提夫，他立刻穩住陣腳。盧・安已經顯得不再適合。她需要比較傳統的 R&B ／藍調樂團，到了滿室藍調，她唱起來比之前都好。

艾瑞克・強生：史提夫不會自我設限，他想創造自己的招牌，打開音樂的潛力，不考慮類型的界線或天花板。這讓他可以把情緒和音樂都發揮到最大限度。像這樣的人會創造出一套新的語彙，但要有所犧牲，也就是事業發展的速度會因為脫離聽眾習慣的藍調、爵士或搖滾類型而減緩。

普利斯尼茲：樂團回到奧斯丁時，他們進來辦公室，史提夫說明事情的經過。他大致的感覺是解脫了，但我擔心接下來的已經排定的九十天演出，盧·安掛的是主唱。儘管史提夫是出色的獨奏樂手，但我還是在想是否該再找一個人。我提出這個問題：「這些演出日期都定好了，誰要唱？」答覆我的是史提夫冷冰冰的眼神，他說：「我啊，王八蛋！」

雷頓：團裡討論過要不要再找一個女歌手，但我覺得史提夫一直想要當唯一的主唱。他得克服自己對唱歌的恐懼。畢竟不是每個人都是艾瑞莎·法蘭克林（Aretha Franklin），你不必堅持要出洋相。

巴頓：我把我知道的歌唱技巧都教他了，要用力、大聲，把聲音投射出去，我覺得有幫到他。他在三重威脅唱得比在眼鏡蛇的時候好得多。我覺得他變得滿會唱的，也很有勇氣和熱情去表達。

普利斯尼茲：我們的辦公室就在我的合夥人漢克·維克（Hank Vick）訂好的場地汽船（Steamboat）夜店上面，那天他們進來開始排練。我們可以聽到他們在準備表演，他的唱功進步不少。

史帝爾：有一晚在汽船夜店，我走上舞臺後方的樓梯，史提夫就在我前面，正在彈一首滑音吉他曲，這時有一個人走過來站在我旁邊，是喬治·索羅古德（George Thorogood）。他剛好到城裡的歌劇院（Opera House）演奏，非常成功。史提夫彈完那首歌後轉身看到喬治，喊道：「嘿，快上來彈！」喬治說：「不了不了，我不要彈。」我就說：「我不怪你。」

一九七九年十二月五日，雙重麻煩在休士頓的皇宮（Palace）為馬帝·華特斯暖場。表演結束後，一個非值班員警看到史提夫和蕾妮在一片大玻璃窗前面吸毒，兩人因持有古柯鹼而被捕，在牢裡待

了一晚，以一千美元交保。

紐豪斯：我們演奏完後，克里斯和我在看馬帝的演出，一個朋友來找我們，說史提夫和蕾妮被抓去關了。諷刺的是馬帝那時候剛好在演奏〈香檳與大麻煙〉（Champagne and Reefer）。我們只耽誤了一場演出，但是我領光了我戶頭的錢才全體過去把他保出來。

巴頓：毒品和酒對人際關係很不好，那次真是⋯⋯老天爺！

十二月二十三日，就在兩人被捕後的幾個星期，在雙重麻煩一場演出的休息時間，史提夫和蕾妮在羅馬客棧的樂團休息室裡結婚了。

蘇布萊特：事前毫無跡象，史提夫和蕾妮突然說：「我們要去樓上結婚。」這只是我們演

△ 1980 年 6 月，蕾妮與史提夫。Daniel Schaefer

柯隆納：我已經搬去西雅圖，那時剛好路過奧斯丁，就去羅馬客棧看史提夫演出。我很早就到，他正在準備，他說：「告訴你！我今晚要結婚！」他已經把黃箭口香糖（Juicy Fruit）的包裝紙扭成了結婚戒指。我說：「你的結婚週年紀念禮物要用什麼做？報紙嗎？」我看得出他聽了不太好受。

紐豪斯：儀式由一個戴著牧師領的人主持，結束後我們就下樓進行下一場演出。我們都帶了禮物，盡量弄得像真正的婚禮一樣。場面很甜蜜也很瘋狂，這就是他的作風。

柯隆納：大家拿著小包的米到處灑，史提夫和蕾妮離開後，她爸爸說：「他們最好把米撿起來，因為他們大概只能吃這些」。

史帝爾：我在夜店裡，他下來準備演出第二段，看到我就說：「嘿，我們剛結婚！」我心想：「噢，要死了。」

紐豪斯：他們的關係起起伏伏，是失能、激情、暴力的。堪稱藍調界教父級人物的〔羅馬客棧經理〕克雷頓‧「C男孩」‧帕克斯（Clayton C-Boy Parks）不看好這段婚姻；他覺得他們兩個太像，瘋狂的方式都一樣。兩人都無法回應對方情緒上的需求，只會引出彼此最糟的一面。女方當然對男方的壞習慣沒有幫助，吸毒更讓極端行為惡化。

史帝爾：他們的關係總是喜怒無常，隨著他們用的古柯鹼愈來愈多，情況只有更嚴重。

紐豪斯：我們在休士頓表演完後開車回來，克里斯跟我開一輛車，跟著載了史提夫、蕾妮和工作人員的廂型車。看到他們在路邊停車，我們就開過去，正要停下來時看到司機詹姆斯（James）〔阿諾（Arnold）〕靠在後車門上。我們問他怎麼了，以為是車子出問題，他翻了個白眼，指指廂型車後座。蕾妮和史提夫在裡面又哭又抱的，車裡的東西東倒西歪。原來兩個人剛才在後座互毆，打得不可開交。他們很常上演肢體衝突。

蘇布萊特：史提夫和蕾妮的關係像一對賭命鴛鴦，很多時候好像處得很好，我也喜歡她。只是我覺得他們在這種破事一籮筐的情況下結婚根本瘋了，這樣的婚姻注定要失敗收場。

紐豪斯：完全沒人想得到他們會結婚，這兩個都不像會結婚的人。他們分手我不會意外，所以他們結婚我很意外，我想史提夫心深處想要擁有一段正常的關係。可是他和蕾妮還會批評我和我太太喬蒂（Jody），說些「噢你們好正常、好幸福、好無聊哦」之類的話。或許是忌妒別人的關係沒那麼多問題吧。

雷頓：史提夫是個很好的人，但是很難維持一段感情。他為人善良、正派、有道德感，但處理起事情來不見得是那個樣子。蕾妮會說：「毒品的事太失控了，我真的很擔心。」但下一刻他們又一起吸毒。他們的關係實在亂七八糟。

史帝爾：問題在於你永遠不知道現在面對的是哪一個蕾妮，她的人格簡直跟亨氏（Heinz）番茄醬用的番茄品種一樣多。我不信任她，也覺得她不適合他，我不懂他為什麼會想跟那樣的人在一起。我覺得蕾妮會拖垮他，因為她毒癮太重了，他們在一起時他的吸毒情況就會變嚴重。

136

雷頓：史提夫需要很多基本的幫忙，蕾妮想要幫他。她試過要幫他振作起來，但是硬是要別人這樣那樣，可能會導致關係出狀況。你幫不了不想被幫的人，結果就變成互相依賴。

史帝爾：有一次史提夫在巡演時，她又嗨又歇斯底里，把他們的 Caprice 敞篷車開到一間修車廠去，叫技師把座位下面的蛇弄出來，原來她已經好幾天沒睡產生了幻覺。

史提夫結婚八天後，和雙重麻煩一起迎接新年和在安東夜店的另一個十年。這家藍調夜店在奧斯丁的藍調圈中仍然非常重要，雙重麻煩雖然不在這裡定期演出，但史提夫還是常在沒有演出、或者演出結束後來這裡客串。

雷頓：我們在固定幾個地方輪流演出，但不包括安東夜店，他們已經有正統的藍調大咖坐鎮，還有雷鳥這個駐店樂團。我們的基地是汽船和羅馬客棧，叫羅馬客棧是因為那裡本來是一間義大利餐廳。店裡空蕩蕩，什麼都不剩，門窗破的破裂的裂，C 男孩・帕克斯把一臺收銀機和幾瓶威士忌擺進去，弄出了這家店。那裡的大門永遠為我們敞開；我們每週日去表演，後來雷鳥也在那裡有了「憂鬱星期一」節目。C 男孩總是說：「我要照顧我的人。」常帶烤肉來給我們吃。

紐豪斯：史提夫絕不像吉米那麼傳統，他想做出自己的區隔，擺脫哥哥的陰影。包括改變他的外觀。

雷頓：我第一次看到史提夫時，他穿著六〇年代早期的復古風格：報童帽、鯊魚紋毛呢褲和老派緞面或保齡球衫。他所有的衣服都是在回收商店買的。

紐豪斯：史提夫在眼鏡蛇樂團時穿西裝和背心，這多少是奧斯丁傳統藍調樂團的標準穿著，後來他把T恤的袖子剪掉，改穿和服和一件及地的豹皮大衣。有一晚在紐奧良的法國區，幾個妓女拿出各式各樣的東西要跟史提夫換那件大衣。另外有幾次，我們半夜開進鄉下的休息站，大家跌跌撞撞地下了廂型車，史提夫就穿著那件大衣，我以為會有人過來扁我們。他對這一切都視而不見，好像他一直都在舞臺上一樣。這變成了華麗、龐克化的藍調，這也是他跟哥哥不一樣的地方。

蘇布萊特：我聽說他們有敵對關係，但我從來沒看過。如果你問吉米關於史提夫的事，他會非常擁護弟弟說：「哦，他很棒。」史提夫也總是這樣說吉米：「他最棒，我是因為他才玩音樂。」如果你想跟其中一個說些對另一個不夠尊重的話，他們會馬上反擊你。他們不太常一起演奏或共處，都在尋找自己的路，彼此風格迥異，但看得出他們真的深愛對方，也很愛一起演奏。

紐豪斯：如果我們在城裡，星期一都會去羅馬客棧看雷鳥樂團。我印象中不常看到吉米來看我們演出。史提夫偶爾會去雷鳥樂團客串演出。他把哥哥當成偶像看待。我看過吉米做一些我想他也不會覺得光彩的事，我猜是和酒有關。有一次我們去達拉斯看雷鳥演出時，史提夫吸了快克；那時雷鳥已經是本州的第一流樂團之一，吉米一到達拉斯就橫掃全城。演出後，吉米在停車場奚落史提夫，說他跟他的樂團一文不值，還發生肢體衝突，史提夫把吉米整個人壓在地上。我覺得這是兩人關係的轉折點，就像你第一次對抗父親一樣。我之後沒再看過那種狀況發生。

在加州待了多年的柯特・布蘭登伯格，曾在伊恩・杭特（Ian Hunter）、喬・喬・大槍（Jo Jo

138

Gunne）、安迪・吉普（Andy Gibb）等人的樂團擔任工作人員，巡迴世界各地，回到奧斯丁之後在婚禮上看到多年未見的史提夫，於是在一九八〇年成為雙重麻煩的第一位正式工作人員。

「史提夫和鞭子問我要不要跟他們一起工作，」布蘭登伯格回憶道，「史提夫抱抱我說：『我需要你。』」

布蘭登伯格既是老友，又有多年和成功的搖滾和流行樂團合作的經驗，頗得史提夫的信任，也很清楚該怎麼提升雙重麻煩成功的機率。在接下來一整年，柯特運用的影響力幫忙締造了「史提夫・雷・范」這個品牌。

雷頓回憶道：「柯特說：『你們需要專業協助。要好好振作，因為你們不知道自己在幹嘛。』他是在世界性的市場打滾、跟非常成功的團體合作過的，所以我們都聽他的，他有一套方法，叫我們該怎麼呈現自己或做哪些事。」

「我有很多處理巡演和樂手的經驗，就說：『史提夫，你是個演奏藍調的白人，我們要從頭開始，』」布蘭登伯格說。「我們必須設定一個方向，透過一些作法讓他成為他想當的樂手。」史提夫在建立自己的音樂和風格形象時，他未來的搭檔湯米・夏儂正在人生困境中掙扎，他必須先征服惡魔，才能成為史提夫的得力助手。

夏儂：克拉克傑克樂團在一九七三年解散後，我狀況愈來愈糟。史提夫和我分道揚鑣，我開始陷入毒品的深淵。完全是活不活、死不死的狀態！我的精神非常脆弱，又被判了十年緩刑，因為尿檢

不符規定，緩刑被撤銷過三次。有五年的時間一直進出監獄和勒戒所，與音樂完全脫節。我沒有朋友；他們都徹底放棄我了，認為我已經無藥可救。

最後我到布達（Buda）的一個農場待了一年，當時只剩這個地方能收留我，來這裡的其他人都是橋下的流浪漢。我迷失了。你的生活控制在別人手裡是很可怕的事，例如法官說我不能再演奏音樂，因為他不要我去酒吧。最後總算出來的時候，我所有的東西只有一輛拋錨的車子、一些衣服、幾張照片和紀念品——還有我放在農場床下的六三年芬達爵士貝斯。有一晚我打開琴盒，忍不住就哭了起來。我好愛那把貝斯，但我已經離它太遠了，連把它拿出來都沒辦法，只好又放回床下。

我七八年出來，在奧斯丁一個中途之家待了四個月，之後開始當泥水工，跟我姪子一起鋪石頭疊磚塊。這段期間，我會開著六四年的福斯金龜車去羅馬客棧聽史提夫演出，然後在外面聊很久。我換了個比較好的觀護人，他准許我演奏，我就開始跟洛基‧希爾同臺。後來我搬去休士頓，跟洛基還有約翰叔叔合作，然後離開，加入艾倫‧海因斯（Alan Haynes）的德州布基樂團（Texas Boogie Band）。這一切讓我重拾音樂，遠離了底層世界。

09

藍調威力

一九七九年十月，史提夫遇到了生命中的貴人。愛蒂・強生在城外的曼諾唐斯（Manor Downs）賽馬場當簿記，她認識史提夫將近一年後，問她的老闆法蘭西絲・卡爾可否資助這位吉他手，他的才華和他需要幫助的情況同樣顯而易見。卡爾出身德州南部一個望族，是死之華樂團（Grateful Dead）的好友。當過死之華和滾石樂團巡演經紀人的山姆・卡特勒（Sam Cutler），在一九七五年協助她成立了曼諾唐斯賽馬場。曾任史詩唱片歐洲區總經理的愛爾蘭人契斯利・米利金跟死之華樂團也很熟，同時也是山姆的朋友和賽馬場的總經理。卡爾和米利金成立了「經典經紀」公司，從一九八○年五月起專門管理史提夫的事務。史提夫終於有了後援，來幫助他走出夜店的圈子。

事後看來，史提夫花了八年磨練技巧、找出自己歌藝特色後，一九八○年一月到一九八一年一月這十二個月，是史提夫・雷・范生涯的關鍵期。史提夫多年來屈就於小酒館，當沙發客，常一連

幾個星期駕著老愛故障的廂型車在路上跑，四處為家，口袋空空，如今他成功的要素開始一一到位。他的老友柯特・布蘭登伯格又回到他身邊，還有貝斯手湯米・夏儂也是，後來成了他最要好的朋友。有了法蘭西絲・卡爾的金援，和契斯利・米利金在音樂產業界的人脈，史提夫終於擁有更上一層樓的工具了。

「就像看著拍立得照片顯影一樣，」雷頓說。「原本模糊的畫面開始清晰起來。」

愛蒂・強生（經典經紀公司簿記）：我星期一下午在羅馬客棧上空手道課，因為我喜歡藍調，那裡的人一直跟我說一定要去看史提夫。我馬上就發現，他跟我以前看過的藍調樂手是完全不同的層次；他會帶你進入一個只聽得到音樂的地方，讓你暫時忘了生命中其他的事。有一次他和蕾妮還叫我看丹尼・布魯斯和塔科馬唱片公司給他的合約。我叫他們先不要簽，需要找個比我懂的人看一下。然後史提夫就叫我當他的經紀人，這也太荒謬！

我覺得他是明日之星，但光靠羅馬客棧的門票是不可能讓他成名的。我觀察史提夫好幾個月，稍微深入了解他之後，才放心向我的雇主提議，建請她參與。我想以法蘭西絲在音樂界的豐沛資源和人脈，應該幫得上忙。

雷頓：法蘭西絲跟死之華樂團私交很好，而契斯利認識滾石樂團。

愛蒂・強生：我跟她說這個人真的很厲害，有機會成名，或許可以請她的朋友契斯利飛過來看看他。

他們去了羅馬客棧，留下深刻的印象，並開始討論成立經典經紀公司。法蘭西絲說：「我需要一

個人看著帳本，所以妳的工作會變多，我也會幫妳加薪。」我主動說這件事我不支薪，當作我對這個案子的貢獻。因為我很清楚史提夫之所以沒有人幫他經紀，是因為他吸毒和做事不可靠。資助他的人都要接受可能會有好幾年不賺錢。

雷頓：這些事我都不知道。突然我們有了一個經紀人。有點奇怪。

愛蒂・強生：契斯利明白樂團的演出量必須增加很多，而法蘭西絲關切的是他們需要錢付房租，也需要地方住。樂團和工作人員領的是週薪，這些錢都是從經典經紀公司轉到史提夫・雷・范與雙重麻煩的銀行戶頭。樂團賺的錢也都存進這個戶頭。他們一場演出只賺五百到一千美元，我認為樂團三年內都不可能償還任何貸款或一成的傭金。

紐豪斯：史提夫視法蘭西絲為金援樂團日常運作的守護天使，但是以前我們自己經紀、自付開銷和搖滾藝術的場地費後，剩下的錢拆分下來，我賺得還比較多。突然間我們變成拿薪水的，而且收入變少了。這是一份固定的薪水，但是我們並不會因為表演得好而獲得額外收入。我們每週拿兩百到兩百五十美元，不算差，但是在勒波克的夜店，光門票我們就可以拿到八百美元，現在這些錢都流到經典經紀去，我們拿到的微不足道。

雷頓：其實狀況跟之前並沒有差很多，不過起碼會覺得不用事事都要自己來。

愛蒂・強生：史提夫跟我每張支票都要簽，這對我來說很辛苦。史提夫和蕾妮搬到瓦倫泰（Volente）【離市中心約六十五公里】去了，因為她要他擺脫那些會給他毒品的人。每星期五我都得把薪水支票帶過去，讓他簽好，團員才能領薪。我也會把所有帳單都帶著，他把所有東西簽完要花上一

整晚。史提夫不是很有責任感，就像多數搞藝術的人一樣，他對錢一點概念都沒有，所有的心力都花在音樂上了。

史崔利：史提夫的音樂非常吸引人，我們都認為他遲早會吸引很多歌迷。但是奧斯丁音樂界的企業家非常少。儘管他這麼厲害，原本可能還得長期苦熬下去。所以只要有個經紀人就是很大的進步。

紐豪斯：契斯利會跟我們說：「你們要好好看住史提夫；不要讓他接觸藥頭，不要讓他吸毒。」二十分鐘後，我們就看到他把古柯鹼塞給史提夫吸。

雷頓：契斯利是個很海派的人，有很多很棒的點子，就是很少注意財務狀況。

吉米・范：我是說，有誰喜歡經紀人？

紐豪斯：我們過去會在背地裡嘲笑契斯利。我們不太尊敬他，因為他比較老，又有點愛裝模作樣；他會戴領巾式領帶，我們覺得他很滑稽，跟時代有點脫節。可是他是法蘭西絲的人，我們只得接納他。

△ 史提夫跟經典經紀公司簽約後，他跟簿記愛蒂・強生必須在銀行開的每張支票上簽名。Courtesy Joe Priesnitz

144

愛蒂・強生：他是愛爾蘭人，有個口音，但我不覺得他的穿著有什麼奇怪。他是歐洲人。

雷頓：契斯利有一些很滑稽的口頭禪，說的時候都用誇張的愛爾蘭腔。「這是頂價！最好的，沒有了！」意思是說：「你沒有拿過這麼好的，你這小渾蛋！」我最愛的是這句：「你會在魚丸凍公路上吃魚白！」

班特利：契斯利嘛……他在奧斯丁戴著領巾式領帶，把當地人、當然還有像我這樣的作家都看得比他低下。

愛蒂・強生：契斯利很有個人魅力。他很風趣，能把身邊的人逗得哄堂大笑。他很保護史提夫。

布蘭登伯格：契斯利這個人很難捉摸；他會借力使力。他有一套整體規畫，做了很多很棒的事，例如聘請查爾斯・康莫（Charles Comer）來當公關，康莫在業界聲譽很好，有很多人脈。

愛蒂・強生：查爾斯・康莫幫了非常大的忙。

普利斯尼茲：契斯利認為史提夫（他都叫他 Junior〔小兄弟〕）的一大問題是缺乏原創素材。他會說：「小兄弟只想彈藍調。」樂團在德州一帶活動，而我們要安排一場串連美國東南部和東北部的巡演，以紐約市的孤星咖啡館為重頭戲。這真是折騰。

紐豪斯：〔一九八〇年二月十五或十六日〕在巴爾的摩的「今天沒有魚」（No Fish Today）餐廳演出結束後，史提夫跟人在酒吧吸安吸了兩個小時。室外的氣溫是攝氏零下七度，我們都蜷縮在廂型車裡。等到最後我走進去說：「快點，我們回飯店了。」史提夫轉身叫我滾開。很快我們就開始互相大吼大叫，這不是第一次，也不是最後一次。我說：「我們等你已經等得很煩了」，馬上給

△ 1980 年 4 月 1 日在汽船 1874 的表演由 KLBJ 電臺實況轉播，整場錄音於 1992 年以《濫觴》為名發行專輯。Courtesy Sony Music Entertainment

我滾上車！」他就說：「他媽的！這是我的車，我什麼時候叫他開，他就什麼時候開！」第二天大家已經忘了這回事，但是契斯利把故事加油添醋，說我打昏了史提夫，結果幾年後有個怪人打電話到我家說要殺了我。

雷頓：安非他命到處都是，它很便宜，日常生活都被它搞得亂七八糟。有一天我接到電話，要我去音孔和史提夫一起演出。我把車子繞到後面去停，看到一輛廂型車停在那裡一直發動著，水箱水都溢出來，就快要熄火了。史提夫坐在駕駛座上睡得不省人事，車門開著；他已經好幾天沒睡，這時終於撐不住。我伸手進去把引擎關掉。吸毒造成的鳥事真是沒完沒了。

布魯斯：史提夫總愛吸他所謂的古柯鹼，

146

我稱之為 crank，這東西每吸一排他鼻子就會流血。然後他就開始胡言亂語一些長篇大論，例如：

「除了當個唱片樂手，我還需要錢成立醫學研究試驗室，聘用專業人士，因為我想要治癒貧窮和飢餓。」這是吸安者的夢囈。我覺得他應該冷靜下來戒毒，但叫他「勇敢說不」是沒用的。他是自願要吸古柯鹼。

一九八〇年四月一日，KLBJ 電臺實況轉播雙重麻煩在汽船一八七四（Steamboat 1874）的表演，後來在一九九二年以《濫觴》（In The Beginning）為題發行專輯，有很多盜版。這場演出忠實地記錄了這個樂團當時的聲音特質：生猛、有爆發力、不屈不撓。

雷頓：像這樣的演出很特別。KLBJ 電臺每個月有一、兩次現場轉播，會把廣播內容錄下來。這個節目播出的〈錫盤巷〉就成為 KLBJ 最常點播的歌。我們打敗了《往天堂的階梯》（Stairway To Heaven）！

華倫・海恩斯（官驅樂團、歐曼兄弟樂團吉他手）：傳奇雷鳥開始有點滲透到我們的圈子來，那時我已經很喜歡吉米，有個朋友〔一九八〇年七月九日〕在北卡羅來納州沙洛特（Charlotte）的雙門（Double Door）這家破落的小藍調夜店看到史提夫時說：「吉米・范有個弟弟超級屌。喔還有，那是我聽過最大聲的音樂。」

蓋瑞・威利：〔一九八〇年九月十八至二十日〕我要去勒波克的德州理工大學（Texas Tech）

時，史提夫跟他的樂團剛好來來胖狗（Fat Dawgs），這家店大約可容納兩百人。我去他住的廉價汽車旅館找他，他問我會不會去看表演。我說我沒錢，他說他幫我付，要我帶三個朋友來。我們走進客滿的夜店，經過一長排進不去、只能等在外面聽表演的人。我們發現他幫我們留了店裡最好的桌位，離舞臺不到一公尺。他演奏非常長版的〈巫毒之子〉（Voodoo Child），把打火機專用油噴在他的吉他上，然後在一邊彈奏的時候，用香菸把吉他點燃！太不可思議，整間店的人全瘋了。他們中場休息時，史提夫過來跟我們坐。我們都被他迷死了；所有客人都對他讚不絕口。

紐豪斯：〔一九八〇年十月十七至十八日〕我們在紐約的底線（Bottom Line）俱樂部為威利·迪克森（Willie Dixon）暖場，感

TONIGHT.....
STEP INTO THE DANGER ZONE

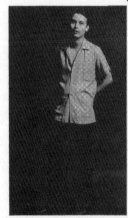

jack newhouse, bass

stevie vaughan, guitar
and vocals

chris layton, drums

△ 三重奏成軍之初印製的傳單。Courtesy Joe Priesnitz

覺我們好像到達了另一個層次，這地方我們已經聽說了一輩子，現在竟能在這裡表演。現場有比利・吉本斯（Billy Gibbons）等重要樂手和名人。當然，跟威利・迪克森登上同一張宣傳海報，對史提夫來說意義非凡。

十月二十七日，史提夫和雙重麻煩在休士頓的洛克斐勒音樂廳（Rockfeller's）登臺，這是他們的定期演出之一。老友湯米・夏儂住在這裡，就來看他們，這時他還在當泥水匠和臨時工。

夏儂：再次見到史提夫給了我啟示。我想：「這才是我該待的地方。」他演奏〈德州洪水〉時，我起了雞皮疙瘩；只聽他彈了幾個音符，我好像突然醒了，心想：「我不惜一切都要加入這場演出。」他的吉他已經跨越純藍調的界線，結合了一些搖滾和罕醉克斯的東西。休息的時候我去找史提夫，說：「我該待在這個樂團才對。」幾乎說得奮不顧身。我就上去客串了，好過癮！

布蘭登伯格：湯米已經度過他人生最艱難的部分，他的手有很多砌磚頭造成的傷口，已經結繭又結痂。你可以從他眼中看到痛苦與煎熬；這位有史以來最好的貝斯手之一，卻因法律判決被迫遠離音樂。我覺得這等於在慢性殺害湯米，因為他本身就是音樂。看到他這麼渴望有人給他機會真是難過。湯米和鞭子有很直接的默契，和傑基卻沒有。這是天作之合，史提夫需要的班底都齊了，他知道這個節奏組可以跟著他上山下海。

雷頓：我心想：「好啦，這太棒了！」老傑剛好失去熱忱。他跟史提夫不是很契合，對他來說這只

是一場表演。老傑不喜歡演奏得很大聲，但史提夫愈來愈大聲。柯特跟史提夫說：「老弟，我們可以找婊子進來！那個湯米·夏儂！你一定要雇用他。」史提夫正在吸甲基安非他命，吸古柯鹼，狂喝酒，但是因為湯米吸過毒，所以他有所保留。我就想：「你在說什麼鬼？你現在身上就有煙筒啊！」柯特說：「不會的，兄弟，他沒問題。」我就說：「就用他啦！現在就叫他上來！」

布蘭登伯格：從休士頓回去的車上，鞭子跟我討論這個問題，然後把想法告訴史提夫，他同意確實應該找湯米·夏儂入團。我們去告訴契斯利這件事，可是他不願意。他覺得我們已經投資在傑基身上了，但我們說：「契斯利，如果你不要，我們哪裡也不去。」下一次（一個月後）我們去休士頓時，他過來聽湯米的客串演出，我們一起在後面觀賞，看到能量爆增十倍。他就說：「柯特，你說得對，我們應該找他。」他問我知道湯米哪些事，我說史提夫跟我已經認識他非常久，他就說：「我看夠久了，從沒聽過史提夫和克里斯演奏得這麼有活力。接下來就交給你了，把大家帶回奧斯丁，我們重新來過。」我幾乎遏抑不住內心的激動。

10

獲取經驗

傑基·紐豪斯在雙重麻煩的最後一場演出，是一九八一年一月三日在聖安東尼奧的跳過威利（Skip Willy's）夜店。第二天，雷頓開著他的達特桑（Datsun）510旅行車去休士頓接夏儂，並幫他搬來奧斯丁。史提夫·雷·范與雙重麻煩樂團接下來四年的陣容就此成形。

「我們都有點過意不去，因為傑基是很好的人，也是很棒的貝斯手，但是他畢竟不是湯米·夏儂，」布蘭登伯格說。「我想到頭來他會了解這一點。」

確實，幾十年後，紐豪斯說他跟史提夫從來沒有交惡，只是除了演出以外已經不再有互動。他補充道：「毒品和酒精的問題太多，愈來愈難應付。」

夏儂加入之後，雙重麻煩的能量和聲音立即有了顯著改變。「我看見史提夫和湯米與克里斯合奏的時候，顯然整個人都快炸開了。」艾瑞克·強生說。「存在於一群樂手之間的特殊氛圍、默契和情感共鳴很難言傳，而這幾位確實有這些東西。」

當地刊物《夥伴》（Buddy）雜誌評論了他們

二月二十至二十一日在汽船的演出：「史提夫可能是全國最厲害的現役吉他手。貝斯手湯米・夏儂的加入讓雙重麻煩成為類藍調團體，史提夫愈來愈傾向罕醉克斯式的藍調曲風。」

雷頓說湯米的加入破除了所有視他們為傳統藍調樂團、說他們受到類型偏限的看法。最初不願意放行這項變動的米利金，很快就了解情況。他來看夏儂的第一次排練之後開心地宣布：「這根本是日與夜的差別！日與夜！」

「事情開始跟著湯米動起來，」布蘭登伯格說，「現在我們有個強烈、緊湊、完整而豐富的節奏組，史提夫作為主唱的信心隨著每場演出益加提升。史提夫可以真正展翅高飛，而鞭子和湯米就是他的翅膀。」

在柯特的鼓勵下，史提夫也進一步發展他的穿著風格，用比較華麗、具個人特色的服裝，來搭配

△ 史提夫・雷・范與雙重麻煩樂團最早的名片之一。Courtesy Denny Freeman

他們獨創性與侵略性愈強的音樂。無論臺上還是臺下，他的穿著開始變得古怪，變得像在模仿罕醉克斯，使用大量的和服和圍巾，最後加上一頂牛仔帽，這頂帽子不久就成了他的招牌特色。「他需要一個形象來超越奧斯丁藍調圈這個小眾市場。」布蘭登伯格解釋說。

雷頓：柯特認為史提夫過於低調。他說：「史提夫，你是他媽有史以來最棒的吉他手之一！你的穿著和舉止必須展現出這種氣勢！」他在德州帽匠店（Texas Hatters）幫史提夫訂做了那頂帽子，說：「來，兄弟，把這鬼東西戴上！」

布蘭登伯格：史提夫原本戴的是報童帽或貝雷帽，而我戴黑色的大牛仔帽已經好幾年了。有一晚在一家破爛的小酒館，他的帽子不曉得擺去哪裡，就拿我的帽子去戴，加了一條圍巾來合他的小頭圍，結果我們都很喜歡這個槍手的造型。史提夫也很喜歡帽子的寬邊可以幫他眼睛擋光。

雷頓：柯特又說：「你應該用你的中間名：史提夫·雷·范，講起來鏗鏘有力。不出幾年大家就會叫『史提夫·雷』、『史提夫·雷』的這樣叫。」史提夫就從善如流。他的個性不會去想「我要怎麼推銷自己」，把自己包裝成一個亮眼的吉他高手」這種事。

布蘭登伯格：我是唯一一個叫他史提夫·雷的人，我只是覺得琅琅上口，整句「史提夫·雷·范與雙重麻煩」也很好聽。

普利斯尼茲：他們在汽船進行了一系列的演出，他把他的名字和團名都改了。契斯利覺得宣傳單印上雙重麻煩很滑稽。

雷頓：大家確實馬上就注意到這個名字：「史提夫・雷！」。剛好「讚不絕口！」（Rave on!）又和雷・范同音。大家也都喜歡那頂帽子，而透過穿著來提高辨識度之後，也連帶打開了通往各種機會的大門。

布蘭登伯格：現在史提夫有了我們都認可的形象。除了才華之外，我們有了好名字和形象，他們也很賣力演唱，跟觀眾交流。我也要他們跳脫出「酒吧樂團」的心態。我參加過的所有巡演都在告訴我，這是演藝事業，要好好大顯身手。我覺得要是能用更精心設計的外型和態度，展現出我們有別於奧斯丁的其他樂團，這個團真的會脫穎而出。

夏儂：他對表演的信心有部分是從衣著開始的。他相信他能突破現狀，開展自己

△ 史提夫・雷・范與雙重麻煩樂團最早的宣傳海報之一。Courtesy Joe Priesnitz

154

的願景。

吉米‧范：我們老是拿史提夫的誇張穿著來開玩笑。他就是喜歡盛裝打扮。除了廚房水槽不穿以外，他什麼都穿。當然，因為罕醉克斯的關係，他也什麼圍巾都愛用。

夏儂：罕醉克斯在穿著方面也啟發了他。因為這樣他挨了不少純正派藍調迷的罵，但又如何？純正派樂迷就像宗教的基本教義派。如果你的眼光只看得見被你吸引來的這個小圈圈，你怎麼跳得出去？

吉米‧范：我不知道不喜歡史提夫的這些所謂「純正派」是哪些人；大概是某個不受注意、在角落裡暗自忌妒的人。你這是要吉他手站在一起比誰的老二大，其中大多數人都不應該被拿來比。很多人把演奏跟自尊混為一談，但兩者通常不是同一件事。

蘇布萊特：我印象中沒有人曾對史提夫不敬。每次他走進安東夜店，不管臺上有誰，克利佛都會請他上臺。克利佛一直很喜歡他，凡是有才華、心術正的人，他都張開雙臂歡迎。

大衛‧葛里森（德州吉他手）：史提夫很常上安東夜店，跟誰都客串過：艾伯特‧柯林斯、吉米‧羅傑斯、艾迪‧泰勒。我親眼看過最棒的一場表演是他跟奧帝斯‧羅希正面對決，火力全開。他們彼此就盯著對方，卯足了勁。那晚的表演簡直把屋頂都掀翻，沒有比那樣更讓人熱血沸騰的演出了。

安德魯‧隆（攝影師）：史提夫很常來。這些年看著他一路從學生變成大師，看到他跟老師們同臺演奏，真是何等幸運。但是說「學生」是開玩笑且不敬的。你說馬友友有當學生的時候嗎？天才

就是天才，一開始天賦就在那裡了，每個人都看得出來。他不用學習要彈什麼音樂，而是什麼音樂不要彈。他跟很多巨匠如休伯特・薩姆林、奧帝斯・羅希、艾伯特・柯林斯同臺過，史提夫已經是一樣的等級了。

班特利：史提夫的能力是高深莫測的，可是總有一群保守、自認為優秀的人刻意唱反調：「我喜歡真正的藍調，吉米才是純藍調。」而吉米卻是那個最能告訴你史提夫有多棒的人。

吉米・范：史提夫非常愛演奏，他做的每件事情都展現出這一點。這是會傳染的，熟悉他的人都不會批評史提夫想嘗試不同的音樂。

李康納：史提夫這孩子非常親切，毫無架子，從來沒有人懷疑他的才華。連他在還不算成年的時候，就已經在城裡受到廣泛討論，程度完全不輸我記得的任何人。他很轟動，充

△ 1981 年 7 月 15 日在奧斯丁的禮堂海岸（Auditorium Shores）公園。Watt M. Casey Jr.

滿舞臺魅力，演奏的方式和整個臺風都有一種魔力。他完全沉迷在音樂之中。每個人一聽到他的音樂就知道他是真本事，包括比比・金和巴弟・蓋在內。

邦妮・瑞特（歌手／滑音吉他手）：我在認識史提夫或看到他表演的很久以前，就聽過艾伯特・柯林斯和巴弟・蓋等人提到他，他們一直碰到他，每次都讚譽有加。

巴弟・蓋（芝加哥藍調傳奇人物）：我出身路易斯安那州，離德州很近，我不知道那裡的白人會去現場聽藍調演奏，所以我第一次走進安東夜店時非常驚訝。我只知道他們會聽漢克・威廉斯（Hank Williams）和鮑伯・威爾斯，這些人我也很喜歡。後來他們把史提夫排在我後面上臺。我心想：「等一下，這傢伙到底是誰？」他彈得很到位，讓我覺得應該坐到觀眾席去看看，好學個一兩招，因為他彈得出艾伯特・金的音色和起音。我心想：「我一定要知道這傢伙是誰。」我完全不敢相信我聽到的東西。

夏儂：好跡象是開始有年輕人來看史提夫，因為他們不認為我們演奏的是藍調。他們的反應就像聽到新的音樂一樣，有較多搖滾的能量在裡面。他很想跨越那條界線，但是長久以來一直怕觀眾說：「他以為他是誰啊，彈吉米・罕醉克斯的歌？」我一直叫他練〈巫毒之子〉。

雷頓：他有點假裝沒聽到，好像這會自動消失的問題似的。

夏儂：我們也演奏〈紅屋〉（Red House）和〈西班牙城堡魔力〉（Spanish Castle Magic），有一天，他彈整首〈希望這是愛〉（May This Be Love）的獨奏給我聽，一音不差。看著事情在你眼前轉變是很棒的事。當他開始相信自己的直覺，終於能自在地承擔這個角色後，他完全放開了，這是

我在他演奏中看到的最大改變。重點不是為了彈罕醉克斯，因為這會影響到我們演奏所有音樂的方式。就是在這個時候，他變成了後來大家知道的史提夫。

班森：我記得站在臺邊第一次聽他彈〈巫毒之子〉的時候心想：「見鬼了！史提夫現在是吉米上身了。」

艾爾威爾：雙重麻煩有一輛廂型車是雙油箱的，有一天，下面的切換開關有問題。史提夫叫我去看看，我就到車子底下去用扳手到處轉一轉。他拿著一條很長的橘色延長線和芬達音箱出來，就坐在音箱上開始彈〈小翅膀〉、〈躁鬱症〉（Manic Depression）和其他幾首罕醉克斯的歌。他剛開始把這些歌加到他的演出曲目中，問我覺得觀眾會不會喜歡，還是會覺得他「過度侵權」。我正在車子底下盡情搖擺，就說：「當然不會！你彈得帥斃了！」

約翰博士：他開始讓我驚訝是有一晚我們去他家，他放了幾張罕醉克斯很迷幻、很難彈的專輯，然後開始跟彈，我佩服得不得了。接著他開始跟專輯較勁，加入情緒、做即興變化，我心想：「哇塞，這孩子在跟吉米·罕醉克斯即興合奏。」這時我才看出他在追尋的東西非常獨特，了解到他和別人有非常顯著的不同，他正要把吉他帶到一個新境界，追求的目標很遠大。

史帝爾：史提夫喜歡跟吉米·罕醉克斯的唱片合奏。他會坐在沙發上抱著吉他，戴上耳機，閉起眼睛，入神地跟彈《吉普賽樂團》（Band Of Gypsys）。我也看過他在聽《巫毒之子》Slight Return 版時，把唱針拿起來重放了大概一千次，也把《電子淑女國度》（Electric Ladyland）唱片聽到磨損。

有一年萬聖節，史提夫把他對吉米‧罕醉克斯的迷戀展現到極致，那晚他把自己改造成他心目中這位吉他英雄的樣子。對一個皮夾裡長期帶著吉米的拍立得照片和親筆簽名的人，這是發自內心的致敬行為。史提夫穿著一件荷葉邊的襯衫，一件夏儂借給他的閃亮背心，和一頂罕醉克斯的模仿者蘭迪‧韓森（Randy Hansen）送給他的黑人假髮。

「他看起來太像吉米‧罕醉克斯了，讓人有點心裡發毛。」夏儂說。「我覺得能有正當藉口『當』一晚的吉米‧罕醉克斯，對史提夫來說是很大的樂趣。他很崇拜也很尊敬比比和艾伯特‧金這些人，但是他對吉米‧罕醉克斯是敬畏，史提夫把他歸在一個獨立的類別。」

隨著史提夫把愈來愈多吉米‧罕醉克斯的歌曲整合到自己的表演中，他決定和罕醉克斯一樣，也把他的吉他全部調低半個音。降音之後就能改用更粗的弦，最粗到 13，比標準規格粗了好幾級。降音還能減少弦的繃緊程度，讓粗弦更容易推，同時產生更好的音色和更豐滿的聲響。彈這種弦時需要用到極強的手掌和手臂力量，並且可能磨破指尖，很少人願意為此犧牲。

SRV：我開始對使用不同的琴桁很有興趣，因為我注意到用大一點的琴桁比較輕鬆。標準的吉他琴桁很快會被我磨光，我發現可以在吉他上放比較大的琴桁，增加弦高，然後用比較粗的弦。對我來說，調整這些之後會更容易彈。我比較喜歡這樣，因為我可以兩隻手都用力彈。

弦的粗細不一定，因為要根據我用的指型。我的高音 E 弦用 .011 到 .013，這是我唯一不會

用力彈的弦。照慣例其他的弦是 .015、.019、.028、.038、.054 到 .056，甚至 .058。用這麼粗的弦好處是你可以用力擊弦，琴弦不會亂震——你用力刷下去，弦還是穩穩在那裡。

布雷霍爾二世：為了專注於練習他著名的推弦技法，他付出很大的代價。他有一個「老繭工具組」，可當場製造新的繭。他在一個皮夾裡的隔層分別放了指甲銼刀、美甲剪、快乾膠和小蘇打，他的指尖往往有大約零點六公分深的大洞，演出前他會用蘇打粉把洞填滿，塗上快乾膠，黏到另一隻手掌上，等乾了再拔開，撕下一層新的皮，那就是新的繭。他再把繭用銼刀磨平，才不會勾到弦。

夏儂：他會在彈完後，把手指頭黏回去。他的方法很像在做科學實驗，先調製出一種膠的混合物，非常巧妙又有創意的作法。

雷頓：他也會加一些油脂來幫助脫皮，像慢慢撕開貼紙一樣，這樣在撕皮的時候皮就不會破掉。再塗到他要修復的指頭，跟他要取皮的指頭上，然後把兩個指尖緊緊黏在一起，再慢慢把他要取皮的那根指頭拉開。

夏儂：你坐在那裡跟他講話時，他會突然把手指伸到你臉上搓，弄一些油脂上去。取一次皮幾乎可以撐滿一場演出，但是快結束時差不多也已經穿了。

唐尼・歐普曼（吉他技師）：史提夫彈奏時很粗暴，有時我同一晚要幫他換兩到三次弦！我剛認識他的時候，他會把多的高音 E 弦和 B 弦先穿過琴橋，然後用膠帶貼在面板上。如果其中一條弦斷了，他就抓一條新的過來拉直，自己把弦繞到弦鈕上。他有一個純熟的技巧，把弦的末端往下折，然後一個動作把它扯斷，再把弦穿進弦鈕裡。他的手力量超大，我試過幾百次也辦不到。

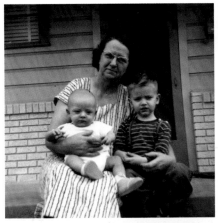

△ 5 個月大的史提夫和 4 歲的吉米與
外祖母露絲‧庫克（Ruth Cook）。
Courtesy Gary Wiley

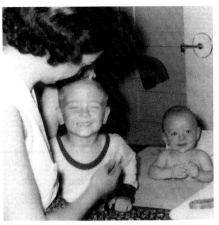

△ 兩兄弟與母親瑪莎。 Courtesy Jimmy Vaughan

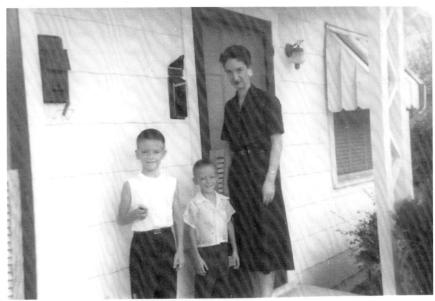

△ 吉米、史提夫與瑪莎攝於奧克利夫自家門前。 Courtesy Joe Allen Cook Family Collection

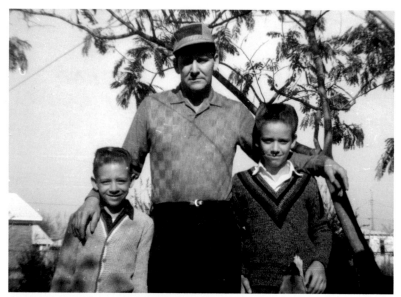

△ 1963 年，史提夫、老吉姆與吉米。Courtesy Jimmy Vaughan

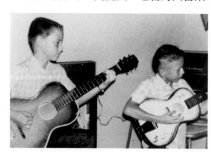

◁ 史提夫抱著人生第一把吉他，
與吉米在客廳合奏。Courtesy
Jimmy Vaughan

▷ 范氏全家福。Courtesy Jimmy Vaughan

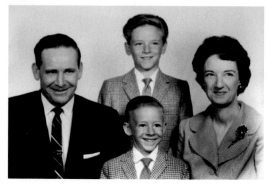

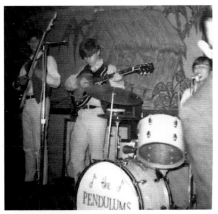

△ 吉米與他的第一個樂團「擺錘」
（Swinging Pendulums）演出
現場。Courtesy Jimmy Vaughan

△ 1965 年 6 月 26 日，十歲的史提夫
與他的第一個樂團 Chantones 在
科克雷希爾禧年慶（Cockrell Hill
Jubilee）上演出。Courtesy Gary Wiley

△ 1965 年史提夫在哥哥的樂團中客
串表演。 Courtesy Joe Allen Cook Family
Collection

△ 史提夫高中時的樂團「解放」
（Liberation）。Photo by Connie
Foerster/ Courtesy Larry Chapman

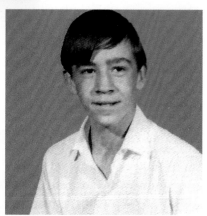

△ 史提夫就學時的大頭照。Courtesy Jimmy
Vaughan

△ 22 歲的史提夫在 1976 年耶誕節與
親人合影，左起：表兄弟馬克・威利
（Mark Wiley），舅舅喬・庫克（Joe
Cook），老吉姆。Courtesy Gary Wiley

△ 青少年時期的史提夫在汽車後座
笑開懷。Courtesy Joe Allen Cook Family
Collection

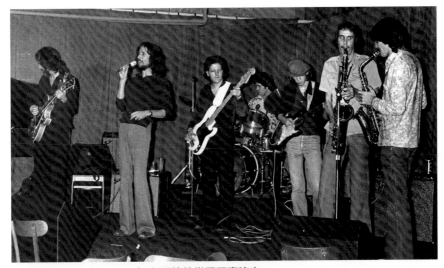

△ 與保羅・雷（Paul Ray）和眼鏡蛇樂團同臺演出。Mary Beth Greenwood

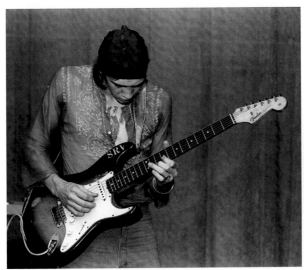

△ 1975 年在眼鏡蛇樂團演出。Watt M. Casey Jr./www.
wattcasey.com

△ 賴瑞・戴維斯（Larry Davis）
的〈德州洪水〉單曲唱片，史
提夫向丹尼・弗里曼借了這
張唱片去練彈樂句，歸還時破
了一個大缺角。Courtesy Denny
Freeman

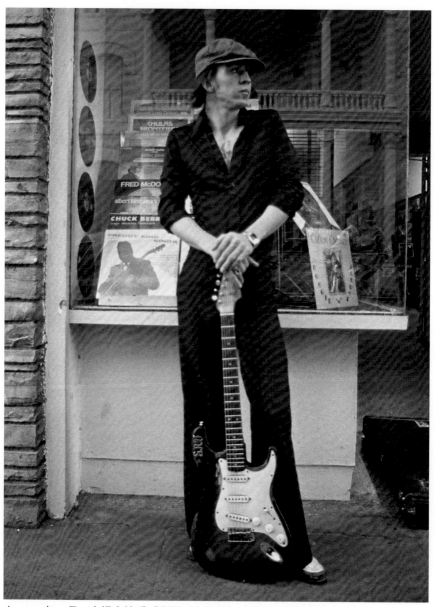

△ 1978 年 4 月，史提夫接受《奧斯丁太陽報》拍攝的封面故事照片。

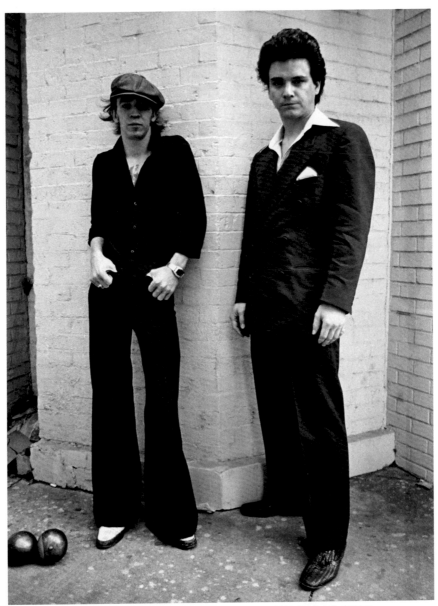

△ 1978 年 4 月，史提夫和吉米接受《奧斯丁太陽報》拍攝的封面故事照片。Copyright Ken Hoge/www.kenhoge.com

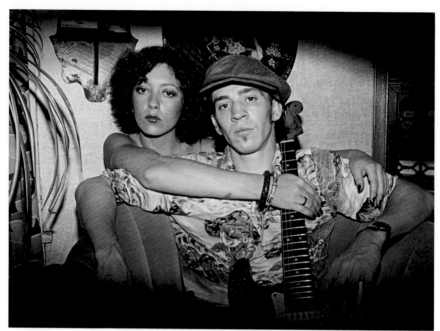

△ 1978 年，三重威脅歌劇團（Triple Threat Revue）歌手盧・安・巴頓與史提夫。

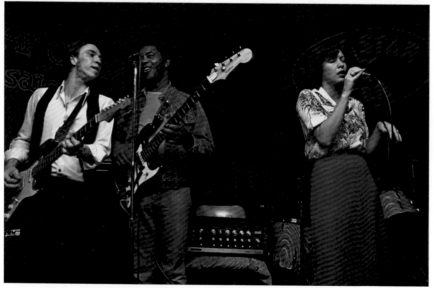

△ 1977 年末三重威脅的表演現場。左起：史提夫、W. C. 克拉克、盧・安・巴頓。

△ 1979 年 8 月 12 日，史提夫與盧·安
在加州，攝於舊金山藍調音樂節後臺。
Mark Weber

△ 1979 年史提夫在廂型車上寫歌，一旁
備有 Kool 涼菸和罕醉克斯傳記。「他
常常這樣。」盧·安·巴頓說。攝於
加州。Courtesy Lou Ann Barton

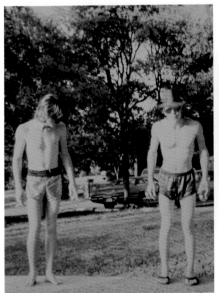

△ 雙重麻煩鼓手克里斯·「鞭子」·
雷頓和史提夫準備下水。胸前剛紋
上全新的刺青。Courtesy Diana Ray

△ 1979 年 8 月，雙重麻煩在加州。
Courtesy Lou Ann Barton

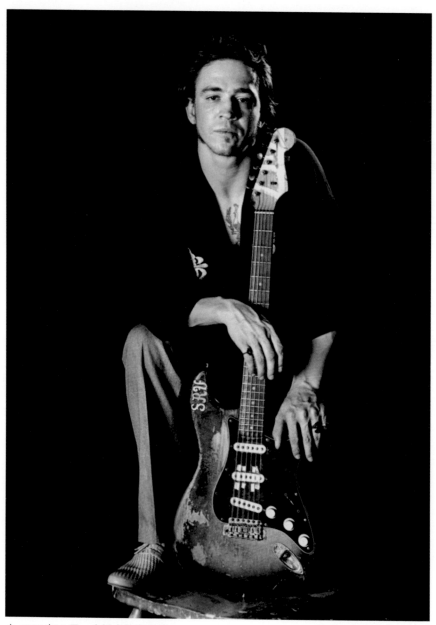

△ 1980 年 6 月，史提夫的宣傳照。Daniel Schaefer

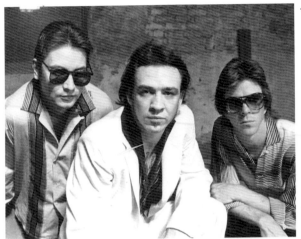

◁ 圖史提夫與雙重麻煩的
早期宣傳照，攝於 1980
年。Daniel Schaefer

△ 1981 年 7 月 15 日在奧斯丁禮堂海岸（Auditorium Shores）公園秀一手腦後吉他絕
技。Watt M. Casey Jr./www.wattcasey.com

△ 1981 年 7 月 15 日在奧斯丁的禮堂海岸公園演出。© Watt M. Casey Jr./www.wattcasey.com

△ 史提夫‧雷‧范與雙重麻煩（克里斯‧雷頓和湯米‧夏儂）最愛去的一家當地小店：山姆的烤肉店（Sam's Bar-B-Que），攝於 1981 年 7 月 20 日。Watt M. Casey Jr./www.wattcasey.com

◁ 1982 年史提夫與團友抵達
歐洲。Donnie Opperman

△ 1982 年 7 月 17 日，史提夫‧雷‧范與雙重麻煩在蒙特勒國際爵士音樂節演出現場。
Donnie Opperman

△ 1982 年 7 月 17 日，蒙特勒表演結束後。左起小約翰·哈蒙德（John Hammond Jr.）、湯米·夏儂、克里斯·雷頓、大衛·鮑伊。鮑伊就是在這晚邀請史提夫和他一起錄音。Donnie Opperman

▷ 1982 年 7 月 18 日，在樂手酒吧（Musician's Bar）一場通宵即興演奏會上，傑克森·布朗拿史提夫的帽子和吉他來玩。Donnie Opperman

◁ 即興後合影，下排左起：丹尼·科奇馬爾（Danny "Kootch" Kortchmar）、不詳、傑克森·布朗、克里斯·雷頓。中排左起：理查·穆倫、湯米·夏儂、史提夫、鮑伯·葛勞伯。最後者不詳。Donnie Opperman

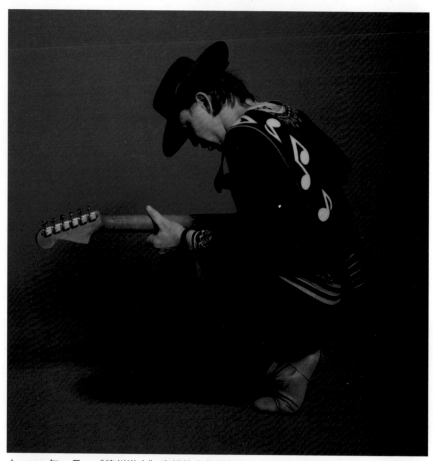

△ 1983 年 3 月，《德州洪水》專輯的宣傳照拍攝。這是提供史詩唱片的首批公關照。

邦妮・瑞特：就在你認為再也不可能把藍調變成你自己的音樂時，他徹底粉碎了這個想法。「靈魂」這個詞已經被濫用，但是他在每件事情上投注的強大能量和熱情實在驚人，他正是以同樣的熱情，把自己受到的影響融合成極具個人特色的音樂。

約翰博士：他把已經沒什麼空間可以創造獨特性的東西變成他自己的。

艾瑞克・強生：你結合了所有在情感上對你帶來影響的偶像樂手，融合成自己的聲音，而且是用獨創的方式融合，加入你的概念、態度和你受到的影響，變成獨創的聲音。你可以聽出史提夫受到哪些影響——艾伯特・金的微分音推弦，弗瑞迪・金和奧帝斯・羅希・吉米・罕醉克斯、丁骨・沃克的爆發力，但是他自己的個性、態度和意圖壓過了這些。他也很喜歡魏斯・蒙哥馬利（Wes Montgomery）、喬治・班森（George Benson）和肯尼・布瑞爾（Kenny Burrell）這些爵士吉他手，還有吉米・史密斯（Jimmy Smith）和理查・荷姆斯（Groove Holmes）這些風琴三重奏的音樂。

夏儂：史提夫很喜歡爵士風琴，還有邁爾士・戴維斯（Miles Davis）、約翰・柯川（John Coltrane）和奧涅・柯曼（Ornette Coleman）這些銅管手，以及小理查（Little Richard）和查克・貝瑞的鄉村搖滾和老搖滾。

雷頓：他很愛彈銅管的旋律，而不是只拿一些很酷的吉他樂句來用。

SRV：肯尼・布瑞爾是我心目中的大神，我們會演奏〔布瑞爾的〕〈豬腸與豬肉〉（Chitlins Con Carne）。我也聽很多魏斯・蒙哥馬利的音樂。強哥〔海恩哈特〕。葛蘭特・格林的《燈塔現場》（Live at the Lighthouse）。；他音色真不錯。還有〔威利・尼爾森的吉他手〕傑基・金（Jackie King）。；〔奧

斯丁爵士吉他手）弗雷德・瓦特斯（Fred Walters）。魏斯我聽的是他跟三重奏和四重奏的錄音。我最喜歡的魏斯專輯是《凌晨時分》（In the Wee Small Hours），裡面有管弦樂團。天啊！有時候聽起來像電梯音樂，但他的彈的東西真是⋯⋯

有些新的東西偶爾就冒出來。我不會看譜，那些蝌蚪我看不懂。但是偶爾我會感覺到「魏斯」要出來了。我沒辦法坐在這邊彈，一定全身要跟著律動！

布雷霍爾：不論他這個樂手還是他這個人，都讓我很仰慕，因為他永遠把生命發揮到最充實。每次你跟他相處他都會一直提醒你，今天是我們唯一能掌握的。即使在早年，他不管是在買靴子還是試用音箱，都是投入全副的精神。他永遠不會滿足於停留在同一個地方，他要超越自我，正是這一點使他與眾不同。有好幾次，他看似已經無法再進步，結果他又達到了另一個境界。他不斷在叩關，跨進下一道門，永遠不想待在原地。

夏儂：史提夫是個非常有趣、隨興的人。他進入布雷迪的狀態的時候，可以整個人完全傻掉，等一拿起吉他，又馬上進入另一個模式。他沒辦法故意彈得難聽。有一次我們在試音時模仿重金屬樂團，史提夫想要彈出那種非常緊張亢奮的感覺，試了各種奇怪的顫音。但是效果不好；他太厲害了，沒辦法亂彈。

布蘭登伯格：有一晚在跳過威利夜店發生了一件很酷的事。我們有三百美元的最低保證收入，但是這家新夜店只會有大約二十個聽眾，我想確保他們之後還會找我們，史提夫同意我去談條件，我就跟那個人說我們不要求那個金額。他說：「你們要什麼條件？」我說：「給我們五十美元

162

跟這個牛奶瓶就好。」他說：「開什麼玩笑？那可是一八九○年的牛奶瓶，潘喬・維拉（Pancho Villa）用子彈射穿過的！」他說：「好吧，那五十美元就好。」他說：「好，這裡還有生啤酒。」

我們為那二十個人演出了一場精采表演，店主也在場內聽得很開心。史提夫說：「這是很棒的現場練習，我們這次就不收錢了。」所以我跟那個人說我們連五十美元也不要了。長期來說這對我們是有好處的。我們握手道別，我打開車門，看到駕駛座上放著那個牛奶瓶，裡面裝著三百元美鈔。我回頭看，那個人笑著說：「表演很精采！謝謝你們。」我走回去找他，目瞪口呆地說：

「老兄，你不用這樣。」他說：「我想把牛奶瓶送給你，錢是史提夫和其他人應得的。表演得太精采了。」這又是一次大家想要幫助我們的例子，不會去計較是否失去錢財。所以最後我有了這個被潘喬・維拉打了一個洞的一八九○年牛奶瓶。

明蒂・蓋爾斯（鱷魚唱片行銷總監）：丹尼・布魯斯告訴我吉米的弟弟是很紅的吉他手，喜歡吉米・罕醉克斯和艾伯特・柯林斯。他說史提夫年紀很輕，風格很野，比吉米浮誇，而且很大聲！我一九八一年二月才終於在聖安東尼奧看到他表演，那時我帶桑・席爾斯（Son Seals）去當地一場大學徵才活動上展示。那天真是又累又沮喪──現場有噱頭十足的諧星賈拉格（Gallagher）在臺上剖西瓜，一堆男大生學《動物屋》（Animal House）電影裡的情節，拿床單當成托加袍披在身上大吼大叫──晚上十一點三十分，有個孩子說他很愛真正的藍調，特別告訴我：「妳今晚應該去跳過威利夜店看史提夫・雷・范！」我四處去通知一些同好，把攤位桌收好，跑出去攔了兩輛

計程車，出發去找這間位在郊區的破爛小酒吧。

夏儂：跳過威利就這麼大，破到不行，用波浪鋼板搭起來的，在聖安東尼奧城外一個沒人會去的地方。

雷頓：那間店看起來像倉庫，位在一條偏僻的兩線道旁邊。正面的招牌是你會放在拖車裡帶著走的那種小燈箱，寫著：「沙維尼·范與雙重麻煩。」

蓋爾斯：我們到的時候將近凌晨一點，腳下踩著灑出來的啤酒，剛好來得及聽到一個瘦得皮包骨的吉他手說：「感謝各位。晚安！」二十個人從我們身邊走過，整間店空無一人只剩我們，店外停著準備離開的計程車。

我敲敲更衣室的門，門開了一個縫，房裡光著上身、瘦巴巴又滿身是汗的史提夫說：「是個女生！」我跟他說我是鱷魚唱片的人，有來自全國各地的經紀人跟我一起來。門打開了，史提

△ 1981 年 7 月 15 日在奧斯丁禮堂海岸公園演出。Watt M. Casey Jr.

夫咧嘴一笑，跟我握手，轉向克里斯和湯米說：「各位，把襯衫穿上，我們給這位女士表演一下！」他們直接在有啤酒味的水泥地板正中央排了五張椅子，把整間店的燈都點亮，在疲累不堪下，進行了一場四十分鐘的精采演出。儘管他們才剛演完三場，這場還是火力全開。他們演奏〈德州洪水〉時，我慢慢轉頭，看到我所有的朋友眼睛都睜得大大的，說不出話來。聽〈小翅膀〉時，我感到頭暈目眩，最後他坐在六十公分高的舞臺邊緣，用〈蕾妮〉收場。整場演出美到讓我掉淚。我在凌晨四點打電話給布魯斯〔伊格勞爾，鱷魚唱片創辦人〕，大大讚揚了史提夫和樂團一番。

當然他很不爽被我從熟睡中挖起來。

四個月後，蓋爾斯有個機會介紹史提夫和伊格勞爾認識，她希望促成雙方簽約。雙重麻煩在芝加哥樂器貿易展覽會（NAMM）的《樂手》雜誌私人聚會中為艾伯特・柯林斯暖場，第二天晚上蓋爾斯又幫范在小小的圖特夜店（Tut's）安排了一場更近距離的試演，希望她老闆簽下他，加入美國首屈一指的藍調廠牌旗下，這個廠牌到當時為止推出過的藝人，清一色是非裔美籍芝加哥夜店圈的中堅分子。史提夫・雷對於未來能跟艾伯特・柯林斯和桑・席爾斯在同一個廠牌出唱片感到很興奮。

布魯斯・伊格勞爾（鱷魚唱片創辦人兼董事長）：第一場試演是在一個很大的廳，我坐在一個離他千里遠的圓桌旁，前菜很難吃，飲料又貴。我一直在想：「天啊，這是我聽過最大聲詮釋艾伯特

Musician, Player & Listener
&
Bose
cordially invite you to a night of
Red Hot/Ice Cold Chicago Blues

featuring
Albert Collins
and the Icebreakers

plus guitar sensation
Stevie Vaughan

and Electric Stick virtuoso
Emmett Chapman

8:30 PM, Saturday, June 27
The Regency Ballroom
Hyatt Regency Hotel
East Wacker Drive,
Chicago, Illinois

△ 史提夫在《樂手》（Musician）雜誌派對中為他的偶像之一艾伯特・柯林斯暖場。這原本是簽約前的試演，但最後是一場空。
Courtesy Joe Priesnitz

・金的表演。」我不覺得有什麼特別的。第二天晚上，明蒂專為史提夫安排了試演，選在我家附近一間非常小的酒吧。他的演出位置在一個包廂裡，拿掉了一張桌子，大多數時候我記得的就是非常大聲。

蓋爾斯：他們演奏威力很強，音量很大，即使在小夜店，有些段落已經是搖滾舞臺的程度，但他們的力度變化也很紮實，演出像〈錫盤巷〉這樣的歌，他能把音量做得很小，他低吟的歌聲一直勾住我。他們的確不是「只是個藍調樂團」，但還是藍調。

夏儂：伊格勞爾不喜歡我們。

雷頓：史提夫的處境很尷尬。他的成功儘管再微不足道，總是憑藉了他在奧斯丁藍調圈的地位，加上他是吉米弟弟的事實。演奏傳統藍調以外的音樂都會遭到這個圈子裡的人嚴重唾棄，而史提夫

對他們都很尊敬——儘管他的直覺告訴他，他必須超越這個界線。

伊格勞爾：以我那時候的品味，他實在太搖滾了。我是死忠派；藍調就該是由黑人演奏的黑人音樂，我認為藍調跟搖滾不一定配得來。

雷頓：鱷魚唱片放棄合作對史提夫來說似乎無所謂。他好像一點也不擔心。我們是靠自己的方法賺點小錢的樂團，他不想為了簽約而改變作風，不管是為了鱷魚唱片而「加入更多藍調」，還是為了大廠牌放棄藍調都一樣。他只想做自己的音樂。

伊格勞爾的否定凸顯了范和樂團一直在面對的問題：；有些藍調純正派認為他們太搖滾，而人數較多的搖滾聽眾並不需要新的藍調／搖滾吉他英雄。然而到了那時候，契斯

△ 1981 年 6 月 28 日在芝加哥圖特夜店為鱷魚唱片進行試演。
Paul Natkin/ Photo Reserve Inc.

利已經堅定地相信樂團必須跟大廠牌簽約，他不要被貼上藍調樂團的標籤，他的目標比和小眾廠牌打交道遠大得多。他指示公關人員查爾斯・康莫無論如何都不能讓這個樂團被當成藍調樂團。

「契斯利認為我們必須加入大廠牌，而不是隨便一家願意簽下我們的廠牌，這個看法我們也都同意。」雷頓說，「但是我又常拿不定主意到底該不該出唱片。我從不懷疑我們的演奏水準，但是我很懷疑這樣會不會成功。」

過去有些商業合作的老契約內容很粗略，史提夫一直深受困擾，對契斯利來說也是燙手山芋。其中一個是約翰・戴爾／喬・葛雷希對一九七九年納許維爾那次錄音的投資合約。

布蘭登伯格：（一九八一年六月五至六日）我們在達拉斯的艾爾的竹子（Al's Bamboo）演出了兩場，史提夫似乎很不高興。我問他原因，他說：「我不敢相信你們居然讓那些人進到店裡。」他指出那些人給我看，我向他們走過去，但他們看到我們在說話就站起來走了。史提夫生氣是因為其中一個人投資過一次錄音（納許維爾的錄音室演奏），到現在沒回收半毛錢。史提夫和契斯利因此收到恐嚇，要他們發行這捲帶子，但史提夫認為那次錄得很差，不想發行。

那些打手似乎是要來騷擾史提夫的，但是我們沒有想太多，直到表演結束，詹姆斯・阿諾（James Arnold）要去把車開過來，幾分鐘後回來說：「Cee（柯特簡稱），太誇張了，廂型車的四個輪胎都沒氣。」輪胎全被割破了。我在檢查輪胎時，那些打手跟我們揮手微笑，然後開車揚長而去。

靠，偏偏在我們沒錢買輪胎的時候來刺輪胎，害我們大失血。

十二月時，布蘭登伯格請他的老友唐尼·歐普曼來當史提夫的吉他技師，雙重麻煩的工作人員因此多了一倍。歐普曼是在跟喬·大槍還有伊恩·杭特合作時與布蘭登伯格熟識。一九八一年十二月八日，史提夫在新墨西哥州的阿布奎基（Albuquerque）為喬治·索羅古德暖場時和歐普曼相遇。

「我們在開演前聊了一下，史提夫很謙虛，說話輕聲細語的。」歐普曼說。「我跟搖滾樂手合作很久了，我覺得他不是那個類型的人。我走進表演場地，聽到史提夫彈出第一個音，我就覺得他跟我見過兩次的吉米·罕醉克斯同樣有力。柯特叫我加入，我馬上說：『沒問題。』我們都領一樣的錢；我們賺的錢平分成五份，別的地方根本不會有這種事。這是史提夫要求的，在在證明了他是多麼大方的人。」

歐普曼加入後，雙重麻煩往專業化經營的方向又邁進一步。他剛結束跟老鷹合唱團（Eagles）的喬·華許（Joe Walsh）的巡演，喬憑藉〈加州旅館〉（Hotel California）的暢銷紅透半邊天，單飛後的生涯也因〈人生美好〉（Life's Been Good）等歌曲而蓬勃發展。歐普曼把他累積的專業知識帶給史提夫，包括介紹他使用 Ibanez 破音效果器 Tube Screamer，這個效果器在范往後的生涯裡一直是不可或缺的重要器材。

「史提夫的器材非常簡單，只有兩個 Vibroverb 音箱，沒有效果器。」歐普曼說。「演奏罕醉克斯時，柯特會在那首歌接上哇哇踏板。我最早教史提夫的事情之一就是給他看我向喬·華許學來

的這個技巧，他會用破音效果器搭配哇哇踏板來加強音樂的表現力，視需要把破音效果器打開或關閉。後來，我們幫史提夫加了訊號選擇器 MXR A/B Box 搭配循環效果器（looper），讓他可以隨心所欲地直通效果器。這套用法創造了如今在效果器上很常見的設計：真直通（true bypass）。我用一塊廢鋁片幫他做了一個小型的效果器盤，剛好裝得下效果器、切換器和一個芬達原廠的 vibrato/tremolo 顫音開關。

11

想念瑞士

一九八二年初發生的幾件事，讓樂團開始感覺到動能。「聽過史提夫表演的人沒有不佩服的，這點終於開始帶來實質的回報。」雷頓說，「感覺有些好事在發生，可望帶領我們往德州酒吧圈以外發展。」

二月時，米利金把一捲雙重麻煩的 VHS 錄影帶拿給滾石的米克・傑格（Mick Jagger），他那時正跟女友潔芮・霍爾（Jerry Hall）在曼諾唐斯買一匹馬。

一九八二年三月八日，雙重麻煩照表操課，在大陸夜店（Continental Club）進行每月一次的週一演出，歐普曼說：「盡量排在最接近滿月那天。」這些票通常都會賣光，且客人多到歐普曼只能把工作站，連同史提夫的備用吉他都放在走道上，最高紀錄是開演三小時，整間表演廳周圍的窗臺上就站滿了人。現場觀眾有曾跟艾瑞莎・法蘭克林、奧提斯・瑞汀（Otis Redding）、歐曼兄弟樂團等眾多藝人合作的大西洋唱片（Atlantic Records）傑瑞・維克斯勒（Jerry Wexler），他來

△ 大陸俱樂部的演出行事曆上寫著 1992 年 3 月 8 日那天，大西洋唱片高層傑瑞·維克斯勒看到的那場演出。Courtesy Gary Oliver

奧斯丁是為了參加隔天晚上盧·安·巴頓的《夠老》（Old Enough）專輯發表會，這張唱片由他跟老鷹合唱團的格林·佛萊（Glenn Frey）共同製作。

那天晚上的壓軸是史提夫、吉米、盧、安、道格·薩姆和其他人的盛大即興合奏，但是維克斯勒的注意力已經完全被雙重麻煩吸住了。

「維克斯勒跟著我們的音樂起舞，還跟契斯利說：『這個團很棒，應該上蒙特勒爵士音樂節（Montreux Jazz Festival）。我認識〔音樂節創辦人〕克勞德·諾布斯（Claude Nobs）。我要打電話給他』。」

172

雷頓說。「事情就這樣開始了。」

一九八二年四月二十二日，雙重麻煩飛到紐約的 Danceteria 夜店進行單一場演出，那是給滾石唱片公司的試演會。「米克已經看過帶子，非常喜歡，契斯利說：『你一定要看看他們的現場演出』。」雷頓說，「接下來我們就在紐約滾石唱片的私人派對上表演了。真是過癮。」

派對的來賓有傑格、朗尼·伍德（Ronnie Wood）、強尼·溫特和安迪·沃荷（Andy Warhol）。一張表演結束後史提夫汗流浹背在沙發上抽煙、傑格坐在旁邊一臉興高采烈的照片，登上了《滾石雜誌》（Rolling Stone）的隨筆欄，於是樂團將與這家由滾石合唱團創立的廠牌簽約的傳言四起。

雷頓：這場演出很奇怪，不是真的派對。店裡整晚都有不同樂團上臺，還有其他事情在進行，客人一批換過一批。其中一段，夜店暫時閉門，我們專為滾石試演。現場只有幾個人。

布蘭登伯格：史提夫和樂團毫無保留，表演得就像他們知道這場演出有多重要似的。在夜店開放民眾入場之前，他們只有大約四十分鐘。契斯利跟一個想要終止節目的人在爭執，而米克和朗在店門外跳舞叫囂，有個人開始把簾幕拉上，我就把簾幕拉開；米克、朗和契斯利加入我這邊跟對方拔河。

歐普曼：史提夫一開彈，朗·伍德就抓了張椅子過來，跨坐在史提夫正前面。他從頭到尾目不轉睛地看著史提夫，整個人陶醉其中。史提夫在彈〈德州洪水〉時轉身從吉他底部解開背帶，把吉他甩到背後。做這個動作的時候，琴身上的背帶釘也被他扯下來了，他勾不回去。我飛快拿了一段

雷頓：舊吉他弦塞進扣眼裡，用最快的速度把背帶扣鎖回去。我們的演出很短，之後跟他們會晤，讓攝影師拍一些照片，然後人就走光了。很像一場匆匆為米克·傑格準備的試演。攝影是查爾斯·康莫安排的，傑格和朗·伍德到後臺來，攝影師就進來開始拍照。然後就這樣結束了。跟米克·傑格見面讓人很興奮，查爾斯讓照片登上《滾石雜誌》，我們因而得到很多關注，還出現了我們要跟他們的唱片公司簽約的傳聞。

史帝爾：我在史提夫從紐約回來之後遇到他，他說：「我這輩子沒見過那麼多古柯鹼。我看朗·伍德的每個口袋裡都有古柯鹼，而且都是好貨色，我心跳得好厲害！」接著又說，「米克說他想把我們簽進滾石唱片，正在跟契斯利談，我們就拭目以待吧。」

雷頓：聽說米克·傑格跟滾石唱片高層說：「我喜歡他們，但是大家都知道藍調不好賣。」所以他們放棄。

夏儂：儘管如此，能得到傑瑞·維克斯勒和滾石合唱團這些人的注意還是很酷。我們不禁覺得有好事要發生了。

雷頓：這似乎是不可否認的。我們本來只是在跳過威利這種地方演出的樂團，聽眾可能是四個醉漢，突然之間米克·傑格就找我們去紐約表演給他看。似乎冥冥之中有很多大事在成形，不可能毫無意義。一股巨大的動能似乎正在醞釀中。

一九八二年六月八日，史提夫·雷·范與雙重麻煩在奧斯丁體育館（Coliseum）為衝擊樂團（the

Clash）兩場演出的第一場開場時，他們前進的勢頭遇到了一些亂流。觀眾厭惡的反應顯示出他們與當代音樂界有多麼格格不入，連在自己的家鄉也一樣。

夏儂：那是一場惡夢。觀眾完全瘋了。我們在自己家鄉的舞臺上，底下觀眾大喊：「去你的，史提夫・雷・范！滾下臺！」太可怕了。本來隔天晚上還有一場，但我們拒絕了。

雷頓：這讓人非常難受！我們上臺走進燈光下，卻只看到觀眾朝我們丟大便、對我們露屌，實在太差勁了。這是非常惡毒的行為。史提夫的反應像是：「這什麼鬼東西？」

夏儂：說好聽點是，這場子不適合我們。經紀公司想要讓我們在大量觀眾面前曝光，但是找錯觀眾了。奧斯丁的龐克人口爆增，我們在城裡住了這麼多年，從來沒見過這些人。我們在後臺跟衝擊樂團交談，他們人很好，也認為我們很棒。很感謝他們。

雷頓：史提夫跟喬〔史喬墨〕（Joe Strummer）道謝並說：「我想我不了解你們的觀眾。我們不習慣這樣的場面，明天晚上不能上臺了。」看得出史喬墨的真心歉意，很棒的一個人。

范與雙重麻煩樂團訂於一九八二年七月十七日在蒙特勒爵士音樂節登臺，據說是這個音樂節史上第一個沒有出過唱片的團。

衝突樂團挫折帶來的不快或自我懷疑並未持續太久。在維克斯勒的推薦之下，史提夫・雷・

「在大陸夜店看〔史提夫〕演出幾乎是靈魂出竅的感覺，」維克斯勒在二〇〇〇年告訴《奧斯

《丁紀事報》（The Austin Chronical）的雷歐・赫南德茲（Raoul Hernandez）。「我第二天早上打電話給蒙特勒的克勞德・諾布斯說：『你一定要排這個樂手上場⋯⋯我沒有錄音帶、沒有錄影帶，什麼都沒有，把他訂下來就是了。』他就照辦了。」

愛蒂・強生：蒙特勒演出的有功人員很多，如果沒有法蘭西絲，這一趟就無法實現，她負擔他們所有的往返開支，包括機票、飯店、地面接駁、每日津貼等等。在樂團負債累累的情況下，這筆錢很可觀。

雷頓：契斯利能對理想性的行動提供一些絕妙見解，而且往往有好結果。他提到可以在瑞士進行免費演出時，我說：「既然在這裡的夜店可以賺錢，為什麼在瑞士要免費？」他說：「我有預感會有好運降臨。」果不其然⋯⋯

夏儂：我還記得一九六九年跟強尼・溫特在蒙特勒那場表演有多棒。我非常期待這一次。好像魔術一樣。

歐普曼：我們都覺得這一場非同小可。柯特告訴我，我們兩個只有一個能去，而他希望我去，因為他覺得史提夫需要我。

雷頓：我從沒去過歐洲，覺得這件事實在很不可思議，因為我們窮成這個樣子，還可以從德州中部飛去瑞士，基本上只去做一場表演。我們那晚的節目主要都是不插電音樂，而我們一出場就是強力音箱放送，感覺好像我們打斷了什麼，有人就開始發出噓聲。

△ 傑克森・布朗和雙重麻煩樂團在瑞士蒙特勒的樂手酒吧即興合奏。一切就是從這裡開始的。Donnie Opperman

夏儂：我們抱著無比的興奮上臺，突然間覺得我們搞砸了。事實上真正在噓的只有大約八、九個人……

雷頓：但是聽起來像有八、九百人！讓人很不知所措。我心想：「天啊，我們千里迢迢來到這裡難道就是要被噓下臺的？」

歐普曼：那噓聲並沒有很嚴重；有人在跳舞，有人在陽臺上搖一面德州的旗子。但很傷人。

夏儂：其他的觀眾只是很安靜而已，很禮貌地拍

手。雖然現場反應不算激勵人心，但我們沒有退縮，還是拿出了最好的表演。我們下臺時，史提夫轉身說：「我覺得我們沒那麼難聽。不該得到這種待遇！」

雷頓：我們垂頭喪氣地走回更衣室，每個人都安靜地坐著，這時主辦方的一個人進來說：「大衛‧鮑伊想見你們。」我們當然很興奮，就下樓去見他，跟他聊了好一會兒。我們的表演讓他大為折服，他說史提夫是他聽過最棒的城市藍調樂手。我們在樂手的酒吧待了一個小時，他跟史提夫說他正在做一張 R&B 唱片，希望邀請史提夫參與錄音，也邀請我們在他接下來的擔任開場樂團。史提夫說：「沒問題，再給我電話。」另一方面，有人安排我們隔天晚上在同一家酒吧表演，結果我們就跟傑克森‧布朗及他的樂團即興合奏了一整晚。

鮑伯‧葛勞伯（傑克森‧布朗的貝斯手）：我們那一場結束後，我在賭場裡間逛，往模糊的音樂聲方向走去。我推開通往酒吧的雙開門，彷彿一架七四七的噴射引擎聲直衝耳膜！他們正在演奏一首快歌，那是節奏非常快的雙倍夏佛，威力、強度和音量都大到不可置信，我完全被迷住了。我站在這間昏暗小酒吧的後方，大概有一百個人坐在桌旁直到歌曲結束，這時我立刻衝去電話前，打給樂團裡的每個人，大聲叫著：「你們一定要馬上下來！」

羅斯‧昆克爾（傑克森‧布朗樂團及其他無數樂團的鼓手）：鮑伯說：「你們立刻下來酒吧。」我問他要幹嘛，他說：「我沒時間解釋。我還要打電話給傑克森和其他人。下來就是了！」所以我就下去，那裡有個小酒吧，角落有個很小的舞臺，連一套鼓都幾乎放不下。那真是非常特別的演出，我們坐在那裡下巴都掉到地上，無法想像三個人居然能製造出這樣的聲音。

葛勞伯：傑克森樂團的人一個一個進來，幾乎都到了。他們邀請我們上臺合奏，也幾乎每個都上去了。

里克·維托（傑克森·布朗樂團吉他手）：我可能是唯一一個沒去的人。鮑伯很興奮地打電話來說有一個人彈得很像罕醉克斯，那時我正在陪一個朋友參觀，就說：「我不想聽又是哪個藍調吉他手在模仿罕醉克斯。」真是失策！

昆克爾：在視覺上，史提夫是很美的，像個天使帶著魔鬼的微笑，而且有一種不可思議的能力，用很輕的觸弦就能釋放出那麼巨大的威力，這種反差造就了他的獨特。他把音樂照亮了。我沒有上去演奏。我覺得他們很完美，一直大喊：「彈一整晚吧！」史提夫的吉他演奏毫無花招，但是很精準，他的嗓音也很好聽，是原汁原

△ 史提夫從蒙特勒寄給柯特的明信片。Courtesy Cutter Brandenburg Collection

味、漂亮的純美國藍調，非常出色。

葛勞伯：史提夫有一種強大無比的不知名因素（X factor），演奏的強度是我在艾伯特‧金和艾伯特‧柯林斯之外從來沒聽過的。這個三人樂團的聲音太好了。我跟契斯利和蕾妮在一起，他們都非常親切。在一次休息時，我認識了史提夫、克里斯和湯米，我們立刻變成好朋友，友誼維持了一輩子。

雷頓：我們一直輪番合奏到早上七點。結束之後，傑克森說他在洛杉磯有一間錄音室，歡迎我們隨時過去免費錄音。

理查‧穆倫（《德州洪水》、《無法忍受的天氣》、《心靈對話》等專輯的製作人／錄音師）：契斯利那時在跟傑克森的妹妹約會，事情是這樣來的。

維多：契斯利認識傑克森。去蒙特勒之前，我們在愛爾蘭的一個音樂節表演，之後他跟我坐在我們巴士上，有一個人上了車，跟傑克森擁抱，傑克森就跟我介紹那是他的老友契斯利。他問契斯利在哪高就，他說：「我在跟一個很出色的德州吉他手史提夫‧雷──吉米的弟弟──合作，但是要幫他弄到唱片合約或是找到錄音室都有困難。」傑克森就說：「我在洛杉磯市中心有一間閣樓錄音室，既然你跟他合作，又說他很棒，我歡迎他免費來用。」他之前就已經主動提過了。

雷頓：事實上，蒙特勒之行的種種興奮過後，我們又回到原點，除了傑克森的這個提議之外，沒有什麼實質進展。

歐普曼：我們回到美國時，又回到了原本的日常。

12

加州夢

史提夫・雷與雙重麻煩在一九八二年七月二十三日從瑞士回到奧斯丁，繼續在夜店圈討生活。九月二十三日，他們在達拉斯的尼克的上城（Nick's Uptown）夜店為傳奇雷鳥暖場，贏得《達拉斯早報》（The Dallas Morning News）的好評。十月二日，他們在安東夜店為史提夫舉行了盛大的二十九歲生日表演，直到清晨三點三十分才散場，一週後在奧斯丁歌劇院為強尼・溫特暖場。他們在家鄉已經穩居偶像地位，但是前一年的蒙特勒以及那一整年的活動，才讓人起碼依稀看見了他們鴻圖大展的可能性。

「我們得創造機會，於是想到：『何不乾脆接受傑克森的提議，去洛杉磯呢？』」雷頓回憶說。

我想傑克森料不到我們真的會去，但史提夫還是打了電話，他同意在感恩節的週末讓我們免費使用七十二小時。但就算錄音室免費，我們還是負不起旅費，所以得在西岸安排演出來支應。」

雙重麻煩東彎西拐地從奧斯丁開了兩千四百公里的車到洛杉磯，中途在新墨西哥州聖塔非

（Santa Fe）演出了兩場，之後往北到灣區演出三場，其中在帕羅奧圖和柏克萊的基石（Keystone）夜店和約翰・李・虎克及艾文・畢夏普（Elvin Bishop）同臺，在舊金山跟門戶合唱團的羅比・克雷格（Robby Krieger）同臺。他們十一月二十二日到達洛杉磯。

雷頓：我們所有的人和裝備都塞進那輛會漏油、漏氣、漏冷卻水的老舊牛奶車裡。所有能漏的液體都漏了。

夏儂：那輛天空之王（Sky King）！

雷頓：這個名字很貼切，因為那一趟我開進I-20公路的入口匝道時有點太快，有一瞬間車子整個飛起來。我們車上有一張床是大家輪流睡的，那張床就在這條路上騰空而起。

△ 飛往瑞士之前，老吉姆和瑪莎・范為史提夫和雙重麻煩樂團送行。Donnie Opperman

夏儂：每次你踩煞車，那張床就往前飛。我們的錢只夠開到加州演出的汽油錢。

雷頓：我們要演出才能活下去，只留兩個整天去錄音。我們只錄了帶子，日後再找機會做成示範帶，希望有唱片公司真的去聽。我們開進傑克森的市中心錄音室（Downtown Studio），那裡的工作人員有點不高興，因為那天是感恩節週末。我們到了就問：「嗨，你們有帶子嗎？」我們其實是錄在傑克森的《戀愛中的律師》（Lawyers in Love）示範帶上。

維多：傑克森才剛把錄音室準備好要錄《戀愛中的律師》。我們已經錄好了第一首歌〈某人的寶貝〉（Somebody's Baby），要用在《開放的美國學府》（Fast Times at Ridgemont High）電影裡的；接著開始錄《戀愛中的律師》專輯。然後史提夫那些人就進來了。

夏儂：市中心錄音室其實就是個大倉庫，水泥地板上隨便放了一些地毯。我們找到一個小角落，把樂器擺好圍成一個圓圈，可以看到聽到彼此，然後就像現場樂團那樣演奏。

雷頓：傑克森的錄音師葛雷格．拉丹尼（Greg Ladanyi）在那裡招呼我們，但我覺得他其實不想待在那兒。

維多：葛雷格不喜歡那個音樂。他覺得只是很大聲的藍調而已。

雷頓：我們帶了查．穆倫一起來，結果一開始就差點大吵一架！我們說：「嘿，我們有帶自己的錄音師。」得到的回應是：「傑克森叫我來這裡幫你們準備，錄音室是我負責的。」

夏儂：我們剛到的頭幾分鐘就發生這樣的事，我們突然覺得好像不應該來的。

雷頓：我們不想惹事，就是想錄幾首歌而已。

范不想惹惱任何人，也很感謝能免費使用錄音室，所以見到布朗和拉丹尼不情願給外人坐上控臺，他並未反對，但是第一個晚上他們休息吃晚餐時，史提夫開口表示對結果很不滿意。

「我雙手插在口袋站在角落裡，史提夫一直看著我，像在說：『幫幫我！』」他對這個狀況很不滿意。」穆倫回憶說。穆倫身為德州樂手也是樂團的朋友，曾經參加他們的表演並且無償擔任音控，他只是剛好人在洛杉磯，幫歌手克里斯多夫・克羅斯（Christopher Cross）錄音，他正在籌備第二張唱片《另一頁》（Another Page）。

晚餐席間，穆倫鼓勵這個害羞的主唱行使他的意志，提醒他這是他的機會、他的主場。「我跟他說他是唯一有權柄的人，只要他想做事，他就能做到。」穆倫說。

他們帶著鬥志回到錄音室，發現拉丹尼已經離開了，換成布朗的第二錄音師詹姆斯・葛德斯（James Geddes），雷頓說這個人什麼都不想干涉，只想「按停止鍵和錄音鍵」就好。所以穆倫接管錄音室，幫鼓調音，加強范和夏儂的音箱輸出效果。他還在樂手之間用了一些吸音板，以減少溢音，並讓每個樂器的聲音更乾淨，而不用強迫樂團分開演奏失去「現場」的氛圍。

穆倫：我們已經錄好一首歌，正在聽回放的時候傑克森進來了。他看了我一眼，問情況如何。他聽完我們的錄音後說：「嗯，聽起來比我離開時好上一百倍。顯然你們很清楚自己在做什麼，接下來兩天錄音室都交給你們了。」

184

雷頓：我們已經花了差不多半天在這些勾心鬥角的事情上，所以開始可以專心錄音的時候已經很晚了。

夏儂：等到前面那一堆事情結束、理查坐上控臺開始收音時，我們第一天剩下的時間只夠錄兩首歌，後來只用了第二首，就是〈德州洪水〉。

雷頓：錄音室是個大約六百坪的大倉庫，我們像表演一樣架設在中間，彼此靠得很近，排成小三角形面對面。史提夫和湯米只離我大概一點五到兩公尺遠，我們就這樣演奏，溢音〔麥克風收到鄰近樂器的聲音〕溢得一塌糊塗。

穆倫：我希望錄下樂團的真實感，盡可能接近他們現場演奏的感覺，所以我沒有讓他們戴耳機。我要他們當成在演出那樣，帶著同樣的「放下感」。如果你讓樂手有機會思考他們在錄音室裡做什麼，通常都會搞砸。我看了他們安排好的歌單，然後說：「就像表演一樣把這些曲子走完就好。」

雷頓：有無數的人跟我說過他們有多麼喜歡史提夫在〈德州洪水〉裡的吉他音色。他就只是把他的「第一任」Strat 電吉他直接插在傑克森．布朗自己那臺名為「媽媽登堡」（Mother Dumble）的音箱上而已。真正的音色是史提夫彈出來的，整個錄音非常純粹，整個體驗非常單純、天真。我們要是知道這次錄音會發生什麼事，反而可能會搞砸。我們只是演奏而已。魔力本來就在那裡，自然流露在錄音帶上。

穆倫：我們用的是二十四軌的機器，但我很想用十六軌、兩吋的格式錄。這樣我就可以在家〔河畔音效公司（Riverside Sound）〕用十六軌機器播放帶子來錄歌聲，我們最後就是這樣做的。史提

夫的設備很簡單，所以我們只用了十四個聲軌。

樂團把他們表演中最受歡迎的曲目都錄了下來，第一天錄〈德州洪水〉，第二天錄〈告訴我〉(Tell Me)和〈我在哭泣〉，第三天，也就是一九八二年十一月二十四日，錄了〈戀愛中的寶貝〉、〈驕傲與喜悅〉、〈作證〉(Testify)、〈粗野心情〉、〈瑪麗有隻小綿羊〉(Mary Had a Little Lamb)、〈齷齪行為〉和〈蕾妮〉。

夏農：到了第二個整天，我們知道一定要錄好。在錄〈作證〉時，史提夫中途斷了一條弦，所以我們找到那個時間點，然後插錄整個團的演奏；我敢說沒有人聽得出插錄的痕跡。

雷頓：這是一張反唱片（anti-record）！我們的作法完全不是一般錄唱片的作法——先把鼓打完，聽聽看，然後彈吉他，再聽聽看——因為我們完全沒有

MONTHLY BAND SUMMARY SHEET	November 8, 1982 and November 19, 1982 thru January 1, 1983						STEVIE RAY VAUGHAN & DOUBLE TROUBLE	
Date of Engagement	Location	Guarantee/%	Gross	Comm. %	Rock Arts Fee	Date Paid	Amount Paid	
11/8/82	Stubb's- Lubbock	$ 600.00	410.00	10	$ 41.00			
11/19/82	Keystone- Palo Alto	200.00	200.00	5	10.00			
11/20/82	Keystone- Berkley	200.00	200.00	5	10.00			
11/21/82	The Stone- San Francisco	200.00	200.00	5	10.00			
11/26/82	The Blue Lagoon- Marina Del	33%	120.00	5	6.00			
11/27/82	Cathey de Grande- Hollywood	$ 200.00	200.00	5	10.00			
12/ 3/82	Touch of Texas- Huntsville	500/100	500.00	10	50.00			
12/ 4/82	Touch of Texas- Huntsville	500/100	500.00	10	50.00			
12/ 9/82	The Cellar- Midland	750/ 80	984.00	10	98.40			
12/10-11/82	Fat Dawgs- Lubbock	2000/ 85	2000.00	10	200.00			
12/16/82	Golden Nugget- Baytown	600/ 90	600.00	10	60.00			
12/17/82	Fitzgeralds- Houston	800/ 80	1710.00	10	171.00			
12/18/82	Fitzgeralds- Houston	800/ 80	2514.00	10	251.40			
12/21-22/82	Nick's Uptown- Dallas	1500/ 75	1500.00	10	150.00			
12/31/82	Antone's- Austin	3000/ 90	3000.00	10	300.00			
1/ 1/83	Antone's- Austin	2000/ 90	1980.00	10	198.00			
					TOTAL	$ 1615.80		

△ 1982 年 11 月到 1983 年 1 月 1 日的演出收據，包括錄《德州洪水》前後在加州的五場表演，樂團總共賺進 920 美元。Courtesy Joe Priesnitz

時間，這張唱片也證明了那些作法其實都不重要。這張唱片之所以會變成一張唱片，唯一的原因就是它已經錄好了。我們很在乎，但也不是什麼天大的事。後來我們又演出了幾場就回家了。

葛勞伯：他們錄音結束後不久，在洛杉磯威尼斯一家叫做藍色潟湖沙龍（Blue Lagoon Saloon）的夜店表演，威尼斯是帶有次文化色彩的地方，常有當地樂團演奏。那時店裡大概有十個人左右。

沒有人知道他是哪根蔥。

班特利：史提夫打電話問我可不可以幫他再安排一場演出，說他們需要賺點油錢才回得了德州。我一般把樂團安排在國泰大飯店（Cathey de Grande）這間中餐館的地下室，老闆說他們那天晚上已經有團，但是我告訴他史提夫有多厲害，他就說：「他可以先上場，酬勞兩百美元。」

他們進來這家小夜店，演奏得比我以前聽過的都大聲。他在錄音室裡綁手綁腳好幾天之後，在這裡總算解放了。這是我看過他最好的表演之一；他在五十到七十五位多半是吉他手的觀眾面前好像進入了另一個世界。他拿到兩百美元就離開，我想應該是開著車直奔德州了。

雷頓：我們連續開了二十個鐘頭的車，只有加油才停下來。真是好笑。這個大好機會是我們都已經窮到脫褲子了還免費錄了一張唱片。我們都沒有意識到即將行大運了。

我們扶著方向盤從彼此身上跨過去。

13

嚴肅的月光

雙重麻煩在洛杉磯時，范在他們租來的公寓裡接到一通內線電話，事後看來這又是一次重大事件。

雷頓回憶道：「凌晨三點電話響了，有一個人用英國腔小聲地說：『史提夫·范在嗎？』我說：『媽的，誰啊？』『我是大衛·鮑伊。』我心想：『是那個瘦白公爵（Thin White Duke）？那個齊格·星塵（Ziggy Stardust）？』我頓了一下說：『哦，請稍等。』

「我跑進史提夫房間把他搖醒，大叫：『起來，起來！大衛·鮑伊在電話上！』他們談了一會兒，然後史提夫說鮑伊問他想不想去紐約為他的新唱片錄幾首歌，也許再跟他的樂團一起去世界巡演。鮑伊見到史提夫的第一個晚上就表示過想雇用他的興趣，但沒有人太當真。」

夏儂補充道：「被鮑伊邀請參與下一張唱片的演奏，史提夫非常興奮。那時候他也以為我們會去幫他開場，因為鮑伊是這樣跟他說的。」

188

回到奧斯丁之後，史提夫規畫去紐約跟鮑伊一起錄音，樂團則跟穆倫在河畔音效公司處理布朗的帶子，范在那裡重新錄了這張專輯大部分的人聲。

穆倫：我拿兩個音軌給史提夫，請他就每首歌的人聲部分錄兩次。我們要不就用這兩首歌最好的版本，要不就簡單並個軌〔並軌就是把多個錄音軌道的不同部分剪輯在一起〕。整體來說，我們沒有對《德州洪水》的任何部分進行修飾，

△ 喬・普利斯尼茲為史提夫安排的演出行事曆，1983 年 1 至 5 月，可看到大衛・鮑伊行程的下一週，原排定的伯茲・史蓋茲（Boz Scaggs）演出取消了。Courtesy Joe Priesnitz

△ 經紀人契斯利‧米利金。Chris Layton

雷頓：這時《德州洪水》的帶子還在南奧斯丁某個人的車庫裡。需求為創造之母，我們必須讓這些錄音問世。柯特是真正讓我們看清這一點的人。史提夫把心思都放在對鮑伊的一項重大承諾上，而這些帶子應該能提醒他什麼是他的初衷，還有他一直在追求的理想，那就是盡可能做到像現場表演一樣的真實感。弄完的時候，我做了一些混音，並拷了一捲帶子給史提夫。

擁有自己的樂團。眼看這樣下去這些帶子有可能被遺忘，我們可不容許這樣的事發生。

湯米、柯特和我找契斯利開電話會議討論這個問題，他不耐煩地說：「別煩我！史提夫在忙大衛‧鮑伊的事！」我們請他把帶子拿去問問看有沒有人要出。他說：「嗯，這主意倒不錯。」

指望史提夫跟鮑伊巡演後再回來坐牛奶車似乎很荒唐，所以我們認為最好提高賭注，試試看能否得救。

范一月初飛到紐約，在發電廠錄音室（Power Station）跟鮑伊和製作人奈爾‧羅傑斯（Nile

Rodgers）會合。《跳舞吧》專輯裡的大部分錄音都已經完成了。

奈爾・羅傑斯（大衛・鮑伊《跳舞吧》專輯與范氏兄弟《家庭風格》專輯的製作人）：《跳舞吧》專輯的幾乎所有樂手和錄音師都是我的。鮑伊跟我提到他在蒙特勒聽到一個很厲害的新吉他手，覺得很適合擔任這張專輯的獨奏。我讓史提夫用我的鍍金配件芬達 Stratocaster 電吉他彈奏，那是我第一次聽他彈，二十分鐘後他就在發電廠錄音室的 C 控制室裡開始聽《跳舞吧》。

卡邁・羅哈斯（《跳舞吧》專輯的貝斯手）：我們有聊到過請艾伯特・金在《跳舞吧》中演奏，因為大衛很擅長把對立的力量並置，創造出很巧妙的效果。他一開始就在專輯上的一些歌曲中聽到那種吉他風格。

羅傑斯：卡邁有點把來龍去脈搞混了。他記得的是我聽到史提夫第一次用音稀疏的獨奏之後說：「我們怎麼不乾脆請艾伯特・金？」那是我第一個想法，但是我了解史提夫有多麼仔細聆聽並尊重這個空間後，我馬上就後悔說了這句話。我很快了解到史提夫真的很特別。

鮑伯・克里蒙頓（《跳舞吧》專輯錄音師）：錄完樂團的音軌後，我們處理史提夫的吉他獨奏和很多大衛最後的人聲部分。史提夫只用了他的 Strat 電吉他、一條音源線和 Super Reverb 音箱，跟別人很不一樣，當時很多吉他手都會帶好幾個機櫃式擴大器和很大的效果器盤。他創造的聲音是最不可思議的，人也是最貼心的。

羅哈斯：我那時已經完成工作，回發電廠錄音室錄別的東西，我看到大衛和奈爾正在錄史提夫・雷

羅傑斯：史提夫特意費心地請人從山姆的烤肉店（Sam's Bar-B-Que）送肋排來給我們享用。每次錄音開始時，我都會叫一個人問大家午餐要訂什麼，到短暫休息時間就會備妥。那天他非但沒訂午

克雷芒頓：我想史提夫只聽了一次〈中國女孩〉（China Girl），就完美地彈了起來。這一段在結尾時有一個和弦變化，他彈錯了音，所以聽起來有點不和諧。我們在控制室裡放出來聽，對看了一眼，皺起眉頭，我說：「修一下好了。」但是大衛說：「不要。這樣很完美。」他喜歡不和諧，而且他很愛用第一次的錄音。

雷・本森：我見到史提夫從鮑伊那裡錄音回來很驚喜，問他彈了什麼，他說：「我就只是拿了艾伯特・金的東西到處灑。」

羅哈斯：他彈《跳舞吧》的結尾時，彈得一次比一次好。我以前常去菲爾莫東（Fillmore East）看艾伯特・金和罕醉克斯，史提夫散發出來的內在、風格和性情和那些人是一樣的。我很驚訝竟然有人能這麼淋漓盡致地把那種似乎只存在於過去的味道表現出來，我以為不可能再有那種體驗。

克雷芒頓：他工作的速度超快，馬上就錄好了三首歌裡的三段獨奏，而且我們用的大多是第一次錄的。他聽完一次就開始彈，親眼目睹時真是難以置信。

羅傑斯：史提夫一點也不膽怯。跟他一起工作很自在。他一兩天就錄完了所有的獨奏部分。他很喜歡這個音樂，知道它的重要。他只聽了幾次就非常投入每一首曲子。

的吉他聲部，就進去看看。我非常吃驚，他的設定是要彈得非常大聲的，但他彈得很美，音色絕佳，整個人沉浸在音樂裡。看他彈吉他非常舒服。

192

餐，還幫我們所有人訂了第二天的午餐，是從奧斯丁快遞過來的美味烤肉。從那一刻起，每個人都愛上了這個南方來的陌生人。

愛蒂・強生：史提夫打電話給我說：「我們這裡需要一些道地的烤肉。妳去山姆的店把烤肉送來。」

他們就用乾冰包好，我開車載去機場。

范在紐約的時候，也為藍調樂手強尼・柯普蘭的《德州龍捲風》（Texas Twister）專輯錄了一段獨奏，並參與《德州洪水》的混音作業。月底前，他回到德州跟雙重麻煩演出了一系列的夜店場次。

市中心錄音室的帶子送到幾間唱片公司負責藝人開發的高層手上。最先對這個樂團表達興趣的是七十二歲的哥倫比亞唱片總裁約翰・哈蒙德（John Hammond），他曾簽過的藝人有比莉・哈樂黛（Billie Holiday）、班尼・古德曼（Benny Goodman）、查理・克里斯坦（Charlie Christian）、巴布・狄倫、布魯斯・史普林斯汀（Bruce Springsteen）等偶像。

葛雷格・蓋勒（史詩唱片高層主管，曾與強尼・凱許（Johnny Cash）、羅伊・奧比森（Roy Orbison）、傑夫・貝克、威利・尼爾森、艾力克・克萊普頓、梅爾・哈格德（Merle Haggard）等人合作）：約翰在一九八三年初拿著一捲《德州洪水》的帶子進我辦公室，興奮地放出來聽。

那時我大概知道史提夫，因為耳聞他的名字有一段時間了。約翰・哈蒙德有自己的唱片公司叫

HME，他本來想在他公司發行《德州洪水》，但是發生財務問題，所以他來找我，這個一聽就知道該把史提夫簽到史詩唱片旗下，不需要多少識人之明。我完全被他的音樂吸引。〈驕傲與喜悅〉是第一首還是第二首歌，我馬上就被征服了。

哈維‧利茲（史詩唱片公司的專輯宣傳主管）：那時公司裡有人認為約翰是個頭痛人物，但是我覺得他像神一樣。我會和他一起打電話給廣播電臺。任何一個有經驗的電臺節目人員，聽到是簽下比莉‧貝西（Bessie）、布魯斯、巴布、艾瑞莎‧法蘭克林的人打來了，都會很樂意談，現在他簽下了史提夫‧雷‧范。

艾爾‧史塔黑利（心靈樂團貝斯手，奧斯丁執業律師）：還有其他幾家唱片公司有興趣，我就說：「我們考慮一下其他提案，

△ 史提夫與史詩唱片公司製作人約翰‧哈蒙德。Don Hunstein c Sony Music Entertainment

才能爭取最好的合約。」但是契斯利很了解有約翰‧哈蒙德背書的威力。我身為律師，必須盡律師的職責，但他身為經紀人，非常清楚成為約翰‧哈蒙德最新簽約藝人的重大意義，遠超過多賺幾個錢或分紅數字。

吉米‧范： 約翰‧哈蒙德看人很準，戰績無懈可擊。他會捧紅旗下藝人，得到他的背書就是得到大大的正字標記。

穆倫： 我們自覺混音做得還不錯，但是大家都把它視為是用來爭取簽約的示範帶。哈蒙德聽了帶子後說：「很棒，我們就這樣發行。」

弗里曼： 不只是我和我朋友覺得史提夫很屬害；他讓大家著迷很多年了，很難理解他為什麼還沒有紅。只有約翰‧哈蒙德慧眼識英雄：「你們都聽不到嗎？」

蓋勒： 我們陷在舞曲／迪斯可／電子音樂的泥淖裡。史提夫代表的是我一直最深信的音樂，剛好他在做的音樂填補了一大片空白。這種音樂的聽眾永遠不會消失，只是沒看到吸引他們的新東西。史提夫就是那個很新的東西，我毫無保留地支持他。

雷頓： 簽下史提夫很合理，因為他就在鮑伊下一張預料會大賣的專輯上，接著還要跟他去世界巡迴。那就是我們的行銷機會。這時候用少少的預付金就能簽下他，時機非常完美。

蓋勒： 我很快就意識到這次發片有一群人一定會買，就是德州的聽眾。我們有個很屬害的業務主管傑克‧柴斯（Jack Chase），他保證光在德州就可以賣出八萬張。聽到那張醋酸盤後不久，史提夫、克里斯和湯米來到紐約，合約很快就簽好了。

一九八三年三月十五日，史提夫‧雷‧范與史詩唱片簽約。他們送了一匹曼諾唐斯賽馬場的馬給傑克森‧布朗作為謝禮。米利金總覺得史提夫對雷頓和夏儂那麼不離不棄實在讓人厭煩，這時他依然認為不該以史提夫‧雷‧范與雙重麻煩這個名字來宣傳，不必把史提夫跟伴奏樂手綁在一起，他認為他們是可取代的，更覺得在任何合約裡他們都不應該是夥伴。

愛蒂‧強生：極少有團長會像史詩唱片那樣，把所有東西都跟樂團平分，不是他當明星而其他人當合作樂手（sideman）。克里斯湯米很幸運能跟到他。他把樂團看成一體，不是他約裡關於我們的部分。契斯利說：「你們站在這裡是因為史提夫要求。我他媽的根本不同意！」但是我覺得這是非常善良的舉措，哪有什麼問題？金錢是他唯一能給的回報，作為對他們的忠誠的感謝。

雷頓：我們開過一個會討論史詩唱片的合約，史提夫要我們一起到契斯利的辦公室去，了解一下合約。契斯利說：「你們站在這裡是因為史提夫要求。我其實很欣賞他這樣說，代表他不是在我們面前說一套，背後又說一套的人。

夏儂：後來，契斯利真的是想要把我們跟史提夫拆開。我們三個關係很緊密，而鞭子又開始對財務提出質疑。生意場上正常的處理方式就是讓史提夫遠離這些異議，因為我們在找麻煩。

雷頓：他真的想把我弄掉。

夏儂：他會指出一些樂團說：「所以了，你們樂團就需要一個他媽像這樣的鼓手。」

雷頓：反正史提夫比誰都強，他大可以跟喜歡他的人一起演奏。我們像家人，不是你付了薪水他就會變成家人的。

史蒂夫・喬丹（鼓手／製作人，曾與艾力克・克萊普頓、凱斯・理查、約翰・梅爾〔John Mayer〕、藍調兄弟等人合作）：我不是雙重麻煩的忠實歌迷，我認為他們的律動還不是太穩定。我是超級堅持己見的人，但是後來我慢慢領悟到，在一個樂團裡，默契和家人的感覺很重要。史提夫和艾迪・范・海倫（Eddie Van Halen）非常類似，兩人都很有節奏、旋律，都是靠彈吉他的方式來帶領和駕馭樂團。

昆克爾：很多人會忽略一個關鍵，那就是三個人的聲音不會過火。克里斯・雷頓是很棒的鼓手，打得很精簡。史提夫包辦所有的行進跟音樂分工：節奏、主奏和人聲。克里斯和湯米維持低調，湯米在最底端彈基本的藍調聲部，而克里斯打的是最深沉的藍調鼓。因此他們的音樂才會這麼有力量；你可以聽到他們做出來的每一種表現。他們三個不會互相打架。他們是一個演奏單位。

柯隆納：我跟德爾伯特・麥克林頓（Delbert McClinton）演奏時，我們跟史提夫印在同一張宣傳單上。我站在那裡，想著真想再跟他一起演奏，我能讓他的音樂更好。我爸說：「你何不直接問史提夫看能不能再跟他一起演奏？」我就問了，他說：「這個嘛，我已經有一個鼓手了，除非你懂什麼我不懂的東西！」

羅根：杜耶總是說克里斯是最適合史提夫的鼓手。

雷頓：我聽過其他人說他跟史提夫一起演奏是最適合史提夫的鼓手，他們以為：「不管他彈什麼，我都打得出來！」可是

喬丹：樂團最重要的就是相親相愛，有像兄弟姊妹那樣的感情。史提夫對雙重麻煩就是有這種感情。就像尼爾‧楊（Neil Young）跟狂馬合唱團（Crazy Horse）一樣：他們站在他的肩膀上，大家一起走。他們就像一家人，那種感情比起專業的音樂技巧，往往能傳達給觀眾更多東西。

每次聽起來都一團糟。我原本可以用不同的方式打，但是音樂會告訴我該怎麼做。史提夫絕對是大師，所以很容易認為樂團裡每個人都應該一樣。湯米跟我通常演奏得很簡單，因為史提夫要表現的東西太多了，這樣效果才會最好。

雷頓：我去拜訪我住在聖體市的家人時拿到《德州洪水》的示範帶，很期待能放給大家聽，但是他們完全聽不懂！他們說：「好聽，但這就只是夏佛和慢節奏藍調。大家現在對這種音樂有興趣嗎？」他們聽不出史提夫的演奏有什麼特別；德州人長年都在聽藍調。

穆倫：史提夫在德州走跳了很久，這捲帶子聽起來就像他的現場演奏，所以那裡的人可能不屑一顧。但是其他地方的人聽到的是一個超有才華的人帶著咄咄逼人的氣勢和真摯的情感在演奏，形式熟悉與否並不重要。

吉本斯：史提夫的能力已經精純到不需要再多做什麼就能把風格帶往別的方向。他只是大聲一點、稍微快一點，都能產生恰到好處的滿足感。對許多有志於吉他的人來說，史提夫代表的重要性幾乎是無法估量的。這種演奏方式極度講究，卻又看似不費吹灰之力，除了拉高標準，也確立了全心奉獻的價值所在。

布魯斯：我記得史提夫在跟鮑伊錄音之後有了改變。他從紐約回來以後顯得更有自信。他正朝著明

星之路前進。

雷頓：有鮑伊這種地位的人提供認證一定是有影響的。史提夫很了解自己的才華，但是你要是這麼努力還得不到注意，又怎麼可能不懷疑自己的才華？

就在跟史詩唱片簽約前夕，這個團體又朝全國性樂團邁進一步，開除了喬·普利斯尼茲與搖滾藝術公司的代理資格，改聘艾力克斯·霍吉斯。霍吉斯跟他設在喬治亞州瑪麗埃塔（Marietta）的帝國經紀（Empire Agency）公司。霍吉斯曾經跟魔羯唱片（Capricorn Records）的菲爾·沃登（Phil Walden）密切合作，代理奧提斯·瑞汀、歐曼兄弟樂團等人。他為這個新團體安排的第一場演出是三月四日在亞特蘭大的電動舞廳（Electric Ballroom）為葛瑞格·歐曼暖場。

艾力克斯·霍吉斯（一九八三至八六年間擔任史提夫的演出代理商；一九八六至九〇年間擔任經紀人）：我一直從雷·本森和滾石周圍的一些人那裡聽說史提夫的事。我認識了十年的契斯利要我去跟他合作時，我派了當時替我工作的瑞克·奧特（Rick Alter）去調查他，他回來說：「他很棒，是你會想合作的。」我一直到見到他才明白他有多厲害。

本森：艾力克斯是我們的代理商，他打電話來說：「有人來跟我提案希望我代理史提夫·范。」我跟他說史提夫是當今最強的吉他手，快要大紅了，他應該接受。

普利斯尼茲：我們收到契斯利的一封信，說要更換代理商，基本上是說：「至於我們欠你的錢……」

寫得很不客氣。他們欠我們超過五千美元的佣金，每個月只還一百美元。最終，我們寄了一封信給經典經紀公司，聲明要向他們提告追討積欠的款項。這件事經過幾個月的討價還價之後和解了。史提夫曾經親自過來說：「我們在加速處理了。」他是個好人。

霍吉斯：我想他已經找到信心並且進入了新的階段。在亞特蘭大那場表演，我第一次見到他們所有人，讓我大開眼界。整個葛瑞格・歐曼樂團都睜大了眼睛，也驗證了我自己的感覺。葛瑞格在他的更衣室裡聽到音樂，說：「這個人好厲害。」〔吉他手〕丹・托勒（Dan Toler）和樂團大部分的人一起在前臺，他回來時說：「艾力克斯，這真不可思議。」我的整個團隊和我當下就變成粉絲，可是沒有專輯，沒有任何東西可以用來推廣，只能安排現場演出。契斯利給我一個新的規定：每場不得低於一千美元。現在聽起來很低，但是你要從夜店圈建立全國知名度時，很難達到這種價碼。

一九八三年四月十四日《跳舞吧》專輯發行，成為鮑伊在美國的第一張白金錄音室專輯。主打歌是全球第一名的暢銷曲，鮑伊也首次成為評價和影響力都名符其實的國際超級巨星。《跳舞吧》專輯累積賣了七百萬張，成為他到目前為止最成功的專輯。

吉米・范：這是史提夫的大好機會。他在全世界第一名的專輯裡演奏艾伯特・金的樂句，太令人感動了！德州的電臺在播放這張唱片時，主持人總是說：「他是我們的史提夫・雷・范。」對我來說這是驕傲的一刻，揚眉吐氣的一刻，非常令人振奮。

200

雷頓：選用史提夫是鮑伊的神來一筆。他的吉他很突出，能引起大家的注意，用很強勁的東西打得大家頭暈目眩。每個人都有第一次聽到史提夫音樂的故事，跟我們一樣。

艾力克‧克萊普頓（吉他傳奇人物）：我那時正在開車，收音機播出了《跳舞吧》。我把車停下來，說：「我今天一定要知道這個吉他手是誰。我等不到明天，一定要今天。」這種感覺我只有過三、四次，上次是聽到杜恩‧歐曼那時候，再來就是史提夫，中間大概沒有了。

史蒂夫‧米勒（吉他手、搖滾明星）：我第一次聽到史提夫‧雷‧范的音樂是在看 MTV 臺的《跳舞吧》，我從椅子上跳起來大叫：「這個彈吉他的是誰？」

格斯‧桑頓：我在跟艾伯特一起演奏很多年，對他的音樂非常了解，但是史提夫嚇到我了！我聽到《跳舞吧》時心中一想：「哦，這音樂真好。艾伯特搭配大衛‧鮑伊！」史提夫是我聽過唯一一個能做到很接近艾伯特風格、音色和起音的吉他手。在收音機上聽這個真是非常酷。

喬丹：《跳舞吧》裡的獨奏非常經典。這是錄音史上一個大破大立的里程碑，只有偉大可言，就像一道閃電在喊：「我來了！」到哪兒都會一直聽到。走進一間夜店就能聽到這段獨奏，這可不是開玩笑的。而且愈聽愈好聽！

鮑伊的「嚴肅的月光」巡迴之旅五月十八日從比利時布魯塞爾開始，十二月在香港結束，預料將造成大轟動。史提夫和鮑伊樂團一九八三年四月底在德州達拉斯附近的拉斯科利納斯市（Las Colinas）集合排練。跟鮑伊合作多年的吉他手卡洛斯‧阿洛瑪擔任音樂總監。

羅哈斯：排練很順利，因為卡洛斯是全世界最厲害的音樂總監之一。史提夫在先前錄過的曲子和 Jean Genie 等歌曲中表現很精采，但是對於比較混亂、怪異的歌曲，他就不知道如何自處，因為不管他音樂能力再強，這畢竟不是他的風格。這時卡洛斯會下來主導，我們就聽他的。

卡洛斯‧阿洛瑪（大衛‧鮑伊的吉他手和樂團團長）：我當下就明白我要處理的問題，所以提早結束第一次排練，因為史提夫‧雷‧范不會看譜，又只認識基本的藍調和弦。我不能叫他彈小七減五和弦或是叫他做全音階進行。老天，就連寫個模擬的 G、A、D 音和絃圖他都看不懂。我的職責是讓每個吉他手彈出好聲音，我跟他們都能相處。我們都是拿錢辦事的，我也跟史提夫說他一定要了解，跟我合作他可以很自在，可以埋頭做他要的即興。他自不自在很重要，我們開誠布公之後，他排練就近入狀況了。我開心，他開心，大衛也開心。

羅哈斯：士氣很高昂，每天都有進步。史提夫喜歡比較都會型的人：像我、卡洛斯、湯尼‧湯普森（Tony Thompson）〔鼓手〕和藍尼‧皮考特（Lenny Pickett）〔薩克斯風手〕，因為他也是這樣的人。你就算把史提夫丟到任何地方的貧民窟去，他都能跟人處得很好。

雷頓：在文化上，他感覺像黑人。他對黑人族裔的認同超過對白人族裔的認同。很難說這對他代表什麼意義，但有些部分可能跟他說過的成長過程有關，他小時候很瘦小，常常被欺負。

夏儂：很長一段時間，他會非常懊惱自己不是黑人。他覺得如果他是黑人，就能更貼近那種音樂。

羅哈斯：我們很能互相了解，也喜歡在休息時合奏一段，彈藍調和〈野馬莎莉〉（Mustang

Sally），或者吸個毒。

夏儂：表演中有一段是史提夫要走下一個斜坡，他們要他做一些編排好的動作，可是他每次都用正常的方式在走，姿態一模一樣。他們完全無法讓他做出他們想要的效果，因為史提夫沒辦法裝出不是自己的樣子。

阿洛瑪：他會一直忠於藍調，而我們要跟他一起工作。我覺得有一位真正的藍調樂手很有意思。有一天，史提夫說他要服喪，不能來排練。我說：「請節哀。誰過世了？」「馬帝·華特斯。」「哦，你認識他？」「不認識。」

一開始我說：「服喪我懂，但是我們要排練。」但兄弟，這絕對不行，你不能在馬帝·華特斯過世時還叫藍調樂手繼續工作！這是褻瀆的想法，所以雖然鮑伊很苦惱，排練還是取消了。我只能採取尊重的角度說：「大衛，你不能強迫這個真正的藍調樂手過來。他的部分我來代班，我們自己排練就好，你就不要管他了。」

布蘭登伯格：他打算去參加馬帝的喪禮，但是吸毒讓他狀況很差，無法集中精神。他一輩子都在自責這件事，但是我知道馬帝會諒解的。他是一個很善良、有愛心、很貼心的人，會叫史提夫「我的寶貝兒子」。

雷頓：《達拉斯晨報》登了史提夫的大篇幅報導，娛樂版頭版頭條寫著「達拉斯的愛子」，還登了一大張史提夫的照片和一小張鮑伊的照片。蕾妮覺得史提夫沒有受到應有的禮遇，就帶著報紙到排練場去，直接走向鮑伊，把報紙丟在他腳邊。她說：「看那是什麼東西！」蕾妮的火爆態度不

是鮑伊能忍受的，她跟史提夫吸了很多毒。

愛蒂・強生：蕾妮惹出很多問題，有人打電話給契斯利說：「把那女人帶走。」

阿洛瑪：蕾妮把工作打斷了，但我認為這並非單一事件，是累積下來的結果。任何人濫用藥物都是私人的事，只要你認真演奏，我才不管你做什麼，但是讓排練中斷就是搗亂了。你到別人家裡去，就是不能把腳翹在桌上，抽菸也不能每五分鐘就說要放下工作去抽菸吧。

雷頓：鮑伊堅持由他統籌所有的媒體。他想把大家螺絲上緊一點，而史提夫很討厭被管，會讓他有想逃獄的感覺，鮑伊和史提夫的經紀人之間開始鬧得不愉快。

阿洛瑪：有很多地方太太和小孩是不准去的，任何會中斷排練的事情都不允許。我希望讓每個人開心，但是如果你要一直抬高我們的

△ 史提夫與蕾妮。Courtesy Gary Wiley

容忍限度，我們就不能繼續往前走了。兄弟，這樣是行不通的。我們要求蕾妮不能出席時，就變成好像在針對個人了：「任何冒犯我太太的事就是冒犯我。」我們音樂人本來就很敏感得多，如果你不是在正常的心理狀態，知覺會被扭曲，就會讓人覺得你是用情緒在做事業上的決定。

雷頓：湯米跟我那時在奧斯丁這裡沒事幹，還支薪，想著不知道會發生什麼事。大衛的原始提案是這樣寫的：「請史提夫來參加我的唱片錄音和世界巡演。雙重麻煩若能來為表演開場的話也很好。」這根本擺明了不是真正的邀請，只是讓史提夫對錄唱片和巡演有興趣的手段，沒有所謂食不食言，因為從來就不是實質的提議。

布蘭登伯格：我們領著薪水，以為會去開場，但是離巡演開始還有一個月左右，史提夫就離開去排練了，我們檔期空著，鮑伊那邊也沒有人回我電話。我打去拉斯科利納斯給史提夫說：「我不知道發生了什麼事，但我覺得不會要我們去。」我感覺有點不對勁，也把想法跟史提夫說了。

夏儂：我們完全沒有參與對話，但我知道他發現對方根本就不要我們去幫任何表演開場時非常生氣。他不想讓我們懸在那邊一整年。這段時間契斯利給史提夫很大的壓力：「史提夫，你一定要跟鮑伊去這趟巡演！」

霍吉斯：有人說他們有在幫別人開場，有排定的夜店場，沒班的時候也會去夜店客串，在這樣的情況下還要跟另外一個代理商研究時程怎麼安排，才不會跟一個體育場等級的大型巡演衝突，是非常困難的。合理的目標是跟巡演並行，但這有先天上的衝突，包括後勤問題。他跟接觸媒體的程度可以到哪裡？他要怎麼從體育場到夜店去？由誰來把他從巡演的節奏和時程中帶開？要是鮑伊

在休息日要移動，而你卻打算在這個城市的夜店演出怎麼辦？你要怎麼全天無休地照顧史提夫的樂團和工作人員？我記得當時在想：「只能希望一切順利。」

范和鮑伊兩邊的關係愈來愈緊張時，史詩唱片已經準備好發行《德州洪水》。范的人和唱片公司兩邊在爭辯，是讓史提夫出來宣傳唱片好，還是讓他在鮑伊這趟曝光率超高的巡演中上場好。鮑伊的人移往紐約時，史詩唱片在五月九日和十日在底線俱樂部安排了兩場跟布萊恩・亞當斯（Bryan Adams）一起的產業分享會。

出席者有米克・傑格、約翰・哈蒙德二世、強尼・溫特、廉價把戲樂團（Cheap Trick）的瑞克・尼爾森（Rick Nielsen），和紐約街頭常見的名人、全球排名第一網球選手約翰・馬克安諾。

利茲：我們希望紐約電臺和媒體看見史提夫・雷，我在 A&M 唱片公司的朋友想要介紹布萊恩・亞當斯。兩個計畫都是要搶攻專輯電臺，所以我提議，反正我們要找的對象一樣，何不把分享會安排在一起。A&M 同意了，但堅持布萊恩的新聞要放頭條。我們的反應是：「你確定嗎？」

布蘭登伯格：我在底線俱樂部遇到哈蒙德先生，他說：「史提夫是很強的藝人，他一定會成為偶像，這太明顯了。」我說：「我這輩子對史提夫都有這種感覺。」他就說：「有很多藝人努力了很多年才變成大咖，也有些藝人一夜之間就被發掘。我不知道為什麼，但是很明顯的那種似乎都會熬比較久。」

206

約翰・馬克安諾（網球傳奇人物，也是吉他手）：有一半觀眾是少女，是要去看搖滾新人布萊恩・亞當斯的，另一半則是音樂界的人或者樂手，都聽說過史提夫・雷。這是非常罕見的，兩邊的觀眾群完全不同。

布蘭登伯格：布萊恩・亞當斯的工作人員對我們很無禮，給我們的舞臺空間很小，也不給濾色片，所以鞭子和湯米在陰影裡，我只有一盞白色聚光燈照史提夫，他穿了一件在紐奧良二手商店買的金色金屬光澤襯衫。燈一打上去，他的襯衫閃閃發亮，充滿活力，他的表演也同樣亮眼。

利茲：亞當斯很會唱，其實更適合搖滾電臺，但史提夫是搖滾吉他大師啊。他率先上臺，整個人熱力四射，還把吉他舉到頭後面彈，全神貫注。他在臺上完全是吉米・罕醉克斯再世！好像在說：

「跟上啊，王八蛋！」

約翰・馬克安諾：史提夫轟動全場。我記得心裡在想，怎麼有人能彈了一個鐘頭都沒彈錯一個音。

史提夫摧枯拉朽地彈完，大家就走光了。

約翰・馬克安諾：他的音樂強度很不可思議，完全超乎我的想像，我聽得都起雞皮疙瘩了。那次是我第一次看史提夫表演，好像看到巔峰時期的警察合唱團（The Police），或是滾石樂團或布魯斯・史普林斯汀的出色演出。小小俱樂部裡爆發出體育場等級的強度和威力。

保羅・薛佛（《大衛・賴特曼深夜秀》節目樂團團長）：史提夫的演出有很多令人興奮的東西，很多 MTV 臺的人去看他彈。他的表演充滿爆炸性，有很多罕醉克斯的風格。

蓋勒：史提夫是否應該跟鮑伊去巡演引起激烈的爭論，去巡演可以提升他的知名度，但他要為樂團

阿洛瑪：史提夫處於出道以來的巔峰，他努力這麼久的目標就要實現了，他自己的專輯也搭著《跳舞的益處著想，這兩件事無法並存。

阿洛瑪：史提夫處於出道以來的巔峰，他努力這麼久的目標就要實現了，他自己的專輯也搭著《跳舞吧》的熱潮發行。他的想法是參加鮑伊的巡演可以提高知名度，他問我的看法時，我回答得很直白。我無論何時跟一個樂手在一起，感覺都像是兄弟，所以我會分享資訊和經驗。我開誠布公地告訴他，巡演的主角是大衛・鮑伊，他的歌迷「可能會」注意到你跟你的新專輯，但以過去的經驗來看是不會。何況，兄弟你聽好了！你的第一張專輯只有一次機會，而鮑伊的經紀團隊不會忽然就願意讓他們的媒體團隊任你使喚。你要知道，我們的對象是鮑伊，全世界最大咖的超級巨星。

霍吉斯：史提夫懷疑參加鮑伊巡演的好處，我在底線俱樂部的後臺跟他保證，這有助於他建立演藝生涯的舞臺。

夏儂：他們開始把選項一個一個收走。原本說歡迎我們幫表演開場，現在沒了。然後史提夫被告知不能在訪問中提到他自己的樂團或音樂。

阿洛瑪：這一大堆條件都是最後一刻才來跟他談。有很多不同的事情都可以討論，但是不成文規定很簡單：達成的協議就要履行。大家都已經在樓下準備出發去布魯塞爾進行第一場表演了，你當然不能因為想要重新談合約而耽誤所有的事。這跟敲詐沒兩樣，純粹是經紀技巧太糟，但我從來不會把帳算在經紀團隊頭上，因為每一件事藝人都是知道的。所以鮑伊來跟我說：「我遇到問題了。」我的答覆永遠都一樣：不要在沒問題的地方製造問題。你只能另找吉他手，音樂部分斯利克〔厄爾・斯利克〕（Earl Slick）大半都會，他演奏藍調當然也沒問題。如此一來只能說：「不

208

班特利：鮑伊的巡演來到洛杉磯時，我賣了一則史提夫的報導給《洛杉磯時報》（Los Angeles Times）刊登。我跟史提夫進行了一場很棒的電話訪問，他說：「我要走了。我得退出這次巡演。」

我說：「你在開玩笑嗎？」他說：「不，我不是合作樂手。我有自己的樂團和我們自己的唱片。」

雷頓：史提夫說：「他們想規定我可以談或者不能談我的唱片和我自己的事。」這真的踩到了史提夫・雷・范的紅線，所以他想跟他們大衛談一談，他們跟他說大衛去了一個島，沒辦法聯絡上。

史提夫就問：「那個島難道連電話都沒有？」他們就說：「聯絡不上大衛。」史提夫說他告訴他們：「這樣，等你們聯繫上他的時候，跟他說史提夫・雷退出。」

夏儂：除了我們以外，沒有多少人跟他說他的決定是對的。他退出的時間點引起了爭議，但他內心無法接受的事他就是做不來。多數吉他手為了事業，大概會順著這個局玩下去。史提夫總是走不起眼的後門，不會為了受矚目而走正門！這就是他的人生態度。

雷頓：我們在紐約盡史詩合約要求的義務時，突然得到消息說史提夫退出巡演，我們要回德州了。湯米跟我很開心。我不知道到底發生什麼事，其他人也不知道，但是大體就是史提夫從來沒有被告知要做什麼，也不打算做了，因為看來他馬上就要憑自己的音樂闖出名號。

布蘭登伯格：史提夫努力了一輩子，就是為了發行自己的音樂。他不想因為參加大衛的巡演而搞砸這個目標。契斯利原本對這件事非常熱心，他以為是錢的問題，但跟錢無關。等到他發現沒有開場表演時，才完全改變態度。

馬歇爾・克雷格（作家、契斯利・米利金的知己）：契斯利認為史提夫真的幫了鮑伊重啟生涯，但他們卻不尊重他，只把他當成普通合作樂手看待。他認為他不該只拿和聲歌手的酬勞。他希望史提夫參加巡演，但拿低薪、沒有開場表演、不准談自己的樂團就免了。契斯利和查爾斯・康莫一直到最後都和大衛・鮑伊有心結。

一個沒沒無聞的德州叛徒退出搖滾巨星巡演，這個吸引人的傳奇故事提升了史提夫的形象，但實際情況要複雜得多。蕾妮把自己變成排練場上的不受歡迎人物，米利金對鮑伊的經紀人採取強硬手段，對方則對合作樂手居然試圖主導合約條款而爆怒。范的退出就發生在所有人員器材都已經上了巴士，準備前往機場展開世界巡演前的最後一刻。

阿洛瑪：行李都打包好了，他突然說不去。我很震驚。到現在過了幾十年我還是很震驚！你不能這樣要大衛・鮑伊。說他失禮嘛，又不只是失禮而已。說他忘恩負義嘛，也不純粹是忘恩負義。很多事我們都可以想辦法促成，但如果你有自己的盤算，那狗急也是會跳牆的。我問他：「你以為你是來幹嘛的？」那段對話我並不覺得過份。

羅哈斯：我們正在巴士上打點事情，準備要飛歐洲，我看著車窗外，看到行李在地上，史提夫・雷靠在飯店的牆上，一臉悲傷地跟大家道別。我用西班牙語問卡洛斯發生什麼事，這是我們的暗碼，他用西班牙語回我說：「史提夫的經紀人要求多拿酬勞，或者讓他擔任開場嘉賓，被他們打

210

槍了。」史提夫帶了一把刀去槍戰，跟那些幫滾石樂團安排巡演的紐約人槓上。他搞錯對象了，這些人不吃這一套。他們就動身了。我們到達機場時，厄爾・斯利克已經等在那裡要遞補他的位置。

艾爾・史塔黑利：史提夫要我去交涉讓他回去巡演，我也試了，但是他們已經雇用厄爾・斯利克了。契斯利編了一個故事，說是一個有男子氣概的德州吉他手要一個娘娘腔英國佬滾蛋。事情的經過不是這樣，但為了他的演藝事業就必須這樣說。

一九八三年五月二十一日，《奧斯丁美國政治家報》（Austin American-Statesman）報導史提夫退出鮑伊巡演。撰稿者艾德・沃德（Ed Ward）引述鮑伊的宣傳人員喬・德拉（Joe Dera），否定了米利金聲稱范酬勞過低的說法，並寫到：「我們對於史提夫・雷・范周圍的人利用每個機會炒新聞感到很失望。」儘管如此，沃德的結論是：「事情可能尚未結束……各方人士都希望他參加巡演。」

雷頓：《德州洪水》的廣告和宣傳都是《跳舞吧》，因而激發了大家對史提夫的興趣和好奇。大家想知道這個要大衛・鮑伊滾一邊去的不知名吉他手是誰。比起他是否參加巡演，這則新聞更大。大家有利。

吉米・范：查爾斯・康莫對這個狀況處理得非常高明，找到辦法利用這個事件把狀況變成對史提夫有利。

艾爾威爾：我回到家時看到史提夫跟蕾妮站在我家門口，拿著《德州洪水》的試壓片，當時離發行

還早。他一直沒有音響，而我的音響很好，我們都急著要聽。聽的時候，蕾妮和我面面相覷，搖著頭說：「我們就知道！就知道！」史提夫站起來，走到揚聲器上方仔細聽那些非常微小的爆音。那是很奇妙的時刻。這是用蠟壓的片子，只能放個五次左右，我們很快就把片子磨壞了。

《德州洪水》還沒發行，樂團回到原本的生活，搭著廂型車到處去夜店表演，這時第一次看到《跳舞吧》的影片，鮑伊在影片中拿著吉他假裝在彈范的獨奏。他很不開心。

夏儂：我們在一間小夜店的電視上看到的，史提夫氣死了。

雷頓：史提夫即將憑著彈了那段獨奏而聞名世界，但那個影片真的讓他很不爽。鮑伊戴著白色亞麻手套，史提夫說：「那個王八蛋不應該假裝在彈他實際上沒有彈的東西！」

他無法理解鮑伊為什麼要這樣做。

Stevie Ray stays home

Contract tiff keeps Vaughan from Bowie tour

It's the number one single in the country, off of the number five album. **David Bowie**'s "Let's Dance" is a certified hit. His tour, which opened Wednesday night in Brussels, is one of the most eagerly awaited tours of the year, but Austin's own **Stevie Ray Vaughan**, whose lead guitar work adorns the album and the single, won't be there.

In a last-minute decision by his

Music

Ed Ward

ready rejected the first version of the contract when it was brought to them when they were rehearsing in Dallas at the Communications Center. He further maintains that Bowie's management has been asked by British music magazines for a copy

△ 《奧斯丁美國政治家報》把史提夫退出鮑伊巡演當成重大新聞處理。

212

14

德州洪水

《德州洪水》在一九八三年六月十三日發行，這年史提夫・雷・范二十八歲。他從十六歲起就帶著吉他努力討生活，經歷了那麼多起起伏伏，總算逐漸水到渠成。他得到全國性知名度的核心因素，就是那些在傑克森・布朗的洛杉磯錄音室裡錄了幾天、他和其他人都認為可以做成示範帶的帶子。

「我們從來沒錄過比《德州洪水》更真實的唱片。」雷頓說。「就像光著身子走在路上，說『我們在這裡』一樣。」

「《德州洪水》和我跟強尼・溫特錄的第一張唱片《前衛實驗藍調》（The Progressive Blues Experiment）有很強的關聯。」夏儂說。「兩張唱片都是三重奏的現場錄音，演奏的都是原始藍調，也都沒花什麼錢。我覺得《德州洪水》聽起來這麼有力，就是因為它非常簡單。」

專輯六月十六日在達拉斯的發行派對上推出。史詩唱片找了很多電臺貴賓搭機到這裡來欣賞這場表演，他們都留下深刻印象。一週後，雙重麻煩在印第安納州的布隆明頓（Bloomington）展開

全國巡演。

雷頓：我想大概沒有哪張唱片像《德州洪水》這麼沒有規畫的！我們只是在做音樂，根本不是為了讓唱片公司發行而做唱片。

夏儂：我認為《德州洪水》是一張里程碑專輯，你聽到的是一個超屌的樂團把全副精神和聲音貢獻出來，融為一體。《德州洪水》代表的是第一次有很多人可以聽到史提夫的音樂，另外還有兩件事使這張唱片自成一格，一是演奏很純粹、真實、毫不矯飾，二是史提夫錄過最棒的吉他音色就在這裡。

雷頓：我最喜歡的其中一首歌是〈瑪麗有隻小綿羊〉，因為它太緊湊了。史提夫說了聲「Tiskit」，然後我們全部一起彈出那個音，每次到這裡都覺得很酷。〈驕傲與喜悅〉開頭的吉他音色是我聽過最棒的。這都跟那些日子的純真與魔力有關。

夏儂：我超喜歡《德州洪水》，因為我從來沒聽過任何人能把慢節奏藍調彈得這麼有張力，簡直跨界成了新的音樂一樣。他在這首歌的現場獨奏有時會讓我透不過氣來。每次我們這首歌一出來，大家就會站起來尖叫。我從沒看過一首慢節奏的歌能引起這種反應。

華倫‧海恩斯：史提夫兼具搖滾樂的強度和藍調的深情，這是致命的組合，就像強尼‧溫特和傑夫‧貝克第一次上臺演奏藍調時一樣，表現出來的是一種從來沒人聽過的東西。很讓人激動又很新。

約翰博士：《德州洪水》深深地根植在他心靈之中。這是德州傳統的一部分。這首歌對他的意義跟

214

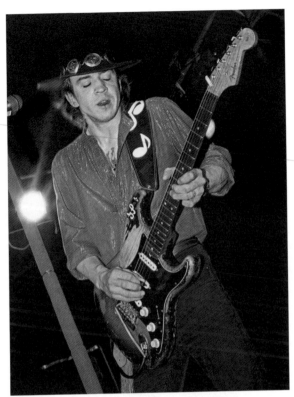

△ 1983 年 3 月 26 日，《德州洪水》即將造成轟動。Tracy Anne Hart

對其他人的意義完全不同。

他對賴瑞‧戴維斯這首老

歌的處理方式很直接，但

其他樂手的某些風格也被

他吸收進來，融會貫通成

他自己的東西。史提夫對

其他時代、對不是當下流

行的音樂很能包容接納，

他的獨特性有一部分就來

自這裡。

穆倫：在這張專輯裡你可以

聽到史提夫每一個細微的

技巧和表情，他的原創歌

曲像〈戀愛中的寶貝〉、

〈驕傲與喜悅〉、〈粗野

心情〉跟〈齷齪行為〉都

太強大了。

```
MON
12    DuRHam, N.C    RecoRD BAR Convention
                      DAve Edmunds/IAN Hunter
13    off
Wed
14    NORFOLK, VA.     BoAt House  up to 3,500 CAP.
15    Richmond        much more
FRI
16    YORK, PA         YORK FAIR w/ Greg Kihn
17    Raleigh, NC   outdoor Festival w/ Doc Holliday
                  SRV HeAdlines {  GlAss moon
                                   Killer whAles
                                   2 other BAnds
SUN - MON
18-19    OFF
20    CHARLotte, N.C.   P.B. Scott's
21    AtlAnta, GA       HaRlow's (?)
THURSDAY
22    JACKsonville, FlA  PlAygRounds South   850 CAP
FRI
23    MiAmi, FlA  -  WSHE  Rock AwaRds
                   w/ mitch Ryder  opening
                   JAmes L. Knight Center 3,500 CAP
24  -Tentative-  m.S.G  w/ 22 Top
25 - off
MON
26 -  ORlAndo, flA     Point AfteR    850 CAP
27    SARAsota, flA     PlAygRounds South
28    CleARwAteR, flA   MR. T's
thR
29    off
30    GAinesville, flA   U. Florida  4:30 pm
SAt                     FRee outdoor show
OCt. +
      Destin, FLA        Night Town
```

△ 柯特巡演筆記本的其中一頁。「德州洪水」巡演仍在隨時調整，走一步算一步。
Courtesy Cutter Brandenburg Collection

葛里森：要寫出一首好的藍調曲子很難。從威利·迪克森和馬帝·華特斯這些人的東西出發你還能走去哪裡？史提夫在《德州洪水》寫了許多非常好的歌，帶著那種隨時要爆發的強度和自信。他的音樂都有一種回歸本質、發自內心的特質。

霍吉斯：史提夫的願景、素養和藝術性都是往重新詮釋藍調的方向走。唱片公司一開始只壓了一萬張唱片。他們覺得這是約翰·哈蒙德

216

對藝術方面所做的承諾，並不抱商業成功的打算。

利茲：有一個很棒的獨立宣傳人員，不管什麼音樂他都有門路在德州市場推動。我們放了《德州洪水》給他聽，他說：「我沒興趣。搖滾電臺不會播。」我說：「我就直說了⋯我給了你一大筆錢去向德州電臺推音樂，現在有一個真正的德州英雄你居然拒絕？如果你不接這個專案，以後也不用再為史詩唱片工作了。你錯得離譜。」這音樂肯定跟外面的音樂不一樣，但是讚到爆！

夏儂：我們巡迴時可以感覺到情況在改變，觀眾慢慢愈來愈多。史提夫寧可選擇牛奶車，也不要坐禮車、搭飛機到世界各地去宣傳，因為他很相信我們在做的事。後來〔七月二十一日〕我們終於弄到一輛巴士！很爛的巴士，但我們坐得非常開心。

雷頓：我們到全國巡演，五百個座位的夜店票都賣光，還有兩百人站在外面想進來，忽然間，MTV 頻道開始播〈驕傲與喜悅〉。我們夢想中一個成功的樂團在巡演時可以做的那些事，現在我們也都可以做了，像有一輛巴士、做幾場好的演出、後臺有像樣的食物之類，感覺好不真實。當然你很快就會把這些視為理所當然，但在那個時候對我們的意義是無與倫比的。在那之前我們都還被迫要想：「我還要奮鬥多久才不用擔心會沒電沒油？」

霍吉斯：任何一家廠牌最不會想到要出的唱片就是吉他手，但是會有循環，這個市場一直需要新的音樂，而史提夫就是那個新音樂。它從德州開始，但是各地的人只要有機會，很快就懂得欣賞史提夫・雷，尤其在紐約市、底特律和其他具風向指標的城市。

傑克・藍道（演出代理商、前電臺節目總監）：我那時在密西根州蘭辛（Lansing）的 AOR 電臺工作，

我趁史提夫在可容納一千人的聖安德魯音樂廳（St. Andrew's Hall）演出前南下底特律，在他的巴士上訪問他。同一天晚上（一九八三年七月三十日）大衛‧鮑伊在喬‧路易士體育館（Joe Louis Arena）有演唱會，幾乎只有一條街的距離，觀眾人數是二十倍。我們握手寒暄之後他說：「我不會說大衛‧鮑伊的任何壞話。」除此之外沒有其他訪問禁忌，我們也完成了一次很棒的訪問。之後我們吸了一行古柯鹼，再一起走上舞臺。我在揚聲器後面看了一場九十分鐘的表演，震撼得不得了。

霍吉斯：我們在鮑伊巡演地點周邊做過很多場表演，因為我們原以為史提夫會跟著去，所以找的都是附近的夜店，可以在休息日演出。

就在七月三十日底特律演出的恰好一週前，樂團在多倫多的莫坎堡（El Mocambo）俱樂部登臺，現場觀眾爆滿。那場表演有專業人員錄成影片，在一九九一年發行。雙重麻煩的神奇魅力，在這場出道巡演的現場錄影中展現得淋漓盡致。

夏儂：我們手感到發燙，我很慶幸有人來錄影，但其實我們樂團聽起來每次都是這種感覺！水準不會跟前一晚或後一晚有很大的落差。

布蘭登伯格：莫坎堡場地不大，但很有名，哈蒙德先生邀請了幾個人去看史提夫表演，也透過電臺和現場畫面做了直播，他們在臺上使盡了渾身解數。在每一場表演開始前我們都會互相擁抱一

△ SRV 和雙重麻煩跟著大衛・鮑伊「跳舞吧」在北美部分地區巡演的傳單，用來放在鮑伊表演場外的停車場的車子上。Courtesy Cutter Brandenburg Collection

下，那天晚上史提夫抱得特別用力，快把我的背壓斷了。他說了類似「繫好安全帶；我不會停下來」這樣的話。然後槍聲一響，他就像出了閘的賽馬一發不可收拾。有幾次一首曲子結束時，克里斯或湯米想拿飲料起來喝，但史提夫馬上接著開始。我的雞皮疙瘩整晚都沒退。

夏儂：對我個人來說，這次成功是天上掉下來的禮物。這麼多年來我進出監牢又當泥水工。能脫離那個地獄，然後還

能比我跟強尼合作時更上一層樓，是我作夢都想不到的恩賜。我滿懷感激，其中一個高潮是到好萊塢的皇宮（Palace）演出〔在八月二十二日〕，那裡我們以前去過，觀眾是一般民眾。我們到達時看到人潮沿著街道繞著街廓排成長長一條，通常有事要發生時這就是第一個大徵兆；這是象徵我們生涯起飛的印記。

雷頓：票他媽賣光了！後來我們去的每個地方都是這樣。我們好像要變成大明星了。但是皇宮有將近兩千個座位。我們已經習慣四百個座位的場子票賣光，

夏儂：突然之間，從觀眾的口耳相傳之中，我感覺到這張唱片正在醞釀一股很大的風潮。

迪基・貝茲（歐曼兄弟樂團的創團吉他手）：我在收音機上聽到〈驕傲與喜悅〉時，我說：「哈雷路亞。」史提夫・雷・范憑藉一人之力，把以吉他和藍調為主的音樂重新帶回市場。他太優秀太強大了，聽眾沒有辦法拒絕他。很多人是在聽史提夫・雷之後才對這種音樂產生興趣，我想他們也因此發現自己錯過了什麼。

布萊德・惠特福德（史密斯飛船吉他手）：有一個我們多數人都不知道的洞或者空白在那裡，等到史提夫把它填起來了我們才發現，這個由克萊普頓、罕醉克斯、布倫菲爾德（Bloomfield）構成的圓圈才終於完整。事後看來很合理，似乎本來就有這個大空缺剛好需要他來填補。他就在我們需要他的時候出現，只是沒人知道。

修・路易斯（樂手、新聞合唱團〔The News〕團長）：我關注傳奇雷鳥很多年，覺得吉米和金很厲害，所以我知道史提夫・雷這個人。但是一直到我在〔舊金山的〕唱片工廠（Record Plant）錄

220

音室拿到一張《德州洪水》專輯，才聽到他的音樂。那張唱片一放出來我就瘋掉了，興奮到衝進

傑佛遜星船（Jefferson Starship）的錄音間大叫：「你們一定要聽這個東西！」我打斷他們的錄音，

開始放《德州洪水》。有兩個人被打動了，其他五個人看著我說：「這是什麼鬼，你在幹嘛？」

我們有一些照片明信片用來寄給歌迷俱樂部的人，我拿了一張，寫上：「很棒的唱片。再接

再厲！」然後寄到專輯背面的地址給史提夫。我見到他的時候，他跟我道謝然後說那是他收到的

大概第八封歌迷來信。

吉本斯：這個德州人的名號原本就在樂手圈的高階領域中瘋傳，不需要多久你就會變成他音樂風格

的仰慕者。當這些音樂終於變成唱片，事情就一發不可收拾。沒有人否認史提夫・雷的時代來了。

現在蓋子已經掀開，人人都知道他。

安德魯・隆：我在一九八三年回到紐約的家，聽到 WPLJ 電臺音樂主持人介紹這個德州來的、炙手

可熱的新吉他手的一首新歌。我不敢相信〈驕傲與喜悅〉與齊柏林、歐曼兄弟、史普林斯汀和險

峻海峽合唱團（Dire Straits）的音樂一起在電臺上熱播。現在大家都知道安東夜店這間原本名不

見經傳的地方小店，還有其中藏著的藍調世界。突然間連我的兒時玩伴都跟我說：「你聽過史提

夫・雷・范這個吉他手嗎？他最棒了！」我微笑著，心想我常常只跟他隔著一公尺，連續看著他

好幾個鐘頭。

馬克・普羅柯特（一九八一至九八年間擔任傳奇雷鳥／吉米・范的巡演經紀人與經紀人）：傳奇

雷鳥曾是一方之霸，巡演經驗豐富，有很棒的代理商，和克萊普頓、滾石、尼克・羅威（Nick

Lowe）有同一群歌迷。然後《德州洪水》一飛衝天，史提夫成了城裡的大人物，超越了那時還沒有出過唱片的傳奇雷鳥。

一九八三年七月二十三日，史提夫與樂團受邀到約翰·馬克安諾和他的網球好友維塔斯·葛魯萊提斯（Vitas Gerulaitis）在紐約八十四號碼頭（Pier 84）舉辦的網球搖滾博覽會（Tennis Rock Expo）中表演，這個活動也邀請了匆促樂團（Rush）的蓋迪·李（Geddy Lee），和艾力克斯·萊弗森（Alex Lifeson）、巴弟·蓋、布魯斯·史普林斯汀的薩克斯風手克拉倫斯·克萊蒙斯（Clarence Clemons），以及史密斯飛船的史蒂芬·泰勒（Steven Tyler）和湯姆·漢米爾頓（Tom Hamilton）。表演結束後，包括范、蓋在內的許多樂手都到錄音室裡即興合奏，網球選手也去了。

「史提夫那天的演奏很出色，強度一致又精準，保持一貫的高水準。」麥克安諾說。「我們聊了一些，他問我對他退出鮑伊巡演有何看法。他說他們開給他的價碼大約是一週五百美元，基本上他的意思是他想不通大衛·鮑伊給的酬勞怎麼這麼少。但是他還是覺得遺憾，因為擔心退出一個規模這麼大的巡演，可能再也不會成功。我說：『我覺得你應該做你自己的音樂。』」因為他的才氣太出眾了。」

八月二十七日，雙重麻煩在英國的里丁音樂節（Reading Festival）開始為期兩週的歐洲巡演。

這趟可能是柯特·布蘭登伯格跟樂團一起的最後演出。

布蘭登伯格：我實在沒辦法一邊應付這麼辛苦的工作，一邊看著樂團每況愈下，不是喝那個，就是吸這個、抽那個。我也感覺到他們受不了我一直在旁邊奚落，但我沒辦法。我開始覺得幻滅，因為我知道這個團要撞牆了，事情發生的時候我想我會看不下去。

雷頓：柯特很沮喪，因為大家都在喝酒吸毒，事業出了很多差錯，契斯利又捅了一堆婁子，說想要回家。他在德國就發作了一頓。他對事情的反應可能很不穩定，純粹是太挫折了。他把在演出時拿的一些冷肉塞進飯店的空調設備裡，害我們差點被趕出去。我們說：「你怎麼搞的？」他就大叫：「這太扯了！你們這些人完全失控了。」

布蘭登伯格：我們到阿姆斯特丹準備做最後一場表演時，我崩潰了。我完全不想出門，鞭子叫我放輕鬆，說一切都會很好。但我知道不會，我沒辦法放輕鬆。我確定這個工作我做不下去了。他覺得我們只需要擁抱一下、握手言和，就能繼續下去，但是事情沒這麼簡單；重點在於史提夫和湯米還是一直在吸毒，我不想看到這二人死在巡演途中。我已經決定這是我的最後一場秀，之後就要回去德州當爸爸。這是我人生中最艱難、也最容易的決定之一。

歐普曼：有一件和蕾妮有關的事促成了柯特的離職。蕾妮趁柯特跟樂團在巡演路上奔波時，進到他家翻他的文件；，她心裡認定柯特在揩史提夫的油。這太荒唐了，柯特絕對不可能做這種事。我第一次認識史提夫時，柯特還資助他，他把史提夫當成自己的兒子一樣疼愛。

蕾妮慫恿史提夫跟柯特當面對質，柯特的回應是：「如果你認為是這樣，那我辭職。」

布蘭登伯格：我徹底倦怠了。在阿姆斯特丹的演出我多半是哭著度過的，一直在想：「到此為止。」

隔天在機場，我含著淚跟大家說：「我該辭職了。我不是個好好先生，沒辦法看著你們自我毀滅。」契斯利說：「柯特，我很震驚，很羞愧，很受傷。」史提夫說：「彼此彼此。你也是混蛋。」我心想：「你說得對。」沒放在心上。在飛機上，我告訴克里斯和湯米事情變成這樣我很遺憾，如果唱片能成功，我希望他們仍要履行唱片的分紅約定，我覺得這是我辛苦賺來的。史提夫在我旁邊坐下來時，還在為他在阿姆斯特丹得到的一切而亢奮不已，我說：「很遺憾事情演變成這樣。」他說：「天啊，我也很遺憾。」我說：「我該離開了，史提夫，我想當爸爸，我很擔心你們。」他說：「Cee，我懂。我愛你。」我說：「我也愛你。」

雷頓：我們回美國進行為期三週的東岸巡演。在甘迺迪機場降落，飛機滑行到登機門時，我聽到空服員大叫：「先生，您不能離開座位！」我抬頭看到柯特沿著走道走過來，懷裡抱著他公事包裡的所有東西，他把那些東西全丟給我，說：「給你。我想你就是新的巡演經紀人了。」筆、鉛筆、尺、收據本、行程表全落在我大腿上。他下了飛機，我很多年都沒再見到他。

布蘭登伯格：在機場，每個人都手忙腳亂，因為沒有巡演經紀人了。我進了計程車，看到契斯利團團轉，史提夫背著兩把吉他，鞭子拖著他的鈸袋，湯米和拜倫〔巴爾（Byron Barr），工作人員〕拖著所有行李。契斯利拼命揮手，因為他們走錯了方向。我在計程車裡回頭含淚看著他們一團亂。

史提夫跟我從此沒再說過話。很多人問他我去了哪裡，他只說：「他受不了那個天氣。」聽到那

首歌總是讓我很難過，因為這是關於我的歌。

幾個星期後，我帶著歐洲巡演收到的錢和收據去找愛蒂‧強生，她很震驚事情變成這樣。我沒錢了，她打電話給史提夫，史提夫叫她再付我兩個星期的薪資。他是很好的朋友，好到願意付我一個月的遣散費。我們的關係很尷尬，我沒有機會看到他們往我預見的方向發展。實際上他們撐得比我預期的還要久，才被毒品和酒精濫用拖垮。

歐普曼：在他們錄製《德州洪水》前不久，我就不再為他們工作了，因為史提夫的狀況愈來愈糟，我自己經歷過十年的那種生活，不想再重蹈覆轍。我會在登臺前十分鐘去更衣室檢查他的狀況，他會把門關上，因為他在等毒販來。我親眼看著一個最謙卑、最善良的人，因為吸毒愈來愈兇而走樣。我們都吸過毒，我非離開不可。我們像兄弟一樣相親相愛，分手時也是好朋友。

愛蒂‧強生：他終於有了一點錢時，我帶他去銀行兌現一張五千美元的支票，他要去買他的Caprice敞篷車。我們去牽車的路上，他叫我停車，他要買一手啤酒。我們把車開到一家店前，他叫我給他五美元，而他口袋的信封裡就有五千美元！

在宣傳《德州洪水》的那六個月紛紛擾擾的巡演之後，史提夫‧雷‧范與雙重麻煩加入憂鬱藍調合唱團（Moody Blues）的全國巡演，他們就喜歡這種奇怪的人馬組合。從十月十七日在哈特福德市民中心（Hartford Civic Center）開始，他們在憂鬱藍調的二十八場體育場演唱會上擔任開場，這個樂團從一九八一年的第一張專輯《長途旅行者》（Long Distance Voyager）發行至今，名氣仍

然如日中天。

霍吉斯：加入憂鬱藍調的巡演並不是必然要做的事，唱片公司也有反對的聲音，有人質疑史提夫是否能夠駕馭大型舞臺，但是契斯利的鬼點子很多，他跟史提夫都知道。我相信史提夫有一種過人的魅力，能引起很多注意，而憂鬱藍調跟艾力克·克萊普頓的歌迷重疊，如果這些人看到史提夫，就會變成他的歌迷。你看到他拿一把吉他走在舞臺上，很難看不出他的獨特。

雷頓：艾力克斯說：「有人來提一個邀約，乍看有點怪，先不要急。」跟憂鬱藍調合作怎麼看都不對，但他說到一個重點，就是他們的歌迷在年齡層和音樂喜好上，和我們的歌迷沒有差很多，他說得對；他們的觀眾很喜歡我們！

夏儂：我們在大型體育場表演，滿場的人都不認識我們，但我們讓他們嗨翻天。這是我們第一次同時面對大群觀眾和大型舞臺，我們表現超屌，全場都起立為我們鼓掌。這次巡演用一個詞來形容就是「榮耀加身」，同時也是在替我們自己的大型舞臺表演暖身，結果是如魚得水。聲音像怪獸一樣響徹那些大體育場。

安・威利：瑪莎和我是史提夫和吉米的頭號歌迷，我們一有機會就會去看他們表演。史提夫為憂鬱藍調合唱團暖場（一九八三年十一月四日在達拉斯的團圓體育館（Reunion Arena）〕那一晚，對我們家族來說意義重大。瑪莎約了我們這麼多人一起去看那場表演，幾乎所有庫克家的人都到齊了，總共起碼有十幾個人。看到史提夫在那麼大的節目上表演非常令人振奮。

蓋瑞・威利：史提夫給我們免費門票，座位在很高的地方，他在開始演奏前說：「今晚我的家人在現場！」他叫我們站起來，手向上指著我們，說：「那是我的家人！」聚光燈就移過來照在我們身上。

我們都很疼愛史提夫，但我們知道他吸毒。我們去後臺時，他剛好很需要打一針。我們那時在講話，享受相聚的時光，但是他心不在焉，看起來非常累，無精打彩的。有個人過來找他，拿了個東西要給他振作精神。我連忙拉住我弟弟馬克，因為我們都知道那是怎麼回事，他的本能反應就是保護史提夫。事後，史提夫又再度「醒了」。我們的母親和比較年長的家人都沒有看到，但我們看到了，很擔心。

本森：我到特拉維斯高地（Travis Heights）去看史提夫，他和蕾妮住在那裡。他們恍惚得非常嚴重，我有點嚇到，因為史提夫會說些胡言亂語的鬼話。我們去大車輪餐館（Big Wheel Café）跟蕾妮的母親和祖母共進晚餐，他們每十五分鐘就要進廁所打一針，我跟他們的媽媽和奶奶坐在那裡，她們也感覺到不對勁。

一九八三年十二月四日在舊金山的歌舞伎劇院（Kabuki Theater），史提夫獲得《吉他手雜誌》（Guitar Player）頒發的三個獎項：最佳新人獎、最佳電子藍調吉他手新人獎和最佳吉他專輯獎。他從那裡飛到安大略省的漢米爾頓（Hamilton），跟艾伯特・金一起上電視錄製名為〈In Session〉的節目。史提夫和艾伯特從第一次見面後就一直保持良好關係。至少有一次，有人跟金說史提夫・

雷・范在店裡，想要上來客串，他只說：「不，不可能！」等到范現身，金看見他時變得很開心，問說：「你怎麼不說是小史提夫？」

桑頓：我們從來不會為了錄影排練，但是會在前一晚跟製作人碰面，討論要做哪些事，然後就都回飯店去休息。我、湯米跟麥克〔羅倫斯（Mike Llorens）兄弟檔鼓手和鍵盤手〕正在喝酒玩牌的時候有人敲門，史提夫拿著一捲《德州洪水》的卡帶進來，說：「嗨，各位，我們來演奏裡面的兩首歌。」我們那時已經茫得一塌糊塗，完全醉了，所以我們把帶子放在床上根本沒聽。

第二天，我們起床就開始合奏。我們聽著彼此的聲音，一路演奏下去。史提夫的吉他非常容易跟。他是很厲害、很有經驗的樂手，非常清楚何時該彈，何時該停。我們就聽著彼此的音樂，互相配合。能像這樣進入狀況，演奏就很容易。每次有機會跟史提夫，當然還有艾伯特一起演奏，我們都非常高興。

夏儂：史提夫常說，學習演奏有一半是在學習聆聽。他對音樂有某種覺察，很多人很難找到那種覺察。他是真的在聽。

歐布萊恩：錄影後不久，我問艾伯特覺得怎麼樣，他說：「哦，天啊，很棒！史提夫彈得太好了，可是，你知道……我得鞭策他一下！」

跟金的錄影節目結束一週後，這重大的一年即將結束之際，史提夫和雙重麻煩在《奧斯丁城市

極限》這個知名度逐漸遍及全國的電視節目上錄製了第一場表演。這次是跟傳奇雷鳥一起上場，節目直到第二年年底才播出，作為這個節目的第九季最後一集。

這個節目一九七四年開播，最初著重在鄉村音樂，來賓有照亮奧斯丁的宇宙牛仔——第一個上節目的是威利·尼爾森——以及經典的德州樂手，包括鮑伯·威爾斯和德州花花公子樂團。後來節目觸角慢慢擴大，邀請過閃電·霍普金斯、比比·金和湯姆·威茲（Tom Waits）等樂手。

李康納：我很喜歡史提夫，也常常看到他，早在終於請到他之前很久，我就很想要他來上節目。他的經紀團隊認為我們是地方性節目，不想讓人覺得他是地方性的藝人，就是不願意配合。契斯利來自不同的世界，對於史提夫該做或不該做什麼，跟我們的觀念不一樣。

雷頓：我在蒙特勒那件事找上我們的前夕，在自助餐廳碰見泰瑞·李康納，我說：「你應該找我們去上《奧斯丁城市極限》。」他說：「這個嘛，很遺憾我得這樣說，其實你們的音樂不是我們節目會介紹的那種音樂。我們實在沒辦法。」後來《德州洪水》發行了，他們打電話來說：「哦，我們想要請史提夫·雷·范與雙重麻煩來上節目！」

夏儂：我們很興奮可以去上那個節目，結果非常成功。

李康納：史提夫肯定處於嗑藥的狀態，那時他多半的時間都是如此。他神情恍惚、流汗、幾乎成了偏執狂；他一直走下臺，因為他覺得自己像一攤爛泥。實際上他看起來也確實像一攤爛泥，但他的演奏非常棒，完全征服了在場的人。美國的每一個吉他手要不就是看了那個節目，要不就是很

快就知道有這個節目，拜託我們重播或是提供拷貝。這集節目變得遠近馳名，觀眾來信像雪片般湧入。

奧斯丁是個小城市，史提夫那樣的生活方式非常普遍。坦白說，幾乎所有人都跟他一樣；這是當地文化的一部分，不是樂手才有。大多數時候這並不會影響史提夫的表演，只是對他個人、以及他在演藝生涯和事業上做決策時有很不好的影響。一旦他的名聲開始在奧斯丁以外的地方打開、錢開始進來之後，很多問題就加劇了。

15

暴風天

史提夫、克里斯和湯米馬不停蹄地巡演十八個月之後，在一九八四年一月踏進紐約市的發電廠錄音室灌錄第二張專輯時，已經是一部運轉順暢的音樂機器。穆倫再次成為樂團的錄音師和共同製作人。約翰·哈蒙德擔任執行製作人。唯一的問題是缺乏新歌，他們在夜店那些年的精華都已經收在首張專輯裡了。

那時位於聖安東尼奧的箭頭音樂經紀公司（Arrowhead Music Management）想挖史提夫，把他從契斯利那裡搶過來，他就在聖安東尼奧意外得到一首歌。史提夫的三重威脅老團友麥克·金德雷德那時正在為箭頭工作，也參加了這場挖角餐會，這位鋼琴手在席間給了他一捲〈冷槍〉卡帶，這首歌是他寫的，也在前樂團演唱過。「史提夫說：『啊，我已經忘記這件事了』」，金德雷德回憶說。

「箭頭公司挖角史提夫沒有成功，但是我把〈冷槍〉那首歌帶去了。」

樂團設法湊足一張專輯需要的新歌，花了不少時間在奧斯丁一間錄音室裡寫歌、製作示範帶。

「第一次那些歌基本上都是樂團成軍以來就有的，這次就不是了，」夏儂說，「我們得從零開始。」

穆倫：我們在奧斯丁的錄音室裡進行三週的前製作業，他們在這時候寫了〈無法忍受的天氣〉、〈野馬搖擺〉（Stang's Swang）、〈蜜蜂〉（Honey Bee）、〈閒嗑牙〉（Scuttle Buttin'）。

吉米・范：〈閒嗑牙〉很像朗尼・麥克的〈雞撥弦〉（Chicken Pickin'）。

夏儂：我們必須很快把歌生出來。史提夫寫歌速度不快，他要花很多時間琢磨一首歌，段落和歌詞都要一再重寫。〈無法忍受的天氣〉就是經過一段時間才成形的，我們在排練時慢慢調整，逐漸把所有段落拼湊起來。

穆倫：這是他們真正第一次進錄音室製作唱片，這次困難多了，因為他們不太知道要做什麼。從《德州洪水》發行後他們就不間斷地在巡演，只寫了幾首曲子。

雷頓：《無法忍受的天氣》是我們第一張真正的唱片，因為《德州洪水》是示範帶。這是很令人振奮的時刻，出現了這麼多好機會來加強我們對自己的信心，這些後來也都反映在這張唱片上。光是可以搭飛機去紐約，住在五月花飯店（Mayflower Hotel）六個星期，對我們這六個德州人來說

這些錄音留下大量優秀的未收錄曲目，在後來幾十年中陸續發表，一方面證明了這個樂團堅強的演奏實力，同時也顯示寫歌依然是苦差事。加收曲目多半是翻唱歌曲，包括〈小翅膀〉、〈轟〉（Wham）、〈靠近你〉（Close to You）、〈來吧（第三部分）〉（Come On (Part III)）、〈Hideaway〉、〈看妹妹〉（Look at Little Sister）和〈假髮還給我〉（Give Me Back My Wig）。

232

夏儂：就已經很不得了，能在發電廠錄音室工作也是，史提夫和大衛・鮑伊就是在那裡錄音的。最重要的是，我們的製作人是約翰・哈蒙德！

雷頓：跟那個人合作真是無比榮幸。比莉・哈樂黛、布魯斯・史普林斯汀、巴布・狄倫……

夏儂：查理・克里斯坦。他是音樂史上最酷的人之一。

雷頓：他能在每個世代中找到特別的東西。他就是有辦法知道。

夏儂：他說從羅伯・強森以來，還沒有看過一個像史提夫渾身都是藍調細胞的人。他會穿著粗花呢外套，戴著領結，拿著午餐袋和《紐約時報》進來坐下，一邊看報一邊聽我們在做什麼，偶爾開口對律動還是什麼別的說個兩句。

穆倫：約翰想要參與，雖然在挑選人才方面他的耳朵算是最靈光的，但是他對現代錄音技術相當不熟悉。每次樂團錄完一次進來，約翰就會跟他們說個故事，感覺他來這裡好像就是為了這個而已。他也會用碼表來記錄每首曲子的時間，然後告訴你每次錄音的長度是多久。我不知道他在做什麼，但是以前的盤帶機確實是沒有計時器、數字或歸零按鈕。我一直跟他說：「約翰，你不用幫這個計時啦。」

雷頓：進錄音室的第一天，理查要求我們隨便演奏一下，讓他收音，所以我就先打〈錫盤巷〉開頭的落地鼓輪鼓，史提夫和湯米再加進來。我們演奏完，約翰按下對講麥克風說：「你們不可能做到比這樣更好的！」我說：「你全錄下來了？」這雖然是暖身，但他說得對；我們留的就是這一軌。他聽得特別的地方在哪裡，對人性有一種直覺力；當你演奏出來的東西忠實地反映了你的內

在，他會馬上知道。

夏儂：這種魔法是怎麼來的，還有何時會來，沒有人知道，反正約翰的耳朵很厲害，我們一錄到最好的東西，他馬上知道。我們一直以為他在看《紐約時報》沒在注意聽，但其實每個音符他都聽見了，還能提出寶貴的見解。他的直覺真是無懈可擊。

穆倫：他非常貼心，又常說一大堆精采的故事，但是我覺得大家在他身邊都很緊張，就好像你的高中校長在你旁邊一樣，因為不能讓他發現吸毒的事。

雷頓：我們的心情像在吆喝「開趴啦！」有大筆的唱片預算、住五月花、喝酒、吸古柯鹼……但我們會想到⋯「在約翰‧哈蒙德面前不能吸毒！」所以我們就躲在史坦威鋼琴或吸音板後面偷吸。但是他知道我們的勾當。

夏儂：一群人蹲在鋼琴後面還會是幹嘛？其實再明顯不過了我也知道。

雷頓：約翰本來坐在控制室裡看報紙，然後把報紙摺起來，放在腿上，把頭轉向別的地方，好像準備要說些內心話。他說：「很多年前，我跟吉恩‧克魯帕（Gene Krupa）合作。非常厲害的鼓手，了不起的樂手！絕對是最棒的一個。不過他有個癖好，時不時就要來一下。他抽大麻的時候會變得完全不像他。從此之後，我就不喜歡錄音期間有人吸毒。」說完，他又拿起報紙繼續看報！我們全都啞口無言，但了解他的意思了，儘管如此我們還是繼續吸，只是想辦法藏好一點而已。

穆倫：大概有五千種歌單吧，因為我們開玩笑說每次史提夫吸一行〔古柯鹼〕回來，就換一種歌單；

234

這也是在說我啦。

雷頓：有唱片公司出錢讓我們在紐約錄音真的很酷，想到這個就很嗨，但我們也是真的嗨；兩種完全不同的嗨同時存在。

夏儂：我們名氣愈來愈大，所以毒販找上我們。我們毒品的用量已經暴增，只是真正的負面效果還沒出現。我們感覺很棒，毒品只是其他事情的一部分而已。

雷頓：有唱片公司的人（藝人開發和行銷人員）想來進行中期評估。他們懂得怎麼做出「很棒的唱片」，而史提夫堅決不讓他們進錄音室。他說：「你們覺得我們第一張表現得很好對吧？」他們說：「哦，棒極了。」於是他回說：「那我們第二張也不需要你們幫忙。出去。」史提夫要求在錄音結束之前，不要有任何音樂外流，但有一天晚上我們離開後，有一個人進來拿走一些曲子。史提夫打電話把他臭罵一頓。「不准再偷我的音樂！我才不鳥你是不是唱片公司的人！」

穆倫：史提夫知道原創歌曲利潤比較高，就把很多精采的翻唱曲目剔除在專輯之外。〈天空在哭泣〉（The Sky Is Crying）是史提夫彈過的曲子中我最喜歡的一首，是我慫恿他錄的。後來終於〔在一九九一年〕發行的那個版本其實是並軌的：器樂音軌是在做《心靈對話》專輯時錄的，人聲音軌是在做《無法忍受的天氣》專輯時錄的。

雷頓：吉米在〈我慣做的事〉（The Things (That) I Used to Do）和〈無法忍受的天氣〉中彈的節奏吉他非常棒，用的和弦配置讓音樂加分不少。他的彈法比較像鍵盤手而非吉他手。

吉米・范：我花一個下午就把所有聲部寫下來。我們之前就練過這些曲子，所以很輕鬆。

夏儂：我想出在主打歌的前奏使用放克風的吉他／貝斯同度樂句，但是我是把第一音落在「二」而非「一」上，比較像管樂器的旋律。史提夫建議把第一音改落在「一」。

雷頓：第三次演奏這個樂句時，我們多等了兩拍才又回來，排練時沒這樣做過。正式錄的時候，曲子到了那個時間點時，史提夫先把手指放到嘴唇上，像在說：「噓！」然後才提示我們加進來。

夏儂：其實這是吉米的建議。

雷頓：真正開始錄〈冷槍〉之前，我連史提夫有沒有興趣錄這首歌都不確定，他連試唱都不唱，所以我不知道編曲是怎麼樣的，而那是第一次我們要從頭到尾把這首曲子演奏完。常有鼓手問我怎麼抓到那種超級放鬆、老僧入定的感覺——其實我在那之前已經二十個鐘頭沒睡，終於睡著的時候被史提夫在凌晨四點叫醒，說：「鞭子，進來錄〈冷槍〉！」我坐進鼓手的位子，然後一次OK。我常在想，如果我真的好好休息過而且知道編曲的話，效果是否會更好！

穆倫：史提夫開始愈來愈依賴他自己的直覺，不想做同類型的唱片，所以才錄了〈巫毒之子〉。他們現場演奏這首曲子已經好幾年了，我催促他錄，因為他能賦予這首歌一種生命力，這是別人都辦不到的。

夏儂：我真的好說歹說，史提夫才錄這首歌。他需要別人鼓勵，幫助他去追求他心裡的東西，而〈巫毒之子〉是我們邁入未來的起點。感覺像衝出牢籠。史提夫投入很多感情和精神演奏這首曲子。

這次錄音從開始到結束都是現場，純粹的吉他能量狂飆了七分鐘，沒有一丁點失誤。很難有人能

雷頓：要錄〈野馬搖擺〉時，我又在沙發上不省人事，所以史提夫抓了〔傳奇雷鳥的鼓手〕法蘭・克里斯提納（Fran Christina）上陣，這首曲子的鼓手是他就是因為這樣。傳奇雷鳥每個人跟吉米都來到錄音室待了兩天。

穆倫：那時候史提夫已經收藏了很多吉他，但他還是愛用第一任，我也很常叫他用，因為他彈第一任聽起來最有權威，聲音也最好，不管是拍弦或輕輕撥弦都會產生很飽滿的音色。每次看他現場演出時整個人踏在吉他上面用力扳琴頸我就很不舒服。如果我跟他說吉他有點走音，他會拽一下琴頸，音高就準了。

雷內・馬汀尼茲（一九八五至九〇年間擔任史提夫的吉他技師）：第一任一直是史提夫的主力吉他。

這把吉他的年份眾說紛紜，多半因為它是一把「拼裝」吉他，由很多不同年份的零件組裝而成。史提夫每次都說這把吉他是五九年的。其實那個貼有「薄片」（veneer）指板的琴頸上有「1962」壓印，琴身內部也有同樣的手寫字樣。有一天，我問史提夫為什麼認為這把吉他是五九年的，他說：「拾音器的背面就有手寫的『1959』。」以前的標準作法是會在拾音器背面以手寫方式寫上年份，史提夫自從看到那裡寫了五九之後，就開始說那把琴是五九年的。

SRV：第一任的聲音非常獨特，但我不可能老是用它，因為不知道為什麼，它動不動就發出震動雜音。低音 E 弦調到這麼高，還是會震。

琴頸也被琴頭弄斷了。你看過吉米丟吉他嗎？這個花招我是跟他學的，只是他的吉他都摔不

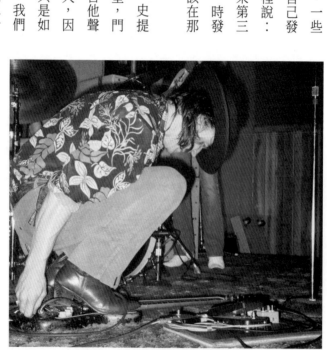

壞！八一年我在勒波克演出，我把吉他丟出去，結果吉他碰到牆板，撞到琴頭，琴頸的木頭就斷了。那吉他躺在地上，一些弦翹起來，一些弦垂下去！琴本身自己發出「乒乓乓乓」的聲響，我站在那裡說：「好耶！」這是在表演〈從太陽數來第三顆石頭〉（Third Stone from the Sun）時發生的，聽起來沒事，好像它本來就該在那裡一樣！但我後來還是哭了。

穆倫：克里斯的鼓組是在大房間裡，史提夫的音箱是在有玻璃拉門的大隔音室，門有時候沒關，只是他彈得很大聲，吉他聲會被鼓的麥克風收到。這個問題不大，因為他大多數的錄音都是可以用的，只是如果要加新音軌時，溢音才會是問題。我們的機器是二十四軌的，但大約只用到二十軌。其他的音軌是為了額外錄音時用的，

△ 史提夫踩在第一任吉他上面。每次他虐待吉他就讓人捏一把冷汗。Donnie Opperman

但史提夫太會彈了所以他彈得比較用力。我每次都盡量讓史提夫彈奏時不要戴耳機，這樣他在錄音室裡會跟在現場演奏時一樣有活力。他會在錄音室裡起舞，踮著腳尖滑行諸如此類的。

雷頓：我們通常一首曲子會錄三、四次，然後再繼續。如果幾次還弄不好，我們就試另一首曲子。

穆倫：幫史提夫錄音非常簡單。除非他因為吸毒的關係犯點小錯，要不然他幾乎一個樂句都不會錯，近乎完美。大部分擁有這樣強烈情緒和咄咄逼人氣勢的吉他手通常會趕拍子，但是史提夫的節奏穩如泰山。他是樂團的節拍器，這點永遠讓我驚訝。

葛里森：史提夫就是拍子。在大多數的樂團裡，由鼓手來決定拍子，但是史提夫一直都是那個決定「一」在哪裡、律動在哪裡的人。他就是律動。

穆倫：就是因為他可以這麼精準地做到一切，我們才能以這種方式製作專輯。每次錄音都是以史提夫的表演為準；如果他那一軌錄得特別有感情，我們就採用那次錄音。

吉本斯：史提夫對於他發展出來的風格有非常強烈的執著，到了全神投入的程度，久而久之，對手指技法的嫻熟運用變成了他的第二天性，他彈起這些迷人的主題樂句就顯得很簡單。史提夫後來真的變得非常非常強。當然他的音樂性也很好，節奏感沒話說！

穆倫：史提夫在做他的事時，你要是離他夠近，你會覺得他好像處在恍惚狀態，好像有別的東西透過他在演奏。我一天到晚在史提夫身邊，但是我去看演出時，會聽到他彈出他從來沒彈過的東西，

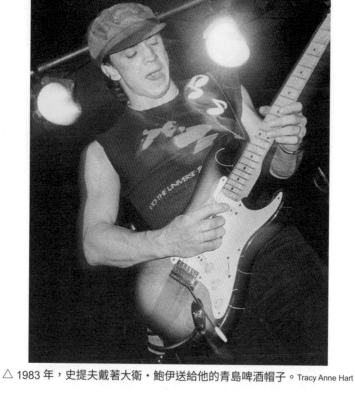

△ 1983 年，史提夫戴著大衛・鮑伊送給他的青島啤酒帽子。Tracy Anne Hart

好像他的演奏能量是來自一個更高的層面。

吉米・范：史提夫演奏時投入很深，讓人感覺他已經進到某個境界。佛朗明哥吉他手對此有一個稱呼，叫做神魔（duende）。神魔跟藍調樂手說的靈魂是一樣的東西，你到了某個亢奮狀態，一種神奇的感覺就會被召喚出來接管你。就像靈魂顯靈一樣。

有一個關於墨西哥樂隊的傳說是，你在樂隊的演出現場，大家都在跳舞，整個氣氛很瘋狂，中間你去了廁所，看到一個長相

240

夏儂：俊美的男子，他穿著西裝，看起來非常英挺帥氣，結果你往下一看，看到他只有一雙雞腳！你知道只要這個長了雞腳的男子現身，演出就會很精采！像這樣的顯靈傳說不只一個。

彈吉他對他來說向來不是難事。我從來沒看過他練哪個段落練得很辛苦。他從來不用像我認識的每個樂手那樣，一遍又一遍地彈一個樂句，只為了把它彈好。他會在腦袋裡先演練過，想清楚他要的東西是什麼了，才拿起吉他彈出來。

雷頓：他在拿起吉他之前就已經先想好了。他耳朵好得不得了！但他其實很反對複製別人的音樂。他有興趣的是怎麼透過演奏的方式進入一首曲子的精神。就連我們自己的曲子他也會說：「我們不能複製自己的作品。我們只能盡量找回上次投入的那種精神。」

夏儂：有一次，我要他教我彈罕醉克斯的〈沙堡〉（Castle Made of Sand）。然後我問他怎麼彈出那麼棒的顫音，他就說：「這是我彈顫音的方法，你照這樣彈就會了。我只需要教你一次。」大多數人只教一次學不起來，但是史提夫不這麼認為。他先從第一格琴桁開始，只用一條弦示範何謂正確的顫音，弦的振動傳遍整個琴頸，然後換下一條弦。顫音的感覺在每格琴桁和每一條弦都不一樣，他在指板各處都示範了一次顫音。

穆倫：在《無法忍受的天氣》裡，史提夫不但彈出了他獨有的特色，還做出比《德州洪水》更有野心的嘗試。《無》片錄音時，〔混音師〕林肯‧克萊普（Lincoln Clapp）跟我說：「你們《德州洪水》整張專輯的一致性維持得太好了。」我笑著說：「這也不奇怪，因為總共只錄了兩個鐘頭，連一個旋鈕都沒動到！」

夏儂：史提夫那時在探索三人組合的威力，讓他得以深入未知的領域。我明顯感覺到我們在這張唱片上保持了很強的「現場」感。我們都還是同時在演奏。並不是跟著節拍器軌「各彈各的部分」。幾個地方有疊錄，但還是跟現場錄的差不多。這是史提夫唯一能接受的錄音方式，我也很愛。

一九八四年三月十九日，史提夫和雙重麻煩在夏威夷檀香山的 CBS 唱片公司大會（CBS Records Convention）表演。當時《無法忍受的天氣》已經製作完成，還沒發行，這場表演一方面是為了激勵唱片公司人員的熱情，一場充滿力度的表演很容易就能達到這個目的。史提夫最早的吉他偶像之一傑夫‧貝克也上來

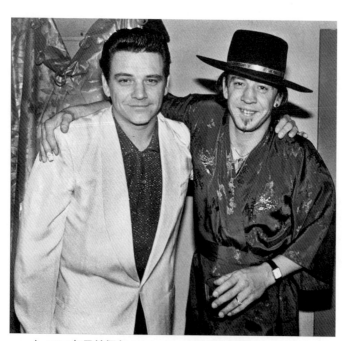

△ 1984 年兄弟倆在 Austin Opry House 後臺。Tracy Anne Hart

客串，此外還有吉米、傳奇雷鳥鼓手法蘭・克里斯提納，歌手安琪拉・史崔利。

利茲：史提夫非常配合，但傑夫就不是了。我不知道是不是因為沒人跟傑夫說明他為什麼要跟這個人同臺，導致兩人合不來，還是他忌妒這個年輕小子會超他的車。總之我不知道發生什麼事，但看得出他不想待在那裡。

夏儂：夏威夷是他們第一次即興合奏，史提夫跟傑夫在一起顯得很畏縮，他很少會這樣。史提夫和我並沒有特別的交情，所以他邀請我純粹是出於音樂上的尊重，我很感激。他有了突破性的成就，有機會也都不忘盡量提攜我們這些樂手。史提夫跟吉米有瑜亮情結。他們兄弟之間的互動我一無

隆：隨著他們的事業大放異彩，往往有人說史提夫跟吉米有瑜亮情結。他們兄弟之間的互動我一無所知，但是我們家就有七個兄弟，所以我可以想像這中間可能產生誤解、感覺被比下去、作法的歧異、外在壓力、想要確立個體性等等問題。歌迷永遠會把他們拿來比。根本不可能比。

16

在戶外

《無法忍受的天氣》在一九八四年五月十五日發行，鞏固了史提夫・雷作為吉他偶像的地位，也比他們的首張專輯更清楚地闡釋了這個樂團的廣度。這張專輯的第一首和最後一首曲子都是器樂曲，一開始是灼熱的〈閒嗑牙〉，結尾則是酷搖擺節奏的〈野馬搖擺〉，兩首曲子分別顯示了朗尼・麥克和魏斯・蒙哥馬利為他帶來的影響。

這張專輯有吉米・罕醉克斯〈巫毒之子 Slight Return 版〉、艾迪・瓊斯〈我慣做的事〉和藍調標準曲〈錫盤巷〉三首翻唱曲，也收錄了數量有限的原創新曲，但是專輯同名曲和〈冷槍〉最能展現出這個樂團在自己的音樂特色上，以及以藍調為基礎的音樂處理手法上的進一步發展。〈無法忍受的天氣〉一曲比《德州洪水》的任何一首曲子都更偏搖滾，顯現出來自各方的影響，有靈魂／R&B 的貝斯旋律，節奏吉他部分明顯帶有罕醉克斯的調調，主奏吉他則有艾伯特・金的銳利風格。

這張專輯一炮而紅，前三週就賣出二十五萬張。樂團同時請了兩個導演製作〈無法忍受的天氣〉

和〈冷槍〉的音樂錄影帶，雷頓回憶了當時在兩支錄影帶的拍攝場景之間兩邊跑的情形。

「唱片發行後，我們帶著這些新出爐、沒人聽過的歌上路，感覺很棒。」雷頓說。「我們收到消息說第一週就賣出五萬張，多半在德州、亞利桑那州、俄克拉荷馬州和新墨西哥州，這要歸功於傑克‧柴斯，他是索尼公司西南部分公司的主管，很厲害的唱片人。」

夏儂：我們並沒有設定目標。是音樂在帶領我們，我們吸引到更多聽眾時，這種肯定會給我們更大的力量飛向更高的境界。我們是在一場又一場的演出中壯大起來的，可以確信大舞臺是我們的歸屬。

雷頓：這次有一個特別令人興奮的地方，因為我這輩子第一次看史提夫演奏時的感覺讓我對未來產生了想像，如今成真了。我們三個無論在個人倫理道德、社會正義、政治立場、待人處事各方面的觀念都很一致，這一點也跨到音樂領域。我們有一種很深的連結與默契。我覺得觀眾看得出我們三人之間是這樣子的關係，他們感受得到，而這對他們是有意義的。

克拉克：我看過別的白人樂手演奏時也是靠很近的，包括艾力克‧克萊普頓在內，但是他們給我的感覺不像我在史提夫身上看到的。是他給我那種感覺，也只有他才有，連我媽都看得出來。她看我們演奏時說：「那是一個很會彈吉他的年輕人對吧？」我說：「媽，我也是啊，妳怎麼不那樣讚美我？」吉米聽了大笑，說：「我們同病相憐啊老弟。」

夏儂：我覺得史提夫從來不知道他到底有多厲害。

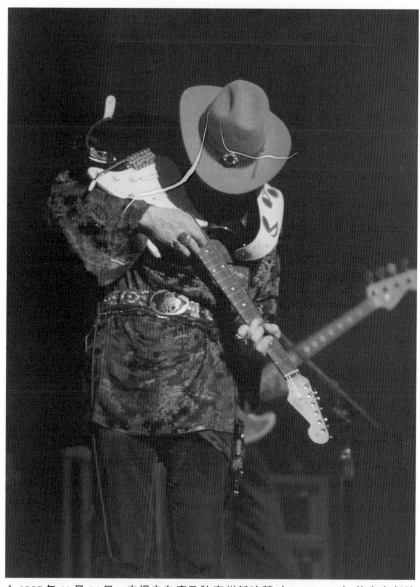

△ 1985 年 11 月 14 日，史提夫在康乃狄克州新哈芬（New Haven）的皇宮劇院
（Palace Theater）用拉小提琴的姿勢演奏。Donna Johnston

雷頓：我只有一次聽到史提夫承認自己的才華。他跟我去巴弟‧蓋在芝加哥的夜店，有人錄了史提夫和巴弟即興合奏的影片，我們把影片帶回飯店用錄影機播放。有一段是史提夫把吉他像小提琴一樣放在肩膀上，用一隻手演奏，很驚人，可以叫他史提夫‧雷‧罕醉克斯。他看著我，頓了一下，說：「我很棒耶。」我覺得他這樣講很酷，因為他通常都太自謙了。

史提夫擔心在〈無法忍受的天氣〉和〈我慣做的事〉裡彈得太像吉米的節奏聲部，也擔心要同步錄製吉他和人聲的翻唱，所以找吉他手德瑞克‧歐布萊恩談，請加入雙重麻煩。

「他給我一捲這張唱片的卡帶，一週後，我在安東夜店演出時，有人說有我的電話。」歐布萊恩說。「我說：『跟對方說我等下再回電！』那個人說：『是史提夫！』我立刻跑下舞臺去接電話。

他說：「就是現在，你要加入嗎？」

歐布萊恩與安琪拉‧史崔利加入了雙重麻煩在德州的八城巡演，一九八四年七月十日從阿馬立羅（Amarillo）開始，七月二十一日回到奧斯丁作結。表演中間，客座吉他手和歌手會上臺和這個三人團體合演幾首歌。史崔利說她不記得有跟史提夫討論過請她正式入團的事，但史提夫倒是一開始就這樣跟歐布萊恩提了。結果他連一個音符都還沒彈，米利金就明顯表示了他的不悅。

歐布萊恩：在第一場表演前，契斯利打電話來說：「這件事我不同意，就我的角度來說，門都沒有。你當然可以參加這些演出，只是我不知道為什麼史提夫要找你。這是全世界碩果僅存的三人

樂團，應該繼續維持三人編制，媽的他根本不需要找第四個人進來。」

雷頓：史提夫說某些歌他彈起來就是不滿意，很難配唱。他說：「不如找德瑞克來處理好了。」我很佩服契斯利敢說出「這個樂團他媽不能有另一個吉他手」。他說的完全正確，我覺得史提夫也知道。

歐布萊恩：最後一場表演〔一九八四年七月二十一日在奧斯丁的帕瑪大禮堂（Palmer Auditorium）〕結束後，史提夫說：「嘿，兄弟，你是真的想加入嗎？因為我打算去跟契斯利談談這件事。」我說：「算我一份。」他們進了更衣室，我在後臺閒晃，東西正搬到外面車上去。最後我走出去時，停車場都空了。最後契斯利出來，我跟他說晚安，他一聲招呼也不打，走到停車場對面才轉身大喊：「他媽的門都沒有！每個人都反對！」在下一個行程前，我就聽湯米說我不會一起去了。

夏儂：這件事真是人人喊打！契斯利說：「你把他們都開除好了，你現在就把他們都開除！」史提夫確實看見了這樣行不通，所以道了歉，讓他們走了。

雷頓：史提夫開始耍懶，其實是在逃避。德瑞克是多年好友，我們都很喜歡他，但是史提夫想要另外找個人來彈很多很難的吉他聲部，還要一邊唱歌，這樣做毫無道理，他最後也同意了。這並不是史提夫該找的解決辦法。

葛里森：我在聖安東尼奧的大劇院（Majestic Theatre）看史提夫演奏〔一九八四年七月十三日〕，他們把他的登堡 4x12 音箱放在地下室接上麥克風，因為音量太大無法放在臺上用！我下到地下

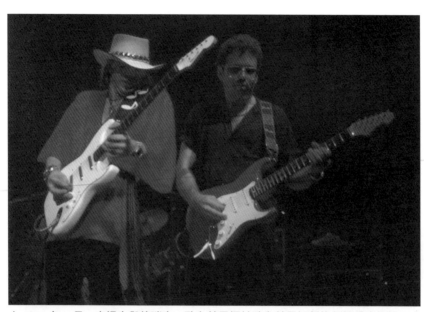

△ 1984 年 7 月，史提夫與德瑞克・歐布萊恩攝於歐布萊恩短暫擔任雙重麻煩第二吉他手期間。Watt M. Casey Jr

室，耳朵都要聾了，大約有一百四十分貝。你唯一聽得到的就是吉他聲，我在那裡站了二十分鐘，沒有聽到任何一個失誤或彈錯的音。根本不需要鼓手，因為節拍和律動都無懈可擊。那個律動讓我留下非常深刻的印象。

在那個隔絕的空間裡，可以感受到他的吉他演奏是在另一個維度上。就像一列不疾不徐的貨運火車；那條串起一切、把所有的部分綁在一起的線，就是那個不可思議的律動。全場的人光是憑著吉他就可以起舞了。就是那麼強。在那一刻，我明白了這整套演奏存在著另一個層次。

范想要新增一個可靠的團員，無疑是他的求助方式。在巡演時，藥物和酒精濫

用的嚴重程度持續在升高。

夏儂：我們重新開始巡演時，情況又更誇張了一點，有些認識我們的人也注意到了，想要跟史提夫談一談。

雷頓：柯特離開後，吉姆‧馬肯（Jim Markham）擔任我們的巡演經紀人。【一九八四年十月十一日】我們在華盛頓特區的憲法廳（Constitution Hall）表演，結束後，吉姆坐在巴士上哭。吉姆人很好，擔任巡演經紀人的經驗很豐富，他說：「我得離開。」他看著史提夫說：「你們這樣是在自殺。你們看似對藥物和演奏音樂有浪漫的理想，以為藥物是你們創意的來源。這些都是屁。你們就在我眼前自殺，我不能待著看事情發生。所以我要離開。」

雙重麻煩跟艾力克‧克萊普頓在一九八六年澳洲巡演時相遇，這位大前輩評估了范的狀況，看著這個還在宿醉的吉他手坐在吧檯邊，用顫抖的手灌下幾杯皇冠威士忌。他了解范還沒準備好要接受幫助，只說：「好吧，有時候你就是得自己去經歷，對吧？」

范的精神導師艾伯特‧金跟他一起演出時，用的是比較單刀直入的作法。「他走到後臺說：『我已經看你跟酒精奮戰三、四次了。我告訴你吧，老弟……我在家裡也喜歡喝點小酒。但是演出不是該范的時候。』」他想叫我好好關心自己的事、放自己一馬，但我還是跟我平常一樣，假裝一切都在我的掌握之中。」

250

巴弟‧蓋：我大罵過史提夫，因為我有一次看到他跟強尼‧溫特，他竟然連我都不認得。我就指著他鼻子罵他吸毒。

克拉克：雙重麻煩成名後，我們就沒有那麼常見面。有一天晚上他從夏威夷飛回來，直接來到我演奏的地方，走上臺抱著，渾身顫抖。真的一直抖！讓我扎扎實實煩惱了好一陣子。

李康納：史提夫很崇拜 W.C.，幾乎把他當父親一樣尊敬。W.C. 的個性很溫和，總是讓人感受到愛，我想史提夫真的很需要這個，尤其是遇到難關的時候。當他的人生開始隨著成功而陷入迷惘，需要設法面對時，W.C. 能提供很大的慰藉，幫助史提夫應付人生中的種種問題。

克拉克：我們的關係很特別，我覺得他來找我是要尋求某種心靈上的感受。他不會要求我給他什麼，他也不需要要求。他在尋找上帝，也知道我很虔誠，我想他只是需要到我身邊來。我把吉他給他，我拿貝斯，我們兩個就能發洩個好一陣子。

弗里曼：史提夫開始享受到成功之後，他會租一些很不錯的房子來住，但那些地方多半像被龍捲風摧殘過。他的一些好房子根本就像大廢墟。他從來沒有建立過一個真正的家。

愛蒂‧強生：那不是史提夫會做的事。他不是能定下來的人。他想要演奏音樂、聽音樂、以音樂會友、以音樂為業。他對這些非常努力。很喜歡南下去安東夜店，不管臺上是誰在演奏，他都會上去合奏，店家允許他彈多久就彈多久。要是我走進史提夫家看到他在沙發上看電視，我大概會問他是不是身體不舒服。

△ 史提夫在家跟小貓合影。Courtesy Tommy Shannon

史帝爾：：彈吉他時的史提夫才是真正的史提夫。我不知道是他在彈吉他還是吉他在彈他，因為史提夫跟他的吉他已經變成一組東西。從他臉上的表情可以感受到他的熱情。

愛蒂・強生：：他喜歡鑽研、增進他的才能，以及巡演，他大多數時間都在巡演。跟經典經紀公司合作的頭三年，他們一年大概有三百天在演奏。他們是不斷在進步的樂團，演奏水準愈來愈好，然後史提夫就紅起來了。他成功彈出心目中的音樂時，是他看起來最快樂的時候。那個才是他的客廳。

雷頓：：我們經常在巡演，只有偶爾

252

夏儂：我們永遠都在路上奔波！我連自己住的地方都沒有。我的「家」就是帝國 400（Imperial 400）汽車旅館！不然就是去住史提夫和蕾妮家。

在家，每次待個一兩天的。

雷頓：湯米就像霍華・休斯（Howard Hughes）一樣！我會去帝國 400 敲他的門，他就大叫：「誰啊？」「嘿，湯米，是我鞭子。」「喔好，等一下。」他把門解鎖，我推開門，他又已經躺回床上了。那裡面好像只有攝氏九度一樣，冷氣開很強，窗戶關得密不透風，一絲陽光也透不進來。他會喝一公升伏特加，如果我們想吃個什麼，他就會打電話給羅伊計程車行（Roy's Taxi）說：「我是湯米。可以派一輛車子過來嗎？」車子不是來載湯米的，只是到處去幫他採買食物、香菸或其他任何東西，然後送回來給他。湯米在那裡有一套運作系統！

夏儂：我說他那是「湯米叔叔的小屋」。

雷頓：我們對樂團的成功很滿意，但是我們都有自己不想面對的問題。

夏儂：我們很享受自己擁有的一切，可是我們的生活變複雜了。快樂是難以捉摸的東西。

雷頓：我們每一天都忙得跟什麼似的。「被沖昏頭了。」就像站在暴風的中心點，在那裡玩得很開心一樣。每天起床，飛去這裡，電視臺訪問，電臺訪問，檢查音響，演出，看到名人來了……「嘿，那是麥特・狄倫（Matt Dillon）！」「米克・傑格回來了！」你不會問自己開不開心。

一九八四年某天晚上，史提夫在明尼蘇達州的聖保羅（Saint Paul）遇到王子（Prince），那個場合是布魯斯・史普林斯汀「生於美國」（Born in the U.S.A.）巡演的開幕之夜。王子跟他的

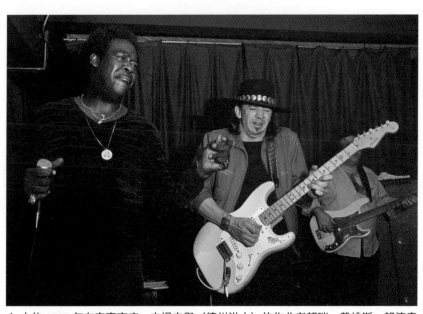

△ 大約 1985 年在安東夜店，史提夫與〈德州洪水〉的作曲者賴瑞・戴維斯一起演奏〈德州洪水〉。克利佛・安東彈貝斯。(Andrew Long

保鑣奇克（Chick）坐在後臺，奇克是個穿著豹紋緊身衣的高大猛男。史提夫坐在椅子上前傾後傾，設法繞過那個人跟王子說話：「嘿，兄弟！我的名字是史提夫・雷！」王子不看他，只側過身子根保鑣說：「他說什麼，奇克？他在跟我說話嗎？」史提夫就提高音量說：「我說，我的名字是史提夫・雷！」王子說：「我聽不到，奇克。他說什麼？」史提夫生氣了，說道：「王八蛋，你可能是王子，但我是蜂王！你看著辦！」

史提夫與雙重麻煩的「無法忍受的天氣」巡演在八月結束，最後一場表演是為修・路易斯與新聞合唱團在體育場的演唱會暖場，門票銷售一空，他們乘著七白金專輯《體育》（Sports）的暢銷而氣勢如

虹〉，收錄了〈搖滾的心〉〈The Heart of Rock & Roll〉、〈我要新藥〉〈I Want a New Drug〉和〈如果是這樣〉〈If This Is It〉等熱門歌曲。

雷頓：《無法忍受的天氣》（CSTW）一發行，我們就回紐約五月花飯店做媒體宣傳，我踏進電梯，就看到修‧路易斯和〔新聞合唱團團員〕強尼‧柯拉（Johnny Colla）。我說：「修！」他就說：「耶，讚喔，〈冷槍〉！」他開始唱那首歌，然後說：「這張唱片超棒的，我愛你們！我們一定要找機會一起演奏。」

路易斯：我的代理商說：「『體育』巡演的票都賣光了。你們想找誰暖場？都無所謂啦。」我說：「找史提夫‧雷‧范！」他回電給我說：「那個經紀人瘋了。他開的價錢是他們行情的十倍。」

我說：「沒關係，就排他們。」

雷頓：那場巡演對我們來說規模很大。全都是在銷售一空的體育場，我們的身價也就在這時候開始起來。那時我們還在一些小場地表演，但是這次巡演把我們推向另一個層次。跟他們一起巡演時，我們開始收到一些真的非常好的開價。

路易斯：他們跟我們一起演出的第一晚，我很早就到現場去看他們，直接走上舞臺邊緣，享受那首很長的慢節奏藍調。我聽得如癡如醉，歌曲結束時，臺下聽眾……全閉著嘴，一點聲音也沒有！我覺得很糟糕。像這種時候你會很討厭你的觀眾。我敲敲他們接著齊聲呼喊：「修！修！修！」

巴士的車門，走到後面的休息室，全團的人垂頭喪氣坐在那裡，我說：「各位，你們表現很精采，

大家回家都會問說：「幫修‧路易斯暖場的那個是什麼團？」然後去找你們的唱片來聽，然後就愛死了。你們要做的就是這些，但是要開心地做。只管演奏，做你們自己就好，相信我。結果會很棒的。」史提夫幾乎每晚都出來跟我們一起即興，我們在臺上興致盎然，我相信觀眾也感受得到。我們那兩個月幾乎是形影不離。

吉米‧史特拉頓（攝影師）：我看了史提夫跟雙重麻煩為修‧路易斯與新聞合唱團暖場之後，就常把它拿來跟吉米‧罕醉克斯幫頑童合唱團暖場對比。

一九八四年十月四日，史提夫‧雷‧范三十歲生日的隔天，他和雙重麻煩參加 T.J. 馬泰基金會（T.J. Martell Foundation）在紐約卡內基音樂廳的慈善表演，這個基金會的宗旨是用音樂幫忙找到治療癌症的方法。約翰‧哈蒙德在介紹史提夫時，稱他是「有史以來最棒的吉他手之一」。他們演奏了一首火熱的組曲，包含《巫毒之子（Slight Return 版）》，之後范一臉大呼過癮的表情，有點像在偷笑地說：「在卡內基音樂廳彈罕醉克斯很好玩！」第二段表演由一組十人樂團擔綱，有吉米‧范、滿室藍調的銅管組、約翰博士、安琪拉‧史崔利和鼓手喬治‧雷恩斯（George Rains）。

夏儂：史提夫很用力推動才有了這個節目。在卡內基音樂廳演奏是他的夢想。我們特地為這場演出訂製了特殊服裝，請了一大堆來賓。原本還想拍成影片的，但 CBS 退出了。

256

雷頓：我們為這個節目做了各種努力，有點期待拍成影片。吉米想到可以訂做像墨西哥婚禮樂隊那樣的服裝，我們就去聶爾達裁縫店（Nelda's Tailor）跟那裡的墨西哥女士談。我們看了各式各樣的布料還有酷炫的銀色鈕扣和帶扣等五金配件，再從中挑選我們的褲子和夾克要用哪些。史提夫決定做兩套，一套藍的一套紅的。我們全部在奧斯丁一間錄音棚排練了三天，順便讓每個人試穿衣服。

愛蒂‧強生：他們〔九月二十九日〕在沃斯堡的表演藝術中心「夢想篷車」（Caravan of Dreams）那場排練非常精采，我覺得甚至比最後在紐約的正式演出還要好。

本森：我去錄音室看他們的演出前排練。約翰博士到場時史提夫興奮不已，因為他很喜歡他。然後他回頭繼續排練，史提夫跟平常一樣拿出所有看家本領，突然間約翰博士說：「等一下，等一下。」揮著手等大家停下來，好像在揮旗子把時速一百二十公里在鐵軌上急馳的火車攔停下來一樣，然後說：「史提夫，我們這裡需要的是力度。」史提夫說：「對，對，對。」他們又重新開始，他把速度降下來了——他懂博士的意思，這樣聽起來好極了。

雷頓：我們找人做了華麗的舞臺布景，在彩繪青金石藍色琺瑯上做出金粉條紋，像電視節目的布景一樣。他們把布景運到紐約，在倉庫裡組裝好，我們也在倉庫裡做了最後的著裝排練。第二天，布景拆解送到卡內基音樂廳重新組好。有一座銅管手的升降臺，和兩個鼓手用的平臺。在最後一刻，CBS 以預算問題為由取消了拍攝。多年後我才知道原來只有一萬五千美元。真的很可惜，因為場面很棒，史提夫卯足了全力，大樂團的演奏也很特別。

本森：為了這點錢就退出真的很蠢、太短視，也很可惜，因為這場表演很精采。

吉米・范：我知道這本來會是一張很棒的唱片，我們在卡內基音樂廳演出，所有的朋友也都來共襄盛舉。在〈齷齪行為〉那首歌，我想了一些可融入大樂團的聲部，也加了一些很酷的東西進去，找一個地方加上自己詮釋。我用有點像風琴手的方式來處理，這一直是我很愛用的作法。重點就是讓所有聲部都能融合。

夏儂：我覺得太少人真正了解這場表演有多好。他在這場的一些表現，是我聽過他所有演奏中最喜歡的。而且這次活動有太多特殊意義，那天是他生日，他媽媽也在場，還有我們所有團員的家人也都來了。那一晚真的很棒，很棒。

雷頓：我們有很多東西是從奧斯丁山姆的烤肉店用飛機送過來的。

史崔利：連排練都很開心。那就像一場舞會，每個人都齊聚一堂相見歡，加上還有一件這麼棒的事，就是我們馬上就要在卡內基音樂廳開藍調演唱會。光是走上那個舞臺去試音，都能讓你滿懷謙卑和感激。那種高難度演出正是史提夫最擅長的，樂於跟別人共享鎂光燈也是他的典型作風。傳奇雷鳥在經歷了大低潮期，連史上最偉大的樂手都沒什麼工作或乏人問津之後，如今又擴大了藍調觀眾。史提夫把藍調帶到新的境界，讓世界各地原本不聽藍調的人都開始注意這種音樂，包括搖滾歌手和吉他手。他的音樂就是會讓人著迷，卡內基音樂廳的演出就是他不斷建立的又一座新里程碑。

六個星期後的十一月十八日，史提夫又立下另一個里程碑，他榮獲兩項 W.C. 漢迪獎（W.C. Handy Awards），分別是年度藍調樂器演奏家獎和年度藝人獎。他是第一個獲得年度藝人獎的白人，對他意義非凡，所以他特地從紐西蘭巡演途中飛了二十四個鐘頭回孟斐斯（Memphis），出席並演出〈冷槍〉和〈德州洪水〉。這場在奧芬劇院（Orpheum Theatre）的音樂會有三位史提夫最崇拜的偶像登臺：艾伯特・金、比比・金和休伯特・薩姆林。

「史提夫非常以此為榮，因為這是來自藍調界的肯定。」夏儂說。「跟比比、艾伯特和休伯特一起大合奏時，我們演奏了〈冷槍〉和〈我每天都有藍調〉（Every Day I Have the Blues），對我們來說那是不可思議的一夜。」

翌月，史提夫又得到另一個和偶像合作的機會，為朗尼・麥克製作復出專輯，而朗尼・麥克的《轟！》就是他這輩子買的第一張唱片。麥克已經跟鱷魚唱片簽約，這家唱片公司就是四年前說史提夫・雷皮膚太白、太大聲、又跟艾伯特・金太像而拒絕跟他簽約的公司。

對於已經七年沒出過專輯，有時會轉向鄉村音樂的麥克來說，這是個大好機會。史提夫和鱷魚唱片都很想讓麥克回到早期用力擊弦的吉他音色，其中包含了重新製作的《轟！》，改名為《雙轟》（Double Whammy），由范和麥克擔綱二重奏。

伊格勞爾： 史提夫和我因為同樣崇拜朗尼・麥克又重逢了，史提夫自願擔任我們《霹靂雷擊》（Strike Like Lightning）的製作人，這張專輯我們在奧斯丁錄。史提夫很想貢獻一點心力，把他的偶像帶

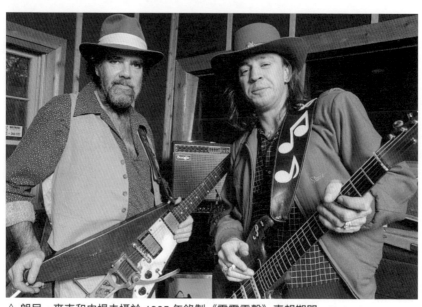

△ 朗尼・麥克和史提夫攝於 1985 年錄製《霹靂雷擊》專輯期間。(Andrew Long

回到大眾面前。他有意識地利用自己逐漸嶄露頭角的好名聲，讓大家注意到朗尼和他的其他偶像。任何時候只要有人跟史提夫說他很棒，他馬上會說：「你聽過朗尼・麥克的音樂嗎？你聽過艾伯特・柯林斯的音樂嗎？你聽過艾伯金的音樂嗎？」他時常提到其他樂手，向大家推銷他們，讓人感覺他對這些人的喜愛是發自內心的。他不是為了自己。

夏儂：史提夫非常開心能跟朗尼一起製作這張唱片。

伊格勞爾：史提夫巡演一回來就到錄音室報到，去找朗尼說：「接下來我要做什麼？」他從來不擺出製作人的樣子；所有重要的事他都讓朗尼決定，少部分讓我決定。他自己號稱製作人，只是要讓專輯有 SRV 的背書。最後他在專輯裡演

隆：朗尼‧麥克錄音時，我坐在史提夫旁邊的沙發上，史提夫幾杯黃湯下肚後有點茫，彈著一把弦距超高的木吉他。他只是在等錄音的時候打發時間而已，但是就好聽到嚇死人。那一刻我相信就算把幾條打包線釘在牆上，他也可以彈出比外面百分之九十九點九的吉他手還要好聽的聲音。

奏了四、五首歌。他的器材架設在控制室旁的小房間裡，他演奏很大聲，聲音一直外溢，在控制室裡很難監控，但他彈的還是很精湛。

伊格勞爾：他在這個時期展現出來的才華，在前幾年我還看不出來。不管是因為他成熟了還是我成熟了，我現在了解他為什麼這麼特別了。

愛蒂‧強生：我去錄音室充當我們公司的代表。

伊格勞爾：我在史提夫旁邊走路很小心。因為我們還沒有混熟，當然也因為我是唱片公司的人，所有藝人對唱片公司的人都會有所提防。那是他吸毒吸很兇的時期，用很多古柯鹼，又喝皇冠威士忌，但是他在錄音室非常認真專注，工作表現也很好。他通宵熬夜錄製《雙轟》裡的獨奏備選版本。朗尼跟我早上到達時，史提夫覺得他沒有錄到能讓朗尼滿意的。他已經存了兩、三個版本，全部都美妙至極，朗尼就選了一個用在專輯裡。

17

擾動靈魂

雙重麻煩在一九八五年三月進入達拉斯聲音實驗室（Dallas Sound Lab）開始錄製第三張專輯時，樂團已經感覺到、並顯露出毒品、酗酒和多年馬不停蹄巡演的疲態了。

范的老友、團友及歌唱啟蒙者杜耶・布雷霍爾在《心靈對話》專輯中歸隊，成為共同創作者。這個團錄了兩首他的歌〈改變〉（Change It）和〈望著窗外〉（Lookin' Out the Window）。

「杜耶比我們所有人都還要早很多就開始戒酒了。」薩克斯風手喬・蘇布萊特說，他也在錄音中演奏。「他戒酒成功後消失了一陣子，因為他很認真在維持清醒。他總是用大杯子小口啜飲加了碎冰的蘇打水，再也不去酒吧，然後用自己認為適合的方式慢慢回到演奏工作上。史提夫需要曲子，也知道杜耶有。他不是只把曲子送過來而已，還留在錄音室裡。」

當時布雷霍爾戒酒的過程算是還在進行中，他的兒子布雷霍爾二世說，參加《心靈對話》的錄音讓他破功了。「我覺得那時候的錄音室並不利於戒酒。」布雷霍爾二世說。

新加入錄音的人員還有來自佛羅里達州傑克孫維（Jacksonville）的鍵盤手瑞斯・威南斯，他在一九六八年那場促成歐曼兄弟樂團（ABB）成軍的即興合奏會上彈過鍵盤；後來被葛瑞格・歐曼取代。威南斯之前曾跟ABB成員貝瑞・奧克利（Berry Oakley）和迪基・貝茲在傑克孫維的二度降臨樂團（Second Coming）一起演奏，到了一九八五年，已經是個在樂壇活躍將近二十年的巡演樂手和受人尊敬的伴奏樂手。

史提夫・雷決定把老朋友布雷霍爾和蘇布萊特帶進來，並新增威南斯，等於承認了雙重麻煩需要增援。

雷頓：這張唱片做了很多音樂上的延伸，但是愈錄愈難錄，就像你很累的時候去賽跑一樣。雖然可能還是跑得完，甚至成績還不錯，但是你會覺得好像要死了。

夏儂：狀況變得非常糟糕。錄音室是用時間算錢的，我們卻打了好幾個鐘頭的乒乓球，等古柯鹼送來才能演奏。可以看得出來我們都有點沒心情。

雷頓：在錄音室裡，你會真實面對自己的音樂聽起來的樣子。並非走下舞臺就結束。你是在顯微鏡下被放大檢視的。我們對毒品和酒精有點飢不擇食了，《心靈對話》專輯很難錄，跟邀請瑞斯來演奏有很大的關係，好像在說「我們需要幫忙」一樣。

蘇布萊特：他們叫我在幾首歌裡演奏，有幾次我是深夜到的。我們錄〈看妹妹〉，然後史提夫說：「這種音樂裡面我會很想加上鍵盤。」我就推薦在德爾伯特・麥克林頓（Delbert McClinton）的

樂團跟我合作過的瑞斯，並且跟他說：「其實他才剛丟辭職信。」

瑞斯‧威南斯（一九八五至九〇年間擔任雙重麻煩鍵盤手）：史提夫打電話來說他們想加一點鍵盤聲，打算在〈看妹妹〉上用原聲鋼琴，但是實際上不可行，因為錄音室已經設置成現場演奏的形式，有整組廣播設備，非常大聲。

蘇布萊特：天啊，在裡面真的很大聲，耳朵都痛了，大音量的來源是史提夫，他有一整面像鐘樓怪人一樣的擴大器牆。我和一個小麥克風站在那裡，心想：「這下全都要溢音了。」我現場演奏了幾天，因為史提夫就是要這樣，但是理查‧穆倫提議要另外給我一個乾淨的獨立音軌。他很有概念。

威南斯：我根本聽不到鋼琴聲，所以就建議試試看哈蒙德（Hammond）電風琴，我可以把音箱隔絕開來。我們演奏了〈改變〉和器樂曲〈說什麼〉（Say What）和〈回家〉（Gone Home），效果很棒。我彈的風琴讓他們有點意外，沒想到我可以把這種能量灌注到他們的音樂裡，我覺得B3風琴搭配他們歌曲的效果，是讓我想留在那裡的原因。我們一直錄到早上七點，他們叫我第二天晚上再去。

夏儂：〈說什麼！〉（Say What！）是我們以前就合奏過一陣子的曲子，有點像罕醉克斯的〈雨天迷夢〉（Rainy Day, Dream Away）。史提夫想出把曲子拆開，加上用人聲唱「Soul to soul!」的點子。史提夫在這首曲子上用了吉米‧罕醉克斯用過的哇音器〔就是吉米在一九六八年從罕醉克斯那裡接收的那顆效果器〕。

杜耶南下來到錄音室，並為我們演奏〈望向窗外〉和〈改變〉，我們立刻決定好好練這兩首歌把它錄下來。〈不會放棄愛情〉（Ain't Gone 'n' Give Up on Love）是一首新歌，瑞斯想出我們在橋段裡演奏的那段很棒的上行音，我認為這是這首曲子最酷的部分之一。顯然他增加的不只是鍵盤聲部而已。有一天晚上，我們都聚在一起瞎聊，吸嗨了又喝酒，史提夫跟瑞斯說：「嘿，兄弟，要加入樂團嗎？」我們從來不坐下來好好討論事情的，所以只說了「好，就這麼說定」，就談完了。

威南斯：我跟大家一樣很意外。我很開心能加入。身為德州的藍調人，能跟有史以來最棒的三人樂團一起演奏，也是一生必須完成的心願之一。他們說很高興我願意過來，因為他們之前這個案子一直動不起

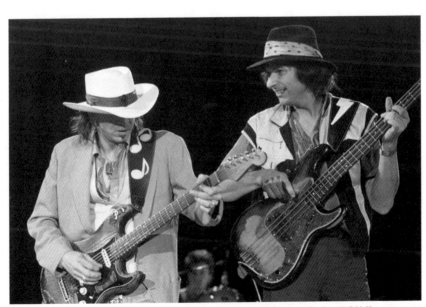

△ 1985 年 6 月 7 日，湯米與史提夫在芝加哥藍調音樂節上演奏〈心靈對話〉。Kirk West

來。

雷頓：很多人力勸我們要維持三人編制，但我們很需要新的觀點，對此史提夫想找德瑞克入團時就已經有某種程度的理解。我們之前經歷了三年無止境的巡演，只有進錄音室時才打斷一下，已經開始倦怠了，需要有別人幫忙把事情扛起來。

威南斯：我們錄那些音的時候作息很不正常；晚上八點進錄音室，十一或十二點開始演奏，演奏到早上五、六點，太陽出來的時候回家，睡到下午三點，就這樣週而復始。

雙重麻煩突然多了威南斯後，錄音作業繼續進行，有時會錄錄停停。作業耽擱不只是因為團員要等毒品送到，也因為范不停地在尋找新的聲音表現。

穆倫：史提夫對錄音的認識愈來愈多之後，就開始要求得更細，想嘗試不一樣的東西，但有時候弊大於利。錄音期間，他叫我打開一個小鼓，在裡面裝保麗龍緩衝粒，以為這樣會很好聽。根本不是！

雷頓：我們都叫他「現代人」，因為他很愛弄電子產品，把東西拆開再裝回去，試一些瘋狂的想法。例如，在〈不會放棄愛情〉這首曲子裡，史提夫把紙火柴放在六弦貝斯的下弦枕底下，想要消音，這就是每小節第一拍撥弦時聽到的聲音。我們太久沒睡覺之後，思緒高速運轉，就會出現瘋狂的想法。「我在想要是把對半切開的可樂罐放在大鼓踏板下面會有什麼效果。」有時這些想法還真

的有用。

布雷霍爾二世：史提夫私下想成為發明家。他給我看過他想建造的太空船素描和草圖。他總是有些業餘嗜好，像發明一種擴大器上面只有一個旋鈕，寫著「調高音量，不然滾蛋」，或者只有一個插頭沒有旋鈕，所以控制聲音的人要他調低音量時，他就可以正大光明地說：「抱歉，沒辦法。上面沒有旋鈕。」

SRV：我在〈空虛的懷抱〉裡打鼓。那時只有我跟湯米兩個在錄音室，我們想合奏貝斯和鼓，只是亂玩一下。剛開始時，這首歌真的很慢，慢到很難維持同一個速度。然後我們就用變頻器 Varispeed 把速度加快 13.5%，用這個速度錄這首曲子剩下的部分。

夏儂：史提夫是很好的鼓手，要是他能打完整首的話！打夏佛的時候他的手臂會累。有一天一早就我們兩個在錄音室裡，他說：「我們用很慢的速度來演奏〈空虛的懷抱〉！」他坐在鼓手席上，理查〔穆倫〕不想打開磁帶機的電源。史提夫說：「打開啦！」理查說：

△ 《心靈對話》專輯錄音現場，史提夫坐在鼓手的位置。Courtesy Tommy Shannon

「要幹嘛？」他們吵了一下，後來理查還是打開了，我們最後也用了那一段錄音。所以史提夫心裡已經完全想好要怎麼表現那首歌。

威南斯：有一首是一個人打腳踏鈸和小鼓，另一個人打其他的鼓，那是哪一首？

雷頓：〈望向窗外〉。那是杜耶寫的，他沒有用兩套鼓，而是拉了一張凳子坐在我旁邊，我們兩個人打同一套鼓！我負責疊音鈸和小鼓，他負責腳踏鈸。所以是 4/4 拍的部分用腳踏鈸，6/8 拍的用疊音鈸和大鼓。我們試過坐在同一張鼓椅上，但是一直摔下來！我們是很想說我們同時打同一套鼓啦。

史提夫忽然間改變風格寫了一首〈沒有你的人生〉（Life Without You），這是一首動人的靈魂歌謠，獻給他的好友、吉他製琴師查理・沃爾茲（Charley Wirz），查理幫史提夫打造出他的白色招牌 Strat 電吉他，於一九八五年二月突然過世。這首歌也反映了史提夫對寇帝・梅菲（Curtis Mayfield）和唐尼・海瑟威等靈魂歌手的熱愛。

夏儂：他很怕唱〈沒有你的人生〉，因為有很多個人情感在裡面，他很擔心唱不好。

威南斯：他把歌給我們的時候已經完成得差不多了。這首歌有很多和弦變化，因為史提夫不打算說明，所以我們得跟著他演奏好幾次才能搞清楚整首歌。歌中有兩個不同的橋段，有點容易弄混。

夏儂：他以降半音的方式從 A 和弦降到升 F 和弦。我說：「如果是小調會比較好聽。」所以他改

成升 F 小調。他把上行音從 A 調移到升 C 調，然後把另一段上行音從 B 調移到 D 調，之後的下行音從 D 調移到 B 調。原本有太多上下行音，所以我們拿掉了一些。至於獨奏的部分，我說：「史提夫，如果你彈一些像〈大膽如愛〉（Bold as Love）那樣的獨奏應該會很酷。」就是開頭慢節奏的連續高音。

威南斯：我們第一次一口氣演奏完整首歌時，到了獨奏部分，這首歌突然變得很有份量。

雷頓：一切如常。

雷‧本森：瑞斯在瞌睡司機裡替我們代班，他跟我說他加入了史提夫‧雷‧范與雙重麻煩，我說他們的東西變化有限，他可能會無聊，他說：「你在開玩笑吧？史提夫調低了半個音，每個調都變得超級難彈。」對一個好樂團來說他是很棒的生力軍。

夏儂：拍《心靈對話》的照片是另一個煎熬。

威南斯：我們去了一片胡桃林，在德州一個不知道叫什麼名字的鎮……

夏儂：都是蟲、蚊子，又是夏天，大概有一百度……天啊！

雷頓：我們在安德森磨坊（Anderson Mill）拍攝史提夫的封面照。有一些是我們四個人的合照，所有人一起靠在牆上，但是後來決定不用，要再補拍一些。

他們想到一個地點是在往休士頓的 290 號公路旁。我們三個人先過去，因為史提夫要跟另一個人過去，晚點跟我們會合。但是史提夫一直沒來！我們站在那裡三個小時，一邊拍掉身上的蟲子一邊說：「史提夫死去哪了？」

威南斯：我最後跟攝影師說：「你們就這樣拍吧！」在最後選用的照片上，從我的表情看得出來我很不爽，像孩子一樣板著臉。我無聊又煩躁得要命。

夏儂：那張照片上我們看起來都很不高興，我們也是真的不高興。

雷頓：我坐在一棵樹上，蟲一直來，又滿身汗，超慘。

史特拉頓：我幫史提夫拍了幾次照後才慢慢認識他，他把我當成朋友和兄弟對待，而我拍過的表演可是很多的。有一次在紐奧良的內河客船上，結束後在後臺時，他把臉貼在鏡子上滾一圈，用皮膚上的油脂印出一張臉看著他自己。他想要把《心靈對話》專輯的封面做成這種樣子，問我有沒有辦法用攝影的方式做。我當然就說可以！

過了幾晚，我在大約晚上十點接到蕾妮的電話。他們圍坐在一起看他們在門廊上用拍立得拍的照片，準備用在《心靈對話》的封面上，但大家都不喜歡。

史提夫就撥了電話給我，問我能否去達拉斯拍我們之前談過的封面照。我兩天後到達，整整一個星期只是待在錄音室裡沒事幹。有一天深夜，大概凌晨三點，史提夫已經好幾天沒睡了，他說：「我們去做那件事吧。」我們就回到飯店房間裡。我讓他把臉塗上黑色的舞臺彩妝，在一塊海報板上印了幾次，他選了其中一個圖，然後開始用手指在左邊的圖上畫耶穌像。他說：「我在看耶穌。」他丟下我在房間裡，下樓去拿給樂團看。之後我連續好幾天沒看到他，但再也沒看到那塊海報板！

270

△ 《心靈對話》未收錄的封面照片。Brittain Hill/ Courtesy Sony Music Entertainment

一九八五年四月九日，范受邀為休士頓太空人隊（Houston Astros）的開幕戰演奏國歌，那時是太空巨蛋體育場（Astrodome）啟用二十周年。在這個體育場擊出第一支全壘打的米奇・曼托（Mickey Mantle）也出席活動，並在史提夫的「第一任」和「蕾妮」吉他的背面簽名。范詮釋〈星條旗之歌〉（The Star Spangled Banne）的滑音吉他獨奏並未受到好評。

他在錄製《心靈對話》專輯時，就已經在錄音室把編曲寫好了，但是據夏儂說，他在臺上忘記了，結果就被噓。

這是他在公開表演時罕見的失常。

「休士頓報紙登了他被噓時聳肩的照片。」雷頓說。「連續四天不睡就是這種下場。」

樂團在四月二十一日以四人編制在達拉斯重返巡演生活。「本以為我只要彈我在唱片上彈過的曲子就好，直到第一場開始前，史提夫才告訴我什麼都要彈。」威南斯說。「他不想一直彈節奏，才好比較專注在唱歌上。克里斯、湯米和我負責注意律動，形成一個緊密的三人節奏組。顯然沒有我，他們就已經是很棒的樂團，我只是錦上添花而已。」

一九八五年六月二十五日，史提夫跟樂團帶著自豪的心情，在紐約林肯中心（Lincoln Center）演出一場向約翰・哈蒙德致敬的音樂會，喬治・班森在《無法忍受的天氣》一曲中客串。前一晚，史提夫在與《大衛・賴特曼深夜秀》樂團成員保羅・薛佛和史蒂夫・喬丹的即興錄音現場，第一次和艾力克・克萊普頓同臺演出。

薛佛：史提夫和我跟克萊普頓還有〔吉他手〕丹尼・科奇馬爾（Danny Kortchmar）在頂級貓錄音室（Top Cat Studios）一起即興合奏。艾力克沒有帶自己的吉他，所以我們借一把給他，但是他用不慣。

喬丹：他說：「用這把爛貨我彈不出東西。」

薛佛：我們發現史提夫就在隔壁排練。有人邀請他過來，於是他進來跟克萊普頓打招呼，克萊普頓說：「一起來吧。」史提夫就拿了自己的吉他過來，克萊普頓說：「我看到你帶著你的寶貝了。」我跟這把吉他犯沖。」史提夫說：「給你，你用我的。我用那把。」史提夫把他的 Strat 交給他，克萊普頓就開始大彈特彈，但當史提夫用這把借來的吉他彈的獨奏一進來，他的音樂性讓大家讚

△ 史提夫、湯米與藍調樂手「德州龍捲風」強尼・克萊德・柯普蘭合影。
Courtesy Tommy Shannon

夏儂：史提夫半夜三點打電話來說：
「嘿！快下來！我跟克萊普頓在這
邊彈得開心得不得了！」

雷頓：我揉著惺忪的睡眼走進去。
我們演奏一首像〈青蔥〉（Green
Onions）那樣的藍調標準曲，我很
意外保羅・薛佛居然不知道它的和
弦進行。

威南斯：他當然知道和弦進行！這情
況幾乎每個鍵盤手都會遇到。史提
夫把吉他的音調低了，變成對鋼琴
手來說很難處理的調。他想要演奏
一首降A調的藍調曲子，但這個調
對鋼琴手來說很難彈即興。我就是
在這種情況下上場的；我跟史提夫
說我不在乎彈這些奇奇怪怪的調，

嘆不已。

但這是違心之論。我超討厭的！我花了好幾個月才把這些調理出頭緒，我的手在這些奇怪的觸鍵位置上會變得很彆扭！

為期兩週的夏季歐洲巡演，在七月十五日的蒙特勒爵士音樂節達到高潮，這場表演對樂團來說別具意義，這次是他們的盛大回歸，當天是他們在蒙特勒第一次登臺的差不多三周年。

「這是我們找回自己，也找回一個情境的機會。」雷頓說。「我們發了兩張成功的唱片，也完成了許多巡演。我們要好好開心一下，做個了結。」

夏儂補充說：「也不是說史提夫有什麼舊恨，只是……」

樂團請強尼・柯普蘭飛到蒙特勒來，擔任四首歌的特別嘉賓，柯普蘭是休士頓人，有「德州龍捲風」之稱，是史提夫最喜歡藍調樂手之一，在一九九七年過世。那年秋天柯普蘭跟他的樂團在中西部展開一連串的表演。

夏儂：史提夫很喜歡強尼・柯普蘭，曾給他最高等級的讚美，說他是「真功夫」。他這樣說的時候，你完全可以懂他的意思。

麥克・梅瑞特（強尼・柯普蘭的貝斯手）：史提夫告訴團裡的每個樂手和工作人員說：「這是強尼・柯普蘭和他的樂團。你們對他們要像對我們一樣。」不用說也知道，這不是開場樂團平常會受到的待遇。史提夫很尊重、很推崇強尼。有一場表演在密蘇里州，我們的開場演出結束了，正在

更衣室裡休息，有一位史提夫的工作人員跑進來找我，叫我跟他走。原來是湯米不舒服，得離開舞臺，他們一首慢節奏藍調正演奏到一半，要我上去接手湯米的貝斯；我還不能用我的，因為史提夫把這首歌降調成降 E 調，我花了幾秒鐘才抓到這個調，這時史提夫回頭給我一個「你會挺我吧？」的眼神。我點頭回應，表示：「我沒問題。」從那一刻起一切都很美好。多數的夜晚，我會坐在觀眾席看著他們，這時我才能認真去體會這個人是多麼偉大的吉他手，以及強尼和艾伯特

〔柯林斯〕這些人帶給他多深遠的影響。

這次巡演到愛荷華州時，有一天休息日剛好是史提夫生日，他們跟他的樂團還有工作人員舉辦了盛大的慶祝晚宴，邀請我們全部的人去參加——一個開場樂團正常來說也不會有這種待遇！

18

旱地溺水

《心靈對話》（Soul to Soul）在一九八五年九月三十日發行，是樂團短短兩年內推出的第三張錄音室專輯。專輯中最初發行的十首歌曲，有四首是史提夫寫的，包括情緒激昂而壓抑的慢節奏藍調〈不會放棄愛情〉；為情所困的〈空虛的懷抱〉，曲中的鼓和吉他都由史提夫擔綱；真摯感人的〈沒有你的人生〉；還有基本上是器樂曲的〈說什麼!〉，人聲只有團體齊聲吟唱一句「Soul to soul!」。另外是布雷霍爾的〈望向窗外〉和〈改變〉、節奏藍調明星漢克·巴拉德（Hank Ballard）的〈看妹妹〉、威利·迪克森作詞的咆哮之狼歌曲〈你將屬於我〉（You'll Be Mine），以及紐奧良藍調樂手厄爾·金（Earl King）的〈來吧（第三部分）[Come On (Part III)]〉，吉米·罕醉克斯的《電子淑女國度》專輯也錄過這首歌。還有充滿搖擺節奏的的器樂曲〈回家〉，作品者是艾迪·哈瑞斯（Eddie Harris），但不知為何被註明為范的作品。

這張專輯在告示牌（Billboard）200排行榜上排名第34，〈改變〉的音樂錄影帶在MTV臺經

常重播。史提夫‧雷‧范成為主流藝人，但是《心靈對話》卻逐漸退燒，銷量不比前兩張。他的唱片公司很擔心銷量下滑，但是史提夫和樂團出現了更迫切的問題。

史提夫曾經這樣介紹他這個新的四人團體：「現在他們不再是雙重麻煩，而是嚴重麻煩！」不管史提夫是否在耍嘴皮子，其實他說出了多數歌迷都不知道的事實。酗酒和吸毒的情況已經失控，皇冠威士忌和古柯鹼是他們生活的重心，而史提夫和湯米的癮頭更是嚴重。樂團的表演愈來愈躁動混亂，史提夫與契斯利‧米利金的關係也愈來愈緊繃。他們拿的演出費變多了，但是開銷也一直增加，開始覺得自己好像在瞎忙，愈是努力，卻只是換來愈多的工作。

雷頓：我們花太多錢了，但沒人在乎。例如有人說：「這間飯店一定很不錯。」我就會問：「要多少錢？」一連好幾年都是我在問這個問題，因為史提夫認為我演奏得愈好，變得愈屌，愈多事情就會順理成章，根本是胡扯。我們會吵這種事，因為我想知道我們營運狀況怎麼樣，到底賺錢還是賠錢，契斯利就會說：「克里斯在找我麻煩。」史提夫不喜歡麻煩，所以他會問我想幹嘛，我就說我們應該多注意營運。他一直有一種錯覺，認為只要能把音樂做得愈來愈精采，所有的問題自然都不會是問題。

愛蒂‧強生：史提夫不在乎錢，也不尊重錢，這是優點也是缺點。要叫他把心思放在這上面是不可能的事。克里斯可能不知道錢從哪裡來或花到哪裡去，但是他們賺的每一分錢都存到樂團的帳戶裡，我們只抽一成，不像大部分經紀人抽一成五。史提夫跟我們合作之前有好幾年沒有報稅，我

威南斯：我才剛入團開始巡演，就被他們的營運狀況嚇到了，應該說根本沒有在營運！鬆散得不像話。他們是很成功的樂團，我以為營運應該也很上軌道，但他們連自己有多少錢都不知道。他們全都只管每個星期領錢，沒有人知道收入多少、支出多少，也不知道他們到底是有很多錢，還是破產了。契斯利就拿著一疊百元鈔票過來分一分，這是馬帝·華特斯和切斯唱片（Chess Records）那種老派的作風。「拿個幾百塊就走吧。」我覺得都八〇年代了不能再那樣做事。

雷頓：我們不是在跟一個騙子打交道，只是這個人認為「我們要先好好享受，再想辦法付錢」。我都說：「不行。我們要了解樂團的情況。」每個成功的企業在做一件事之前都會先問為什麼要這樣做，會有什麼後果，然後才去做。這是很基本的事。很多人都有這種錯覺：「我們是搞音樂的耶，把音樂搞好了，什麼問題都不會有。」沒這回事。一定要有人盯著。

威南斯：我就開始提議了：「我們必須把演出、商品、錄音……等各項收入分開記帳。」不能所有的帳都混在一起，因為百分比不一樣。沒人感謝我的雞婆，契斯利當然就要我搞清楚我是新人，他是老闆，我的義務是聽話。對我來說，一個有這種地位的樂團竟然對自己的財務狀況一無所知，實在是匪夷所思。我其實是要幫我的朋友留意，不是為了保護我自己。我甚至不敢指望能跟這個樂團長期演出。

即使這些問題已經擴散得愈來愈嚴重，快要累積到爆發點，史提夫仍享受著明星的光環。他受

278

邀和詹姆斯・布朗一起錄音，幫〈住在美國〉（Living in America）加入一段獨奏，實現了他一輩子的夢想。

「史提夫跟詹姆斯・布朗錄完音回來，得意地播放那首歌的錄音帶時，我正在安東夜店的後面房間裡」，大衛・葛里森說，「他臉上掛著大大的笑容。是詹姆斯・布朗耶！史提夫就是有那股青春洋溢、充滿感染力的熱情，迫不及待地想要放給大家聽。」

1985 年底，雙重麻煩在紐約為《心靈對話》進行媒體宣傳，並領取《無法忍受的天氣》的白金唱片。史提夫本來預定在五月花飯店，跟朗・霍華（Ron Howard）執導的電影《超級魔鬼幹部》（Gung Ho）的音樂統籌彼得・阿夫特曼（Peter Afterman）會面，由傳奇雷鳥的經紀人馬克・普羅柯特作陪。傳奇雷鳥的專輯《Tuff Enuff》預定在一九八六年一月由史詩唱片發行，這是他們在沒有唱片公司的三年空白期之後的第一張作品。對此最興奮的就是史提夫了，他跟音樂統籌說他一定要聽到他哥哥的唱片，還叫普羅柯特去拿，他就跑去他的房間拿了一捲卡帶回來。阿夫特曼在電影裡用了〈Tuff Enuff〉這首曲子，使它成為熱門歌曲，也重振了傳奇雷鳥的事業。

吉米和傳奇雷鳥加入史提夫・雷和雙重麻煩，在整個一九八六年一起表演了很多節目。他們受邀在二月十五日上《週六夜現場》（Saturday Night Live）擔任音樂嘉賓，這是有數百萬收視觀眾的全國性電視節目，史提夫毫不猶豫地接受了這個機會。如今他們行程滿檔，為了堅守上節目的承諾，他們必須排除萬難，但也讓他們有機會跟老朋友、從很早期就開始支持他們的米克・傑格重新連繫上。

雷頓：我們在密西根州底特律市附近的皇家橡樹音樂劇院（Royal Oak Music Theatre）有六場演出，第一週演出三場，隔週再三場〔二月十二至十四日；二月二十至二十二日〕。在第一週的第一場結束後，我們飛到紐約為《週六夜現場》進行彩排，然後再飛回去演出另外兩場。

威南斯：這個行程排得亂七八糟，我們累翻了。

雷頓：當時傳奇雷鳥跟我們一起巡演，所以吉米飛回紐約，和我們一起在節目上演奏〈改變〉。

夏儂：我們彩排時大聲得要命，工作人員一直說：「你們的演奏可以稍微小聲一點嗎？」米克‧傑格也在現場，因為他太太潔芮‧霍爾是那一集的主持人。

雷頓：那晚米克大部分的時間都跟我們一起待在那間超小的更衣室裡，他跟史提夫說他要跟我們一起唱〈紅色小公雞〉（Little Red Rooster）。當時滾石合唱團暫時拆夥了，就在我們上臺的前一刻，米克說：「我看還是不要好了，」因為目前凱斯和我有點問題，我最好不要自己一個人在全國性電視臺露面，可能會惹凱斯生氣。」他覺得不妥，於是決定不上臺。

能在《週六夜現場》演奏是讓人很興奮，但是說實話，我不敢說這次經驗算不算有趣或者開心，因為我們都非常倦怠，又很焦慮。完全沒有事業成功後通常會有的平靜滿足感，因為我們完全被毒品搞垮了。

三月八日，史提夫與雙重麻煩和吉米與傳奇雷鳥展開十八天的紐澳巡演。史提夫堅持要讓傳奇

280

雷鳥同行，這是幾十年來吉米和史提夫相處最多的時候。這趟恍恍忽忽的大洋洲之旅根本在毒海中度過，史提夫跟契斯利之間的緊張關係也更加惡化。史提夫在這趟巡演的第四站，紐西蘭威靈頓市認識了珍娜‧拉皮杜斯。這位身材高跳的棕髮美女還差一個月才滿十七歲，到了年底就已成了他最親密的伴侶。她跟父母在一九七四年逃離蘇聯移居威靈頓，那年她五歲。

威南斯：我們從威靈頓的機場開車進市區，史提夫一看到這位美女就叫司機停車，晚點再來找我們。他非認識她不可，對她可說是一見傾心。

珍娜‧拉皮杜斯（一九八六至一九九〇年間為史提夫的女友）：我覺得他很眼熟，因為在一些電視片段上看過他，他在紐西蘭有很多歌迷。但我那時候聽的是衝擊樂團和幻覺皮衣合唱團（Psychedelic Furs）這些樂團。

我們聊了一下，吉米出來，我們三個就一起在城裡逛。到了我要離開的時候，史提夫問我會不會在表演前回來，但是我已經跟一個朋友有約，所以不置可否。後來我跟朋友一起走路過去，看到長長的人龍等著要進場。吉米看到我就問我去哪裡了，史提夫在等我。我很意外也很開心，我們就走回大廳，吉米打電話給史提夫說我到了。

我們上樓去跟史提夫待了一下，然後和他一起過馬路去表演現場。我覺得他人很不錯，演出結束後，史提夫拿了我的牛仔外套，把他的黑色天鵝絨斗篷給我，這樣我第二天就一定要再來了。

我們隔天下午碰面，聊了好幾個小時，聊生活、心情、感情，也聊他的婚姻和打算離婚的事。他

對我們家為了追求自由而離開蘇俄充滿了好奇，我們的年齡和背景差異很大，但也有很多相似的地方。我那時才剛辛苦地擺脫飲食障礙的問題，而他是整個生活都被毒品和酗酒控制，也很不好過，正在想辦法擺脫。我要離開時，他請我第二天去奧克蘭，我說再看看。隔天早上，我一方面覺得要小心，另一方面又很好奇，也無法否認有一種真正心靈相通的感覺，掙扎了好一下子，後來決定還是去吧，只是要堅持自己住一間房間就是了。

威南斯：珍娜就跟我們一起去巡演了。他們似乎從一開始就非常契合。

拉皮杜斯：我爸看著我跟我說：「妳在幹什麼？」他們知道我如果想做什麼誰也攔不住，所以沒怎麼跟我吵。我是他們唯一的孩子，他們很寵我，但他們也知道我很了解自己，知道我不是什麼溫室裡的花朵。我爸媽是人生經驗很豐富的人，他們從小就經歷了二次大戰，後來為了追求更好的生活毅然決然離開俄國。我有個姊姊就死在那裡。所以他們沒那麼容易受驚嚇。

普羅柯特：我從來不覺得珍娜對史提夫的吸引力是肉體上的一時衝動。他看到她的時候就像燈泡亮起來一樣，我們都感覺得到。他很愛跟她說話、跟她相處，有時候聊一聊可能兩人看法不同無法溝通，他也會發火，但是他的態度很明確，就是想跟她在一起。他要的是陪伴和愛，現在找到的這個就是他可以真正傾吐心聲的人。

在奧克蘭時，他們隔天就要飛去澳洲，在五個城市進行十天的巡演，范叫拉皮杜斯跟他們一起走。她又答應了。

All the Best of Life! Don't Mess With Texas! Steve Ray Vaughan 87

△ 史提夫很喜歡這把吉他，後來在 1987 年被偷走，一直沒找回來。Agapito Sanchez

拉皮杜斯：不管在後臺，還是在澳洲各地來來回回的飛機上，都還是隨處看得到古柯鹼和皇冠威士忌。

他們喝了酒就跟空服員大吵大鬧，實在很無禮也沒必要。史提夫的人格裡有一種好勝的成分，常常帶著怒氣，但是他對我非常誠實坦率。你看得出那是一顆善良的心在折磨自己。

普羅柯特：在澳洲的時候每個人都在亂搞，一點節制都沒有，真的很誇張；才下午時間大家就在酒吧裡

喝伏特加和威士忌，一杯接一杯地灌。我們都覺得自己所向無敵，但史提夫比誰都失控。巡演快結束時有一場表演，那是我第一次看到史提夫沒辦法好好演奏。以前他不管再怎麼胡鬧，演出都是一流的，但這次就不行了，雙重麻煩的團員也不知如何是好。有一次吉米因為宿醉，在某個機場裡大鬧，史提夫再也受不了，就拿了金屬拐杖猛砸柱子。你看那次巡演有多荒唐。

一九八六年三月二十七至二十九日，巡演到了最後一站伯斯，結束之後范和米利金開會，吵得面紅耳赤。契斯利一直認為克里斯和湯米拿的巡演酬勞跟史提夫一樣是很荒謬的事，這是他們長久以來爭執不下的點，但是他也不接受雷頓對財務的質疑。雷頓已經說了很久，要求財務公開透明，以及一些他認為做生意該有的基本常理。

雷頓：他們說澳洲這趟巡演很有賺頭，我們出發前，我跟契斯利要業績預估，結果他拿不出來，我就說：「我要明確知道，我們會賠錢嗎，會還是不會？」他說：「你們一毛錢也不會賠。」一到巡演快結束了，我才發現業績是紅字，於是我就告訴史提夫：「這實在太扯了，會害死我們。我不想親眼看著我們去撞牆，所以不是他走就是我走。我們不能繼續這樣經營，還自以為事業或音樂會有進展，因為這樣下去會拖垮我們。一定要改。」問題不是將來會有很多損失，而是現在就一直在損失。

普羅柯特：克里斯想要搞清楚怎麼樣才能停損，但是錢都被吸進鼻子裡了，當然很難賺錢，當時每

284

個人的情況都是那樣。雖然傳奇鳥雷吉鳥還沒有什麼號召力，但史提夫還是堅持要帶著我們一起，我相信這也花了他們不少錢。契斯利努力想要好好經營，也很相信史提夫，但是他控制欲太強，肯定會造成摩擦。

霍吉斯：契斯利有很多事要處理，他是沒有下班時間的。他有能力思考大方向，但是對於史提夫認為需要注意的一些細節，他可能就不夠敏銳。

雷頓：對我來說那是很可怕的一刻，因為退團是我最不想做的事，但是我真的覺得照我們目前的方式繼續下去，無論如何都是死路一條。你可以看到牆上那些手寫文字；一定要改，否則報應總有一天會來，到時候大家只會看著眼前的死路，還不知道發生了什麼事。我不想看到這樣的結局。事情的發展很讓我心痛，但我非表達立場不可。我真的不知道是史提夫開除他，還是契斯利自己辭職，因為我不在那次會議裡，但是史提夫同意必須改變，接著契斯利就走了。

會議的結果達成協議，經典經紀公司從六月一日起不再代表樂團。他們有兩個月的時間來處理解約事宜。史提夫和他最親近的兩個夥伴──蕾妮和契斯利──至此都分道揚鑣。

愛蒂・強生：我知道史提夫要抽身了，而重點並不是錢。史提夫要的是有人照顧他，每天跟著巡演隨時幫他打理事情。史提夫叫我跟契斯利談，我試過了，但是他聽不懂。契斯利不是一個會改的人。他把史提夫送上世界舞臺，這方面他功勞很大，但是他無法了解史提夫的需求──他要感覺

△ 1986 年湯米・夏儂與契斯利・米利金攝於澳洲；再過幾天這位經紀人就結束跟樂團的合作。 Mark Proct

到被照顧。

霍吉斯：史提夫在那個時候需要的細心呵護不見得是契斯利的強項，結果那個角色就由我填補。我很喜歡史提夫，知道他有多敏感。

ㄑ・馬歇爾・克雷格：契斯利對史提夫很強硬，而在那個事業階段的史提夫，可能也已經準備要接受不同的東西，所以就是剛好到了拆夥的時候。契斯利總是說他不是被開除的。

愛蒂・強生：史提夫跟法蘭西絲都不喜歡衝突，所以是有抱怨，但沒有爭吵。但要不是法蘭西絲對樂團大力支持，一直拿錢出來，根本不可能有今天。

布蘭登伯格：法蘭西絲・卡爾算是放手一搏，投資一件她跟愛蒂還有契絲利都有感覺的事。

威南絲：我們回去以後開了個會，才發現這趟巡演居然賠了那麼多錢，每個人都有點震驚。

286

霍吉斯：一旦客戶不再對經紀人有熱情，事情就很棘手，但這種情況並不罕見，而且讓藝人事業起飛的經紀人，往往在藝人成名後就不適任了。史提夫請我幫他物色一個新的經紀人，我約了十個人來面談，前幾個沒有一個是他滿意的，因為他覺得這些人都只想告訴他該做什麼。他要的是支持和引導。不管是否吸毒，史提夫・雷・范百分之百了解自己是一個什麼樣的人和樂手。他要的是支持和引導，而不是新的音樂計畫。面談了幾次之後，他抱怨那些人，說：「如果你當我的經紀人，事情就解決了，因為我覺得別人都不懂我在做什麼。」

愛蒂・強生：契斯利說過艾力克斯・霍吉斯是他最好的朋友，我無法想像他對這件事作何感想。

霍吉斯：他來找我談之前，就已經打定主意了。

19

現場──勉強活著

霍吉斯離開國際創意經紀公司（International Creative Management，ICM），專心經營他自己在亞特蘭大開設的攻擊火力經紀公司（Strike Force），旗下的另一個客戶是葛瑞格・歐曼。史提夫和團員「認真工作認真玩樂」的作風嚇不到霍吉斯，他曾經跟歐曼兄弟樂團、林納・史金納（Lynyrd Skynyrd）等巡演經驗豐富的搖滾樂手合作過好幾年。但他一開始研究這個樂團的財務資料，馬上就知道處境非常危急。

雙重麻煩因為早期的貸款和每個人的不斷「提領」，欠了經典經紀公司一屁股債，還面臨一堆訴訟，柯特・布蘭登伯格、理查・穆倫以及其他人因為遲遲收不到他們認為的應付帳款，忍無可忍而提告。

「有些帳已經弄不清楚了，」霍吉斯說，「那一大堆帳單史提夫不可能全部都付。他們有個巡演經紀人承諾人家會發錢，而他又是那個調配、分送毒品的人，並未遵守一個巡演經紀人該有的行

288

事規則。」

霍吉斯說他設身處地了解了范希望減少演出的想法，但是很快就明白，他唯一能提供的負責任的財務建議剛好相反：樂團必須增加演出才能脫困。「我相信可以用不同的方式巡演，但是絕對免不了，」霍吉斯說，「雖然史提夫的健康是首要考量，但唯一可持續的收入就是巡演。」

雷頓說：「艾力克斯接手經紀工作後，我們的演出費不知道為什麼就翻倍了，一場兩萬五千美元變成五萬美元。」

霍吉斯：我聽到團員和工作人員都是領薪水的，心想：「這下頭痛了。」因為他們賺的錢不夠發薪水，我只能告訴他們：「你不能開支票，一定要照我說的做。」有一些人說我們承諾過會給錢，那些帳款還沒付。還有稅的問題很快就浮現。負債金額看起來很嚇人，我們必

△ 巡演路上購買器材的單據。

須改變大家的思維。史提夫就改過來了。

威南斯：我們突然對樂團有多少錢、欠多少錢一清二楚。我們已經負債累累，這是我們第一次清楚看見自己的處境，大家都清醒了過來。

雷頓：感覺就像有一天睡醒，才得知業務管理不當。我們欠稅未繳，還吸毒吸到恍恍惚惚，每一天都要演出，有時連趕五場訪問，趕飛機，飯店一間住過一間。這些事情的負擔一天比一天沉重；你自己一個人走著走著，很快就再也無法抬頭挺胸，因為身上的東西愈來愈重，最後你撐不住，就倒下了。

霍吉斯：沒有人能否認史提夫身體很糟，糟到無以復加。我很常跟他們出去，後來我聘請了史提夫的一個朋友，叫提姆·達克沃思，跟我們一起上路，我想史

△ 1986 年在歐洲 ○ Chris Layton

290

提夫跟樂團都了解為什麼有必要這樣做。

提姆・達克沃思（史提夫的朋友；一九八六年與樂團一起巡演）：他們在南加州的時候，史提夫隨時都跟我在一起，我看他的樣子實在很擔心，就去跟艾力克斯說：「我很怕史提夫有什麼三長兩短。」我從來沒跟史提夫說：「你不能再吸毒了。」說實話那時候我還會跟他一起吸毒，但我有想辦法要他理智一點。史提夫沒打算停下來，但他並不是不懂自己的處境，也知道要這樣繼續下去有多困難。

霍吉斯：史提夫需要幫助，但是你不能跟那個人說，他們不能再吸毒不然就不能演出了，這是行不通的。你得幫他找到一個支撐點，讓他的感覺依然完整。你要是直接說「我們取消巡演等你清醒再說」絕對沒有用。我和葛瑞格・歐曼合作的二十年間恐怕干預了他上百次都有，還有他的媽媽、團友和孩子幫忙。我們全都努力過要幫葛瑞格對抗他的惡魔，但是對葛瑞格或史提夫這種人，你不能以為阻止他們去巡演，奇蹟就會發生。你不能把構成他們完整人格的這麼大一塊東西剝奪掉。

威南斯：他吸毒吸到讓我害怕他的健康。史提夫耗損得太厲害了，顯然需要休息，但你要是發現自己負債累累，要停止工作談何容易。所以我們一直在外奔波，情況也愈來愈糟，到了為《活在現場》（Live Alive）專輯錄製一些表演時，大概�図到了某個低點。

夏儂：史提夫一直想要錄現場唱片好一陣子了，綜合考慮各種原因，這似乎是個好時機。

威南斯：多年來很多人都希望史提夫・雷・范的現場專輯問世。我們也沒有太多新歌，所以這個方

式可以很簡單就推出一張新專輯。或者應該說，我們以為會很簡單。

雷頓：做現場唱片本來就是求救訊號了，結果還變成一張最難做的現場唱片，史上最難。我們就是演奏得不夠好。

夏儂：老實說，我很訝異我們那段時間的音樂表現可以那麼好。我們的聲音逐漸在成熟，到了一九八四／八五年，樂團已經變得非常有力量。我們還是保有那種和靈性的聯繫，演奏的功力也還在，但我們的心智和身體都經歷了巨大的創傷。到最後，在一切都處在谷底的最後一段時間，我們接觸不到那個源頭了。

史帝爾：我在一家墨西哥餐廳，跟幾個和史提夫也很熟的朋友在吃晚餐。他全身盛裝走進來，好像不認識我們一樣，就只是站在餐廳裡四處張望找什麼人，後來發現我們在那裡，說了句：「我該走了。」就閃人了。他是毒癮發作，去那裡看看能不能弄到一點。史提夫曾經是非常好的朋友，所以我覺得很傷心又生氣。那不是我認識的史提夫。

馬克‧勞尼（歌迷）：我在羅格斯（Rutgers）的一間體育館看他演出〔一九八六年四月十五日〕，實在慘不忍睹。他的獨奏很長、很吵、很自溺。好在我之前看過他兩次表演，所以知道他的正常水準是什麼。每首曲子都很長，即興得很賣力，但不是好的那種賣力。加上那個場地音響效果很差，整體只能用喧囂來形容。表演完後，他還對著麥克風語無倫次地瞎扯了五分鐘，聽起來就是醉醺醺的，讓人很反感，尤其是看過他以前的表演之後。顯然是哪個地方出了很大的問題。

歐普曼：〔一九八六年四月二十七日〕我去路易斯安那州門羅（Monroe）看他們演出，史提夫的

292

毒癮顯然又更深了。克里斯和湯米都已經走下了舞臺，史提夫還在臺上對著麥克風大呼小叫，跟觀眾胡言亂語。

威南斯：史提夫和湯米完全失控，到了令人心驚的地步。我加入樂團的第一年，就看到很多人吸毒，但是他們的音樂表現並沒有受到影響，後來就開始變調了。演奏變得毫無章法又誇張，史提夫有時候彈著彈著就把自己逼到牆角，根本不知道怎麼收尾。

雷頓：我們演奏時的感覺真的開始不見了。那種感覺曾經是我們不斷追求的東西。經過這些年自然而然的成長，我們演變出更龐大、更有力量的聲音；音樂是愈來愈好的。但是隨著時間過去，事情也變了。

霍吉斯：要跟史提夫講好幾次話，才能得到一次有條理的五分鐘對話。你要在不同的對話裡一直重複地說，他才會知道你要說什麼事。

夏儂：我必須坦白說，剛開始吸毒時效果太棒了，能讓我和音樂產生強烈的連結感。有很長一段時間，我吸安非他命，抽大麻，整晚演奏都不睡，學到一些很酷的事情。但是到了七〇年代中期，我什麼都沒有了，因為吸毒成了我生活的全部。

我跟史提夫合作時，找到了新的開始，但毒品也回來了，又有一陣子很有效。我覺得毒品讓我更放得開，暫時蓋過了妨礙我達成理想的痛苦。我們需要攝取一定劑量的酒精和古柯鹼才能覺得正常。但是那個量會變，到最後，不管多少用量都無法讓你回到正常的感覺，再也沒效了。

有事情突然爆發。

夏儂：史提夫和蕾妮非常相愛，但是他們的關係很病態，兩個人都因為濫用古柯鹼和酗酒而變得不可理喻又偏執。史提夫每次不敢回家，就會來接我，我們再一起到他家去，她一看到人就開始對著他大罵、丟東西、揮拳頭，我就要在中間勸架。他們的關係反覆無常，任何一點小事都可能引發戰火。要是他們沒有吸毒酗酒，或許就會找到辦法解決問題。

布蘭登伯格：情況變糟是因為兩個人都磕太多了；不然他們的愛是永遠不會消失的那種。她會替他瞻前顧後，她對音樂和某些真實情況比他還要了解，我一直認為他們是天生一對。只是牽涉到毒品時，他們就無法找到並把握住那個愛。

夏儂：這種情況維持了很久，因為他們在內心深處是愛著對方的。蕾妮之所以難搞，也是因為她非常保護史提夫，只要認為有人在呼嚨他，她就會暴怒，然後一股腦地指責他沒有保護好自己。儘管如此，我對蕾妮的看法都是正面的。

愛蒂・強生：史提夫遇到困擾時有時候會打電話給我，可能是因為我比其他人都好找，也可能是他不希望其他人知道發生什麼事。有一次，我聽到蕾妮在尖叫，還弄出一大堆聲音，我問他怎麼搞的，他說：「你要阻止她！」他收藏了很多一般人求之不得的唱片，包括七十八轉的藍調偉人唱片，那些他都視之如命。我說：「史提夫，你一定要讓她住手，斷絕

294

這種狀況。你不能讓生命裡出現這種衝突。」看到這種事發生在你關心的人身上，你能怎麼反應？

明知蕾妮給史提夫帶來這麼多痛苦，但我沒辦法接近她。

歐普曼：最讓人難受的幾次是，我們去史提夫家接他，看到三、四輛車在那裡，那是史提夫和蕾妮的朋友。幾天後我們回去了，那些車還是在那裡，完全沒動過。這是什麼情況每個人心知肚明，但都避而不談；那三人已經在那裡連續吸了好幾天的毒。我們的車一停下來，史提夫見到那個場面，明顯十分不悅，下車東西拿了就進去了，一句話也沒說。我實在很同情他。

夏儂：有一天，史提夫、蕾妮跟我在從機場回家的路上，史提夫對某件事表示了一點看法，蕾妮就爆氣了。她大吼大叫，愈來愈生氣，我們兩個都叫她不要激動。最後，她開始從後車窗爬出去，我們在市中心耶！史提夫連忙煞車，我們設法抓住她，但還是被她掙脫鑽了出去，她對著車子大叫，然後拔腿就跑。史提夫跟我開著車在那個街廓繞來繞去找她，我一邊跟他說：「史提夫，警察要來了！我們該走了。」我身上有一個裝白粉的小瓶子，我已經先丟了，史提夫還一直說：「我再繞一圈看看。」

果然警車馬上就從四面八方過來，槍都掏出來了。大概是有人報警，以為我們綁架她什麼的。一個高大的黑人警察在史提夫身上搜出裝有古柯鹼的小瓶子，把他帶去公園訓誡一番：「你搞成這樣是要幹什麼？這麼多人崇拜你，你還幹這種事！」最後他拿走史提夫的古柯鹼就放我們走。

達克沃思：史提夫的毒癮加深，跟他的婚姻問題有很大的關係。以前有好幾年他雖然吸很多毒，狀況還是很好，是後來才不行的。他得開始面對過去累積的惡果，但是婚姻又讓他壓力很大，所以

他是在情緒愈來愈不穩的同時，身體也愈來愈差。他每次一消失就是好幾個月，他跟蕾妮都吸很多毒品，做一些已婚的人不該做的事。每次通電話都變成爭吵，臉紅脖子粗的叫罵。兩人的氣氛總是很火爆。

康妮・范：他什麼毒都吸得很凶，而且是長年這樣，我想他的身體已經垮了。我很清楚史提夫跟蕾妮處不好就是因為兩個人都不成人樣。

達克沃思：在巡演途中，史提夫說他不能接蕾妮的電話，叫我幫他接，蕾妮非常生氣，突然就不把我當朋友了，開始說我的壞話，因為我不讓她跟她先生講電話——但根本是史提夫告訴我他不想接的。他跟我說他沒辦法再接她電話了，因為他覺得非常虛弱，經不起吵架。

本森：我真的很擔心。他有門路想要多少古柯鹼都拿得到，這很危險。我就是知道他最後不是被抓，就是瘋掉或死掉。我很在意這件事，因為我很喜歡這個人。他心地太好了，這一點即使在他最糟糕的時候都看得出來。

六月二日在奧斯丁，史提夫在吉米和傳奇雷鳥的河岸節（Riverfest）上客串演出。麥克・柯克蘭（Michael Corcoran）在《達拉斯觀察家報》（The Dallas Observer）上的文章寫到，史提夫「小心翼翼地從一輛黑色大轎車中現身，拄著一根銀頭手杖慢慢地蹭到舞臺邊。他三十一歲，但看起來的歲數得乘上好幾倍，像換算狗的年齡那樣，彷彿瞬間變得又老又孱弱，又喘不過氣。他的皮膚是灰的，鬆垮得像大了一號的衣服。就算不是醫生也能診斷出來⋯史提夫・雷・范快死了。」

柯克蘭後面寫到，史提夫站都站不穩了，但只要歌曲一開始，他就會「奇蹟似地……起死回生。」連上臺都險象環生，而錄製現場專輯又遠比任何人想像得還要困難。接下來范安排了幾場特別演出，第一場是一九八六年七月十七至十八日在奧斯丁歌劇院。仔細觀察這些節目，就能看出一些難堪的真相。

弗里曼：歌劇院那場我有去，看了很不舒服。音樂亂七八糟，即興的時候荒腔走板，完全失控。我有一陣子沒看到他們，不知道出了什麼事，但是我很擔心。

蘇布萊特：我非常擔心他。我上臺是要演奏的，結果根本什麼也演奏不了。我連個監視器都沒有，聽不到我吹的任何一個音，像暴風雨中在海上漂流的小船，只能隨機應變，而且我們是要錄現場專輯的，實在扯到不能再扯，而且那個狀況你又沒辦法說：「喂，我在吹薩克斯風耶，我要能聽到自己的聲音。」這樣錄音顯然是浪費時間。回想起來，我們全體的狀況可以更好的，只是史提夫和湯米根本不成人形。

夏儂：那段時間吸毒的惡果開始上身，而且說來就來，就像大熱天裡突然吹來一陣寒冷的北風。大家你看看我我看你，彼此心裡有數：「事情很不對勁。」我記得坐在後臺跟艾力克斯〔霍吉斯〕說：「史提夫和我正往一面牆撞過去。」我們都料得到接下來會怎麼演變，因為兩個人都慘得要命，但是他和我都停不下來，我們已經試過了。

威南斯：我跟史提夫的合作有一段黑暗期跟一段光明期。在歌劇院的演出大概算是最黑暗的時候。

弗里曼：反正音樂開始荒腔走板，變成只有吉他、吉他、吉他，沒什麼重點，但失控的程度又到了一個新的境界。聽到那樣的東西，喬和我共同感覺到驚恐。

蘇布萊特：我覺得我快失去史提夫了。他雖然還活著，但是我認識的他已經不在了；那只是一個空殼，看起來像他但不是他。我無法直接跟他說話，把我真正的想法傳達給他。任何人在那種狀態下都是渙散的。這個人可能根本不知道我在他面前。

克拉克：重點是巡演時，你在外面到處表演給數以百計的觀眾聽，不管怎麼賣力他們都還是陌生人，同時你要不停地趕場，在某個飯店醒來，要想一下才知道自己身在何處、等一下要做什麼，這些例行公事都會對人的精神造成耗損。而你願意那樣做，就只是為了演奏音樂，我想他一直在忍受這些事。

「我曾經想純粹靠自己的力量重新站起來，但是我沒力了。」史提夫在一九八八年告訴《吉他世界》。「我每天醒來就會吞一些東西，只為了趕走痛苦。威士忌、啤酒、伏特加，有什麼就喝什麼。喝到我想要跟某個人打招呼時，會突然崩潰大哭。我那時候真的是完蛋了。」

歌劇院表演結束的第二天，雙重麻煩在達拉斯中央圓形劇場公園（Park Central Amphitheater）舉辦的明星節（Starfest）錄下他們的表演。表演結束後，他們跟丹・艾克洛德（Dan Aykroyd）還有一些名人一起參加在達拉斯硬石餐廳（Dallas Hard Rock Cafe）的開幕前貴賓派對。硬石餐廳的老闆艾薩克・泰格雷特（Isaac Tigrett）為了吸引史提夫參加這場活動，承諾帶他去看吉米・罕醉克

斯的吉普森 Flying V 電吉他。

范很開心地跟那把吉他合照，顯然把對方表示他以後要錄音時可以拿這把吉他去用的提議，誤以為是要送給他，所以跟人家要琴盒，他好把吉他帶回去。等他明白是以後可以借給他，而不是當晚要送給他之後，他火冒三丈。「史提夫真的以為是要送他的，他很不高興，」雷頓說，「交還吉他就走人了。」

第二週，樂團在洛杉磯的唱片工廠錄音室開始選歌、混音，把在奧斯丁和達拉斯現場錄下的素材進行母帶後製時，很快就得面對一個現實：音樂都不及格。史提夫想要補救一些人聲和吉他旋律，但是一開始插錄，就得繼續下去。事實證明，這個向來以現場演奏著稱的樂團，已經拿不出一貫的水準，而且往往同一場演出的歌曲聲音都無法一致。細聽過這些帶子之後，他們不得不認清這個殘酷的真相。

SRV：天啊，我們錄這個的時候我狀況不太好。那時候我並不知道自己的狀況有多差。我們做的修正比我想要的還要多。

夏儂：有很多地方我們不喜歡，我們以為可以補救。

威南斯：一開始是嘗試放入新的人聲，然後用新錄的吉他覆蓋既有的音軌。

雷頓：我們去全國各地都拖著這些帶子，隨時隨地有空檔就處理，還跟不同的錄音室預訂時間來更換聲部。弄得人仰馬翻。

夏儂：史提夫的想法源源不絕，結果欲罷不能，想做的已經過了頭了，接下來就是沒完沒了。我們開始從頭處理吉他音軌和人聲，然後又從頭處理貝斯旋律……因為是現場錄音，音軌之間發生很多溢音，做起來簡直是噩夢一場！

雷頓：鼓組的音軌聽起來很可怕，所以後來去了史提夫・汪達在洛杉磯的錄音室〔仙境（Wonderland）〕，讓我疊錄整個新的鼓組音軌。我們把現場音軌的鼓聲全部拿掉，保留鼓聲以外的所有音軌，然後我再設法跟著這些音軌來打。結果聽起來有夠烏。

威南斯：真是荒謬！

夏儂：真是瘋了。

威南斯：最後能弄出任何能聽的東西都是奇蹟。我們都很希望這張現場專輯能大賣，可是這真的不是我們最好的作品。

雷頓：我們只能走一步算一步，到下午之前都不知道我們錄不錄得完。感覺好像走在沙漠上，每一步都不知道是不是下一步就要倒下去死了。

弗里曼：他們進來補錄那張所謂現場專輯的時候，我剛好就在同一間錄音室錄我的第二張專輯。我聽說湯米在那裡跟史提夫大大吵了一架，氣沖沖地走了，那時我就很擔心他們。這表示事情已經不對勁了，因為他們感情是很好的。好哥們也可能吵架，但這裡面顯然是有什麼很根本的、深刻的問題，每個關心他們的人都在擔心。

雷頓：《活在現場》專輯發行時，我在訪談中說這張唱片很爛，史提夫非常不爽，問題是它就真的

300

夏儂：不好，而且也不是真的現場。

SRV：講到那張唱片他的防衛心就會出來。

夏儂：〈德州洪水〉很好……那是蒙特勒爵士音樂節〔1985 年〕的錄音，當時我們對自己的表現很滿意。〔《活在現場》〕還是有幾晚很順，演奏得也很好，但是整體而言比較隨便，可以不要那麼亂。

夏儂：《活在現場》就是個好例子，顯示毒品造成的反效果，在整張唱片裡隨處都聽得出來。最好的幾首曲子都是拿一年前在蒙特勒現場錄的來用。

雷頓：我覺得這不是一張好唱片。基本上這是用我們的錄音室唱片做出來的現場演奏。有些部分我邊聽邊想：「我們明明可以演奏得比這樣更好。」人有時候就是會做些徒勞無功的事。到了《活在現場》專輯時，我們差不多已經完全被壓垮了。

SRV：有的演出還可以，但是有的聽起來很像半死不活的人演奏出來的。當然我〔那時候〕的想法是：「天啊，這不是很好聽嗎？」有些音符出來的效果很棒，只是我沒有好好控制，大家都一樣。我們都快累死了。

20

走鋼索

史提夫‧雷‧范與雙重麻煩的枯槁狀態日益嚴重，但還是繼續馬不停蹄地巡演，一邊還在想辦法完成《活在現場》的錄製、混音和母帶後製。過勞的後果開始展現在史提夫身上，所有有在注意的人一定都發現了。

「史提夫在做的事即使是健康的人來做都會送命，這不是祕密。」奧斯丁創作歌手比爾‧卡特（Bill Carter）說。

史提夫不太隱藏他毒品用量愈來愈大這件事。他在洛杉磯一家飯店的房間裡接受比爾‧班特利訪問時，看起來好像幾天沒睡覺的樣子。他給自己倒了滿滿一杯皇冠威士忌，再把一包古柯鹼拌進去，然後全部喝光。班特利問他為什麼這樣，他說：「我的鼻子有點問題，但我想嗨一下。」

史提夫的胃開始出毛病，不過雷頓說很可能是喝古柯鹼的關係：「喝古柯鹼造成他胃潰瘍並不是醫生說的。但是他覺得把一公克古柯鹼混進一小杯皇冠威士忌裡，這樣喝可以得到他想要的亢奮

302

效果。他說這是跟喬治・瓊斯（George Jones）學的。這是哪門子的指導啊！」

在這個混亂失序的局面中，八月二十四日史提夫在（紐約）薩拉托加表演藝術中心（Saratoga Performing Arts Center）表演完，剛下舞臺就接到消息，他健康狀況不佳的父親病倒了，送進達拉斯的一家醫院。他飛回去陪伴家人。

八月二十六日，史提夫跟樂團搭機到孟斐斯，與朗尼・麥克一同在奧芬劇院為《美國大篷車》（American Caravan）電視節目表演，他覺得有義務上那個節目。范表演得很好，尤其是跟麥克的合奏，但是他顯得很憔悴，望向觀眾的眼神有時很茫然。他在《沒有你的人生》裡照例會講一段口白，那次他說得好像快哭了。他斷斷續續地說：「你知道吧，今天是很充實的一天……是個很適合我們記住一些事的好日子……你們要在活著的時候盡量把愛傳遞出去。愛是我們唯一必須給予或接受的。」

第二天，一九八六年八月二十七日，吉米・李・「老吉姆」・范因石綿肺症的併發症過世，享壽六十四歲。他還有帕金森氏症，已經坐了一段時間輪椅。史提夫從孟斐斯搭機返家奔喪，葬禮前一晚，吉米、康尼和史提夫都在他們從小居住的家陪著瑪莎。

八月二十九日，范老先生在達拉斯下葬，葬禮一結束，史提夫跟樂團就直奔機場，登上里爾噴射機（Learjet）飛往蒙特婁，在傑瑞公園（Jarry Park）演出，全場兩個鐘頭他都沒有提到父親去世的事，一直到唱安可曲，他只說了一句……「爸」，這首歌獻給你。」

「那天在後臺的心情沒有言語可以形容」，加拿大藝人開發代表詹姆斯・羅恩（James

Rowen）說，「我看史提夫演出超過二十次了，這次的演奏或許不是最好，但我不知道他的情緒是否曾像這次這麼投入過。他是在演奏給父親聽，我覺得他甚至忘了有觀眾在場。他深深沉浸在自己的吉他世界裡面，彈得掏心掏肺。雖然他的表演一向有很豐富的情緒，但這次完全是不同的層次。這很難想像，但事實如此。我永遠忘不了這一晚，只要想到那個晚上，類似的感覺就會回來。」

兩週後，一九八六年九月十二日，樂團在哥本哈根展開歐洲巡演。從九月二十四日在巴黎奧林匹亞音樂廳（L'Olympia）兩晚表演的第二晚開始，局面即將破底。

威南斯：巴黎是一個低點。

夏儂：我們真的到了谷底。我們〈錫盤巷〉大概演奏了十五分鐘……

雷頓：瑞斯就站起來走了。

夏儂：史提夫彈錯調，還一直彈個不停。我在想，天啊，史提夫怎麼可能會這樣，完全不像他。觀眾席開始有人很不滿。

雷頓：史提夫節奏是準的，但拍點完全錯誤。他神智不清了，我搞不懂發生了什麼事。

九月二十八日，巴黎表演結束四天後，雙重麻煩在德國路德維希港（Ludwigshafen）表演。

雷頓：表演結束後，史提夫跟我一起離開飯店去喝東西，但到處都關門了。我們走來走去想找個地

304

方，他說：「可惡，我他媽的一定要喝一杯。」我說：「不，你還是別喝。」因為他說他胃很不舒服。接著就開始嘔吐，嘔出血來。那時他還是一直說他要喝一杯，他就吼我：「去你的！我不是他媽要喝一杯，我就是他媽的要喝一杯！」我說：「天啊，我們回飯店吧。」

他去床上躺下，我就打電話給湯米。

夏儂：史提夫跟我每次都住連通房，門不會關，就像個大房間一樣。我像隻狗病懨懨地躺在床上，可以看到史提夫在床上翻來覆去，嘟嘟嚷嚷地不知道在說什麼，頭不時伸到床邊，把血吐在地上，弄得自己也一身血，根本虛弱到沒辦法站起來走到廁所去吐。我幫不了他什麼，因為我自己也病得很厲害，但我還是走過去，看到他臉色慘白，到處都是嘔吐物，他胸口還有一大堆血。我們都非常害怕。

雷頓：我看著他的眼睛，就像看著路邊一頭死鹿的眼睛。他的眼睛幾乎乾掉了，完全沒有活著的跡象。我嚇死了。

夏儂：他開始搖晃、顫抖、冒汗……

雷頓：忽然間，他的眼神又有了生氣，很虛弱地說：「我需要幫忙。」我認為就在那一刻，他了解到事情必須改變了。不是「我要把身體弄好一點，才能繼續回到原本的日常」，而是「所有事情都必須改變。」

我們叫了救護車，一堆穿著白色風衣的人出現，用德語大吼大叫。他們拿出靜脈點滴管，我們叫著問道：「到底怎麼回事？」他們沒說半個英文字，我們又不懂半個德文字。他們判定這是

夏農：那是非常悲哀的時候。

死前的脫水症狀，要送他去醫院，我們大喊：「你們要把他帶去哪裡？我們要去哪裡找他？」

雷頓：他進了醫院，第二天我們就去了瑞士，在蘇黎世有一場演出〔一九八六年九月二十九日〕，那是我聽過他最虛弱的聲音。他的節拍都對，但就是比其他人晚了大約兩拍。他的身體和精神都徹底枯竭了。我們去倫敦休了兩天假，我打電話跟艾力克斯說：「我們一定要想想辦法。」

霍吉斯：當時的情況非常可怕，史提夫已經徹底失去鬥志了。有人建議去找幫助過克萊普頓的那位醫生，我打了幾通電話，找到維克多‧布倫（Victor Bloom）醫師。在電話中我向他說明情況，說整體惡化得非常快。他充分了解之後，答應馬上去看史提夫，看完他直截了當地說：「首先，馬上請史提夫的媽媽過來，他需要她。還有他一直提到珍娜‧拉皮杜斯。你們可能要請她來倫敦。」我說：「我自己已經訂了幾班飛機。」他說：「這不是我要你做的事。」當然，我的第一個反應就是趕去那裡，可是他說：「他信任你，所以你留在崗位上處理業務就好。我負責這裡，你負責那裡。」他叫我運用我的資源找出我最推薦跟第二推薦的勒戒所。

拉皮杜斯：史提夫有好幾個月沒打電話給我，之前他是每天都會打好幾次的。我很傷心，但還是決定接受不管和他是什麼關係，反正一切都結束了，要好好放下。我申請了義大利的交換學生計畫，打算在十二月去，後來就接到他的電話，他說：「我在倫敦，身體很不好，我想要妳過來陪我。」掛上電話之後我想了又想，最後決定，去得了的話我就去。我們甚至沒有親熱過，但是我已經投入很多感情，兩個人之間有一種無法形容的東西。我只是跟著自己的心意走。

康妮・范：他在電話亭打給我，說他需要幫忙，聽起來很虛弱。我沒有護照，不知道要怎麼辦。

雷頓：艾力克・克萊普頓去診所看他，史提夫說他給了他很多信心。他告訴史提夫他自己也經歷過類似的狀況，鼓勵他好好康復。他說克萊普頓是很善良的人。

達克沃思：史提夫在布倫醫生面前情緒崩潰。就是在那時候他領悟到應該改變了。

在布倫的診所待了兩天後，史提夫跟樂團回到倫敦漢默史密斯宮（Hammersmith Palais）的舞臺，那天是十月二日，史提夫三十二歲生日的前一天。瑪莎・范坐在觀眾席上，珍娜・拉皮杜斯正在路上。

鮑伯・葛勞伯：我去了倫敦那場表演。他的臉很慘白，膚色就跟生病的人一樣。我們那時吸毒都吸得很兇。湯米問我安可要不要上去客串一下，但後來沒有機會。

夏儂：那場結束後，我們走下舞臺，有一道很窄的坡道，其實就是一塊板子而已；他走到那裡時，燈光暗掉了。

威南斯：那時暗得伸手不見五指。

霍吉斯：史提夫那時戴著美國印第安人的頭飾，他跟我說他低頭看著那塊狹窄的斜板，頭飾因為有重量就向前滑，遮住了他的眼睛，害他踩空。

雷頓：從舞臺下來要經過一個斜板，他踩到邊緣，劃傷了腿。英國媒體的頭條寫說「范在倫敦舞臺

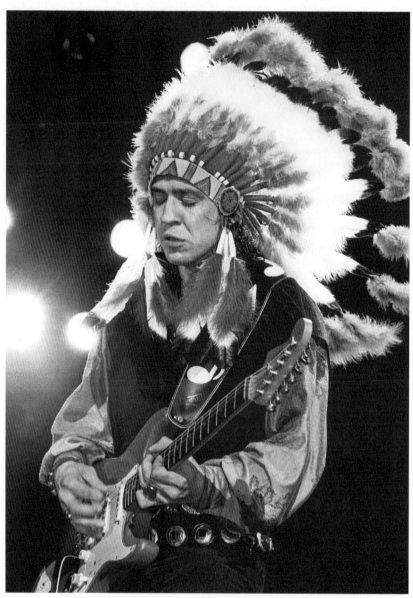

△ 史提夫很喜歡這個頭飾，是哥哥吉米送他的禮物。Tracy Anne Hart

上倒地」和「范摔落舞臺」，但事實不是這樣。

夏儂：他那時候是完全清醒的，也沒有從舞臺上摔下來。

雷頓：史提夫在坡道上跌跤只是壓垮駱駝的最後一根稻草。他心想：「真是夠了。我受不了，我不幹了。」

樂團取消了歐洲巡演剩下的十三個場次。接下來的十天，史提夫接受布倫醫師的治療，拉皮杜斯、達克沃思和瑪莎陪著他，設法讓他平靜又有事做。樂團其他樂手和工作人員都先回家。

雷頓：我心想：「這場風暴終於停下來了。我們也還活著。」

威南斯：終究必須有所取捨，而那個關鍵就是史提夫。他精神崩潰了，知道他願意求助讓我鬆了一大口氣。這個人是無價之寶，我們非常喜歡跟他演奏。他讓自己的健康惡化到這麼嚴重的地步實在太不應該，不過想到他會康復就讓人很欣慰。

拉皮杜斯：我剛買到機票，原本打算去基督教女青年會（YWCA）投宿。我在轉機的時候，史提夫又打電話來，是我媽接的，我媽告訴他我已經在路上。我降落時提摩西・達克沃思已經在等我，他帶我去史提夫的媽媽住的飯店。

那些日子很緊湊，他在排毒並努力克服想喝酒的衝動，他小時候就會去父母的酒櫃偷酒喝，所以他很早就開始喝酒。我們去咖啡廳，去公園散步，去逛二手店，去溫莎城堡和其他地方觀

光，他每天要向醫生報到。

我們會開車帶他媽媽去兜風，一路上史提夫動不動就說：「我要喝一杯。我要喝一杯。」我們都能理解，那只是一時的感覺，但當時他真的很脆弱。

十月十三日，范、媽媽和達克沃思搭機到亞特蘭大，史提夫住進佩奇佛醫院（Peachford Hospital），拉皮杜斯飛回紐西蘭。已經回到奧斯丁的夏儂進了查特巷（Charter Lane）的勒戒所。史提夫在離開倫敦的飛機上寫了四頁的親筆信給珍娜，

△ 1986 年 10 月，史提夫和提摩西‧達克沃斯、瑪莎‧范和珍娜‧拉皮杜斯攝於溫莎城堡，當時他正在接受維克多‧布倫醫生的治療。Courtesy Janna Lapidus

他也承認他早些時候在飛機上對「（他）個性上的弱點」屈服了一次。

謝謝她到倫敦來，表達他永不止息的愛和感激，他寫道：「我人生中很多的進步都是妳帶給我的。」

拉皮杜斯：他寫說他在飛機上喝了一杯酒，覺得非常愧疚，他搭飛機沒有不喝酒的，那是他的最後一杯。

夏儂：我也得改變我的生活。看到史提夫掉到谷底，我再也沒什麼好堅持的了。基本上我跟史提夫的處境相同。我的肝腫大，身體很差。我們終究還是撞上了那堵我們已經知道會撞上的牆。原本我們很想一起去勒戒，聽他們說不可能的時候我還很生氣，現在我懂了。

拉皮杜斯：史提夫掙扎了很長一段時間，然後才出了這件大事把他打醒。但就像他常說的，你只剩幾個選擇，要不就死掉，要不就是去坐牢，要不就戒個乾淨。其實事情很清楚。

吉米・范：最後史提夫總算明白如果他再不戒酒戒毒就會死。幸好他不是到了無法挽回的時候才明白。我們很多朋友是根本沒有這個機會的。

夏儂：我們兩個都對治療躍躍欲試，但是那到底會是什麼情形我們完全沒概念。這是全新的經驗，我們已經可以撐過二十四小時不碰酒碰毒，我們知道唯一能做的就是這件事。大約十天後，我才第一次獲准跟史提夫說話。

霍吉斯：接到他們通知說我可以跟史提夫說話了，我就打電話給他。勒戒所裡的每個人都覺得可以走了，他也這樣表示過好幾次，但他還是繼續留下來治療。你只能聽他說，然後告訴他：「明天

打電話給我，必要的話，我們再預約。這段時間就先聽話，照他們說的做。」他也夠懂事，知道要視狀況多給自己一點耐性。我去看他，有一天我們去石頭山（Stone Mountain）郊遊，撿了一顆松果和一根棍子跟他的姪子和我兒子玩棒球。我們想要好好過幾個正常的下午，但有業務會議要開。

雷頓：史提夫和湯米在勒戒時，瑞斯跟我去洛杉磯進行《活在現場》的母帶後製。我們在工作室打電話給史提夫，那感覺很奇怪，因為這些事我們以前都是一起做的。要讓史提夫透過電話做母帶後製幾乎不可能，他會說：「這個嘛，其實聽不出什麼，不過……」

夏儂：我們那二十八天只不過是日常程序的開頭而已。

愛蒂‧強生：我當初在幫他們挑選健保方案時，不給付勒戒的我一律剔除。湯米後來很感謝我有考慮到這個。

雷頓：很幸運有像愛蒂這樣的人幫我們把關。我去看湯米，大家圍成一圈坐著，手牽手，所以我也參與了他的復健。我想他們兩個都會待滿三十天，但是之後呢，誰說得準？

吉米‧范：我想都沒想過史提夫居然真的戒了。我以為他會戒個三十天，然後就故態復萌。結果他是認真的，很貫徹地執行，為我和很多其他人樹立了榜樣。

瑞特：他勒戒快期滿時我在亞特蘭大演出，他來看我，我邀請他上臺，我們一向都這樣（十一月十二日在中央舞臺（Center Stage））。我後來才知道他很緊張，因為那是他第一次在清醒狀態下演奏，但是他彈得非常好，我最後一個不戒酒的藉口也不存在了。他那種濃厚的韻味、激情或能

量，或者身為一個樂手的屬害程度，並沒有因為戒癮而有絲毫減少。所以幾個月後，我也去勒戒所報到，重新來過。這完全要感謝史提夫的啟發。

威南斯：史提夫戒毒後很擔心自己的演奏。他沒有真正清醒過，不知道演奏起來會怎麼樣，擔心他拿不出東西來。

夏儂：他不知道自己手感還在不在。

SRV：我知道現在每件事都好轉了，真的是每一件事。我整個人生都好轉了。在每一件事都好轉的情況下，我反而很難察覺到，包括音樂在內。它沒有理由不變好。我的意思不是說自然而然會那樣，其實我還必須比以前更努力，但這樣很好。我很高興是這樣。所謂的發展就是這麼一回事，有健康也有不健康的一面。重點是盡量找到平衡。

歐普曼：在一條路上走得實在太久之後，你會明白，那條路哪裡也去不了。所以戒毒以後，你會想要幫助別人不要去走那條路，史提夫的終極目標就是這樣的事。這是戒毒帶來的情緒療癒。

雷頓：史提夫永遠是那個帶頭的人。他之前用高超的音樂素養帶領每個人，然後用他驚人的吸毒和酗酒量帶領每個人，最後又帶領所有人去戒癮。

21

我慣做的事

史提夫待在亞特蘭大勒戒的那一整個月，和珍娜・拉皮杜斯持續熱烈地通信。史提夫每天寫信給她，有時候一天寫兩、三次，不斷把自己的拍立得照片寄給她。十一月十三日一出院，他立即飛去紐西蘭找她。「我們就是想要在一起。」她說。

為了去見新歡，他在十一月十三日星期四下午三點三十分離開亞特蘭大，飛往洛杉磯，然後轉機到奧克蘭，經過國際換日線，再轉機到威靈頓，在十一月十五日星期六早上九點五十五分抵達。這趟旅程除了舟車勞頓之外，也是他這輩子第一次在飛機上滴酒不沾；他最後一次喝酒是在上次離開倫敦的飛機上。他在紐西蘭只能待幾天，因為雙重麻煩十一月二十二日在馬里蘭州（Maryland）的陶森州立大學（Towson State University）有一場演出，那是他們戒癮後第一次上臺。

拉皮杜斯：那是他第一次跟我爸媽見面，他們很喜歡他。他是個很美好、純真的人，對他們非常和

善真誠。我不太好意思帶他去我們的小公寓，還編了一些藉口，諷刺的是我去史提夫媽媽家時，在一個截然不同的地方，我看到了一模一樣的情境。

達克沃思：我不太同意他去那一趟，但是史提夫想做一件事就會做到底。他去澳洲遇到珍娜那次回來就住在我家，一直說她有多好，等到她去倫敦看他，就成定局了。他把自己的一切都給了她。他那時很低落，身體又很糟，而她給了他很多的愛，那正是他需要的。他在離開倫敦

△ 1988 年史提夫和珍娜在安東夜店。J.P. Whitefield

前向珍娜表白了，我想他不曾懷疑過這段感情。

霍吉思：珍娜非常年輕，但我覺得她性情特別穩定、腳踏實地、美麗又聰明，而且非常愛史提夫。

你還能要求什麼？

威南斯：他的感情生活起起伏伏，而我們都很喜歡有珍娜在，因為史提夫在她身邊非常平靜，跟她在一起的時候他比較不會容易激動。

拉皮杜斯：他告訴我他想要打破成癮的惡性循環，因為他深受其害。他知道要從他自己開始打破，這就是他一直沒有小孩的原因。他跟我說：「我絕不想把愛帶到一個沒有可靠的愛的地方。」他知道他已經獲得重生。他說：「我本來體內一直在流血，是會死的。現在我得到了第二次機會，我不想搞砸。」他在找的是一種澄徹的感覺，也許就是「人生很美好」的感覺。對復原的成癮者來說，明白「人生不用麻痺情緒就很好」是很重要的事。

SRV：我小時候就學會了內疚和羞恥這樣的事。我沒有意識到這些東西是如何深植在我心裡。不用別人讓我內疚，我自己就會內疚，因為我很熟悉這種感覺，你懂嗎？這很不應該。

雷頓：有時候我們團裡為了一些問題而形成衝突局面的時候，他會把自己封閉起來，就不說話了，這時候我會覺得很沒力，無法理解他這種反應。後來我才慢慢知道這源自他的童年。

拉皮杜斯：有幾次我們起爭執，也不是大小聲的那種吵架，他就崩潰了。他說會讓他想起童年時不好的畫面，他曾抱住父親的腿，要他住手。

夏儂：史提夫跟我聊過這樣的事，講了好幾個鐘頭，有些事他從來沒告訴過別人。我會帶著我聽到

316

SRV：我現在才在學習怎麼把某些事情忘掉，但不見得做得到。有時候我可以把那根棍子放下，有時候我又會不自覺拿起來抽打自己。

拉皮杜斯：他現在正在做的療程目的是培養他的信心，讓他感覺到自己是有東西可以倚靠的，順利的話，也感覺到愛。重點是你不能干擾自己內心真正的感受，你對你的感受敞開心胸時，對方也會給你一樣的回饋，你們就可以一起找到前進的方向。我從他身上學到很多，希望他也有一樣的感覺。

霍吉斯：很多時候他是靠著他的稟性熬過來的。我們都很支持他，我也很為我們一起做到的事感到無比的高興或自豪，但要是沒有史提夫的意願和決心，這些事都不會發生。

SRV：很多時候是恐懼讓我們看不清真相。我前幾天才明白，少了恐懼、愧疚和羞恥，少了那根用來打我頭的棍子，我短暫地看見我的人生會是什麼樣子。雖然只維持了幾分鐘，但我明白了沒有那些東西的話……我以前都沒意識到這些感覺和情緒已經多嚴重地滲透到每件事情上。我清楚感受到沒有那些東西時的感覺，所有人事物給我的感受都好得多。這真的很不賴。那就像我本來跟某個人在講話，他說的某一句話像點起一個火花，然後整個房間變得煙霧瀰漫，像在雲裡一樣，這時有人打開抽風機，所有的煙一下子就不見了。

《活在現場》專輯在一九八六年十一月十七日發行，那時史提夫正在紐西蘭。

「《活在現場》專輯就在湯米和史提夫剛結束治療的時候發行，真是殘酷的諷刺，」雷頓說。

「我們最早的幾次重聚中，有一次就是為了拍〈迷信〉（Superstition）的錄影帶。這時候史提夫和湯米已經戒得乾乾淨淨重新出發，每個人都變得神清氣爽又健康，而當初我們是在吸毒又爛醉的情況下錄那首歌的，所以我們嘗試跟著演奏時就覺得：『天啊，這首歌不能再剪一次嗎？』那種反差很詭異，但感覺又很棒，看到每個人都認真投入、準備重新振作起來繼續工作。光這樣就已經是很棒的體驗。這是非常好的起點。」

他們準備重返巡演的同時，艾力克斯·霍吉斯以范為主軸組成了一個更專業的工作團隊。不只是范和夏儂，吉他技師雷內·馬汀尼茲和鼓組技師比爾·蒙西（Bill Mounsey）也都完成了勒戒。新的巡演經紀人是冷靜能幹的史吉普·瑞克特。

雷頓：艾力克斯說：「你們都戒酒戒毒了，接下來需要一個新的人。」因為我們以前的巡演經紀人都會幫我們買毒，下工後幫我們找地方喝酒。吉姆·馬肯不想做這種事，就辭職了。艾力克斯很了解我們需要一個不吸毒的新人，另外也找了一個新的會計師事務所，幫我們檢查每一件事，解決稅的問題，讓我們的財務上軌道。

史吉普·瑞克特（一九八六至一九九〇年間擔任巡演經紀人）：在面試過程中，艾力克斯向我說明了史提夫剛從勒戒所出來，會非常脆弱。所以我惡補了關於新康復者的知識，這種事我不是很有

因為團裡有四個人是戒過毒的，每日例會就了巡演路上的重要事務之一。新的巡演經紀

經驗。我採取同理心和非常包容的態度來應對。史提夫很脆弱，這是無庸置疑的。我們的巡演行程安排得非常嚴謹，我剛加入的初期他很需要別人關注。

夏儂：戒癮之後，史提夫更加致力於靈性上的追求，他以前就對這方面很有興趣。他這輩子第一次知道自己要做什麼，也有了幫助人的機會，這是他一直想做的。不過他沒有變成超人就是了；我們都很辛苦。他就像剛開始學走路的嬰兒一樣。

喬・派瑞（史密斯飛船樂團吉他手）：我在奧芬劇院看到他〔一九八六年十一月二十三至二十四日在波士頓〕，他的音樂實在太強大了。布萊德〔惠特福特〕跟我坐在第五排，就在他的Dumble、Marshall和芬達音箱前面，音箱前面有一面壓克力牆。我聽得五體投地，當場就知道他會名留青史。

安迪・艾爾多特（共同作者）：我第一次跟史提夫見面，是一九八六年十二月二日他在紐約州波啟普夕（Poughkeepsie）的中哈得孫市政中心（Mid-Hudson Civic Center）的演出前訪問。我還不知道他曾因重度吸毒和酗酒而差點送命；這件事保密到家。那時史提夫離開亞特蘭大的查特佩奇佛勒戒所才兩個星期。波啟普夕是史提夫戒癮後的第八場演出。

後臺的氣氛非常緊繃，當時我覺得很困惑。史吉普・瑞克特用吼的對每個人發號施令。我跟史提夫坐下來時，他的精神大致還不錯，只是很沒有活力。他非常蒼白，看起來身體不好。但等到訪談一開始，我們一起彈了點吉他，他就活躍起來，也自在了些。他話不多，想得很周到，有時坦率得令人吃驚。

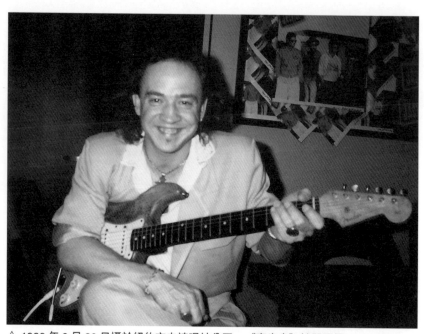

△ 1989 年 6 月 23 日攝於紐約市史詩唱片公司，《齊步走》訪問現場。Andy Aledort

威南斯： 大家歸隊時，我很意外也很高興看到他把戒酒無名會（AA）的事看得那麼慎重，他的改變也很大。他完全沉浸在那個計畫裡面，而且樂在其中。他每天在巴士上跟湯姆、比爾和雷內一起讀那本十二步驟書。每天晚上他都會去我們所在城市的團體聚會，要不就是在後臺聚會。他覺得他已經找到解答了。他對於這個計畫、對於和一群人一起討論這些問題非常如魚得水。他受到很多啟發和鼓舞。

雷頓： 我們有很多資源和人幫助我們維持清醒。他們不是替我們做事情，而是幫我們自己去完成事情，過程中適時伸出援手協助我們釐清頭緒，因為要做的事情很多，有很多地方需要和

320

◁ 雙重麻煩的團體肖像，這是
樂團第一次為史詩唱片拍
攝正式照片集。1983 年於
紐約。Don Hunstein © Sony Music
Entertainment

△ 史提夫・雷・范與約翰・哈蒙德。1983 年於紐約。Don Hunstein © Sony Music Entertainment

△ 1983 年 8 月 12 日芝加哥音樂節（ChicagoFest）在海軍碼頭（Navy Pier）的演出現場。Paul Natkin/Photo Reserve Inc.

▷ 《德州洪水》巡演大成功。1983 年 7 月 3 日於芝加哥 Metro 音樂廳後臺。Paul Natkin/Photo Reserve Inc.

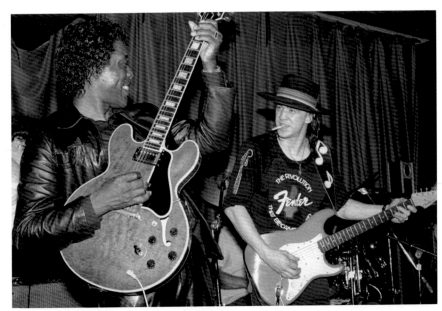

△ 巴弟‧蓋與史提夫於安東夜店，約 1983 年。Andrew Long/www.bluesmusicphotos.com

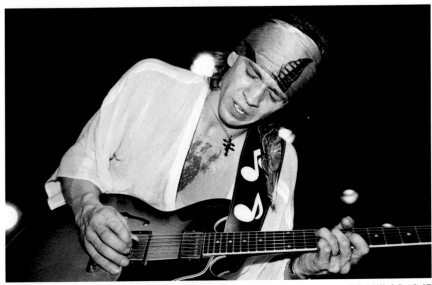

△ 1983 年 7 月 20 日在德州休士頓費茲傑羅夜店（Fitzgerald's）的《德州洪水》專輯
發表會現場。Tracy Anne Hart/www.theheightsgallery.com

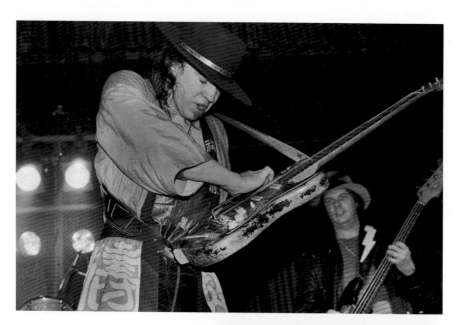

△▷ 1984 年 2 月 17 日於芝加
哥的大使館舞廳（Embassy
Ballroom） ○ Paul Natkin/Photo
Reserve Inc.

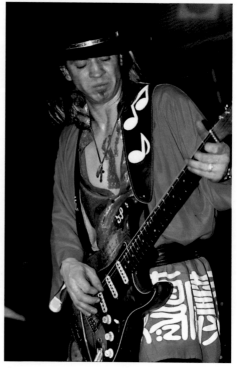

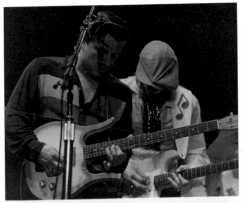

◁ 1985 年 11 月 18 日，兩兄弟在佛蒙特州柏林頓（Burlington）的紀念禮堂（Memorial Auditorium）同臺。Donna Johnston

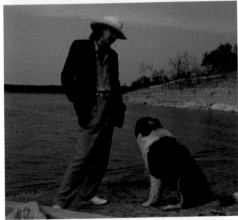

◁ 1985 年 1 月，史提夫與他的狗「丁骨」（T-Bone），這是《心靈對話》專輯未收錄照片。Brittain Hill/ Courtesy Sony Music Entertainment

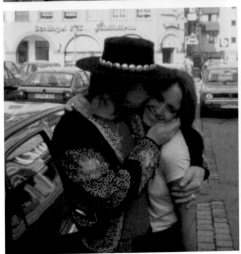

△ 史提夫與蕾妮於歐洲巡演途中，約 1985 年。Courtesy Tommy Shannon

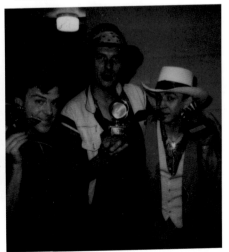

△ 媽妳看，我們得葛萊美獎了。1985 年 6 月。Courtesy Tommy Shannon

△ 《心靈對話》專輯錄音期間，與杜耶·布雷霍爾和喬·蘇布萊特於錄音室合影。Courtesy Chris Layton

△ 《心靈對話》專輯錄音期間偷個空檔補眠。Courtesy Tommy Shannon

△ 《心靈對話》專輯錄音時又在打乒乓球。Courtesy Tommy Shannon

△ 錄製《心靈對話》專輯中〈說什麼〉（Say What）一曲的齊唱部分。Jimmy Stratton

△ 《心靈對話》專輯錄製期間，史提夫攝於達拉斯聲音實驗室的控制室。Jimmy Stratton

△ 《心靈對話》專輯未使用的封面照片。Brittain Hill/ Courtesy Sony Music Entertainment

▷ 1985 年，與巡演必需品
合影。Agapito Sanchez

△ 1985 年 6 月 7 日於芝加哥藍調音樂節。Kirk West

△ 1986 年 11 月 23-24 日於波士頓奧芬劇院（Orpheum Theatre）演出現場。Donna Johnston

◁ 《活在現場》（Live Alive）專輯封面，1986 年 7 月。John T. Comeford/ Courtesy Sony Music Entertainment

△ 1989 年 12 月 3 日攝於加州奧克蘭競技場（Coliseum），這是與傑夫・貝克（Jeff Beck）的「火與怒」聯合巡演最後一站。Jay Blakesberg

△ 巡演路迢迢……。Courtesy Tommy Shannon

△ 1989 年 6 月 23 日，作者安迪・艾爾多特在紐約市史詩唱片公司為《齊步走》專輯採訪史提夫。Charles Comer

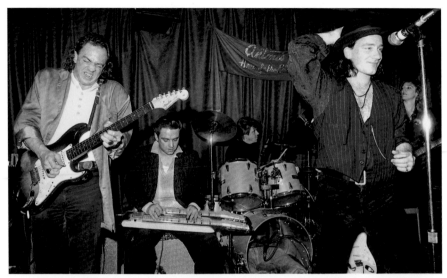

△ 1987 年 11 月 22 日，U2 合唱團的「約書亞樹」（Joshua Tree）巡演在法蘭克・歐文中心（Frank Erwin Center）結束後，順道造訪安東夜店與史提夫和吉米同臺表演。當晚的鼓手是克里斯・雷頓，貝斯手是莎拉・布朗（Sarah Brown）。© Andrew Long/www. bluesmusicphotos.com

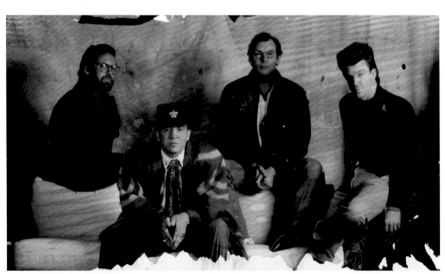

△ 索尼唱片的《齊步走》專輯樂團肖像照。© Alan Messer/ Sony Music Entertainment

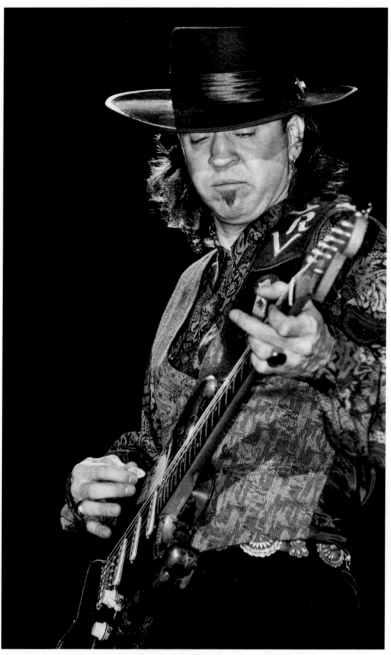

△ 1989 年 11 月 24 日，於德州休士頓的山姆・休士頓體育場（Sam Houston Arena） ○ Tracy Anne Hart/www.theheightsgallery.com

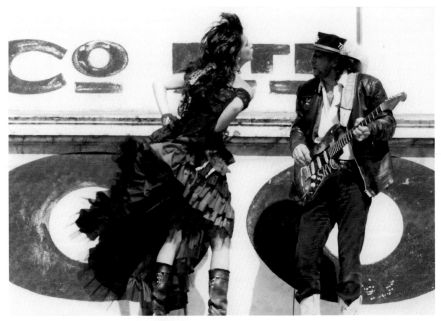

△ 1988 年史提夫與珍娜在紐西蘭合拍一支廣告。 Rob Pearson/ Courtesy Geoff Dixon

△ 當愛情進城來：史提夫在紐約州的瓊斯海灘劇場（Jones Beach Theater）演出結束後與珍娜合影。 Michele Sugg/ Courtesy Janna Lapidus

△ 攝於多倫多城外的聖凱薩琳賽車場（St. Catherine's）。克里斯·雷頓說：「戒癮後，我們在巡演路上就會做一些別的事。」 Courtesy Chris Layton

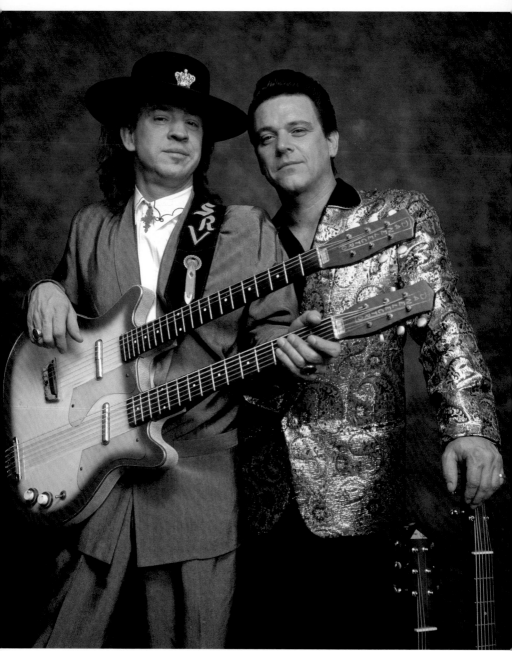

△ 1990 年的范氏兄弟。 Andrew Long

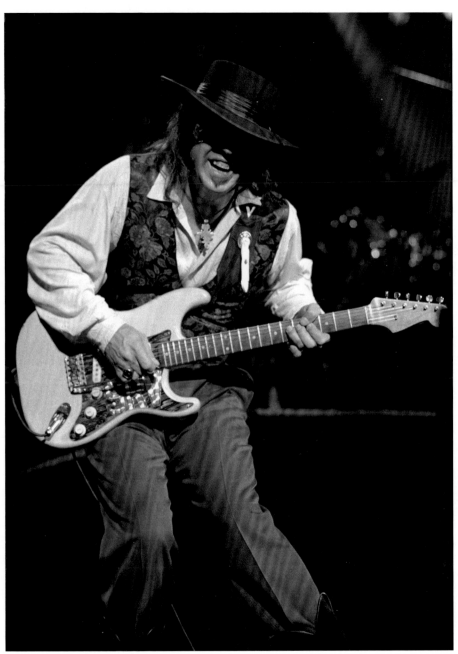

△ 1990 年 8 月 25 日於威斯康辛州高山峽谷，倒數第二場演出。

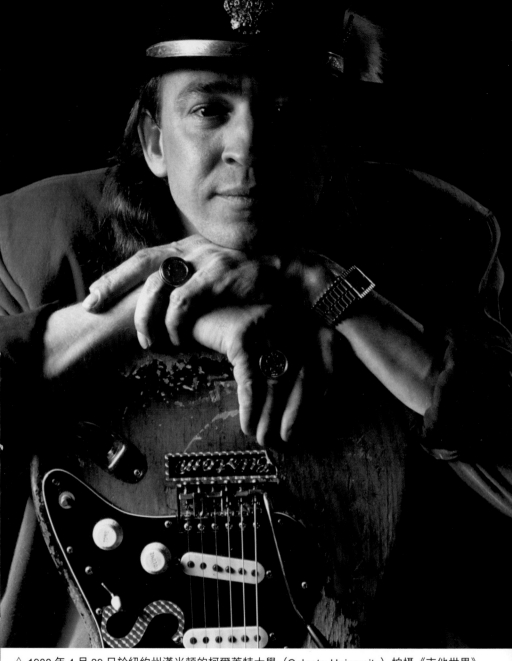

△ 1988 年 4 月 29 日於紐約州漢米頓的柯爾蓋特大學（Colgate University）拍攝《吉他世界》封面照。「我們坐在一間陰暗無人的餐館裡，喝著咖啡，一邊聊著戒癮、音樂和人生。」攝影師喬尼·麥爾斯（Jonnie Miles）說，「那是我這輩子最喜歡的一次外拍任務。」 Jonnie Miles

解，有很多殘骸需要清理，還有修補。

寇克・衛斯特（攝影師、歐曼兄弟樂團的「巡演神祕人」）：我幫葛瑞格・歐曼樂團拍攝巡演照片時，他們為史提夫進行了兩週的暖場〔一九八七年六月七日至二十一日〕。我也在那個計畫裡面，和葛瑞格的音控師巴德・史奈德（Bud Snyder）一樣，那時葛瑞格還在努力戒癮中。我們很高興每天跟史提夫、湯米還有他們的幾位工作人員聚會。史提夫的全心投入誰都看得出來，而且感覺完全是發自內心的。葛瑞格來參加過五、六次聚會，當時看來似乎是受到史提夫的激勵。

葛瑞格・歐曼（歐曼兄弟樂團創團歌手、鍵盤手；二〇一七年去世）：史提夫是很要好的朋友。我們有一陣子是同一位經紀人，一起巡演過很多次，所以變得很熟。想不到我們竟然沒有一起錄過唱片，應該要錄的。他以前對自己的歌喉很沒安全感，我跟他說：「你就走到樹林裡，抬起頭來對著神，唱給祂們聽。管他媽有誰喜不喜歡！」他一定是聽了這個建議，因為他唱得天壽讚。

華倫・海恩斯：我看過史提夫跟葛瑞格同臺，還有跟傳奇雷鳥和比比・金同臺。演出商請史提夫壓軸，但是他說：「要讓比比・金壓軸。」觀賞史提夫的現場演出，就是聽他唱片時的感受再加上視覺震撼。他的整個身體會強烈地與他的情感和彈奏產生共振，一秒鐘都不會鬆懈。

夏儂：我們在臺上有個不成文規定，就是每個人都要把生命的每一分重量都放進演奏裡，少一分都不行。經歷過這些風風雨雨之後如果還鬆懈，簡直對上帝太不敬了！

瑞克特：他們的狀況好轉大部分要歸功於史提夫戒癮成功，每個人的生活方式都改變了。克里斯和湯米是他最好的朋友，他們與其說是樂團，實際上更像一家人。他們北上時都隨便睡，沒有在分

哪張沙發是誰的，他們之間的互動，還有跟其他二、三十位奧斯丁樂手圈的人相處的樣子，讓人看了就愉快。

哈維‧利茲：他戒癮以後完全變了一個人。每個人的康復情況都不一樣，有的人餐桌上有酒也無所謂，但史提夫不是那一種。我在波士頓一間義大利餐廳跟他做過一集晚餐廣播節目，有人點了萊姆酒蛋糕當點心，我過去跟對方說：「不能有酒精，請選別的點心。」因為史提夫就是這麼一絲不苟。他非常、極度認真看待勒戒的事，隨時帶著兩個像醫生用的那種背包當作書包，裡面都是勒戒的書。

威南斯：一切都不一樣了。他們不會像以前那樣胡搞瞎搞，整天想東想西的，所以情況完全改觀。我們對玩樂的興趣並不像對音樂那麼大。能再一起演奏實在太好玩了！

瑞克特：喝醉或者吸茫了總是會鬧出一大堆荒腔走板的事。我來的時候這種情況都沒有了。每個人都改變了生活方式。我是新來的，我很重視條理，事情要按部就班，所以我們就照表操課。這也跟艾力克斯有很大的關係，他要求事情要做到符合他的規格，還會把要求的細節都列出來。史提夫跟我很快就變得很熟，跟他共事起來很愉快。

約翰博士：史提夫就算在狀態最糟的時候，你還是看得出他透著一絲文藝青年的氣息。這一點在他戒毒後開始愈來愈顯光彩，變得非常令人讚嘆。

瑞特：他大概是我聽過最猛的藍調樂手。他心中有個火爐，集所有的黑暗與性感、憂鬱與熱情於一身，藍調和生命最極端的情感都融入了他的每一次呼吸之中。而發現自己在清醒狀態下仍能維持

這種情感表現，對他來說更是一大啟示。真要說的話，他還表現了比以前更多的情感。他的演奏彷彿把命都賭上了，也確實是如此。

派瑞：史提夫跟罕醉克斯一樣，是把吉他帶入一個完全不同境界的偉大技術型樂手。他的彈奏總是信手拈來精準到位，你根本想像不出他有任何時候會彈不出這種不可思議的高水準。他好像出生時手裡就抱著吉他一樣。史提夫有一種隨時都能完全掌握狀況的特質，有那種冷靜和自信，你從他的動作就可以感覺到他是徹底沉浸在演奏裡，這是十分罕見的特質。

威南斯：史提夫很怕他在清醒狀態下彈得不好，但我們上了臺，結果好得很。不到幾個晚上他就全面恢復自信，彈得比我們以前聽過的他都要好。他用自己向來想要的方式演奏，達到狂喜的境界。每首曲子都令人興奮不已，新的想法源源不絕地冒出來遍地開花。演出變得更有凝聚力，能量更強，後勁也更足。他們表現得愈來愈得心應手。

瑞特：我因為經歷過這些才會懂得，當你明白音樂帶來的那種狂喜、超越一切的感覺與喝醉酒無關時，是什麼樣的領悟——你老是喝醉時就會以為是那樣。當你了解到那種感覺其實來自音樂，那是莫大的啟示。一天之中可能有二十二個鐘頭還是很辛苦，但在臺上的時候是愈來愈好。

SRV：〔自從戒癮以後〕音樂變得更重要了。音樂是一種很健康的方式，可以用來跟人溝通，維繫感情。音樂讓我更能敞開心胸，抓住機會去愛人。這對我來說是個全新的世界。要是照原來那樣下去，我一定把自己害死，只是早晚或方式的問題。但不知道是什麼原因，我沒有死。

威南斯：他不但能量一點也沒少，方向還更真實了。以前他還在尋找方向，現在他很清楚要往哪裡

霍吉斯：我們都很了解本來可能還會更慘的，如今都活了下來，還能一起做音樂，實在是上天的恩賜。我們都很珍惜每天晚上演奏的每個音符。

霍吉斯：我們為了讓史提夫戒癮所做的那些事是無論如何都會做的，但計畫裡面至少要有三個人會比較容易。我們只要求附近不要有酒，也不要有那些專職或兼差的毒販出現，不管他們自稱是什麼人，可能是當地的工作人員、每場演出都會看見的攝影師，或是你不知道他在做什麼卻老是出現的人。那些人現在都不見了。你不一定知道危險潛伏在哪裡，但是只要我們不買，整個生態就會改變。

理查・拉克特（一九八九至一九九〇年間擔任史提夫的商品經紀人）：史提夫說：「我完全不想看到我勒戒之前的照片出現在任何商品上。你去跟藝術總監說我不准。」

霍吉斯：在《心靈對話》專輯的封面上，他嘴裡叼了根香菸。我們在製作精選輯的時候要他們把香菸拿掉，因為他很不喜歡。史提夫對戒癮之後的他以及那個形象有非常清楚的自覺——絕非那根叼著的香菸可以代表。他很有意識地在維持自己良好的健康。

雷頓：我們拍攝了在歌劇院的那幾場演出，《活在現場》專輯就是在那邊錄的。那是用四架攝影機拍攝的一英吋影片。史提夫戒癮後看到影片時說：「噢天啊，我看起來跟一坨屎一樣！」

夏儂：我戒癮後大約有四個半月感覺很好，接著突然出現臨床憂鬱症，成為另外一個要克服的難題。諷刺的是，那個情況其實比我吸毒或酗酒時的感覺還要糟糕。已經戒乾淨的我心想：「等一下！這不應該啊！」

雷頓：我們在鳳凰城一個有旋轉舞臺的地方表演〔一九八七年五月二十二日在名人劇院（Celebrity Theater）〕，湯米躲在更衣室的門後。上臺的時間到了，我們卻找不到人⋯「湯米呢？」

夏儂：我透過簾幕看到外面有好幾千人，覺得非常恐慌！

雷頓：他說：「我太害怕了，我不敢上去。」這牽涉到問題的根本原因，就是深層的恐懼，它會灌輸你一種想法，跟你說：「你已經不行了。」起初毒品和酒精會幫助你放開壓抑，你會覺得很好玩⋯後來卻變得非常可怕。你會感到一種無以名狀的低落，你的存在就像一個黑洞。如果你熬過來了，那是非常珍貴的禮物，你會清楚記得報應是哪一天降臨到你身上的。所以你沒辦法再過一天吸毒的日子。

SRV：要處理的最大難題跟我想的不一樣。我以為最難的是⋯「主啊，現在我戒毒戒酒了，但我還能演奏嗎？」跟這個一點關係也沒有，最難的是想辦法用客觀的角度看待事物。我發現我最大的問題是自我中心和自尊。那似乎才是真正成癮的東西。要在別人都說你很棒的時候把持住自我的這個部分，是難度很高的事。

瑞克特：我從沒見過像史提夫這麼用心戒癮的人。我看過他從口袋裡掉出來的小紙條，上面是他寫的一些勵志小語，還有他那本翻爛了的泛黃大書，畫了很多重點。我在巡演時大概陪他去參加了一百次的聚會。我們有一份機構和推薦名錄，就用這些資料在全國各地找到聚會的地方。我們會打電話去確定時間，然後搭計程車或走路過去。他非常認真看待這件事。過了一陣子他就會自己

處理，只要我幫他叫個計程車，他自己就去了。

威南斯：他和湯米還有其他矯正成功的人會針對不同的步驟促膝長談。

SRV：找到某種思考角度是最困難的，因為我想要活下去，想要盡可能維持健康，在健康的狀態下成長。我以前最好的思考方式可是差點要了我的命啊！現在，比以往任何時候都更重要的是，如果我不盡全力演奏，努力彈出比我自以為的好還要好的東西，那一切就白費了。因為我現在是用借來的時間在演奏。現在我有第二次機會了。

修‧路易斯：對史提夫來說，音樂遠比他吸食的那些東西重要得多。他要的是彈吉他、唱歌、寫歌，所以就算那些亂七八糟的東西到了造成干擾的程度，音樂還是要勝出。他是真正的藝術家，也是個強悍有紀律的人，一定要這樣你才有可能那麼厲害。他是個明星，我不得不相信他的自我要求足以抗衡這一切，他也確實如此。

利茲：史提夫有他的問題，但那些時候他也沒鬧出過什麼事。這個人似乎只想獨處。他在臺下安靜又害羞，一上臺就變成十足的吉他英雄，下臺之後又回到他那個殼裡。他和善又很好相處，可是他的人不見得跟你在一起。他總是躲在墨鏡後面，戴著牛仔帽。現在，突然間帽子沒了，眼鏡不見了，他醒了，你會覺得：「哇，我沒見過這個人啊。」現在有個人帶著微笑跟你說話，好像你認識一個人好幾年以後第一次見到他一樣。

威南斯：很多人說要找回以前的史提夫，但是我沒見過他的另一面，所以對我來說就像認識一個完全不一樣的人，一個比較沉默、內向的他，不過對音樂的熱情和能量完全跟以前一樣，甚至更強。

SRV：就某些方面來說是容易多了。但是，每次我以為學到了東西，才發現我只是又發現了一個大洞！一個很大的無底洞，大到讓我覺得：「要命啊！」

拉皮杜斯：那是非常劇烈的轉變。以前那個容易憤怒的人有些地方消失了，但他還是會為自己的信念挺身而出。我想這是他人格中非常重要的一部分。他貼心又善良，但不是濫好人。如果他聽到有人開種族歧視的玩笑，他會出聲斥責對方，我聽過不只一次了。他總是說：「我沒辦法尊重不尊重我的人。」

弗里曼：我去聽了他戒癮後復出的某一次演出，那是他最有凝聚力、最令人陶醉的一場，跟前一年在歌劇院的表現完全是天壤之別。那場演出非常、非常傑出，我很為他高興，也很期待他的下一步。

約翰博士：他戒癮之後，我在他的演奏裡看到極為出色的一致性。音樂非常純粹，流暢，像打開的水龍頭一樣毫不間斷。

比比‧金：史提夫的想法源源不絕地流出來。我沒有那種能力，很多人也沒有，但史提夫有，會讓我聯想到查理‧帕克或查理‧克里斯坦。我們大多數人在獨奏時，或許是彈個十二小節，後面就都是重複的，可是他不是。他會一直彈下去，而且後面愈來愈好。他的精準度無懈可擊，但是不管他彈多快，都不會失去那種感覺。我敢說你可以在他的演奏裡感覺到他的靈魂。至少我感覺到了。

克拉克：音樂從他頭頂湧現出來，他就只是彈奏而已。他的吉他就是他說話的工具，他說話的方式很美。

蘇布萊特：我們不是會互相吹捧的人。大家都知道我們會演奏，所以我們不常讚美對方。但是有一晚，我覺得他實在太神了，就問他怎麼有辦法獨奏一段接一段下去，永遠不會沒有靈感，他說：

「喬，我每次彈吉他都像在逃獄一樣。」他的意思是毫無保留。很多人永遠無法達到這種超越分析思考的地步。

愛蒂‧強生：你看到臺上的史提夫，才是真正的史提夫。

SRV：〔戒癮之後〕我發現一件事，就是我過去對聽眾唱歌，但我應該對自己唱。起碼我是這樣想的。我現在比較能聽見歌詞，很多歌曲的意思也跟我過去想的不一樣。說得保守一點，很多藍調曲都和怨恨有關，大大有關！

以〈冷槍〉來說，我過去唱這首歌時設想的是多年來跟我有關係的某些女人。即使這首歌不是我寫的，我腦中還是有我對它的感受方式。戒癮之後，我明白離開的人是我；我才是那個對別人放冷槍的人。你領悟到是你傷害了別人，而不是你以前一直自怨自艾地認為她們傷你有多深，這是很不好受的。很多時候我靜下心來看，會發現這些歌詞在告訴我，是我在傷害自己。也有一些歌比我想的要仁慈一點，讓我覺得自己沒那麼糟。

雷頓：史提夫從鬼門關回來以後，我們憑著本能、意志力，加上全體洗心革面的狀態，重新建立起比較有條理的生活，讓我們能夠再次敞開心胸互相交流，再次掌握住那個精神的泉源，從中汲取力量。經過一九八六年的磨難，我們再次前往許多美好的地方，並回到充滿靈感的生活。我們到地獄走一遭之後，終於又回到戰鬥狀態。我們休息過了，充飽了電，也恢復了健康，準備拿出比

威南斯：我們演出完，上了巴士放鬆心情，有時會聽聽剛才的表演，討論一下表現得怎麼樣。然後史提夫常常會放艾伯特・柯林斯或馬帝・華特斯這些傳奇前輩的錄影帶。這個部分跟以前沒什麼不同，但感覺清晰多了。到了早上，他會起來讀他的十二步驟書。他對音樂還是充滿熱情，但是現在他對戒癮、對珍娜、對他哥哥和家人的關係也很熱衷。我覺得他變得更像戀家型的人了。

一九八六年十二月，史提夫趁巡演的短暫空檔，跟珍娜在義大利佛羅倫斯見面，她在那當交換學生。他穿著長版的皮草外套，戴著他的招牌黑色沿邊帽，拿了一根黑色拐杖到處參觀景點。

「他不再打電話給我、我決定忘了他的那段時間，我就是打算做那些事。」拉皮杜斯說。「他打電話問我能不能在那裡見面。那時我還是交換學生，我因為不遵守時程的安排擅自脫隊跟他去住飯店，惹了一些麻煩。那次經驗太美好了。我一回家就重新打包行李前往達拉斯。我們很清楚我們想要在一起。」

史提夫在一九八七年一月十三日提請與蕾妮離婚，當時他們早已分居。而未滿十八歲的拉皮杜斯隨後就搬去了達拉斯。

夏儂：這段時間對史提夫來說很煎熬。他和蕾妮的關係飽受毒癮所苦，所以才會出現極端行為，但是他們其實很愛對方，只是我想他們都知道結束了。他們已經有好一段時間不像夫妻，但過了很

久才去解決。他們倆都知道這樣最好，但是這個過程後來說很痛苦。傷害已經造成了。

拉皮杜斯：看他經歷那段過程我也很難受。他處理法律程序回來時非常傷心、也很不滿，想不通大家竟然為了錢不惜撕破臉。他沒有多少錢，也才剛開始對錢有點概念而已。他在乎的是人；他在乎他的工作人員和樂團，會盡可能留住每個團隊成員，結果他對錢的單純被別人拿來對付他。

珍娜跟史提夫搬進了他母親居住的格蘭菲爾德大道二五五七號，住在他小時候的房間，後來一起在達拉斯租了間房子，五月三日搬進去。

拉皮杜斯：我們在他的老房間住了幾個月，那是一段很開心很甜蜜的時光。有那個機會一起在那裡體驗他的生活，看到他跟母親的關係更加親密，都是很棒的事；那是他搬去達拉斯的原因之一，另外也是為了看看誰才是他真正的朋友。

席尼・庫克・阿佑特：史提夫非常愛他媽媽。他買了一支上面有小螢幕的電話給她，他們就可以視訊通話，那是當時最新的科技。她很引以為傲。他是個非常樂於表達感情、充滿愛心和關懷的兒子。他對我爸也是那樣。

拉皮杜斯：他也弄了一支視訊電話給我爸媽。他很愛那個東西還有各種科技的東西！同時他正在辦理折磨人的離婚手續，他跟艾力克斯說：「我的行程要排鬆一點，巡演期間要有休息日。」他要說的是：「這件事需要多照我的意思來辦。」他巡演的行程再滿，還是要有活著的感覺。

330

瑞克特：史提夫現在有生活了。他是真的在過日子，而不是像他以前，或是現在的很多樂手一樣，只等著回去巡演或者進錄音室。他有個很滿意的女朋友。他休息時會做自己的事。一年一年過去，他也愈來愈幸福，生命愈來愈完整。

蘇布萊特：他似乎瘋狂地愛著珍娜，神魂顛倒那種。我覺得這大概是他這輩子第一次有一段健康的感情，不會老是在質疑自己的處境而痛苦煩惱，他終於有一段成熟的關係，兩個人同樣地熱愛對方，想要長相廝守。我很確信他就是要跟她在一起，兩人也正在為未來做一些安排。

威南斯：我清楚感覺到他對珍娜是全心全意的。他們的戀情發展得很快，他喜歡有在她身邊，兩個人會講很久的電話。

康妮・范：史提夫談戀愛時用情很深。他是浪漫的人，想要一個人跟他共度人生。

喬丹：我走在紐約的公園大道（Park Ave）上，看到史提夫在一間飯店的餐廳裡，我們揮揮手，我就走進去。他跟珍娜在一起，他太可愛了。那是一次很酷很溫馨的小聚會，非常愉快。他在重新塑造自己，我很高興看到他這樣，讓我覺得很有希望。我記得當時心想：「他不會崩潰了。他還會在我們身邊好一陣子。」

本森：我正在達拉斯沃斯堡機場（DFW airport）裡面跑，聽到有人叫我的名字，看到史提夫跟他的漂亮女友站在那裡。他向珍娜介紹我，看起來很幸福。蕾妮跟他因為吸毒搞得一塌糊塗，這時看到他散發出平靜幸福的光彩真的很棒。然後我就跑去趕飛機了，一邊很替他目前的情況開心。

布雷霍爾二世：史提夫在達拉斯的家離一間叫可憐大衛（Poor David's）的小型藍調夜店很近，他

在家的時候就會去那裡，跟我爸或是安森・方德伯（Anson Funderburgh）等朋友一起即興演奏，也會邀請我加入。那只是非正式好玩的即興場合。

SRV：有時候我會去小夜店跟老杜耶、小杜耶一起即興表演。我喜歡說：「為您介紹鼓手，杜耶・布雷霍爾……吉他手，杜耶・布雷霍爾！」

布雷霍爾二世：他喜歡叫我上臺，盡可能提到我的名字，用這樣的方式關照我。他對柯林・詹姆斯（Colin James）和一些其他人也是這樣。他總是會找機會幫別人露臉。

瑞伊・韋利・哈伯德（著名的德州創作歌手，以〈靠牆站好，鄉巴佬媽媽〉（Up Against the Wall, Redneck Mother）為人所知）⋯⋯一九八七年

△ 1987 年 12 月 20 日在沃斯堡「媽媽的披薩」（Mama's Pizza）夜店，杜耶和史提夫在為杜耶繼子克里斯・杭特（Christ Hunter）舉辦的驚喜派對上演奏。Logan Hunter Thompson

十一月，那時候我常喝到斷片，以為古柯鹼可以解決我的酗酒問題，但它只是讓我比較不容易醉倒而已。我是個垃圾頭（garbage head），什麼毒都來者不拒。我交往的一個女孩子最後送我去參加匿名戒酒會，史提夫也在那裡。後來我跟他還有他的互助對象坐在一起對談，他就做了參加者該做的事：分享經驗、力量和希望。我認識的其他人戒酒後都上了《700俱樂部》（The 700 Club）〔基督教信仰的電視節目〕，而我自認是邊緣人。只有史提夫，他是第一個戒了酒還是很酷的樂手！

拉皮杜斯：史提夫的心態向來很開放。戒毒和戒酒計畫讓他得到了可以用來表達感受的語彙，給了他用來穩住自己的東西。很重要的是，也給了他群體的力量，讓他知道他不孤單，知道他才剛開始在學步，讓他每天都覺得：「我做得到。」

哈伯德：光想到一個鐘頭不喝啤酒我就受不了了，何況一天，更何況是一輩子。我問史提夫：「那是什麼情形？戒酒以後會怎麼樣？」他說大概五、六個月後，他覺得像把一直戴在手上的拳擊手套拿掉，他終於可以彈吉他了。我說可是他一直都很厲害，他說：「不一樣，戒酒以後，我跟音樂之間就毫無阻礙了。」這是第一件給了我希望的事，我最後突然懂了，開始去參加聚會、找一個互助對象。我還在想我的人生要完蛋了：「不能喝啤酒我穩死的。」我根本不可能知道那已經開始了。我想除了史提夫以外，恐怕沒有人能讓我走上那條路。

朗尼・爾歐：史提夫有空就會進來客串演出，這本身就是福氣也是榮幸，但是那一晚在羅德島普洛維登斯的盧波酒店，是真正改變了我的人生。我剛吸了毒，感覺狼狽不堪，這時史提夫走進來，

我注意到他琴盒上有一張貼紙寫著「向毒品說不」。那句簡單的話像一噸重的磚砸在我頭上——因為那個人是史提夫，不是什麼戒毒大使，告訴我戒毒之路往哪裡去，六個月後我終於開始戒了。史提夫沒勸過我半句，但是他讓我看見了路在哪裡。我發現他戒毒後還是彈得美妙無比，不但跟以前一樣充滿力量，而且還更有重點和清晰度。多麼美好的一個人。

史考特・費爾斯：史提夫對我戒酒有非常大的正面影響。他在我去的幾場匿名戒酒會中發言。他是戒酒的模範，就像他在我們青少年時期也是樂手和吉他手的模範一樣。

雷頓：史提夫有一種無力感，因為他覺得他無法以普通人身份的「史提夫・雷」認識別人。大家的反應總是：「哦，是史提夫・雷・范耶！」他會說：「我想要認識不知道我是誰，或者我在做什麼的人，這樣我才能單純地跟他們說話，他們也不會一直奉承我。」現在他戒癮了，他更想要能在沒有盛名之累的情況下跟人說話。

夏儂：他拒絕在聚會上幫人簽名，覺得這樣不妥。他會說：「不要在這裡簽。」戒酒的一個好處就是，現在有一群人只把他當成一般人。他身邊這樣的人多了，他就能獲得了更多誠實的回饋。他在聚會裡談的是很個人內心的事，在那個場合你什麼事都能說。他因此重新獲得許多純真的感受，這讓他非常開心。

一九八七年十一月二十二日，U2樂團在法蘭克・歐文中心（Frank Erwin Center）演出，那是他們盛大的「約書亞樹」（Joshua Tree）巡演的一站。結束後，波諾（Bono）和艾吉（the Edge）

來到安東夜店，上臺和史提夫、吉米一起演奏。那時他們為期八個月、賣出兩百多萬張門票的巡演已經到了尾聲，安東夜店大爆滿，所有人都想一睹全世界最紅的搖滾明星跟當地最閃亮的樂手聯合演出的風采。

雷頓：店裡擠滿了人，他們從旁邊的防火門進來；這是事先安排好的。他們上了臺，攝影機早就架好了。他們錄下了整場即興表演，因為要製作《神采飛揚》

△ 1988 年，史提夫與他的偶像奧帝斯・羅希在安東夜店後臺合影。J.P. Whitefield

（Rattle and Hum）紀錄片。

安德魯・隆（攝影師）： 老實說，史提夫跟吉米在波諾和艾吉加入之前就已經讓全場嗨翻天了。我很喜歡 U2，但是他們跟這裡的水土實在太格格不入，我等不及他們趕快下臺。

雷頓： 波諾在臺上唱藍調，即興編歌詞，像「我南下來到安東夜店，我很憂鬱，我走進門」之類，反正隨口亂扯，俗氣得很。我們演奏了一首十二小節藍調，他唱歌時還把腳翹到螢幕上，就是搖滾明星那種裝腔作勢的動作。等到表演夠了獨奏和主歌後，他說：「好耶！好耶！我們走吧！」波諾卻大叫：「嘿，來啊，繼續啊！我沒有要停下來！」接著他把麥克風一丟就走出門外，他們整團人就跟著全閃了。

我以為他要把歌收尾了，就打出一段盛大的結尾，其他人也都停下來了。

336

22

齊步走

一九八八年的整個夏天和秋天，史提夫和雙重麻煩都在準備錄製自一九八五年《心靈對話》以來的第一張錄音室專輯；先前他們出道僅僅兩年多就發行了三張專輯。這是范戒癮後的第一張作品，和他戒癮後幾次登臺表演一樣，他需要克服一些恐懼感。

「已經過了四年，」范在一九八九年說，「世界都轉了好幾圈了，我也一樣。」

「他花了一點時間建立清醒狀態下的演出信心，並賺點錢來平衡開銷。」霍吉斯說，「我也認為他對寫歌還有點猶豫，也沒有已經備妥的作品集素材。我們大家都耗費了大量的精力在重新出發和那張現場專輯上，花了一陣子在準備。」

范在找一個製作人，卡洛斯‧山塔那（Carlos Santana）推薦了跟范‧莫里森（Van Morrison）、史蒂夫‧米勒、修‧路易斯和艾伯特‧金合作過的資深音響工程師吉姆‧蓋恩斯。「我飛到洛杉磯跟這個樂團碰面，史提夫問我的第一件事就是，我願不願意一次錄十個音箱。」蓋恩斯

說，「這對錄音來說當然是很恐怖的事，但是我告訴他，我跟羅尼·蒙特羅斯（Ronnie Montrose）合作時用過六個音箱，跟山塔那用三或四個，十個聽起來很有趣，可以挑戰看看。」

蓋恩斯和范參觀了很多錄音室，有時候霍吉斯、雷頓和夏儂也會陪同，去過的錄音室包括歐曼兄弟樂團鼓手布奇·塔克斯（Butch Trucks）在佛羅里達州塔拉哈西（Tallahassee）新開的錄音室飛馬（Pegasus），但是每間都有一些不太合適的地方。他們最後在紐約的發電廠錄音室預訂了六個星期。一九八九年一月，他們抵達那裡開始錄音時，史提夫和杜耶已經見了好幾次面一起寫歌，顯然這張專輯的歌曲會反映出他們密集的戒酒過程，以及潛心實踐十二步驟計畫的心得。

布雷霍爾：史提夫跟我碰面寫歌，我們照慣例先花個幾天一起出去走走，聊聊天敘敘舊，幫自己釐清楚頭緒。我們兩個都戒癮了，也都知道這件事一定要在歌曲中呈現。對我們來說把成癮的經歷寫出來是很重要的事。我們想要直接面對我們吸毒喝酒那段日子發生的問題，寫出來的歌包括〈否定之牆〉（Wall of Denial）和〈走鋼索〉（Tightrope）。

布雷霍爾二世：史提夫跟我爸感情變得更好了，他們因為戒酒而成為人生的夥伴。我想很多人都想從史提夫身上得到一些東西，而他則是很高興有個可以說真心話、絕對信任的人。他知道我爸爸很喜歡他，而在共同的戒癮經歷之下他們能培養出穩固的感情。他們第一次見面時，史提夫就很崇拜我爸，我爸是他的導師，就如同我年輕時史提夫是我的導師一樣。我覺得他們能夠很放心地把自己的人生困難這種個人話題拿出來談，並藉此啟發其他人。

338

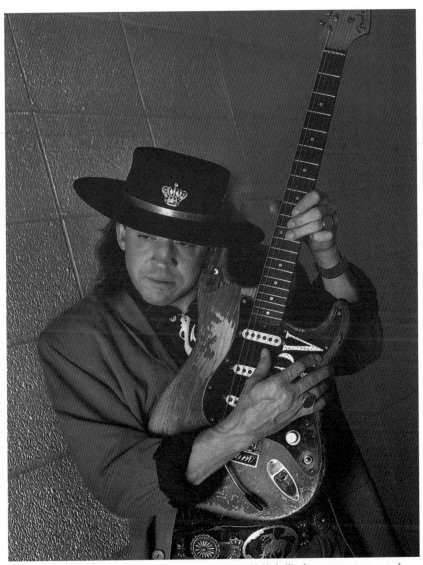

△ 《吉他世界》封面照，1988 年 4 月攝於柯爾蓋特大學（Colgate University）。
Jonnie Miles

霍吉斯：〈否定之牆〉和〈走鋼索〉其實都是關於戒酒的歌。

SRV：〈走鋼索〉和〈否定之牆〉在音樂上很不一樣，但是就歌詞來說大同小異，只是在談戒酒的不同階段。我很不想讓人覺得我在說教，我怕讓聽眾反感，但到了某個時候這種擔心就不重要了。對我來說，真正重要的是把事情寫出來。我花了太久在「我比那個誰誰誰酷，因為我比他更嗨」這種形象上。有很長一段時間我真的那樣相信，但根本沒有那回事。所以我要在剩下的這些年裡盡快讓大家知道沒有那回事。

拉皮杜斯：史提夫那時經歷了很大的轉變。他思考得很深入，花了很大的心力在釐清他真正想說的是什麼。他問自己的是：「我現在是誰？我和以前的我不一樣，但我還是我，在音樂上，我還是忠於我心裡的感受。」

布雷霍爾：我們寫歌從來都不是我把歌詞全部寫好拿進去，或者他把整首曲子都寫好了拿過來。我幾乎不會彈吉他，但是我會有概念，或者會想到一段主題樂句，史提夫有時也會想到一些歌詞，我們再把詞曲兜在一起。我們總是會花個幾天討論彼此的想法，然後一起花五天寫歌，一次連續工作十或十二個小時。我們會寫到有信心引起好的迴響才罷手。

SRV：我會自我糾結，一下子非常確信一定會有很多人欣賞，一下子又懷疑到底有沒有人真的要聽這種東西。我想表達的東西要是讓他們不感興趣，那也只會是一時的。我以前就有過這種經驗，有人想跟我說我有問題。我會說：「我當然有問題！該死的，你以為我不知道嗎？」現在我得認真面對這種狀況了。

340

威南斯：克里斯、湯米跟我會一起寫歌，我們會找創作〈膽小鬼威利〉（Willie the Wimp）的比爾‧卡特跟他太太露絲（Ruth Ellsworth）過來彈吉他，因為是史提夫跟杜耶出去寫歌了。我們有點沮喪，因為他不太願意跟我們一起寫歌。〈交火〉是從湯米想出的一段貝斯主題樂句發展而來的，他以為會變成像山姆與戴夫（Sam & Dave）二重唱的那種靈魂樂曲。

比爾‧卡特（吉他手／歌手／詞曲創作者、〈交火〉的共同作者）：我們就從湯米的樂句開始即興合奏，我彈吉他，隨口吟唱一段人聲旋律。露絲坐在那邊拿著一臺錄音機，回家就開始寫詞。這些歌詞剛好合乎史提夫與杜耶也在寫的主題。

威南斯：露絲是很了不起的作詞人。我覺得史提夫不是很想用這首歌，可是他還是把它完成了，而且我們前幾次演奏得到的反應都很棒。我很高興我們一起做出一些讓史提夫喜歡的作品，而且很成功。

卡特：一九八八年春天，我一連為他們暖場了好幾場，那時我們剛寫了那首歌。史提夫還不知道歌詞，他就打電話叫我出來唱了幾次。

霍吉斯：史提夫把〈交火〉編修成後來的樣子。我提到他也可以掛名作曲者，但他說：「這是他們的歌。我只是盡量幫忙修改，他們也是盡量幫我的歌改到最好。」

卡特：這首歌加上了史提夫精湛的吉他演奏之後變得很棒，除此之外改的並不多。我當然很高興他喜歡這首歌，還收進唱片裡，也很榮幸這首歌成了他唯一一首排行第一的歌曲。〔〈交火〉在主流搖滾排行榜衝上第一名。〕

吉姆・蓋恩斯（《齊步走》專輯製作人）：史提夫非常緊張，心裡想著「沒有一點物質的助力我做得到嗎？」我沒吸過毒，大概是因為這樣我才會得到這份工作；他們不希望周圍有任何人在這方面成為干擾或誘惑。

我們去了紐約，打算在發電廠錄音室錄音，結果行不通。史提夫跟我都不喜歡錄出來的聲音，隔音室太小，沒辦法把史提夫要用的音箱都放進去。我們預訂了六個星期，但排練了三天就離開，他們很不高興。我們改換到孟斐斯的地穴錄音室（Kiva Studio）去。

雷頓：一開始錄得非常沉悶。大家都有點惴惴不安，因為我們知道這是我們證明自己的機會，必須讓大家看到即使沒有任何人吸毒，我們也能做出好唱片。史提夫也有點沒信心，花了無數個小時在擷取聲音。

SRV：這張唱片製作起來有點困難。大家興致很好，但是因為我的音箱問題，我們錄錄停停很多次。有幾個音箱我得送去加州調整再送回來，因為我們沒有正確的電路圖。我還必須把很多揚聲器一一試過，找出幾個我真正喜歡的【EV】，最後只能把每個音箱跟這些揚聲器的配對用噴漆做記號。

蓋恩斯：我是第一個幫他製作唱片的圈外人士，我們都不知道自己要擔任什麼樣的角色，所以彼此有點磨合的壓力。這整張唱片偏離了他之前的風格，這並不容易。我把我的角色定位在強化樂手要做的東西，而非提出改變的要求，我會盡量督促他拿出最好的表現。

雷頓：我覺得這些錄音最後成為我們生涯中最精采的樂團表現，我們花了很大的心血。

蓋恩斯：我們是錄現場的。有些節奏用了疊錄，但九成的獨奏都是現場的，所以每個部分的音響都要很棒，開始錄音前每個人都必須同步。

SRV：大多數時間是整個樂團一起現場演奏。不知道為什麼，在我們那個錄音間，很多東西的音色聽起來都比較沉。那個房間是全木造的。我為了讓音箱維持在我要的狀態傷透了腦筋：我開啟電源，調到很理想的聲音，然後關掉機器冷卻，等到要演奏時我再把音箱打開，有一個就會當掉，要不就是發出「阿卡喀卡喀卡卡」或「嗶勒勒啪啪啪啪」這種聲音。

雷頓：史提夫花了非常多時間弄他的吉他和音箱。有好幾天我們等他弄了六、七個小時才能開始錄，說起來好像很誇張，但我想從這個可以看出他有多緊張，很想做好萬全的準備。就像站在高山上，心想：「要從這裡滑雪下山的話，我得先確定靴子有綁緊、滑雪板上過蠟……」

SRV：我彈了幾個音，音箱就開始發出難聽恐怖的聲音。設定的參數每天都不一樣。死掉一大堆音箱。聽起來很誇張，我帶了三十二臺音箱過來，我想這樣一來就算情況再糟，器材箱裡總還是能找到可以用的。好險我帶了這麼多音箱，因為最後能用的只剩下三、四臺。其實我買了一臺二手的五九年芬達 Bassman 音箱，整個錄音過程設定都不用動。我愛死了！只有那個音箱從頭到尾都沒出問題，反而是那些新穎複雜的客製音箱一直給我故障。

威南斯：史提夫錄音時習慣在每首歌開始前吸一點，這是他第一次沒有這樣做。錄音的過程很瑣碎，因為要一遍一遍地重複錄，總是有些地方史提夫想要試試不同的做法，多半跟他自己的設備有關。我們之前錄唱片從來沒這麼困難過，感覺他好像把焦慮都投射到這件事上面來了。我們在

他面前都不會表現出挫折感。我還記得我坐在比爾街（Beale Street）的一家酒吧跟酒保說：「我想我得再來一杯。」有好幾天很不順利，同一首歌演奏了應該有十四次了，但是大家都盡量不讓史提夫看出我們的挫折感。我們都知道他內心的煎熬，這真的是他就打擊位置即將一決勝負的時刻。最後我們做出了很棒的唱片，他演奏得超精采。

SRV：我通常會先錄節奏軌再錄獨奏。我本來想找〔鄉村搖滾吉他手〕保羅・伯利森（Paul Burlison）參與這張唱片的演奏，但是他一直沒回孟斐斯！我們之前有稍微討論過，他告訴我們怎麼錄出老唱片的聲音，就是摔音箱，把一根真空管弄破！但是他一直沒回來，所以唱片上沒有他。

蓋恩斯：史提夫想要在錄音室裡架設他的整套現場設備，我們碰面時他就跟我說過。其他製作人每個都說「不行。」但是他做了很多音響實驗，他在臺上是每個音箱都開的，他也想在錄音室如法炮製。我們隨時都有八到十臺音箱開著，我們叫它「命運之牆」（Wall of Doom），這些音箱一直被他弄爆掉。史提夫會花上好幾個小時去弄出他要的聲音，然後就爆音箱了。塞薩爾・迪亞茲（César Diaz）老是修理個沒完。

威南斯：起碼這些音箱不是在我們的錄音間裡。他演奏的時候會進去，那裡面聲音大到大概跟在機場工作一樣。我不知道他怎麼辦到的，但是他就是喜歡這種震撼和音量，吉他手往往如此。那樣他才會有感覺。

蓋恩斯：在離命運之牆一段距離的地方，放了我的芬達 Vibratone 音箱和一臺立體聲吉普森音箱，

SRV：這兩臺都很小，在大房間裡聲音會被吃掉。

SRV：通常我用一臺登堡、一臺 Marshall、Bassman，跟一臺 Super Reverb，我會把這些音箱同時打開，一起用，但是每個音箱接麥克風的方式不一樣，設定也不一樣。有時候我會透過這些音箱製造效果，我說的效果不是太空站那種特效，而是破音效果器 Fuzz Face、Tube Screamer 或是哇哇踏板。

〈否定之牆〉的獨奏我用了一臺 Leslie 音箱，但它低速時會吵。所以我用了 Variac 降低電壓，再把 Leslie 設成高速，讓它用比高速再慢一點的速度運作，這樣就不會發出哐啷哐啷的聲音。這是我新學到的訣竅。

霍吉斯：史提夫喜歡地穴錄音室，但是他說：「那裡有個滋滋聲，一個小小的底噪，我們要找出來。」初步的報告是說沒有人聽得到那個聲音，所以你會以為他是太緊張而出現幻聽，但是他們弄來一臺音響測試儀，居然測到了那個聲音，不過只有他聽得到。

蓋恩斯：因為所有音箱同時運作才會產生某個奇怪的雜訊聲。我試盡一切辦法想要消除這個聲音，最後搭了一個鐵絲網籠來破壞這個頻率，他演奏時人一半站在裡面。很扯，但有效。

SRV：最怪異的是，我們用鐵絲網搭了一個方形的、看起來像棒球場護網的東西。可能是廣播電臺的電波或者某種微波穿過這個錄音室，你彈著彈著，突然間就會聽到音箱發出奇怪的喀嗒聲和滋滋聲，但是我只要站在他們做的那個籠子裡就不會。他們把我關起來了！

夏儂：史提夫為了做出新的、不一樣的、或者更好的聲音願意不惜一切，所以你看他好像花了很多

時間在弄《齊步走》的東西。但是他一旦動手演奏，就非常順暢。

SRV：我們已經大概知道〈走鋼索〉要怎麼呈現，這是我們第一次錄音時我只彈節奏的曲子之一。我把節奏軌加進去的時候，不喜歡那個音色，所以到了要獨奏的部分，我決定隨著律動去彈！那不是刻意的。所以我回頭把整首曲子彈一遍，用耳機的單邊小聲聽著本來的音軌，在第一次開始獨奏的地方獨奏。最後我們是兩個音軌一起用。雖然是疊錄，但我們說了聲：「好了，放帶子！」就錄了。此外唯一一首〔獨奏背後〕也有節奏軌的曲子是〈刮刮香〉（Scratch-N-Sniff）。錄這段獨奏時，我對自己彈的每個地方都很不滿意，就說：「嗯，我再試一次看看。」然後我把我所有的設備都打開，包括哇哇踏板。

雷頓：我們錄音時，艾伯特・金出現了好幾次，他一直找史提夫的碴，還問他能不能借點錢。史提夫說：「你缺多少，艾伯特？」「大概三千塊。」史提夫說：「三千塊？好吧。」史提夫借他錢的時候我們才剛開始錄音不久，六星期後我們快收工時，史提夫說：「嘿，艾伯特，嗯⋯⋯你有錢了嗎？」艾伯特說：「什麼錢？」史提夫說：「我借你的錢。」「你借我的錢？」「對啊。」史提夫說：「我借你三千塊。」艾伯特卻說：「嗬嗬嗬！少來這一套，史提夫！你知道是你欠我的！」

夏儂：艾伯特會在我們一首歌錄到一半時敲打對講麥克風。「喲，史提夫！」我們就停下來，他說：「你彈到那一段的時候應該這樣這樣做。」史提夫對他很有耐心。我們不會叫他別鬧，但他真的是很⋯⋯

346

威南斯：他在干擾我們的律動！我們已經把一個很有感的音軌處理好九成，他突然闖進來說：「你們要把中鼓的麥克風調小聲。」

雷頓：邦・喬飛（Bon Jovi）要到城裡來那次，艾伯特說：「嘿，史提夫！邦・喬飛打電話給我。他們很有名嗎？」史提夫說：「是啊，艾伯特。他們非常有名。」艾伯特說：「他們找我上臺跟他們一起演奏，但是我要去阿肯色州跟我女朋友玩牌。」

SRV：製作這張唱片花了不少時間，因為箱的問題，還有因為我寫歌的時候，這些歌有時需要一點時間讓它成熟。我們可以反覆排練、排練、排練，音樂聽起來就像在趕、趕、趕。

雷頓：史提夫說：「我需要做一件事。我想要錄〈海岸天堂〉（Riviera Paradise），因為我要修改一下。把燈關了吧。」我們就把所有的燈關掉，陷入完全黑暗。我看不到任何人。連錄音師都還沒準備好，因為耳機裡的監聽混音都是亂的。他們開始放帶子那一瞬間，他就開始彈了。這真的要純靠直覺，因為編曲還沒討論過。

蓋恩斯：史提夫跟我說他有一首器樂曲叫〈海岸天堂〉，他想試試看，我說我只剩下九分鐘的帶子。他說：「別擔心。這首只有四分鐘。」我們把燈光調暗，他們就開始演奏這首美妙的曲子，演奏了六分鐘、七分鐘、七分半……這首歌美到不行，完全是神來之曲，感情滿溢，而我們的帶子就快用完了！我跳上跳下不停揮手，但是每個人都沉醉在演奏裡，沒有人在看我這邊。後來克里斯終於注意到我，我很用力地給他比了個停止的手勢。他開始向史提夫揮手示意，但是他彎著身子低著頭，房裡又黑漆漆的，

根本不可能發現。等他總算抬起頭，他們就把歌收尾，剛好趕在最後一刻。歌曲結束後幾秒鐘，帶子就用完了，錄音室靜悄悄的，只剩空盤帶轉動的聲音。這首歌我們又錄了幾次，但是和第一次那個神奇的版本比起來都像背景音樂。

夏儂：那次之前我們應該沒有整團演奏過〈海岸天堂〉。

威南斯：史提夫把〈海岸天堂〉當作電影配樂，曲調非常優美、深情，很適合用來烘托一段動人的愛情故事。這首曲子在現場演出時總是很令人享受，在好幾首洶湧澎湃的搖滾曲和爆發力十足的藍調之後，這首歌會讓人靜下心來，體驗到非常動人的感覺。

雷頓：史提夫形容這首歌是「透過吉他禱告」。我很高興能演奏一首有這麼多面向的歌曲。每次到了那首歌，你就會覺得很放鬆、平靜、舒暢。

夏儂：史提夫永遠在彈奏他內心的感覺，而不是「用感覺」在彈奏。這兩者有很大的區別。

SRV：我寫〈海岸天堂〉大概是四、五年前。〈特拉維斯散步〉（Travis Walk）我們弄了大約三個月。〈愛我親愛的〉（Love Me Darlin'）我寫了起碼有十年。〈否定之牆〉我們在倉庫裡演奏過；就這樣。這首歌我一直唱不好，一直到錄音前才搞定。〈走鋼索〉我們在兩場演出裡演奏過。〈刮香〉我們嘗試過一、兩場。〈房子在搖〉（House Is Rockin'）我們演出過兩場。所以多半是新歌。〈刮香〉

蓋恩斯：我覺得我把他逼得最緊的地方就是唱歌，再小的地方我都不讓他輕易過關。我們對人聲的關注比他自己以前更多，我想確實收到了成效。他很討厭唱歌，所以能不唱就不唱，這在偉大的吉他手身上並不少見。

有幾次他自己一個人在錄音室裡，午夜之後，關了燈，然後他開始彈罕醉克斯，你會以為吉

米就活生生在那棟房子裡。那是不同面向的藍調，他卻可以模仿得維妙維肖。我很榮幸能跟史提

夫一起製作這張唱片。

蓋恩斯：最後的錄音包括人聲疊錄、一些吉他的段落，還有由老友喬·蘇布萊特演奏和編曲的〈交火〉

和〈愛我親愛的〉的銅管部分，都是在洛杉磯的聲音之堡（Sound Castle）錄音室完成的。他們還

錄了〈一點一滴的生活〉的木吉他獨奏版，這首曲子是布雷霍爾和他太太芭芭拉·羅根寫的。這張

唱片未收錄，而是在一九九一年發行的《天空在哭泣》專輯裡發表。

蓋恩斯：史提夫在孟斐斯告訴我，有一首曲子他想用木吉他來獨奏，所以沒必要大家都站在旁邊

看，晚點我們自己來就好。於是我們就用幾支出色的紐曼（Neumann）麥克風把它錄起來了。我

覺得這首曲子跟專輯裡的其他歌非常搭，但是他們最後決定不收進《齊步走》。

芭芭拉·羅根：其實這首歌不是在談酗酒，大多數人都以為是。它談的是杜耶一路看著史提夫功成

名就，見證他實現了他們一起聊過許久的夢想。這首歌比較是在說，如果你知道戒酒後還想喝酒

的那種折磨，事情就要一步一步解決，一切都是環環相扣的。

杜耶在替《齊步走》專輯寫歌之前就已經開始寫〈一點一滴的生活〉，他還彈了一點給史提

夫聽，史提夫很喜歡，後來一直跟他問到「那首點滴的歌」，但是他還沒完成。杜耶有一晚回家

告訴我這件事，並彈了一下那首歌，這時最後一句歌詞就自動出現在我腦海中。我也只能這樣說。我既不是歌手也不是樂手，歌詞就自己跑出來了。他拿去給史提夫看，史提夫很愛，但他從來沒跟杜耶說他錄了那首歌！

SRV：我確實用十二弦木吉他〔為《齊步走》〕錄了一首歌，只有我自己錄。這樣做是要讓它聽起來比較有私密感。我錄了幾個版本，但在編排的時候製作人和我愈來愈覺得更適合樂團演奏。

霍吉斯：我們沒有把〈一點一滴的生活〉放進專輯，以為他可能會有不同的做法。這首歌的力量是一聽就知道的。

最大的意見分歧是在排序上。專輯應該跟著聽眾的情緒走。我看過一些樂團排序很隨意，但是史提夫很了解這件事的重要性，葛瑞格·歐曼和奧提斯·瑞汀也是，這些樂手很習慣看現場的反應來變更曲目，會順應觀眾聽到他們音樂時的感受。

雷頓：史提夫的耳朵非常厲害。我們在幫〈刮刮香〉混音時，史提夫出去了一下，這時錄音師改了一個很小的地方。有三個非常類似的節奏吉他段落，都做了略微不同的殘響和等化器效果。其中一是埋在後面的，錄音師幾乎沒有動到它的殘響。史提夫回來以後就問：「你們改了什麼東西？」有一個吉他段落的某個地方動到了。」要是其他人根本不會注意到。

蘇布萊特：史提夫打電話叫我邀集一個銅管組。他之前就要我們在五、六首歌裡面吹銅管，但吉姆·蓋恩斯的反應是：「噢，我們有太多事要忙。」所以最後變成兩首。

蓋恩斯：我們那時正在做混音和人聲與吉他的疊錄，已經非常忙了，但是我也覺得在太多歌曲裡加

350

上銅管並不妥，除非他以後巡演也要帶著銅管組。

蘇布萊特：我找來【小號手】戴瑞·李奧納（Darrell Leonard），我吹次中音薩克斯風，另外疊錄上低音薩克斯風。整個過程非常愉快，因為沒有人搞飛機，大家都十分文明，音樂也非常上乘，這是我在歌劇院那次糟糕透頂的演出之後第一次看到他。史提夫把我拉到一邊去，說：「出來去車上一下。；我要給你聽點東西。」他就用卡帶機播放幾首不同的歌。我們大可以在錄音室裡用大喇叭聽就好，不過這是老派作風，你要用一般人實際聽歌的方式來試聽。

但他也是想私下跟我說話。這是十二步驟計畫裡的和解步驟。我完全不覺得他有需要跟我和解什麼，所以當他開始說：「如果我以前冒犯過你或不尊重你……」我說：「沒有，你沒有，你不用這樣說。」但是他說：

「請你一定要讓我說。」所以我就聽他說，然後互相擁抱。他大概六十八公斤重，但是他抱我的時候我覺得骨架都快散了，因為他力氣實在很大，而且十分誠懇。那是很暖心的時刻。我真的很高興我們又和好如初。

布蘭登伯格：他們進行到和解的步驟時，湯米打電話來說，戒酒救了他和史提夫的命。幾天後，鞭子也打來說了類似的話，他們都說史提夫也會打來。我回家時看到答錄機上的訊息，他留言說：

「Cee，我是史提夫。我想跟你說話，我會再打給你。我愛你，兄弟，謝謝你一直愛著我。晚點再聊。。愛你。。拜。」

霍吉斯：我們坐在錄音室裡苦思專輯名稱，史提夫想要有個「步」（steps）字，因為可以連結到

戒癮十二步驟，還有一句俗諺：「電梯壞了，就走樓梯（When the elevator 's broken, take the steps.）。」

哈伯德：史提夫跟我屬於不同的團體，不常見到面。一九八八年十一月十三日，我拿到戒酒滿一年的籌碼，聚會之後，我們大約有十個人去一家墨西哥餐廳慶祝，然後史提夫·雷跟他媽媽走進來。

我走過去把籌碼給他看，他抱抱我，向他媽媽說：「這是雷·威利，他滿一年了。」這對我來說意義無比重大。他完全沒有大明星的架子，就過來坐下，跟我團體裡的每個人說話。

他很關心其他人的戒酒情形。我們正在準備離開時，他走過來問我是否照著步驟走。我說我已經完成九項，正在進行第十、十一和十二，他聽了說道：「這就對了，沒有電梯，就走樓梯。」他知道那本書。他起而行，不是只會坐而言。他是依照靈性原則在過生活。

瑞克特：史提夫從來不會有意去討好戒酒群眾，但是那一群人當然會受他影響，覺得：「他都那麼做了，我也要試試看。」他證明了這是辦得到的，而且到了另一邊你會成為一個更成熟、更好的人。這並不容易，但他義無反顧地去做了，為此他值得所有的讚美。

布雷霍爾二世：史提夫非常關心我戒酒的事。有一次，他聽說我正在經歷難熬的階段，就打電話到家裡來，我爸把電話給我，說：「史提夫要跟你說話。」他很擔心我，我們聊到生命，還有情緒和生理上的健康。他向我保證，我遇到任何情況他都會幫助我。他不管跟誰交談，總是會不遺餘力地與對方建立最真誠、深刻的聯繫。

352

23

改變

《齊步走》在一九八九年六月六日發行，可說是全新的、戒毒後的、幸福的史提夫·雷·范的重生紀錄。這是很久以來第一次有人可以用幸福這個詞來形容史提夫，而這張專輯的成功不但印證了所有人的正面觀感，也孕育出一系列熱門單曲，包括受 Stax 唱片風格影響、震撼力十足的排行冠軍歌曲〈交火〉，和硬式搖擺的〈走鋼索〉。在歌詞上，兩首歌都探討一個明星樂手的艱辛和壓力，以及堅定追求靈性啟示和成長的信念。

在專輯的十首歌中，史提夫個人以及和杜耶·布雷霍爾合寫的有六首，其餘為巴弟·蓋的〈離我女兒遠一點〉（Leave My Little Girl Alone）、〈咆哮之狼〉（Howlin' Wolf's）〈愛我親愛的〉，和威利·迪克森的〈讓我愛你寶貝〉等藍調名曲。這張唱片以史提夫作曲的器樂曲傑作〈海岸天堂〉作結。

威南斯：每個人都超級興奮。每首歌好像都從唱片裡跳出來了，電臺也選播了一、兩首歌。我們知道自己做出了大眾期待、連樂團裡的每個人都等待已久的音樂。我們覺得這是一次進步，這些音樂雖然以藍調為基礎，但沒那麼傳統，更容易讓人接受，完全不計較得失。而且我覺得《齊步走》裡有一些特別優異的作曲表現。這大概是我們的傑作。

夏儂：再回去巡演時，史提夫簡直棒透了，棒到嚇人。

雷頓：大家連菸都戒了，跟前兩年相比是很大的轉變。情況真的非常好。

瑞克特：我們的聽眾人數大增。《齊步走》是剛出爐的專輯，唱片公司砸錢做行銷和廣告。我們則是做訪問、宣傳、跑廣播電臺——為了把銷量繼續衝高，所有能做的事都做了，真的花了很大的心力。我們也開始把許多有新觀眾的大學城列入巡演的點。史提夫總是令人讚嘆不已。

蘇布萊特：我和史提夫的交情又回來了。他很貼心，可能是全世界最傻氣的人。他不是那個戴著帽子，看起來很嚴肅的人，那是在臺上的他，但是跟你在一起的這個史提夫實在很好玩、很瞎。他對音樂非常認真，但是不把自己當一回事。這個人曾經消失過，但我覺得他回來了。

布雷霍爾二世：史提夫就像我的大哥哥一樣，他總是讓我覺得自己很特別、很受歡迎。隨著他愈來愈成功，一場表演可能有兩萬人，各式各樣的要求應接不暇，要合照、約訪、見面打招呼、簽名等等，但他永遠會讓我知道他把我當成特別重要的人。他會帶我回巴士，播一張盜版唱片或者只有少數幾個人聽過的吉米・罕醉克斯示範帶給我聽。不管他人生還發生過什麼事，對我來說他永遠是同一個人，同樣親切、善良、貼心、坦率。

354

瑞克特：有一次，我們在費城時休息一天，那裡離我長大的地方很近。我姊妹打電話來說她想把全家族的人找回來聚一聚，因為有很多人我已經很久沒見到了。好極了！所以我就問史提夫，我那天大部分的時間都不在有沒有關係，說我要搭計程車去看我家人。他很認真、傷心，有點不高興地看著我，我問他怎麼了，他說：「那當我是空氣嗎？」

我說：「史提夫，這是我家人耶！我不敢保證他們會怎麼想。」但是他真的很想去，所以我就邀請所有人一起去。我們全體上了巴士，停在一間雜貨店旁，買了一堆東西裝上車，然後開到萊維頓（Levittown）郊區的一戶住家前，眾人魚貫下車。我藍頭髮的阿姨叔叔從來沒見過巡演巴士，也不知道史提夫是何許人也，還有他為什麼穿著牛仔靴，而年輕的堂表兄弟和姪女姪女就告訴他們：「他跟鮑伯・霍伯（Bob Hope）和強尼・卡森（Johnny Carson）一樣有名。」他們就說：「那個留長頭髮的傢伙嗎？」史提夫自告奮勇進了廚房，開始切東西做莎莎醬，然後去外面煎漢堡排，每個人都好喜歡他，大家玩得很開心。史提夫很高興能夠和一個家庭打成一片。

蓋瑞・威利：史提夫基本上是居家型的人。他每次家庭聚會都盡量參加，也會跟約翰叔叔彈些曲子。他並沒有被名氣沖昏頭。就像我們小時候一樣，我們總是很開心，他很能融入。除非你直接問他，否則他不會多談樂手那方面的生活。我們很高興看到他在那裡，是我們家族的一分子。

卡西奧：史提夫和吉米每次到城裡演出總是非常慷慨。瑪莎會問誰要去看演出，統計一下人數，他們就會提供門票和通行證，有時還會請包車把我們直接載到後臺入口。

蘇布萊特：在《齊步走》巡演〔一九八九年八月二十五至二十七日〕時，我跟史提夫還和比比・金

在加州做了三場表演。第一晚在康科德劇院（Concord Pavilion），史提夫說：「我要給你看一樣東西。」我們走去他的更衣室，他打開裝滿藥草的行李箱，給我看他為了補充體力每天晚上都會喝的螺旋藻。他說：「上臺前五分鐘再過來。」然後我們就喝了螺旋藻。他的強迫症基因把他變成一個注重健康的人。他在演出前還是有個儀式，但現在都跟戒癮有關。

布雷霍爾二世： 他停止吸毒以後，我跟他說：「你現在用 0.011 的弦彈奏。怎麼不用粗弦了？」他說：「我不用古柯鹼了，所以再也沒辦法，我現在手指有感覺！」

拉克特： 史提夫戒癮後還是有冒險的渴望。我的公司幫他買了一個電動滑板車，他很喜歡溜著它來來去去。一做完音響測試，他就拉著我站上去到處滑。他戴著帽子，我們兩個就這樣溜過填土停車場，大家看到他都很驚訝。「你看，是史提夫・雷・范！」

瑞克特： 史提夫愈來愈喜歡在巡演途中去做別的事，很多樂團成員和巡演工作人員通常會跟著去。所以，我們去過阿拉斯加的基奈半島（Kenai Peninsula）釣鮭魚，在加拿大新斯科細亞省的哈利法克斯市（Halifax）時，去了北美洲的極東點。

但是最難忘的，是幾個最沒做什麼的夜晚。我們在一個很近賓州蓋茲堡（Gettysburg）的地方演出時，住在一間汽車旅館，房門就對著停車場。我們把椅子拉出來，一共有八個或十個人坐成一排，天南地北地聊了好幾個小時。我們旁邊就是曾經死了很多人的戰場，緬懷之餘也引起了熱烈討論。聊天的氣氛非常自然又輕鬆，大家都很喜歡彼此的陪伴。

△ 史提夫和他的電動滑板車，1990 年 4 月攝於康乃狄克州布里斯托的康堡恩斯湖（Lake Compounce）遊樂園。Donna Johnston

整個一九八八年和八九年，傳奇雷鳥和史提夫與雙重麻煩順理成章地以聯名方式一起到了很多地方巡演，沒有哪一方在票房上明顯勝過另一方。

這是吉米和史提夫長大以後相處最長的一段時間，也開始重新建立親密的感情。

「他們在巴士上經常坐在一起，開始培養以前沒時間培養的關係。」馬克・普羅柯特說，他是當時傳奇雷鳥樂團的經理。「他們的感情大大增進，也更深厚了。吉米曾經很難面對這個曾把他當成偶像、後來變成大明星的弟弟。《Tuff Enuff》的成功讓他釋懷了一點，因為這樣他們成功的程度比較接近了——對此最高興的人就是史提夫。」

△ 雙重麻煩與史吉普・瑞克特（最右）到北美洲極東點一遊，攝於紐芬蘭的聖約翰（St. John's）鎮外。Courtesy Skip Rickert

威南斯說：「史提夫開口閉口都是吉米。他是吉米的頭號粉絲，我們希望雷鳥多多跟我們一起演奏。」

「史提夫跟吉米是手足之間正常的競爭關係，」丹尼・弗里曼說，「史提夫崇拜他哥哥，而這個哥哥想要用正常的方式引導他，給他嘗了很多苦頭。但是過去的種種在他們共同巡演時都煙消雲散了。吉米非常以史提夫為榮，愛他勝過世上的一切。說實話，沒有哪兩個人像史提夫和吉米這麼愛對方的。」

一九八九年九月二日和三日，史提夫與雙重麻煩偕同吉米與傳奇雷鳥，在休士頓太空巨蛋體育場和達拉斯的棉花碗球場（Cotton Bowl）為何許人合唱團（the Who）開場，在每場超

過六萬的觀眾面前演奏。在太空巨蛋演出前的下午他們在停車場表演，由創作歌手喬·伊利（Joe Ely）開場。

「我那時跟喬一起演奏，臺上的氣溫大概有攝氏四十三度，」大衛·葛利森說，「我以為史提夫會設法節省體力，不會流一大堆汗，結果他還是竭盡全力在彈。放眼所見，整個停車場擠得緊緊實實。我就站在他的音箱旁邊，一臺兩百瓦的 Marshall Major 裝在登堡 4x12 箱體裡，那個聲音最貼切的形容就是「我的天啊！」

吉米和史提夫也都是《奧斯丁城市極限》節目五十周年的演出樂團，主題是向 W. C. 克拉克致敬，在一九八九年十月十日拍攝，其他樂手有安琪拉·史崔利、盧·安·巴頓、丹尼·弗里曼、金·威爾森，和克拉克的年輕徒弟威爾·賽克斯頓（Will

△ 1989 年 9 月 20 日，在太空巨蛋體育場外演奏〈德州洪水〉。Tracy Anne Hart

Sexton）。之後，史提夫與雙重麻煩擔綱演出十二首歌，這是他們第二次登上這個享譽已久的節目。范的表演令人摒息，泰瑞‧李康納常說這是他製作《奧斯丁城市極限》四十多年來最難忘的一場。

李康納：那是完全戒癮後的史提夫‧雷登峰造極的演出。他讓每個人都讚嘆不已，而且看起來游刃有餘。就像有更高層次的能量附在他跟他的吉他上，那段日子近距離看他演奏令人我拜服不已。這跟他第一次上節目時成了很大的對比。因為這種種原因，不管何時有人問我，我都說這是我做了四十三季以來最喜歡的表演。

我當然知道他已經戒癮，變成很不一樣的人；你可以真正坐下來跟他說話。只是，你聽到那些以前有成癮問題的樂手去戒癮這樣的事，自然會覺得聽聽就好。你會懷疑他們是否撐得過一、兩週。那一天，他出現嚴重的過敏症狀，因為鼻塞的關係唱歌有困難，我說我有過敏藥可以給他吃，他感謝地接受了。我把白色小藥丸拿給他，他很仔細地瞧，問說：「你確定這是過敏藥對吧？」他非常有意識地要避開誘惑，或是任何可能再次讓他墮入深淵的人。那晚他的演奏和歌唱都達到前所未有的顛峰。

兩週後，在一九八九年十月二十五日，由史提夫和傑夫‧貝克領銜的「火與怒」（Fire Meets the Fury）巡演演唱會從明尼亞波利斯展開，持續到十二月三日在加州奧克蘭結束，共經過二十九個城市，由貝克和范輪流擔任開場和壓軸。這趟巡演由史詩唱片策畫，部分是為了宣傳貝克的新專

△ 1989 年 11 月 8 日與傑夫・貝克在麻州伍斯特中心（ Worcester Centrum）互飆吉他，這是「火與怒」巡演的其中一站。Donna Johnston

輯：《傑夫・貝克的吉他店》（Jeff Beck's Guitar Shop）。

霍吉斯：我接到電話來洽談和貝克辦巡演的事，我就想這在音樂上調性很適合，可能可以藉這個機會以共同主打樂手的身份，從市民中心和大型劇院登上體育館，而不再只是羅伯・普蘭特（Robert Plant）或憂鬱藍調樂團巡演的配角。史提夫贊成，我們就開始協調誰是哪一場的開場或結尾。我想要史提夫在達拉斯和紐約掛頭牌，因為麥迪遜廣場花園（Madison Square Garden）實在是太特殊的地方，我們票都賣光，那晚美妙極了。整趟巡演從頭到尾都很特別，大部分晚上以史提夫和傑夫合奏〈我要倒下了〉（I'm Going Down）作結。

雷頓：我們在門票銷售一空的體育場裡演奏

兼賣唱片，每個人都說：「接下來我們只能往上走。」這是我們所有人這輩子第一次感受到每個層面都上了軌道。

葛勞伯：他們跟傑夫‧貝克巡演時〔一九八九年十二月一日〕，我跟他們一起在洛杉磯磯體育場的更衣室裡待了一下。我從他戒癮前在倫敦那晚之後就沒見過他，這是第一次。他完全變了一個人。

夏儂：這是我們戒癮後第一次認識所謂的「生活」——銀行戶頭、保險、稅、繳這個費、投資等等大多數人的日常瑣事。我們逃避這些太久了，一直活在樂手的夢幻世界裡，什麼都交給別人處理。史提夫在很多方面都變成熟了，對自己的身分和角色更能處之泰然。

利茲：在傑夫‧貝克的巡演期間，我們參加一個電臺的贈獎活動，史提夫和傑夫在二十四把芬達Stratocaster電吉他上簽名。第一場演出後，我凌晨一點把這些電吉他送到他們在明尼亞波利斯住的飯店，放在大廳地板上。這間飯店有一座大型的管式電梯，下來的時候看得到。我就在那二十四把全新的Strat電吉他旁邊，琴盒開著，帶了一堆簽字筆，聽到電梯的聲音我抬頭一看，只見史提夫抱著一大堆髒衣服下來。他才剛結束一場了不起的演出，大可以找人幫他處理，不過戒癮就是要這樣，凡事自己來。他走過去，說了聲馬上回來，過去櫃臺前填單子，然後走回來跪在地上，很開心地在二十四把吉他上簽了名。我現在還能聽到簽字筆發出的吱吱聲。

SRV：我覺得我更貼近藍調了。以前看別人演奏時通常會有這種感覺，但那個人要在小夜店演奏，而不是習慣坐豪華巴士到處跑、在體育館演奏的樂手。這是有差別的。從某一面來看是說：「因

為那個人的音樂是這樣那樣，所以他沒辦法賣。」但反過來也可以說：「因為我的音樂能賣，所以我不能做他那種音樂。」每次我聽到有人的音樂很真實，心裡就會想，我又有機會回家了。這甚至會讓我更想用那種方式演奏，然後聽到有人說：「嘿，唱片很暢銷喔！」的時候，我會偷笑。

夏儂：跟史提夫演奏我從來不會覺得習以為常或者理所當然，而是愈來愈興奮。

保羅・薛佛：每次史提夫演奏我們節目，我都會被他的厲害震懾到，同時也會訝異他竟然那麼容易合作，什麼音樂都樂於嘗試，像〈漫步在荒野〉（Walk on the Wild Side）和〈貝克街〉（Baker Street）這樣的歌根本不在他的舒適圈裡，他二話不說就跟著我們大彈特彈。對一個明星級的首席吉他手來說，他隨和的天性是很罕見的。如果你這麼偉大，一定有某個特點會讓大家追隨你，不管是自信還是演奏能力。他當然有領導特質，大家也確實在追隨他，但是他完全沒有超級巨星的自負心態。

范缺乏搖滾明星的態度這一點，延伸到了他與樂團之間的人際和音樂互動上。「他從來不叫我們演奏什麼，」夏儂說，「他會直接來，我們就跟。」

他對待工作人員，以及他接觸到的所有人都一視同仁。「我會整晚開著商品貨車去下一個演出地點，然後在停車場睡在駕駛座上，」拉克特說，「史提夫每次都會請外賣送餐來給我，想到他知道我在車上，會想到我，我就非常感動。」

霍吉斯：史提夫對他的團員有獨特的敏銳度，也很能意識到他們的情緒問題——即使他就是那個造成問題的人。我認為他從未忘記他有激勵別人的技能，也很清楚他們是什麼樣的人。沒有人是不必認真對待的。任何人，不管任何層級或任何職務，都必需給予尊重。如果有人說：「我只是個巴士司機而已。」他會說：「你絕不是只是什麼而已。」

雷頓：這就是史提夫最珍貴的地方之一。有一次在麥迪遜廣場花園，〔公關〕查爾斯·康莫要找史提夫，史提夫剛好騎著電動滑板車穿過大廳中央。他看到一位老工友在掃地，就停下來跟他聊天，老工友倚著掃把。查爾斯說：「我們有很重要的人在更衣室等你，你趕快上去。」史提夫說：「我正在跟這位先生講話，講完了我就上去。」

拉克特：我原本已經決定要接受一個令人興奮的工作邀約，跟另外一個人去巡演，但我很喜歡史提夫，正在想要怎麼告訴他。他下了臺走過來，我正在簾幕後面，想著或許有機會跟他說話，他一走出聚光燈下就看到我，跟我說：「你的《齊步走》金唱片在郵件裡！」我差點哭出來。誰會送金唱片給一個商品經紀人啊？我當場就明白我永遠不要離開他，很慚愧自己居然動過那個念頭。

霍吉斯：我覺得史提夫很了解什麼是薪資過低、過高或剛剛好。他聰明而慷慨，對於公平有非常私的看法，這是十分與眾不同的特質。他非常清楚樂團的重要性——也從不忘記是誰出現在每張專輯的封面照片上。

家庭風格

傳奇雷鳥和雙重麻煩一同巡演時，兩兄弟經常用同一件樂器演出二重奏，那是一把獨一無二的雙頸吉他，是羅賓吉他公司（Robin Guitars）專為史提夫打造的。他們彈奏投機者樂團（Ventures）的熱門衝浪器樂曲〈管路〉（Pipeline），史提夫坐著，吉米站在他後面，雙手環繞著弟弟。這是早期范氏兄弟最愛的曲子。

「整個點子來自我們看到鄉村搖滾二重奏中的柯林斯小子（Collins Kids）在五〇年代的演奏，」吉米‧范說，「喬‧馬菲斯〔Joe Maphis，鄉村吉他手〕會從賴瑞‧柯林斯（Larry Collins）背後走上來，兩人同時彈奏他的摩斯萊特（Mosrite）雙頸吉他。」

一起演奏的機會多了，他們就更常交談，也更認真考慮他們講了好幾年的事……一起錄一張專輯。「我想跟史提夫錄一張唱片，就我跟他兩個。」吉米‧范在一九八九年時說，「我不要一張『吉他大戰』的唱片；我想看我們兩個能想出什麼樣的段落。」

不到一年後，一九九〇年初，製作這張「兄弟檔」專輯的時間到了。

「吉米和史提夫說要做這張唱片說了很久，但他們就算說好了，進度還是很慢，因為檔期的關係。」丹尼‧弗里曼說。「最後，總算兩個人都決定要做了。」

憑著簡單的約定，他們撥出一小段時間，馬克‧普羅柯特就帶頭開始安排。

「史提夫想要跟哥哥一起錄音，《齊步走》之後的這個時間感覺剛剛好。」霍吉斯說，「我們放棄了對環境的一些掌控才做得成，因為史提夫希望氣氛愈和諧愈好，要是有兩個頭、兩個經紀人、一群新的樂手和一個新的製作人，可能會很困難。」

「最後考慮的製作人名單有唐‧沃斯、比利‧吉本斯和奈爾‧羅傑斯（Nile Rodgers）。」普羅柯特說，「唐一整年都排滿了，而看得出比爾‧漢姆〔ZZ Top 經紀人〕不會讓比利來製作。奈爾則是很積極地爭取。吉米對他很感興趣，史提夫在錄《跳舞吧》時就很喜歡他。」

羅傑斯並不是會讓人直接想到的人選；這位奇可樂團（Chic）吉他手剛結束跟杜蘭‧杜蘭（Duran Duran）、黛安娜‧羅絲（Diana Ross）、流行尖端合唱團（Depeche Mode）、艾迪‧墨菲（Eddie Murphy）和 B52 轟炸機合唱團（the B-52）的合作，以製作《跳舞吧》、瑪丹娜的《宛如處女》（Like a Virgin）和雪橇姊妹（Sister Sledge）的《我們是一家人》（We Are Family）為人所知。他也製作過許多熱門的流行放克歌曲。

普羅柯特：這個決定是臨時起意的。現在看來一切都很合理，但是吉米很想要跳脫框架，做一些沒

△ 《家庭風格》專輯的未收錄照片。Lee Crum/ Courtesy Sony Music Entertainment

人想得到他會做的東西。根本沒有人會把這個因為瑪丹娜、杜蘭、杜蘭和鮑伊而出名的人提出來考慮，吉米卻因此而大力贊成。

弗里曼：吉米有個地方屢試不爽，那就是每當你以為猜得到他要怎麼做，最後一定會猜錯。奈爾・羅傑斯當然是非常成功的吉他手、製作人、樂團領班和創新者，但大多數人不會想到范氏兄弟會和他合作，我敢肯定這一點讓他對吉米更有吸引力。

普羅柯特：我們開了個會，他們彼此非常欣賞，我們

的作業時段剛好奈爾有空。接著他說：「你們有什麼歌？放一點來聽聽。」呃……我們還沒有寫好的歌，不過史提夫和吉米都有草稿。我們在開錄前有一小段時間，吉米把〈滴答滴答〉（Tick Tock）這首歌的初步想法帶去土爾沙，跟傑瑞・威廉斯（Jerry Williams）一起寫出來，史提夫則跟杜耶一起完成了幾首歌。

布雷霍爾：我們快寫完《齊步走》時，我有了〈難以忍受〉（Hard to Be）和〈遠離家園〉（Long Way from Home）的想法，史提夫則有了〈電話歌〉（Telephone Song）的想法。如果當初有寫出來，現在就已經在唱片裡了，但是沒有，所以我們就先放一邊。船到橋頭自然直，有趣的是，我們為了寫《家庭風格》要用的歌而再次聚首時，兩人都在想：「好了，我們是有那三首歌可以繼續寫。」

弗里曼：吉米有一段很適合〈狒狒碰／媽媽說〉（Baboom / Mama Said）的主題樂句，需要別人幫忙寫成一首歌。他問能不能碰個面，說他們得拿些東西給唱片公司看，可是沒有真正完成的歌。

我就先到達拉斯的聲音實驗室去，正在抽菸時，他們開著史提夫的紅色大敞篷車 Caprice 過來停住。開車的是史提夫，兩兄弟看起來都很棒。這個畫面我永遠記得。

我坐在哈蒙德管風琴前，吉米彈出主題樂句，我們跟著即興加入，然後我說：「這裡需要一個中間八小節。」約翰・藍儂把這個部分稱為 bridge（橋段）。因為它風格有點詹姆斯・布朗的放克風，所以我建議固定一個和弦，接著升或降一個音，就像他在他的出色即興中的做法。吉米從 B 開始很快地升半個音到 C，回到主題樂句，到了史提夫的即興獨奏進來時，上升一個全音到

C#。接著史提夫拿出一個原始的鼓機，設定了放克的鼓聲節奏，吉米彈貝斯，我們錄了下來。

我很佩服他能那麼熟練地設定那個機器，因為我們都不是會用鼓機的人。

這首歌吉米列名第一作者，占半數貢獻，我和史提夫各四分之一，我覺得占了便宜，因為我做的事很簡單，不過移到另一個調確實是彌補了其中的不足。

拉皮杜斯：《家庭風格》的寫歌過程跟《齊步走》完全不一樣，因為這是他跟他哥哥兩個人的專輯，但他也自己寫，也跟杜耶一起寫。最後出來的音樂有一種不同的純淨感受。

普羅柯特：奈爾的下一個問題是：「用誰的樂團？」同樣地，我必須說沒有樂團。吉米和史提夫不想用雙重麻煩或傳奇雷鳥的人。他們想做不一樣的東西。

吉米·范：我們不必依照我們過去的任何做法。這是新的開始。

羅傑斯：面對這個情況我一點卻步的感覺都沒有。那是我的工作。我很愛他們，只專心為他們的最大益處著想。

普羅柯特：奈爾回電說：「我想我找到適合這個案子的人了。」

《齊步走》二月十三日獲頒金唱片，二月二十二日獲得葛萊美獎最佳當代藍調專輯（Best Contemporary Blues Album），這是很大的榮耀，但霍吉斯有點不以為然；他認為史提夫不該被限定成某一個類型。幾週後，吉米和史提夫還有羅傑斯跟他親手挑選的樂團，在孟斐斯的狂熱錄音室（Ardent Studio）集合，開始錄製《家庭風格》。

普羅柯特：奈爾已經到了，跟艾爾・貝瑞〔貝斯手〕及賴瑞・艾伯曼〔鼓手〕在一起。他們都自我介紹過後，就開始錄基本音軌。

艾爾・貝瑞（《家庭風格》的貝斯手）：賴瑞和我已經跟奈爾合作過不少東西，但我們畢竟很年輕，他要我們來做這張唱片時，我們超興奮的。

羅傑斯：艾爾、賴瑞和瑞奇〔希爾頓（Rich Hilton），錄音師、鍵盤手〕是我認識的樂手中最好的幾個。他們是我在 VH1 TV 做《新視野》（New Visions）節目的樂團。我知道他們完全可以勝任這次錄音，也相信他們會變成范氏兄弟樂團（Vaughan Brothers Band）。

貝瑞：老實說，我完全不知道史提夫的才華有多高。我當然聽說過，但我實際上不知道。我很愛他的演奏，但是近距離看過他的熱情和動力、他對樂器的駕馭，以及似乎信手拈來就能創造出源源不絕的即興點子，我覺得很有壓力，自嘆不如，也非常有啟發性。一旦我感受到史提夫和吉米有多認真之後，這次的合作成了改變我一生的經驗。

普羅柯特：我們錄這張唱片時，是史提夫和吉米感情最好的時候，這次錄音讓他們有了密切相處、真正了解彼此的機會。我們所有事情都是一起做的。

貝瑞：最美好的是這對兄弟的情誼，以及他們把我們這些都當成自己人，對我們很信任，會跟我們同桌吃飯，一起度過所有時光，這對我們信心的建立和工作氣氛幫助非常大。我們坐在那裡聽他們講他們的旅程和兩人的別離，說到吉米逃家去當樂手，史提夫一時孤立無援，但後來找到信心

370

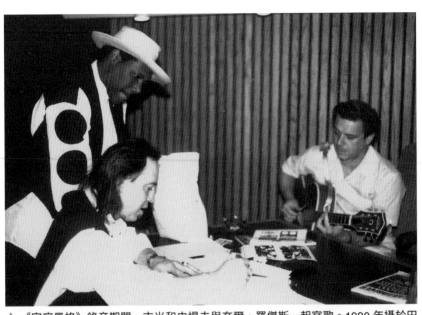

△《家庭風格》錄音期間，吉米和史提夫與奈爾・羅傑斯一起寫歌。1990 年攝於田納西州孟斐斯。Mark Proct

也去當樂手。這些年來他們一直抱著一起演奏的夢想，如今終於成真了。很榮幸我也參與其中。我們聽到好多故事和好多了不起的時刻。這是一群活在當下的人。

賴瑞・艾伯曼（《家庭風格》專輯鼓手）：吉米比較暢所欲言，而史提夫有一種強大的性情和氣場。他們之間感覺非常平衡，經常互相謙讓，充滿互助合作的精神，我以前太年輕太幼稚，沒辦法完全了解。我後來遇到很多把樂團當成「幫傭」的情況。

貝瑞：我沒有任何一刻覺得被當成比他們低下的人，而他們這樣的態度都展現在音樂上。

普羅柯特：那是真心的接納與革命情感，對整件事的進行方式影響很大，也非那

樣不可。那些歌幾乎沒有編過，所以需要大家一起想。每個人都拋出自己的想法相互激盪。他們開始要錄的時候，奈爾正在寫〈滴答滴答〉的歌詞。

艾伯曼：吉米拿出他的木吉他說：「我有一首歌正在寫，還沒完全寫好。我想聽聽大家的看法。」他就開始彈那首歌的記憶點樂句：「滴答，滴答，滴答，各位啊／時光一去不返。」然後說：「你們覺得如何？」我們的反應都是：「絕對會紅！」雖然還沒寫完，但已經有主旋律了，而且很好聽。

羅傑斯：我一直很喜歡庫爾夥伴合唱團（Kool and the Gang）的音樂，他們那首〈誰來承擔重量〉（Who's Gonna Take the Weight）的第一句是「各位，今天的世界處境很艱難」，我借用那個情境寫

△《家庭風格》錄音期間，史提夫與吉他技師雷內・馬汀尼茲一起打電動。1990 年攝於田納西州孟斐斯。Mark Proct

372

了〈世界上的人〉（People of the World）那首歌的開頭，後來吉米跟我把這段改編成〈滴答滴答〉。奈爾很有創意，是

普羅柯特：史提夫和吉米在錄音室裡默契十足，不需要別人告訴他們要做什麼。奈爾很有創意，是很好的中間人，讓人非常自在。

貝瑞：奈爾有一種罕見的天賦，能以毫不批判的態度讓你展現真實的自我，這種天賦能創造出魔力。接下來他還會用一種驚人的本領影響你，讓你的表現變得更加神奇。

吉米・范：你可以想像製作這張唱片對我們兄弟來說有多特別。我們想做一張唱片來展現我們所有能用吉他來表現的東西。有艾伯特・金、比比・金、強尼・華生（Johnny Watson）、丁骨・沃克、朗尼・麥克、休伯特・薩姆林、弗瑞迪・金。很像一份記載了我們聽過哪些人的簡史。

艾伯曼：他們的休息室裡有一臺電唱機和他們最愛的唱片，全是影響過他們的人，最後構成了這張專輯，特別是詹姆斯・布朗和艾伯特・金。吉米總是說：「來聽聽看這個。」他並不是要教我們什麼音樂應該有什麼風格。他們是在創造一種氣氛，讓空間裡充滿他們喜歡的音樂，並想讓我們了解。那裡放一大堆吉他也是同樣的目的，那些多半都不是他們在用的。

吉米・范：那時我們有很多時間在一起，整個案子都做得很開心。

布雷霍爾：《家庭風格》很放鬆，一點壓力都沒有。

艾伯曼：奈爾營造了一個很放鬆的環境，鼓勵大家帶朋友過來，也希望每個人提出建議，這些正是史提夫和吉米想要的。〈遠離家園〉的示範帶上有一段火車節拍，我們錄了一個那樣的版本，然後我感覺來了，開始打一段比較偏流行樂的節拍。吉米和史提夫往後一坐，說：「呃。」他們覺

得不對勁，吉米說：「我不確定能不能用這個。」但是奈爾極力贊同，而且很堅持，吉米和史提夫也很想用開放的心態來做，所以我們就用了這個版本。畢竟他們不想用自己的樂團做他們平常會做的音樂。

吉米・范：我們這個案子沒有東西對照。我們算是「新進藝人」。范氏兄弟是新的團體。我們想說出很多我們一直想說，但因為某些原因沒辦法說的東西，我覺得我們辦到了。我很喜歡！有好多次我想到有某個東西可以做，史提夫就已經在做了。我想是因為我們流著相同的血，一起長大，受到很多相同的影響。

艾伯曼：有時候他們兩個會坐在控制室裡對彈，不插電，我印象很深的是他們打拍子的樣子，兩人的腳跟都在拍點上往下蹬，完全同步，動作一模一樣，看起來就像同一條腿。而且那個律動的威力很強大，就像在看一個偉大的管弦樂團指揮家用他的身體主宰音樂一樣。他們的節拍萬無一失，彈奏時用上了整個身體，但看起來毫不費力。他們兩人都有一雙有力的大手，把吉他制得服服貼貼，那種全面駕馭的程度彷彿吉他是他們身體的一部分。

普羅柯特：史提夫和杜耶本來要把歌寫完，但我們走進錄音室那天，那些歌離完成還差很遠。有的甚至還沒寫。

貝瑞：賴瑞跟我以為我們只是去那裡收音，並幫忙把歌準備好，給像奈森・伊斯特（Nathan East）和史蒂夫・喬丹這樣的大咖去用。他們只叫我們預留五天時間，但是我們實在很契合，第三天，馬克・普羅柯特把我們拉進一個房間，說兩位頭頭對工作的進展非常滿意，問我們是否可以待久

374

一點。當然可以啦！

羅傑斯：我從來沒想過要找外面的人進來。很奇怪，人對同一種情況可以有完全不同的體驗。也許艾爾自己那樣覺得，因為我沒有那樣說。我只是打電話叫樂手來演出而已，我整個職業生涯一向是這樣做的。

普羅柯特：我們沒有備案！奈爾對那幾位有信心，史提夫和吉米也完全沒有預設立場，很樂意相信他，看會有什麼火花。結果默契絕佳。從那些人第一天踏進錄音室起，感覺就很對。錄了幾軌之後，很明顯這就是我們要的樂團。

貝瑞：我們一天錄一首歌，超級輕鬆和自由。史提夫過來彈個主題樂句，我就跟著彈點東西，或是吉米會彈點東西給賴瑞聽，賴瑞就把節拍打出來。整個過程非常自然、美妙。對我來說，這張唱片感覺有如神助。

艾伯曼：我們錄的第一首歌是〈D/FW〉，在控制室裡聽到重播時，感覺像被電到一樣，這種感覺我只有過一、兩次。你彷彿真的看到電流出現在房間裡。這種感覺是純粹的歡欣。

羅傑斯：史提夫和吉米深深愛著對方。我怎麼也想不通為什麼他們還不一起錄唱片。所以我的切入點就是幫助他們跨越那個遲遲無法成真的隱形障礙，直到有了《家庭風格》。

貝瑞：史提夫說過他從前吸毒的時候狀況有多差，以一個當時不認識他的人來說，我很難相信，因為他是我遇過最有愛心、最溫柔、最會鼓勵、啟發別人的人。不管他的轉變是什麼，總之是變成最美的事物。感覺就像跟一個發現自己具有天使力量的人一起工作。

艾伯曼：他是他那個領域最頂尖的。他的演奏和歌唱都好到令人難以置信，又有一個他深愛的討人喜歡的女友。他看起來十分祥和，我們會出去吃很棒的晚餐，聊很多話，然後我跟艾爾還有吉米再一起去喝個酒，雷內和史提夫去做他們自己的事。有一天晚上，我慫恿史提夫跟我們一起去，他說：「不了，朋友。我要回房間打電話給我女朋友，還有禱告一下。」我啞口無言。這個人是這一行的頂尖人物，他想做什麼都行，結果他想做的就只是這樣。他說過好幾次：「我不知道我怎麼會在這裡。罕醉克斯走了，我差點死掉。我活著是有原因的。」雖然花了幾年，但是是他的經驗讓我決心戒酒。從他的例子，我看見何謂事在人為。

一九九〇年三月十四日，史提夫・雷・范獲選為奧斯丁音樂獎的年度和十年度最佳樂手，並囊括了另外幾個獎項。他從孟斐斯搭機去領獎，並向觀眾發表感言：「我只想感謝上帝我還活著，感謝所有喜愛撿回一命的我的人，讓我今天能和你們在一起。」

大衛・葛里森在同一個頒獎節目上獲選為最佳電子吉他手，那晚他生動地談到他跟史提夫的互動。「他非常貼心而且謙卑，總是眼裡閃著光芒，臉上掛著大大的笑容，充滿生命力和喜悅。」葛里森說，「他對我非常親切熱情，向我熱切地祝賀。他還保有健康的赤子之心，充滿熱情。」

「兄弟檔」的錄音作業中斷了將近一個月，史提夫回去巡演。之後他們在達拉斯聲音實驗室再度碰頭，錄了兩首曲子，達到了最少十首歌的門檻，並錄完所有主唱部分。有些歌還是沒完成；基本上他們是在孟斐斯用試唱的方式錄下草擬的歌詞。

376

「他們南下到達拉斯來的時候，我們還在寫〈遠離家園〉，所以我們去史提夫寫歌，然後他才請我到錄音室去。」布雷霍爾說，「我在旁邊的一個小房間繼續工作。他有事就探頭進來說話，我們就這樣完成那首歌，花了兩天，兩三個字、兩三個字這樣慢慢湊起來。」

布雷霍爾在錄音室不只是為了寫歌；在達拉斯錄音期間，他在兩首新歌裡打鼓，傳奇雷鳥的普列斯頓‧哈伯德（Preston Hubbard）彈木貝斯。他們一直規畫要在那裡錄〈來自外太空的鄉巴佬〉（Hillbillies from Outer Space），而〈兄弟〉（Brothers）是一首即興的器樂曲，這兩首他們都要布雷霍爾用德州夏佛搖擺節奏來打。吉米和史提夫現場錄這首歌，兩人換來換去地彈同一把 Stratocaster 電吉他。

普羅柯特：〈鄉巴佬〉這首歌吉米一定要加上豎貝斯和道地的德州夏佛，所以我們找了杜耶和普列斯頓來錄。〈兄弟〉原本不在計畫裡，是靈光一閃臨時決定的，那時史提夫正在彈，吉米過來把他的吉他拿走，他們就這樣來回交換著彈。

羅傑斯：我不記得最初是誰提議要用一把吉他換來換去，但是我看過他們在現場演出時這樣做，不是嘗試而已。

SRV：我們互相把吉他從對方手上拿走。就只有一把吉他跟一臺音箱。

吉米‧范：我們輪流把吉他搶過來彈。常常有人問到我們小時候怎麼相處，他們大概以為就像那樣，兩個人搶同一把吉他。這只是好玩而已。而且就算是用同一把吉他跟效果器，音色也不會一樣，

因為我們懂得怎麼用相同的設定做出不同的音色，或是用不同的效果器做出相同的音色。音箱是一臺小小的 Princeton 或者 Deluxe。

SRV：我們不知道是什麼音箱，因為外皮已經掉了！它原本有一塊老舊的粗花呢布，但是全都掉光了，只剩旋鈕和把手還在！

吉米・范：我們交換吉他的時候，我會調小聲一點，切換到另一個拾音器什麼的。我們大可以全部製造出來：弄出很好的音色，彈出很乾淨的聲音，但我們就是喜歡它的真實。

SRV：杜耶在這首歌裡打鼓，普列斯頓彈貝斯。好玩的是，我一開始用了一個節拍音軌。我們想跟著節拍演奏，這樣如果要改個什麼就可以改。結果雖然節拍就在那裡〔用響指打節拍〕，但我們完全沒在跟！它就自己跑自己的！

吉米・范：從來沒看過有四個人可以這麼忽略節拍的存在！完全把節拍當屁！我們彈一彈就說：

「喂，把那個拿掉吧！」

SRV：根本沒有人在聽！

布雷霍爾：很明顯看得出吉米和史提夫一起做這張專輯有多高興。氣氛非常好。這是我們從小就常在一起的二十年裡面，我第一次跟他們長時間相處。大家經常在擁抱，每個人都非常開心。

夏儂：史提夫說錄這張專輯，還有跟他哥哥花這麼多時間相處，感覺就像回到家一樣。

約翰博士：你知道有趣是什麼嗎？在所有藍調吉他手中，吉米・范是受史提夫影響最少的。你認識幾個人的弟弟能在自己的領域上超越自己的？

貝瑞：他們有點像是互相順服。他們對彼此抱持的崇高敬意，會令人看了自慚形穢，而且那種敬意有近乎靈性的感覺。你好像受邀去上了一堂關於自我表達的大師班一樣，你可以看出吉米有多麼尊重史提夫，但也可以看出史提夫是更加地多麼尊重吉米。這一路對兩個人來說都不容易，但是他們都來到了這個很棒的位置。

約翰博士：史提夫很早就開始做很多吉米那種音樂。但吉米是往一個方向走，同時他弟弟則是往另外一個方向，走得遠到不能再遠，雖然還是演奏藍調。然後你把奈爾・羅傑斯這種真正的放克老手放進來。他的放克風格加在這兩種不同派別的藍調吉他上，就成了非常、非常特別的音樂。

貝瑞：吉米是非常有放克味的人，很多人低估他了。他有很豐富律動感和旋律性，和那種很藍調、很放克的污穢感。他讓我聽〈媽媽說〉的初步想法時，我心想：「我的天啊。」然後就彈了幾段布德西・柯林斯（Bootsy Collins）／詹姆斯・布朗風格的貝斯旋律，他很喜歡。

弗里曼：我很喜歡那張唱片的一個原因是，那不是我們做過的東西。這張專輯有老唱盤那種嗶嗶啵啵的炒豆聲。歌很棒又很有趣。

艾伯曼：奈爾從達拉斯回到紐約後，我和艾爾跟他見面，他在他的豐田 4Runner 車裡放初混的卡帶給我們聽，興奮得一直說：「這會賣翻！」我們都很滿意自己做出來的東西，艾爾和我都覺得我們會以范氏兄弟樂團節奏組樂手的身份一起去巡演。

專輯完成後，吉米偕同史提夫與雙重麻煩，於一九九〇年五月六日在紐奧良爵士傳承音樂節上

表演一場。

葛勞伯：每次我看到史提夫，他都很溫暖親切，演奏得非常精采，但是一九九〇年爵士音樂節是我看過他最棒的一場。給我的感動就跟我第一次看他在蒙特勒一樣。

羅德尼・克雷格：在爵士音樂節上是我多年來第一次看到他，很高興看他在這麼了不起的音樂會上演奏。他已經打敗毒品和酒精，精神非常抖擻。我感受得到戒癮成功又展開新的音樂生涯，令他十分振奮。那是一次很愉快的拜訪。

葛勞伯：我走進他們的拖車去打招呼，跟他說到附近一家我很喜歡的艾迪餐廳（Eddie's），他說：

「哦，我今晚會去那裡！」我走進餐廳，他正在款待一桌十五個人，有他的經紀人、工作人員和朋友。我還告訴他我去長沼玩了幾天，買了一些音箱跟吉他，他有興趣可以來看看。半夜一點時，他跟艾力克斯・霍吉斯來敲我飯店房門，想要看那些東西。我們就坐在我的床上彈了一會兒藍調。

一九九〇年六月《家庭風格》專輯收工之後，吉米離開待了十五年的傳奇雷鳥樂團。他的最後一場表演在一九九〇年六月十六日。

「史提夫很愛巡演，還有從夜店起家、到劇院、再到體育館這種一路往上爬的感覺。他想要留下曾經登上麥迪遜廣場花園舞臺的名聲，但是吉米不在乎這些。」普羅柯特說，「吉米喜歡演奏，但是他只想直接到演出場地，彈完就回家。這三年來一直搭著巴士東奔西跑，他已經失去了對巡演

的愛。《Tuff Enuff》發行前，他想都沒想過要離開傳奇雷鳥，接著我們有十八個月的密集宣傳。等

終於可以喘口氣的那天，他要待在家裡弄他的改裝車、寫歌、玩音樂。」

25

天空在哭泣

爵士音樂節過後，雙重麻煩休息了大約一個月，這段時間史提夫跟珍娜在紐約租了一間公寓，部分原因是方便珍娜擔任模特兒的工作。他們計畫一些時間待在達拉斯，一些時間待在曼哈頓。六月八日，史提夫·雷·范與雙重麻煩樂團和喬·庫克（Joe Cocker）共同擔綱的「力量與熱情」（Power and the Passion）巡演之旅，在加州的海岸線圓形劇場（Shoreline Amphitheatre）開演。最後一站是七月二十五日在阿拉斯加州的費爾班克（Fairbanks）。

七月二十九日，史提夫在紐約的史凱威錄音室（Skyway Studios）和吉米碰面進行錄影訪問，作為《家庭風格》媒體資料包的部分內容。羅傑斯順便在錄音室播放一些混音給他們聽，大家都對當時的進展非常興奮，很期待秋天的發行。

隔天，雙重麻煩在明尼蘇達州聖保羅表演，之後休息二十四天，期間史提夫和珍娜到夏威夷度假，並去紐西蘭拜訪她的家人。

△ 1990 年，史提夫和珍娜在夏威夷州茂伊島（Maui）度假。Courtesy Janna Lapidus

樂團八月二十四日在密西根州卡拉馬如（Kalamazoo）歸隊，做了一場暖身表演，緊接著就是他們期待已久的兩晚演出：與勞伯‧克雷樂團（The Robert Cray Band）一起在威斯康辛州東特洛伊的大型圓形劇場「高山峽谷」，擔任艾力克‧克萊普頓演唱會的開場嘉賓。兩場的票都賣光了，史提夫也已經跟吉米說要他搭機北上，在第二晚八月二十六日跟他們一起合奏壓軸曲，那一段巴弟‧蓋也會上場。每個人都對

△「我兩隻手都彈得很用力。」Tracy Anne Hart

這一天的音樂，以及跟老友和志同道合的樂手重聚感到萬分期待。

威南斯：我們好幾個星期前就在期待這場表演了。我覺得我們已經到達顛峰，演奏維持在一貫的高水準，史提夫也處於史上最佳狀態。感覺我們這個樂團已經找到了自己的定位。有時候面對即將來臨的大日子，人可能會畏縮起來，結果感覺不到預期的美好。這次剛好相反；感覺一切都好極了。

瑞特：第一晚在高山峽谷我

只是去當觀眾，很開心見到了每個人。我真心覺得史提夫可能是有史以來最好的吉他手，那晚他就證明了這一點。這次他的表現比我以前看過的都還要神奇。

雷頓：那兩天的整個氣氛非常高昂。節目很盛大，很多彼此惺惺相惜的重量級音樂人都出席了。真的是一大盛事。除此之外，我清楚感覺到雙重麻煩終於又要撥雲見日，我們生涯中下一個令人憧憬的階段就要開始。以一個樂團和組織來說，那是我們最齊心一志的時候。

伯特・霍爾曼（歐曼兄弟樂團經紀人）：高山峽谷是樂團都非常喜歡的演出場地，但是要離開那裡很困難，大家都知道，因為進出只有一條兩線道的公路。下午可以很輕鬆開進去，但是演出結束後，演出團體會跟散場群眾塞在一起，開到芝加哥的一百四十五公里路程可以花上五個鐘頭。有的樂團會趁早開溜，跳下舞臺馬上在警察的護送下鑽出車陣。有的會選擇用直升機來避免塞車。我的團員不願搭直升機，尤其是葛瑞格〔歐曼〕和迪基〔貝茲〕，所以我們永遠不考慮那個選項。我們會等個九十分鐘，再一路往西或往北開，不會想要在芝加哥過夜。

瑞克特：三萬五千人只能從一條單線道出入，離場的時候就是人間煉獄了。可能早上六點才到得了芝加哥。我聯絡了全能航空公司（Omni Flights），他們通知我艾力克已經包下他們，但是只要不會影響艾力克，我可以使用兩架直升機。我必須及早把史提夫載到高山峽谷去，讓直升機來得及回去芝加哥載艾力克・克萊普頓的隨行人員；表演結束時，我必須等直升機載克萊普頓的人去芝加哥再回來。他們給我的報價史提夫認為可以接受，結果主辦方很慷慨地說要付這筆錢。太好了！感覺是很划算的交易。我們既不用搭巴士，也不用自己掏錢。第一個晚上沒有問題。史提夫

霍吉斯：沒有跟其他人合奏，他的演出結束後我們就全部離開，直升機再回去載艾力克和他的團隊。

霍吉斯：我代理過奧提斯·瑞汀，他因為飛機失事過世給了我很大的衝擊，所以我的原則就是不搭飛機。我一直覺得樂手到處奔波，我們應該盡一切可能減少隨時可能發生的危險。搭商用飛機是安全，但如果沒得搭，那就搭車。萬不得已的時候，里爾噴射機可以考慮，但直升機就很危險，私人飛機可能也是。我在高山峽谷跟他們碰面，把《家庭風格》的宣傳片給他們看，他們都非常興奮。我們開了幾個會討論下一輪演出的日期、休息日的安排，以及跟他哥做幾場節目的事情。

克雷：那次表演我記得最清楚的就是和吉米、史提夫和艾力克圍著桌子坐，聊人生和我們的音樂生涯，笑我們曾經去過哪些地方，做過哪些蠢事。很開心。艾力克提供了一個絕佳的機會讓我們所有人可以團聚。吉米跟史提夫講到他們稱為「兄弟檔」專輯的《家庭風格》就很興奮。史提夫說他戒毒戒酒之後感覺多麼舒暢，他現在有多麼高興。

夏儂：感覺彷彿過去這一、兩年所有的美好時光來到了最頂點。儘管我們的演奏跟以前一樣出色，但這兩場的感覺好到不像真的。

巴弟·蓋：艾力克打電話邀請我在第二天的最後一首曲子一起上臺即興。我以前應該沒有搭過直升機，但是我還是搭了過去。

康妮·范：我之前從來沒有坐過直升機，去表演場地的路上我膽戰心驚的。史提夫握著我的手跟我說沒事，還指下面的景物給我看，好分散我的注意力，讓我安心一點。

霍吉斯：第二天我和史提夫、吉米還有康妮一起搭直升機過去。下機時史提夫說：「我們或許要考

386

慮一下回程改搭車。」但願我說得出來為什麼我們不聽話。

吉米・范：第二天的表演，史提夫的演奏超凡入聖，整個人好像生煙了──他已經出竅到另一個宇宙，我們都看得出來。看到這樣的演出你會不相信那是樂手演奏出來的。他們就只是盡情地、樂天地演奏下去，讓情感自然流露，提升到另一個境界。

康妮・范：史提夫在臺上演奏的時候，我看到一道像彩虹的光暈圍繞著他，我心想：「好奇怪。」我到舞臺的另一邊去看是不是燈光造成的，但還是一樣。然後我到觀眾席去，還是看得到。我想：「搞什麼，這是怎麼回事？」那晚他的演奏大概是我聽過他最好的一次。他好像連上了什麼東西，簡直像通靈一樣。我從來沒有看過那樣的景象，而且我不是會講這種事情的人！

雷頓：很多人說看到史提夫那晚演奏時周圍有一圈大光暈，說是橘藍色的光環。聽起來好像什麼預兆。

蓋：我跟你說，首先呢，史提夫是有史以來最棒的之一，沒話說。但是那兩晚，他完全不一樣。我記得艾力克在演奏的時候，我跟他和勞伯・克雷一起站在舞臺的一側，我們在說話，他一邊好像在撥空弦，手指跟著艾力克的音樂在動。我不斷想起他站在那裡彈幽靈音的樣子。

雷頓：表演結束後，史提夫跟我坐著聊這兩場表演有多好，還有他對未來的強烈期待，聊了大約半個小時。他說他已經想了好幾年要跟吉米錄那張唱片，認為那是他人生必經的過程。他說：「我一定要跟我哥一起錄唱片，然後我們要開很多演唱會，但是我已經等不及要做下一張唱片了。我有一些想法，希望聽起來不會太奇怪……用弦樂，用很大的管樂組……我們要大幹一場。」我說：

「媽的，聽起來很刺激。」《齊步走》是在藍調基礎上加了一些變化的初步成果，他已經摩拳擦掌，準備在下一張唱片裡把這個概念帶往全新的境界。

第二晚克萊普頓的表演結束時，他走向麥克風說：「我現在要請出來和我一起演奏的，真正是全世界最棒的吉他手⋯巴弟‧蓋、史提夫‧雷‧范、勞伯‧克雷、吉米‧范。」他們四位在四萬名觀眾的熱情掌聲中出場，開始即興合奏加長版的〈芝加哥甜蜜的家〉（Sweet Home Chicago），彼此以歌聲、火辣的吉他樂句和笑容互別苗頭。

雷頓：他們出場的時候我站在舞臺上，史提夫彈了一個聽起來非常大的音⋯⋯

夏儂：啊對，沒錯！那個音蓋過了整個場地！史提夫一彈出那個音，大家都瘋掉了。

雷頓：我跟這個人在一起十三年了，當場我還是覺得：「那聲音聽起來好大！」不是大聲而已，是很宏大。那是跟「音色」有關的東西，跟我第一次在索普溪看他演奏的時候是一樣的感覺。

威南斯：我跑到最前面去看這場即興表演，真是太美了。史提夫的演奏劃破天際，彈得得心應手，是我聽過他所有演奏中的最佳表現。

克雷：史提夫跟艾力克都起水泡了。我們用〈芝加哥甜蜜的家〉的精采即興作為結尾，每個人走下舞臺時都興高采烈。接著大家就各忙各的，艾力克跟史提夫走回艾力克的更衣室，我跟在他們後面，聽到他們互相祝賀：「你太棒了。」每個人都很高興。

康妮‧范：表演結束後開始起霧。我去找駕駛員說：「看起來很不妙。」駕駛員有三個，他們說：「小姐，不要擔心。我們打過越戰的；我們能載妳離開任何地方。」但是有一個駕駛員站到旁邊去，雙手抱胸不發一語。他看起來不太開心，也沒有跟其他駕駛員說話。

瑞克特：我在結算室裡算帳，拿了現金，這時傳來一張紙條，通知我艾力克的直升機空了一個位子出來，太意外了。哇靠，有一個空位耶，剛好史提夫想要回芝加哥。現場艾力克斯還有吉米、康妮，以及〔財務規畫師〕比爾 V. 都在，每個人都說：「讓史提夫坐吧。」

康妮‧范：史提夫覺得把我們丟在這裡自己先走很過意不去。他說：「康妮，只有一個位子，妳會介意我去坐嗎？」駕駛員就是不說話的那個，他看起來沒什麼信心。

霍吉斯：那個位子空出來，史提夫也去坐了。事情發生得很快。我們為什麼沒從那個直覺決定搭車，我也不知道。有很多時候原本可以做不一樣的決定，我想對於這些問題和疑惑我們永遠無法釋懷。

瑞克特：所以他就離開，爬上直升機，他們就飛走了。當時有霧，但不是很濃的霧，跟我們先前在空中經驗到的沒什麼不一樣。我們那時在山頂上，直升機只要直線上升約四十六公尺，你就會看到芝加哥市中心的西爾斯大樓（Sears Tower）。直升機起飛了，沒有人聽到什麼不正常的聲音或是想到會出什麼事，我們就在那裡等其中兩臺回來接我們。

蓋：霧飄過來了，我跟艾力克還有他樂團裡的一個人登上直升機，駕駛員脫下他的 T 恤擦擋風玻璃，我說：「老兄，這什麼鬼天氣啊？這個人怎麼看得到東西？」

拉皮杜斯：史提夫接到消息說有空位的時候，我正在跟他講電話。他說：「現在有個位子可以讓我回去，我想我應該會去坐。我等一下再打給妳。」

史提夫搭的這趟直升機由傑佛瑞‧布朗（Jeffrey Brown）駕駛，其他乘客都是克萊普頓團隊的成員：跟他們合作很久的演出代理商巴比‧布魯克斯（Bobby Brooks）、保鏢奈傑爾‧布朗（Nigel Browne），和助理巡演經紀人柯林‧史邁斯（Colin Smythe）。這架貝爾（Bell）260B Jet Ranger直升機飛了大約九百公尺，飛行高度大約三十公尺，就在美國中部夏令時間（CDT）大約清晨十二點五十分，攔腰撞上一座四十五公尺高的滑雪山丘。機上所有人當場死亡。

其他的直升機在飛回芝加哥的路上，並沒有感覺到會有什麼危險或問題。演出場地那邊也沒有人聽到任何聲音，否則就會知道出事了。史提夫‧雷‧范在一九九〇年八月二十七日去世，剛好是他父親老吉姆過世後的四年整，得年三十五歲。

康妮‧范：霧很大，我們根本沒聽到撞擊聲，墜機地點就在舞臺正後方。

瑞克特：我們正在等直升機回來接我們，然後就陸續接到電話，說霧愈來愈濃，直升機恐怕飛不回高山峽谷去降落。我們只得另想辦法，例如搭三、四個鐘頭的採訪車，大約上午六點可以回到芝加哥。然後我們的演出商代表布萊德‧瓦法（Brad Warva）建議我們考慮請直升機停到已經關閉的花花公子俱樂部，那裡海拔比較高，在高山峽谷的另一邊，路程約三十分鐘，有跑道和燈光。

這個時候已經是凌晨一點三十分，所以我們索性試試看，後來果然就起飛了，機上有我、艾力克斯、湯米、克里斯、瑞斯、康妮和吉米。我帶著頭罩式耳機，聽到有人在講一臺失蹤的載具，問是否有人看到，回答的都說沒有，沒東西，零，這時我壓根沒想到他們是在講一架失蹤的直升機，更不用說是載了我們的人的失蹤直升機。

霍吉斯：我聽到有人在無線電上問：「有誰聽到……」但是我聽不出這跟我們有關，因為沒有描述。他們可能在講任何事情。

康妮・范：我們飛到芝加哥準備降落了，我往下看，看到飛機都沒在動。心裡覺得毛毛的。

瑞克特：我們降落在中途機場（Midway airport）時，我看到兩架直升機，我們有兩架飛進來，所以看來四架都到齊了，他們說有一輛車在等我們，是一輛機場接送包車，司機說有人叫他來等我們。

雷頓：我們一個個上車，司機說：「你們早該到了。我還在想你們發生了什麼事。」這輛車就是在等史提夫那架直升機，但一直等不到。他已經在那裡等了好幾個鐘頭。

康妮・范：史提夫應該會打電話留下訊息，可是沒有，我覺得很奇怪。我們才剛要睡覺，艾力克斯就打電話來，說史提夫的直升機沒有回來。我們全部都跳下床，我開始慌了。

瑞克特：我上床後兩個小時，艾力克斯打來說：「史提夫直升機失事死掉了。」我說：「開這什麼爛玩笑。」他說：「很抱歉，這不是玩笑。把樂團的人都叫來吧。」於是所有人到一個房間集合，展開一番沉痛的對話。

夏儂：我在清晨六點三十分被史吉普的電話叫醒，說我們要馬上開會。我說：「這種時間開什麼會，到底發生了什麼事？」他說：「很重要的事。」我聽了非常不安，幾分鐘後，我接到艾力克斯的電話說有一架直升機失事了，史提夫在上面，沒有生還者。就在一瞬間，我的人生被奪走了。我坐在床上哭，克里斯走進我房間，問我怎麼了。我說：「史提夫死了。」他也當場痛哭失聲。

雷頓：我無法接受，就打電話給保全人員，逼他們開史提夫的房門讓我進去。我真的以為我會看到他躺在那裡睡覺，但是他們打開房門，床還鋪得好好的，枕頭是放下來的，我才明白：「我的天啊，是真的。」

夏儂：史提夫的外套披在床上，很奇怪地，鬧鐘收音機居然播放著老鷹合唱團的〈平靜自在的感覺〉（Peaceful Easy Feeling），有一句歌詞是「我可能再也不會看到你」，那音量非常輕柔，但是彷彿是經過了擴音器一樣傳進我耳裡。然後我們都回我房間去，吉米也在那裡，每個人都不成人樣，茫然啜泣著。這是最難受的時刻。我從來沒有那麼心痛過，從來沒有。

雷頓：我覺得好像被一輛車壓在身上，一點也不想動。之後我們才知道新聞報導說史提夫和他的樂團罹難了，我得趕緊聯絡我的家人，告訴他們我還活著。我們花了很多時間打電話給各自的家人，有點像無意識的動作。如果我開始去想那件事，我會失能。

克雷：我被孟斐斯號角樂團（Memphis Horns）的安德魯・勒福（Andrew Love）的一通電話吵醒，他那時跟我們一起巡演。他想要確定我有沒有在房間裡，因為他原本聽說我在那場慘劇裡。他說：「你最好打電話給你媽。」我馬上就打了。一直有記者打電話給她，她接到我電話時大大鬆

392

蓋：了一口氣。

我本來要在我的夜店為所有人煮一大鍋路易斯安納秋葵濃湯。我一早就起床去買螃蟹和材料，正要出門的時候電話響了，我走回去接電話，他們說：「你聽說史提夫的事了嗎？」我說：「他怎麼了？喝醉了還是怎麼樣？」他們說：「不是，他死了。」我就說：「什麼意思？我正要去買螃蟹煮秋葵濃湯給他吃。」我腦子轉不過來。

八月二十七日清晨殘骸被發現，散落在很大一片地方。

吉米和康妮‧范在霍吉斯的陪同下，搭乘接送包車到失事現場，再從那裡前往大約十六公里外的雷克蘭醫院（Lakeland Hospital），認史提夫的屍體。

康妮‧范：在失事現場，聯邦航空總署（FAA）的人說：「你們看到任何史提夫的東西都可以撿起來，因為我們已經知道這裡發生的事。」我撿起一個公事包，結果是克萊普頓的巡演經紀人的，史提夫坐的就是他原本要做的位子；我們把東西還給他時，他淚流不止。我們回到包車上正要離開，這時他們用無線電呼叫我們先別走。有一個人跑下來對我說：「這個不是他的吧？」他手上拿著史提夫的科普特基督教會（Coptic）十字架要交給吉米。我說：「吉米，你不知道那個代表什麼意思嗎？他沒事。」他在告訴我們他沒事。」無論如何，對我來說就是那個意思。

我們開到一棟建築物去認屍。我不想進去，所以吉米只好自己一個人去認。實在無法相信。

數十年後，我還是覺得那像一場惡夢，不是真的發生。

喬·派瑞： 我想不通他們為什麼不取消那些班次。我搭直升機進出那個場地很多次了。我知道有人晚上不搭飛機，尤其是天氣不好的時候。這場意外是可以避免的。

路易斯： 吸毒和酗酒沒有害死他，結果害死他的是一架他媽的直升機。我們在那裡演出過一百萬次了，他們每次都要載我，但我每次都說：「不用了，謝謝。我坐車。」那段路搭巴士很累人，但我就是要搭車。我聽到那個可怕的消息時，心想：「喔，又是他媽的那班直升機！」

布萊德·惠特福德： 要往返我們工作的這些地方，有時候可能很混亂、很危險。在高山峽谷，幾乎每個方向都有一條沒有障礙的路線，除了這個小山丘，如果他往一邊或另一邊飛一點，他們就沒事了。我們在義大利波隆那（Bologna）的時候，我的巡演經紀人到我房裡來告訴我這個消息。我一時無法承受。

海恩斯： 我那時正在歐曼兄弟的巡演途中，我的經紀人早上八點打電話告訴我墜機的事。當時還認為疑似有其他樂手搭乘同一架直升機。我們八天前〔一九九○年八月十八日〕就在高山峽谷演出，歐曼兄弟拒絕搭直升機過去，對我們來說這沒得談，所以我們往返都搭巴士。

國家運輸安全委員會（National Transportation Safety Board）調查兩年後發現，該駕駛員的「不

當規畫／決定」是導致這次失事的主要可能原因。一位運安委員會的發言人說「天黑、起霧、陰霾以及上升的地形都是導致的因素」。用簡單一句話總結，就是當時直升機不該起飛。

26

沒有你的人生

史詩唱片公司派了一架噴射機，把史提夫的遺體送到達拉斯，樂團的其他樂手和工作人員懷著難以平復的心情各自返家。「我們在機場裡用跑的趕飛機，我跑到一半突然不由自主停下來，」夏儂說，「我找不到往前走的理由。」

克里斯和湯米在奧斯丁降落時，柯特・布蘭登柏格在閘口外等候。自從一九八三年柯特請辭，在甘迺迪國際機場跟他們分開之後，他們就再也沒有見過面。「很高興看到他站在那裡。」雷頓說，「感覺很對。」

「是史提夫引導我度過那悽慘的一天，因為我不知道該怎麼做。」布蘭登柏格說，「我腦袋空空地走來走去，我的心神都被史提夫占滿，所以我來接他們。冥冥之中是他派我來接機的。」

奧斯丁全城、乃至於整個德州，似乎跟著全世界的樂迷一起哀悼。

「史提夫的死對於我們這些跟他很親近的人來說，當然是嚴重的打擊，但是很多樂迷也覺得好

像認識他。」杜耶‧布雷霍爾二世說。「他是一個充滿活力的人，即使在一段距離之外，你也感覺得到他這道光比大多數人明亮。他確實汲取到某種大得多的東西，每個領域的頂尖高手都是如此。」

八月二十七日星期一，史提夫的死訊一傳開，全城都震驚不已，數以千計的人聚集在奧斯丁的齊爾克公園（Zilker Park）守靈，贊助這場活動的 KLBJ 電臺讓史提夫的音樂透過廣播，與淚流滿面、手持蠟燭的哀悼者相伴。在達拉斯的基斯特公園（Kiest Park）也有一場守夜活動，離史提夫小時候的家只有幾個街廓，他媽媽還住在那裡。

奧斯丁的眾家樂手聚集在安東夜店，彼此慰藉，並一同向這位逝去的好友與領袖致意。班表上當晚的演出者是 W.C. 克拉克。

弗里曼：我開車去達拉斯的路上，聽到收音機傳來史提夫直升機失事身亡的消息。我馬上掉頭直奔克利佛‧安東的辦公室，和他夜店對面的唱片行。那個地點變成了這個事件的中樞，電話一直響個不停。

普利斯尼茲：我的助理打電話來問史提夫是不是出了什麼事，因為電臺一直在播放他的音樂。我馬上打了幾個電話，知道消息時我非常震驚。

夏儂：那天晚上我們幾個人聚在安東夜店互相安慰，幫助彼此度過巨大的悲傷。我幾乎記不得了，因為這整件事好像一場噩夢。

弗里曼：我相信那天晚上在安東夜店的集會，是奧斯丁每個人自發性的反應。發生這麼震驚的事情

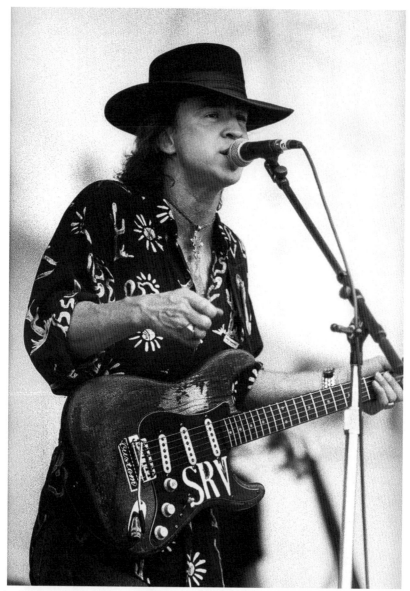

△ 「他是個活力四射的人，即使在一段距離之外，你都能感覺到他這道光比大多數
　人明亮。」──杜耶·布雷霍爾二世　Tracy Anne Hart

時，大家就是想聚在一起互相支持。沒有人知道該做什麼或說什麼，但就是想聚在一起。每個人都處在震驚之中，不管他們是不是認識史提夫。聽到他就這樣突然死了，你真的會不知道該怎麼面對或消化。太難以接受了。

布蘭登伯格：全奧斯丁的人都想進安東夜店，我也在外面排隊。盧・安・巴頓和康妮・范走過來，巴頓一把抓住我抱著我，帶我和她們一起進門。我一走進去，淚就湧上來了，我看到周圍每個人都在哭。

雷頓：我大部分時間都待在家裡，震驚到不知道自己做了什麼。你得問問其他人我有沒有去安東夜店，因為那幾天在我的記憶中是黑洞。〔他沒有去。〕

葛里森：史提夫死後兩天，艾瑞克・強生在汽船夜店演出，我想我應該有上來跟他一起演奏，但是不太記得，因為那段時間都被感傷的情緒淹沒了。很多人都去了，互相鼓勵安慰，艾瑞克發表了一段非常好的感言哀悼史提夫。現場瀰漫著無邊的哀痛，和亟需彼此扶持的心情。

普利斯尼茲：我打電話給艾瑞克，問他是否還想要依原訂日期在汽船夜店演出，如果他太傷心的話可以取消。艾瑞克說：「你覺得史提夫會想要我們取消嗎？」我說：「不會。」

葛里森：全城的人都齊心哀悼，幾乎每一間店或公司行號的窗戶都貼出標語，寫著：「史提夫，請安息」和「我們懷念你」。他是這個城市的靈魂的重要象徵，他的去世在奧斯丁留下了一條清楚的界線。這是一個時代的結束。

失事四天後，八月三十日星期四，史提夫在達拉斯下葬。在月桂園殯儀館（Laurel Land Funeral Home）舉行完僅家人和親友參加的教堂禮拜後，棺木移到外面，進行公開的入墓前禮拜，這是家屬的心願。數千民眾頂著三十八度高溫，站在黃色警戒線後方，整片草坡上都是人。由於史提夫與達拉斯和奧斯丁有深厚的淵源，很多哀悼者和他多少都有直接的關係。一張史提夫的照片放在畫架上，他的帽子斜斜地放在上面。

史提夫‧汪達、邦妮‧瑞特和傑克森‧布朗清唱〈奇異恩典〉（Amazing Grace）。奈爾‧羅傑斯發表悼詞，稱史提夫是「被上帝賦予音樂才華的人」。他強忍瀕臨潰堤的情緒，接著說：「我在史提夫和吉米身上學到了什麼是家庭。他們讓我成為他們的榮譽兄弟。謝謝你們提醒我家庭的重要。謝謝你們讓我記得音樂。」他話一說完，〈滴答滴答〉的音樂隨即響起，這是當時尚未發行的《家庭風格》專輯裡的歌。雙重麻煩的成員都是護柩者。他們都沒有發表悼詞。「我們說不出話。」夏儂這樣說。

雷頓‧史提夫‧汪達現場清唱〈主禱文〉（The Lord's Prayer）。我哭得很慘。

威南斯‧史提夫‧汪達唱出我這輩子聽過最美的聲音。在儀式上，一個女人用風琴彈著不知道是什麼的教會音樂。然後約翰博士回到風琴那裡，奏出美妙的曲子。那才是葬禮該有的樣子。

約翰博士‧實在很揪心。我彈了我想到的每一首聖歌，然後史提夫‧汪達走過來說：「〈G大調聖母頌〉」，但是我不知道那首。所以我就停下來讓他唱。我一停下來才意識到……「他的靈柩就在

400

我旁邊啊。」突然間各種情緒非常強烈地衝上來，一發不可收拾。在那個小教堂裡，領悟到史提夫的腳就離我一公尺而已，那個感覺沉重到讓我無法呼吸。他的家人都是很貼心的人，那應該是我安慰他們的時候，他們卻來安慰我。

布雷霍爾二世：在追思會上，我戴了一臺霍特（Holter）動態心電圖監測器，因為我恐慌症發作。

夏儂：我難過到整個人都麻木了，我的記憶裡有很多空白。

威南斯：我覺得我要去給他們家人精神支持。

夏儂：我沒辦法給任何人支持。史提夫是我最好的朋友。在他旁邊我從來不覺得需要為什麼事情愧疚，所以我終於接受他的死了的時候，我的第一個想法是：「我應該跟他一起去的。」他的過世徹底改變了我對世界的看法。我現在覺得，如果你的信仰沒有強大到可以讓你面對死亡，那就不是信仰。看看身邊你愛的東西，你會知道有一天這些通通會消失。但這不一定是壞事，因為你不受任何事物羈絆時，才能得到自由。

布雷霍爾二世：我崇拜史提夫，所以他死的時候我抓狂了。我變成無神論者。對於像這樣一個人，他走過絕望、甚至無望的深谷，差點因為吸毒酗酒失去生命，然後好不容易戒癮成功、幫助了那麼多人，第一次可以好好享受生命中的所有美好，我無法相信是什麼樣的上帝居然可以奪走他的生命。這實在太殘酷、太沒有意義了，我看不懂意義在哪裡。我落入一個非常黑暗的深淵，不停地下墜。把一個人當成更高的力量是很危險的。我相信史提夫會同意，不能把某個人當成更高的力量。他啟發我的太多了，到今天仍在引導我。

布蘭登伯格：葬禮後的第二天早上，我回去月桂園，看到很多人留下鮮花和紙條給史提夫，四處都在播放他的音樂。每個人都在互相安慰，但是感覺這種悲傷和心痛似乎永遠無法痊癒。

蘇布萊特：我唯一覺得安慰的是，他不是以八六年的狀態離開的，而是一個已經戒毒戒酒的人，向每個來看他的人傳播福音。我相信那四年裡他改變了很多人的生命。

哈伯德：他留下龐大的音樂遺產，那些就已經夠多了，但是他真正的影響比這個還要大得多。他走出了一條路，讓陷在那個洞裡不見天日的人可以追尋，幫助其他人從身心無望的狀態下復原。

弗里曼：幸好，史提夫在那段日子好好感受到了吉米無條件的愛和支持。吉米真的非常愛他，這是顯而易見的，史提夫對吉米的崇拜也是。

康妮‧范：錄製《家庭風格》讓他們聚在一起。這正是讓人難過的地方，但也是值得欣慰的地方。

班森：他去世後我突然想到，在他的基因深處，他早就知道他不會永遠活著，所以他才會那樣演奏。

布雷霍爾二世：有些人是生下來在 DNA 裡就注定好的，史提夫的一切都指出了這一點。他工作比別人認真，燃燒得比別人明亮，也比別人善良。他想要影響盡可能多的人。彷彿他會做這麼多很棒的事，是他命中早就寫好的，我想他自己多少也知道。

雷頓：我從來不知道他的死對這個世界造成多大的影響，雖然大家都以為我很清楚。史提夫死後隔天，我回到家，到處都看到他的照片，還有外界排山倒海而來的傷感。我從來沒有真正意識到這是一件多大的事，因為我一直專注在自己的情緒裡面。

402

拉皮杜斯：我坐在殯儀館裡，突然領悟到史提夫將成為傳奇人物。他自己從來沒有那樣想過。

艾伯特・金：史提夫是當今最棒的樂手之一，失去他我非常難過。

一九九〇年九月二十五日，史提夫過世後將近一個月，《家庭風格》發行。第一首曲子是〈滴答滴答〉，主要由史提夫演唱，搭配吉米的開場白。當中的副歌在此刻聽起來，突然像是令人毛骨聳然的預言：「滴答，滴答，滴答，各位啊／時光一去不返。」

羅傑斯：我要試聽一下好確認品管有沒有問題，一聽之下，一陣無邊的悲傷突然襲來，我嚎啕大哭起來。

普羅柯特：這張專輯已經完成混音準備發行，但是索尼唱片貼心地顧慮到史提夫剛過世，先問過吉米此時發行是否妥當。他說沒問題，因為他很以這張專輯為榮，也知道史提夫會很高興看到它發行。

普羅柯特：這件事本來就很難面對，而聽到〈滴答滴答〉的時候更是特別困難。我們已經同意要製作影片，但要完成這支影片的難度實在太高太高了，我的眼淚停不下來。看到吉米一個人站在那裡對著麥克風，少了史提夫在旁邊，那個情緒真是無法控制。

《家庭風格》成為史提夫樂手生涯中排行最高的專輯，打進前十名。雖然他們還沒有敲定計畫或聘請樂團，但是吉米和史提夫已經規畫了一起巡演的事。

普羅柯特：吉米和史提夫原本有一場宣傳《家庭風格》專輯的巡演，等史提夫完成其他義務後，可能是一月。他們還沒有選定樂團，但很可能會找新人。細節還沒有規畫，但會是一場正規的巡演。

艾伯曼：在史提夫過世前的《家庭風格》新歌試聽會上，索尼唱片高層湯尼・馬泰爾（Tony Martel）跟我握手，告訴我他很期待范氏兄弟的巡演。唱片公司也摩拳擦掌，並預想了各種可能性。

霍吉斯：下一張專輯會是史提夫・雷・范與雙重麻煩，之後也許再做一張兄弟檔專輯。

夏儂：史提夫完全活在當下。他的演奏徹底和他的感受融合在一起，全部合而為一。如果他痛苦，就彈奏痛苦；如果他快樂，就彈奏快樂。他無法把他的演奏跟他內心的感受分開。對他來說，演奏音樂就是把內心深處的東西傳送出來。他竭盡所能地挖掘他內心、靈魂和生命的最深處。

瑞克特：用一個現代的詞彙來形容，史提夫永遠在場。這個人在任何方面都不作假。我曾經跟全是表面工夫的人合作，那種是藝人。史提夫是吉他手，他所做的一切都有他的心、感情和靈魂在裡面。所以他的音樂才會這麼有力量。他處理每首歌都非常細膩，像對待一片雪花，永遠都不一樣，永遠反映當下。

雷頓：史提夫的情感與他的表達工具之間的連結，會讓人很有共鳴。他們聽了他的音樂會懂得他。

夏儂：有很多在技巧上非常高超的樂手沒有足夠的感受力，沒辦法活得像沒有下次一樣。史提夫總是彈得彷彿他沒有明天了。他永遠存在於這一刻，而且是非常投入在這一刻。

大多數人都很希望能夠表達出最深處的感情，但要做到很困難。史提夫就是其中的佼佼者。

404

羅斯・昆克爾：他的自信和脆弱平衡得非常完美。他彈出來的聲音，和他歌聲中那股絕不妥協的感覺，充滿了力量和自信。但你要是看著他，會知道他很脆弱。在他的力量底下有一種柔軟，這個組合非常吸引人。

瑞克特：他在演奏時就像一扇開著的門，情緒經由他的身體透過手指傳送出去。每天處在那個環境裡，我也只能讚嘆。

雷頓：他觸動人心的方式，和他彈吉他、彈 Stratocaster、彈藍調的方式無關。都不是因為這些。而是史提夫能掌握到大家在生活中想要表達卻表達不出來的東西，並替他們表達出來。這個關係就在那裡，即使他們也說不出到底是什麼讓他們這麼感動。

夏儂：演奏音樂讓史提夫有機會表達屬於靈性層面的東西。我跟史提夫一起住的時候，我們曾經趁蕾妮去瓦倫泰，兩個人整晚不睡，坐在後院看著太陽升起。我們遠眺湖光山色，聽小鳥唱歌，旁邊到處都是花。我們整晚聊靈性的事，那種時候他處於一種深刻的滿足狀態，感謝上帝賜給他生命中的一切。

他一邊彈著木吉他，神智在那一刻的時空中遊蕩；他流露出孩子般的眼神，環顧周遭的自然美景，心思完全不在他彈的東西上。大約有三十秒鐘，我聽見了此生最美妙的音樂。那不是人世間的聲音。我說：「史提夫，那是什麼音樂？」他說：「啊？哪個部分？」「就你現在在彈的！」他說他不知道，然後就接著彈。我願意付出一切只為了再聽到一次那個音樂，因為實在太玄妙了。感覺就像天空打開來，有一道光照在他的身上。很不可思議。

雷頓：史提夫自我評價的標準是他和音樂的情緒關係，也就是他在演奏時的精神與情緒處於何種狀態。他每分每秒都在關注自己的情緒連結狀態，但他不會去關注昨天或前天的，只有現在。

夏儂：當你接通了那個狀態，就會像有某個東西透過你播放出來，你只是看著它透過你的手，從樂器傳出去。你會發現你做出來的東西在你的想像中從來沒有出現過。前提是你必須完全沉浸在當下，這種情況才會發生。那一刻彷彿是永恆的。重點在於接通宇宙能量。

雷頓：音樂就是這樣來的。那是一種無形的東西，卻又是最重要的東西。最好的演奏經驗就是，感覺到自己僅僅存在於當下那個瞬間，沒有一絲一毫的念頭在別的地方，不管是有意識還是無意識的。一旦你進到那個瞬間，整個體驗會變得深刻，這時就會打開一種完全和音樂融為一體的感覺。

重點在於超越自我意識。

夏儂：史提夫形容過這個感覺，他說是「像回家一樣。」太貼切了。

約翰博士：他留給這個世界的，是會永遠流傳下去的東西，但大多數人只認識音樂，不認識樂手。

而這正是我最想念的地方——我認識這個樂手。

夏儂：史提夫是在意外之下進入我的生命，雖然我比他年長得多，但他讓我見識到很多事情。能有這樣的經驗是我的福氣。

布雷霍爾：我們常常趁寫歌休息的時候，去他家附近的一家商店買水果冰棒，不到一分鐘就有一堆人圍繞著史提夫。我退到一旁觀望，看見他露出大大的開朗的笑容越過人群看著我。他喜歡用正面的方式跟人接觸，很愛跟人產生互動。

瑞克特：他樂於接納每個人，別人老是告訴他他的音樂有多棒，他就回答：「非常謝謝你。我盡力了。」他的樂迷會擁抱、親吻他，跟他拍照，我們每個人都在巴士上等到快要睡著了，因為他會把每個要簽名的人都簽完。每一個都簽耶！每次都這樣。

布雷霍爾：在音樂節上他總是最後一個離開，一直站在那裡簽名，得硬把他拖走，巴士才能開。我碰到的見過史提夫的人，沒有一個不被他的正面態度感動。他們不必懂他的音樂，甚至不一定多喜歡。他熱愛生命，關心人和藝術，而且是個充滿同情心的人。

瑞克特：他和杜耶都是天生善良的人。我們去阿拉斯加釣魚的時候，我釣到一條二十四公斤的鮭魚，他替我覺得很興奮，興奮到像他自己釣到的一樣。跟樂團一起去巡演時，你會看到人有好有壞，但我從來沒看過史提夫用惡劣或生氣的態度對人。我們一起巡演的五年中出過很多差錯，巴士遲到，班機延遲，但他總是能從容度過一道道難關。有一次，我們的巴士從羅馬要開到那不勒斯，在路上抛錨，那是一條沒有路肩的兩線道公路，所以往羅馬方向的車都被我們堵住了，長長的車陣狂按喇叭，史提夫還是笑笑的。我們就找了八輛計程車載我們去演出。

雷頓：一朵花在藤蔓上凋謝後會掉落，然後死掉。而這朵花原本奄奄一息，卻又活了過來，並且開得比以往更漂亮。接著突然間……砰！它就這樣不見了，我們共同擁有的一切，一個會動的、活生生的人，不在了。我們一起經歷過很多事情，也都對未來一起演奏、一起創作音樂充滿期待。我們已經準備好要繞過下一個彎，可以預見會開上一條康莊大道。想到這個，他的去世就更令人心痛。

威南斯：史提夫死後我必須面對的問題之一就是，我再也不想演奏了。

李康納：有很多年我都不敢看他最後一次在《奧斯丁城市極限》的演出。看到他復出，做了一場不可思議的表演，之後又那麼快過世，這已經不是心痛可以形容。他是貨真價實的奧斯丁驕傲和喜悅，至今沒有人的影響力能和史提夫・雷相比。他的過世撼動了這整個城市。

一九九四年，奧斯丁市中心的柏德女士湖（Lady Bird Lake）湖畔豎立起一座史提夫的銅像，就在禮堂海岸（Auditorium Shores）旁，他在那裡舉辦過許多令人難忘的演唱會，包括他一九九〇年五月四日在奧斯丁的最後一次表演。

雷頓：史提夫的不幸遇難只是更加突顯他的偉大，在後世的心目中加上了印記，如同巴弟・哈利（Buddy Holly）、奧提斯・瑞汀・吉米・罕醉克斯・珍妮絲・賈普林和杜恩・歐曼那樣。好像你有個東西被搶走了，所以你只能想著原本接下來可能會怎麼樣。

霍吉斯：他戒酒已經四年，令人在震驚之外又多了遺憾。他的身體狀況非常好，感覺未來還有幾十年健康、有創意的歲月在等他。他的音樂生涯、生活、靈性和幸福，都變得那麼圓滿。

本森：很多人愛史提夫是因為他是吉他天才，但你要是認識這個人，你會知道他是最討人喜歡的人。

雷頓：史提夫死後，開始有人認為他是像基督一樣的純潔人物，把任何跟他有過摩擦的人都看成惡人。

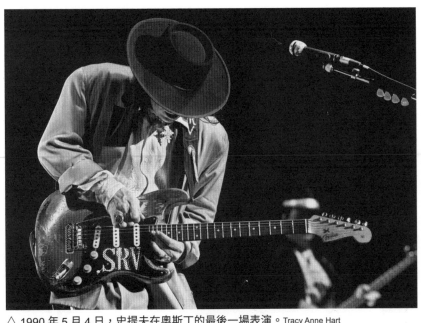

△ 1990 年 5 月 4 日，史提夫在奧斯丁的最後一場表演。Tracy Anne Hart

夏儂：不是這個樣子。

雷頓：史提夫有些時候是很難搞的。每個人都一樣。他不是聖人。就是一個人。

弗里曼：史提夫死了以後被聖人化了。這是很奇怪的，我認為這樣事實上反而貶低了他，因為史提夫是一個人，他會犯錯。他就是個相處起來很貼心、很好玩、個性很好的人，然後又是個不世出的天才而已。我好想念他。

夏儂：史提夫把自己給了這個世界，這是很美的事。

雷頓：「祝各位好運。」這是史提夫很常說的話。不管在哪裡，在任何時候，他要祝福每一位都好運。

吉米・范：這個世界想念的是他的音樂，而我想念的是我弟弟。

跋

吉米·范憶胞弟

史提夫的故事，是一個關於在德州和美國南方長大的故事。這不是什麼完美的地方，但容許你自由追尋你喜歡的、你覺得很酷的，然後跟它結合起來，變成其中一部分。這是一個關於發現自己、表達自己的故事。他發現了對音樂——史林·哈波（Slim Harpo）、馬帝·華特斯、閃電·霍普金斯、吉米·瑞德和吉米·罕醉克斯——的熱愛，和音樂陷入熱戀，繼而發現如何透過音樂表達他的真實本質。

有人透過繪畫、寫作或音樂來表達自己，因為他們不得不如此。在奧克利夫跟我們一起長大的人，很多不是死了就是坐牢，我不敢說史提夫和我要是沒有開始彈吉他，會不會也一樣。吉他是史提夫釋放靈魂的器具，是他的神劍。我沒辦法想像沒有吉他的史提夫。吉他就是他的一切。它帶著史提夫走遍全世界，讓他認識了他的偶像，讓他得以表達自己，他因此可以說話，可以找到自我認同。他因此知道了自己是誰。史提夫演奏的時候，他的吉他會說話，說出他的故事。

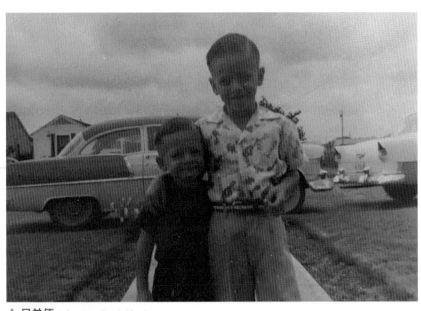

△ 兄弟倆。Courtesy Jimmie Vaughan

你仔細聽就能聽見。你可以聽到他透過吉他在說話。我知道我聽得到。

他演奏得最好的時候，幾乎就像一種宗教體驗。我知道他那一刻在經歷什麼，因為我也經歷過。我知道那種和某個不知道是什麼的東西「直接連結」的感覺。我知道聽起來很玄，但對吉他手來說，很玄是應該的。

當你接收到那種靈感——或許是因為溫度對了還是怎麼樣——大家都看得出來。其他人感覺到有人進入那個狀態時，他們也會接收到。因為這是真實的感受。如果是假的，你也會知道。你騙不了觀眾。

史提夫的個性透過他的演奏傳達出來，這就是他吸引觀眾的地方。那是直接的情感，完全由心發出。想像你能把你的每個情緒都拿出來放在桌上，讓大家挑選，他的演奏就是那樣。

史提夫對他的工作非常努力，但是他最大的問題是，他實在太愛彈吉他了，誰都看得出來。這完全是他的本能而已，他看到一個機會可以透過樂器表達自己，就抓住那個機會。所以史提夫才能打動那麼多人。

史提夫的影響力從以前就在，一直到今天都還在，這一點依然讓我驚訝。我相信是因為他要傳遞的訊息很純粹又很簡單，那就是找到你愛的，然後去做。這就是他傳達給這個世界的訊息。

後記

很難用文字來形容我跟史提夫‧雷‧范的關係對我代表的意義。他進入我的生命兩次，兩次都是在我最需要他的時候，只是第一次對我來說不是那麼明顯。

那是一九七○年春天，就在我剛離開強尼‧溫特的時候。我正要走去達拉斯的一家夜店，聽到一段吉他聲，才聽到前面幾個音符，我就知道這是真正的好東西。史提夫灌注在音樂裡的精神直接展露出來，那是一種很顯著、很特別的內在動力。我很快就發現，他除了有精湛的演奏能力，還是一個非常謙虛貼心的人。

我們開始在黑鳥和克拉克傑克樂團一起演奏，感情愈來愈好，後來克拉克傑克樂團解散，我們就分道揚鑣了。毒癮毀了我的人生。整整五年我完全迷失自己。之後我終於又重拾音樂演奏，碰巧在休士頓的一家夜店看到史提夫，我突然開竅了。我知道在臺上跟他一起演奏才是我的歸宿，當晚我就那樣告訴他。一九八一年的第一週，我們再度合作，接下來的十年裡，史提夫成了我最要好的

朋友。

夜復一夜跟史提夫一起演奏是令人心靈無比充實的事。他的演奏總像要把生命整個掏出來，找出他內心那個集中點，汲取每一場表演的能量。所有最好的音樂都有一種超越時間的特質，我想史提夫的演奏無可否認就有這種特質。每一次我們上臺表演，每個人都知道要把自己毫無保留地奉獻出去。我們總是讓音樂幫我們帶路；你聽著它，然後跟它走。我們知道只要能這樣做就不會出錯。

常常是史提夫讓我們看見路在哪裡，我們就跟著路走。

跟史提夫在雙重麻煩演奏是我音樂生命的高峰。我們團員間的默契，讓大家合作起來感覺是一加一等於五。是我們的基本態度和感覺在推動一切，也就是對音樂的愛、對彼此的愛，和我們共同追求的目標。我們都在追求同一個層次的音樂滿足感。演奏音樂是一種精神體驗，應該崇敬以對。它證實了我的存在。我們往往會置身一種境地，那是我所能想像最美妙的感覺。

史提夫以同樣的強度、熱情和奉獻態度面對戒癮。他在其中受苦了很久，等他終於決定要改變，他就徹底改變，用上全副的心力，不容一絲差錯。他下了極大的苦工振作自己——用自我療癒所需要的愛和關心對待自己——所以他有能力用同樣的愛對待其他那麼多有需要的人。他是行使戒癮生活的榜樣，一如他的音樂演奏，一如他以同情、關愛的心對待成癮者的為人。

史提夫向我們所有人示範了如何往自己的心和靈魂——換句話說就是生命——深處挖掘，在更深的精神層次，藉由吉他表達愛的情感。他真正的目標是幫助別人並傳遞祝福，他也做到了。直到今天，他仍持續用他的音樂對數以百萬計的人說話，並啟發他們。史提夫所做的一切，都成了珍貴

的資產。我每天都感謝上帝賜給我史提夫・雷・范。

——湯米・夏儂，雙重麻煩貝斯手

於德州奧斯丁

謝誌

我們抱著惶恐、榮幸的心講述史提夫‧雷‧范的故事，以最大的努力呈現這個人和這個樂手的樣貌。寫作過程中，有數以百計的人給了我們筆墨難以形容的幫助，包括那些最了解、也最關心史提夫的人。感謝各位信任我們會盡力揭露、闡述這個人物的真實面。

要吉米‧范談他的弟弟並不容易，他很熱心想幫我們盡可能做到精準表述，我們實在找不出適切的字眼來感謝他這份心意。這些年來看過吉米在傳奇雷鳥樂團，或是他在瘋狂搖搖樂（Tilt-a-Whirl）這個風琴三重奏樂團領銜演出的人，都知道他的彈奏總是恰到好處，沒有任何多餘的音符，這種彈吉他的方式真實反映出他的個性，因此在本書中他的角色像評論員，看法往往一針見血。

雙重麻煩團員克里斯‧雷頓、湯米‧夏儂和瑞斯‧威南斯提供的故事是本書的心臟。他們是最了解史提夫的人。克里斯和湯米從破爛的廂型車談到成為大明星，從死亡邊緣談到戒毒後的人生高峰，一直到高山峽谷的絕望深淵。我們永遠感謝他們三位這麼多年來對我們知無不言地聊了無數個

416

鐘頭，包括留下記錄的，和私底下的。

本書引用的談話出自以下每一位，我們在此表示感謝：賴瑞‧艾伯曼、葛瑞格‧歐曼、卡洛斯

‧阿洛瑪、蘇珊、安東、席尼、庫克、阿佑特、安‧巴頓、馬克、班諾、雷‧本森、比爾‧班特利、

艾爾‧貝瑞、琳迪‧貝特、杜耶‧布雷霍爾、杜耶‧布雷霍爾二世、柯特‧布蘭登伯格、丹尼‧布魯斯、

比爾‧卡特、琳達‧卡西奧、艾力克‧克萊普頓、W. C. 克拉克、羅迪‧柯隆納、鮑伯‧克里蒙爾、

羅德尼‧克雷格、J. 馬歇爾‧克雷格、勞伯‧克雷、提姆‧達克沃斯、朗尼‧爾歐、詹姆斯‧艾爾威爾、

丹尼‧弗里曼、吉姆‧蓋恩斯、葛雷格‧蓋勒、比利‧F. 吉本斯、明蒂‧蓋爾斯、鮑伯‧格勞伯、

大衛‧葛里森、華倫‧海恩斯、艾力克斯‧霍吉斯、伯特‧霍爾曼、瑞伊‧韋利‧哈伯德、布魯斯‧

‧伊格勞爾、約翰博士、愛蒂‧強生、艾瑞克‧強生、史蒂夫‧喬丹、麥克‧金德雷德、艾伯特‧

金、比比‧金、羅斯‧昆爾、珍娜‧拉皮杜斯‧拉布朗（Janna Lapidus LeBlanc）、克里斯‧雷頓、

修‧路易斯‧泰瑞、李康納、芭芭拉‧隆、馬克‧勞尼、理查‧拉克特、雷內‧馬

汀尼茲、湯姆‧馬佐里尼、約翰‧馬克安諾、「帕比」‧米道頓、史提夫‧米勒、理查‧穆倫、傑

基‧紐豪斯、德瑞克‧歐布萊恩、唐尼‧歐普曼、喬‧派瑞、史考特‧費爾斯、蕭恩‧費爾斯（Shawn

Phares）、喬‧普利斯尼茲、馬克‧普羅柯特、邦妮‧瑞特、戴安娜‧雷、麥克‧雷姆斯、史吉普

‧瑞特、奈爾‧羅傑斯、詹姆斯‧羅文、丹尼爾‧薛佛（Daniel Schaefer）、保羅‧薛佛、李‧

史科拉爾（Lee Sklar）、艾爾‧史塔黑利、約翰‧史塔黑利、湯姆‧夏儂、麥克‧史帝爾、吉米‧

史特拉頓、安琪拉‧史崔利、喬‧蘇布萊特、卡邁‧羅哈斯、格斯‧桑頓、吉姆‧崔米爾、里克‧

維托・唐・沃斯・馬克・韋伯・派特・懷特菲爾德・布萊德・惠特福德・安・威利・蓋瑞・威利・瑞斯・威南斯和康妮・范。

吉米的柯瑞・摩爾（Cory L. Moore）和西恩・麥卡錫（Sean McCarthy）團隊這一路上幫了大忙。

沒有他們，很多事情我們不可能辦到。

本書的配圖力求和文字一樣完整且多樣化，在這方面我們得到很多人的幫助，獲准使用他們的照片、生活照、排班表、巡迴行程表、明信片等等，包括范氏家族和庫克家族、唐娜、強斯頓、喬・普利斯尼茲、羅伯特・布蘭登伯格三世（Robert Brandenburg III）、珍娜・拉皮杜斯、蓋瑞・奧利佛（Gary Oliver）、史吉普・瑞克特、芭芭拉・羅根・克里斯・雷頓和湯米・夏儂。

多位出色的專業攝影師跟我們合作，完成了許多不可能的任務。衷心感謝杰伊・布萊克斯伯格（Jay Blakesberg）、J.瓦特・凱西（J. Watt Casey）、約翰・杜佛（John Durfur）代表他已故的妻子瑪麗・貝斯・葛林伍德（Mary Beth Greenwood）、崔西・安・哈特（Tracy Anne Hart）、肯・霍吉（Ken Hoge）、安德魯・隆（Andrew Long）、喬尼・麥爾斯（Jonnie Miles）、凱西・莫瑞（Kathy Murray）、馬克・普羅柯特（Mark Proct）、阿加皮托・桑切斯（Agapito Sanchez）、吉米・史特拉頓和寇克・衛斯特（Kirk West）。

下列人士在大大小小的事情上提供協助、經常告訴我們哪裡可以找到很棒的照片，或是介紹我們認識關鍵人物，包括：奧斯丁歷史中心（Austin History Center）的善心人士、史蒂夫・伯克維茲（Steve Berkowitz）、約翰・比歐內利（John Bionelli）、麥可・卡普蘭（Michael Caplan）、瓊

安‧柯恩（Joan Cohen）、羅傑‧「騎士」‧柯林斯（Roger "One Knite" Collins）、穆羅‧庫克（Mural Cook）、大衛‧柯頓（David Cotton）、約翰‧克魯茲（John Cruz）、亞當‧迪波羅（Adam DePollo）、山姆‧安立奎（Sam Enriquez）、巴弟‧吉爾（Buddy Gill）、大衛‧龔柏格（David Gomberg）、阿南‧吉瑞達達斯（Anand Giridhardas）、戴頓‧哈爾（Dayton Hare）、艾倫‧海恩斯（Alan Haynes）、克雷格‧霍普金斯（Craig Hopkins）、比佛利‧哈維爾（Beverly Howell）、約翰‧傑克森（John Jackson）、札那‧貝利金（Zana Bailey-King）、羅比‧康朵爾（Robbie Kondor）、蘭斯‧凱特娜（Lance Keltner）、艾瑞克‧克拉斯諾（Eric Krasno）、貝蒂‧雷頓（Betty Layton）、賴瑞‧蘭吉（Larry Lange）、史蒂夫‧利茲（Steve Leeds）、馬克‧利普金（Marc Lipkin）、葛雷格‧馬汀（Greg Martin）、維琪‧莫比（Vicky Moerbe）、馬克‧墨瑞（Mark Murray）、維恩‧納格爾（Wayne Nagle）、羅伯‧派特森（Rob Patterson）、普里亞‧帕克（Priya Parker）、傑克‧皮爾森（Jack Pearson）、湯姆‧雷諾（Tom Reynolds）、亞特‧羅姆勒（Art Rummler）、喬‧沙翠亞尼（Joe Satriani）、威爾‧施瓦比（Will Schwalbe）、克里斯‧夏尼（Chris Scianni）、庫米‧夏儂（Kumi Shannon）、肯恩‧薛波（Ken Shepherd）、吉姆‧舒勒（Jim Suhler）、摩根‧特納（Morgan Turner）、瑞克‧特恩堡（Rick Turnpaugh）、吉米‧維維諾（Jimmy Vivino）、柯比‧華納克（Kirby Warnock）、史蒂夫‧威爾森（Steve Wilson）和武麟。

特別感謝羅伯特‧布蘭登伯格三世讓我們引用及改編他父親柯特的回憶錄《無人能擋的彗星》。

如果沒有柯特的資料，我們將無法正確敘述史提夫‧雷‧范的內幕故事。

我們的經紀人大衛・丹頓（David Dunton）是業界頂尖人物，他從這本書的發想一路引導直到完成。St. Martin's 出版社的馬克・雷斯尼克（Marc Resnick），跟他合作總是很愉快，這位編輯規畫大方向，提供鼓勵、支援和熱情。另外也感謝漢娜・歐格雷迪（Hannah O'Grady）、凱薩琳・霍夫（Kathryn Hough）、保羅・霍克曼（Paul Hochman）、馬汀・昆（Martin Quinn），還有出版社的所有人，謝謝你們相信這本書，並花了這麼大的工夫把書完成與大眾見面。

感謝達米安・范納利（Damian Fanelli）、傑夫・吉特（Jeff Kitts）還有《吉他世界》雜誌的所有人，這家雜誌社是我們兩個多年來在很多方面的基地。在他們之前，還要感謝我們的好友兼導師布萊德・托林斯基（Brad Tolinski），他派我們兩個採訪了很多史提夫・雷的精采報導回來，並協助我們編輯與撰寫成書。這本書的初稿也經過他的審閱，使得成果比當初好得多。

我們兩個也要互相感謝一下，我們本來就是好朋友，撰寫本書讓我們的友誼更上層樓。雖然偶爾意見不同，但唯一的影響就是讓這本書變得更好。

我們的家人不只一直聽我們講史提夫・雷・范的故事聽了很多年，還得永遠聽他的音樂。感謝我們大家族的其他親人，尤其是蕾貝卡・布魯蒙斯坦（Rebecca Blumenstein）、雅各（Jacob）、艾利（Eli）和安娜・保羅（Anna Paul），以及崔西（Tracey）、羅里（Rory）和懷特・艾爾多特（Wyatt Aledort）。沒有你們，我們什麼都不是。我們的父母撫養我們並鼓勵我們追求自己的藝術夢想。永遠感謝羅伯特和瑪麗蓮・艾爾多特（Marilyn Aledort），以及迪克西（Dixie）和蘇西・保羅（Suzi Paul）。

感謝所有來看過我們樂團，或看過我們團友在下列樂團表演的人：安迪・艾爾多特的律動之王樂團（Groove Kings）、亞倫・保羅的中國大人物樂團（Big in China），以及我們共同合作的「兄弟之友」樂團（Friends of the Brothers）。支持現場音樂！

附錄

史提夫的裝備

・**早年使用的吉他**

MASONITE GUITAR

這是史提夫一九六一年收到的生日禮物，用梅索耐特纖維板做成的，非常便宜，上面有牛仔、乳牛和繩子的圖案。

1957 GIBSON ES-125T

接收吉米的吉他。

1951 FENDER BROADCASTER

接收吉米的吉他。

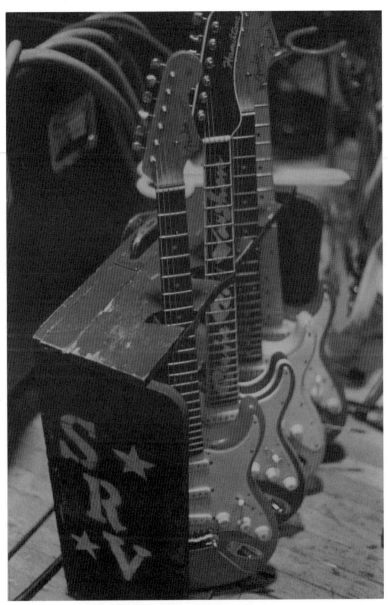

△ 史提夫的吉他，攝於 1985 年 11 月。Donna Johnston

1963 STRATOCASTER WITH MAPLE NECK

一九六九年購買。

1963 EPIPHONE RIVIERA

用 Broadcaster 吉他交換來的。

1954 GIBSON LES PAUL JUNIOR TV MODEL

1952 GIBSON LES PAUL GOLDTOP

GIBSON BARNEY KESSEL

1959 GIBSON 335 DOT-NECK

大陸夜店老闆羅迪‧霍爾（Roddy Howard）贈送的禮物。

TOKAI SPRINGY SOUND STRATOCASTER COPY

吉他技師唐尼‧歐普曼在一九八二年贈送的禮物。

RICKENBACKER PROTOTYPE STEREO SEMI-HOLLOW GUITAR

• 主力吉他

1962/3 SUNBURST FENDER STRATOCASTER "PARTS" GUITAR，又名「第一任」(Number One)

名為「第一任」和「大老婆」，一九七四年向雷·海尼格在奧斯丁的德州之心樂器行購得。用不同年份的零件拼湊而成：琴頸上印有一九六二年十二月，標榜「平面接合板」(Veneer Board) 的玫瑰木琴桁；琴身上印了一九六三年。其中一個拾音器上寫著一九五九年（所以史提夫都說這把吉他是五九年的）。

1962 RED STRATOCASTER WITH THE "SLAB-BOARD" ROSEWOOD NECK，又名小紅 (Red)

一九八四年在查理·沃茲 (Charley Wirz) 位於達拉斯的查理吉他店購得。一九八六年，換成仿冒的芬達左手琴頸，一九九〇年七月在紐澤西州霍姆德爾鎮 (Holmdel) 的花園州立藝術中心 (Garden State Arts Center) 預演時意外折斷，又換上一支新的芬達琴頸。

客製黃色 Strat 電吉他，又名小黃 (Yellow)

這把吉他由香草軟糖樂團 (Vanilla Fudge) 的文斯·馬泰爾 (Vince Martell) 賣給查理·沃茲；沃茲把吉他漆成黃色、裝上一個單一琴頸拾音器後，在一九八〇年代初送給了史提夫。拾音器腔已經被挖空，所以吉他內部基本上是空心的。這把吉他在一九八七年被偷，再也沒找回來。

1963/64 NATURAL FINISH STRATOCASTER，又名蕾妮 (Lenny)

這是史提夫的妻子蕾妮在一九八〇年代初送給他的禮物。這把吉他只用天然木材，並強調琴身上帶有棕色斑點並鑲嵌蝴蝶玳瑁。原本的琴頸帶有玫瑰木指板，但很快就換成他哥哥吉米送給他的楓木琴頸。這是史提夫唯一的一把楓木琴頸 Strat。

1961 WHITE STRATOCASTER WITH ROSEWOOD NECK，又名奶油 (Butter) 或威士忌 (Scotch)

一九八五年秋天在一次店內亮相活動中購買。非原裝的木紋護板是由史提夫的技師雷內‧馬汀尼茲為這把吉他特製的。

HAMILTONE 客製 Stratocaster，又名 Main

ZZ Top 的比利‧吉本斯在一九八四年送給史提夫的禮物。由詹姆斯‧漢米爾頓 (James Hamilton) 打造，由兩片式楓木琴身搭配穿透式琴頸 (neck-through-body) 設計。原本裝有 EMG 拾音器，後來換成老式芬達 Strat 拾音器。指板是烏木，上頭用鮑魚貝鑲著史提夫的名字，由藝術家比爾‧納倫 (Bill Narum) 設計。

Wirz Stratocaster，又名查理 (Charley)

這把配有 Danelectro「口紅管」拾音器的白色 Strat「拼湊」電吉他，是查理‧沃茲和雷內‧馬汀尼茲於一九八三年製作，送給史提夫的禮物，頸板上刻有「More in '84」字樣。採用橙木琴身和檀

1928/29 NATIONAL STEEL 鋼棒吉他

巡演工作人員拜倫・巴爾送給他的禮物，一九八一年購於查理吉他店。《齊步走》專輯的封面上，史提夫就是跟這把吉他一起入鏡。

木指板，是一款可控制單一音色和音量的無搖座吉他。

Guild JF65-12 十二弦木吉他

一九九〇年一月三十日史提夫在《MTV 不插電》電視節目上使用的這把吉他，是他的朋友提摩西・達克沃思所有。

GIBSON JOHNNY SMITH

史提夫用這把吉他錄製〈野馬搖擺〉，可能還有〈豬腸與豬肉〉和〈回家〉。

GIBSON CHARLIE CHRISTIAN ES-150

史提夫使用這把吉他錄製〈布特山〉（Boot Hill），收錄在去世後發行的光碟《天空在哭泣》。

FENDER PROTOTYPE 1980 HENDRIX WOODSTOCK STRATOCASTER

這把吉他的特點是顛倒的碩大琴頭上有兩個壓弦墊，其餘跟一般版 Stratocaster 沒兩樣。據說史提夫是一九八五年夏天在明尼蘇達州聖保羅的河濱音樂節（Riverplace Festival）上臺演出前買的。

• 音箱

MARSHALL 1980 4140 2×12 CLUB AND COUNTRY 100-WATT COMBO

在一九八〇年代早期使用的音箱，單獨或是與其他音箱一起使用。在八〇年代初加裝了 JBL 揚聲器。

FENDER 1964 BLACKFACE VIBROVERBS

史提夫往往一次使用兩個 Vibroverb；他的整個演藝生涯中這類音箱一直在他的選用之列。

FENDER 1964 BLACKFACE SUPER REVERBS

現場演出時，史提夫經常使用兩臺這種音箱再加上其他很多音箱。改裝加上 EV 揚聲器。

DUMBLE 一百五十瓦 Steel String Singer 與 4x12　BOTTOM

裝有 6550 功率管和四臺一百瓦的 EV 揚聲器。史提夫在錄製《德州洪水》時只用了一臺登堡音箱，那是跟傑克森·布朗借的，不久他就自己弄來了一臺登堡音箱。

Marshall Major 兩百瓦音箱頭搭配 4x12　DUMBLE BOTTOM

裝有 6550 功率管和四臺一百瓦的 EV 揚聲器。

FENDER 一九六〇年代晚期 Vibratone

這個揚聲器音箱基本上相當於 Leslie 16 音箱，內部有一塊可以製造顫音效果的旋轉擋板。在〈冷槍〉

和〈我慣做的事〉等曲目可以聽到它的聲音，由其中一個 Vibroverb 驅動。

- **效果器**

Ibanez TUBE SCREAMER 破音效果器

史提夫一開始使用原版的 TS808，但是根據吉他技師雷內・馬汀尼茲的說法，他前前後後幾乎用過每一種 Tube Screamer，包括 TS9 和 TS10 經典款。

VOX WAH

史提夫偏好使用一九六〇年代的原版 VOX WAH。

Dallas-Arbiter Fuzz Face 破音效果器

後來經塞薩爾・迪亞茲修改。

Tycobrahe Octavia 八度音模糊音效效果器

Roger Mayer Octavia 八度音破音效果器

UNIVIBE UNIVOX FM-NO 49.5

短暫使用過。

客製分線盒

有一個輸入和六個輸出裝置，可把他的吉他訊號同時送到六個不同的音箱。

MXR 迴路選擇器

史提夫現場演奏時會使用這個踏板來把 Tube Screamer 加入或移出訊號鏈。

Roland Dimension D 空間效果器

在錄製《德州洪水》等發片歌曲的錄音室使用，用來產生合唱類型的效果，在〈瑪麗有隻小綿羊〉、〈德州洪水〉和〈驕傲與喜悅〉中可以清楚聽到。「我們在幫《德州洪水》混音時，史提夫喜歡用的一種效果是這種非常模糊的 Roland 延音／合唱效果，會產生一點嘶吼的聲響。」錄音師／製作人理查・穆倫說。「這是一種可以產生漸變效果的音響裝置，可在〈瑪麗有隻小綿羊〉的獨奏和〈驕傲與喜悅〉的尾奏裡聽到。在最後要完成混音時，史提夫就坐在控制板上，隨著歌曲的進行即時控制這個效果的淡入淡出。他在〈無法忍受的天氣〉裡也用了這個效果。」

• Fender 中型撥片

史提夫偏好使用撥片的後端，也就是「寬」的那一端來彈。

• Earth III 音符背帶

由理查・奧利佛里（Richard Oliveri）一九七〇年代後期在紐約史泰登島（Staten Island）創立的音符背帶公司（Music Note Strap Co.）製造。

• 琴弦

GHS Nickel Rockers 的弦，規格為 0.013、0.015、0.019、0.028、0.038、0.058，調低半個音階（由低到高為：Eb, Ab, Db, Gb, Bb, Eb），類似吉米・罕醉克斯。他在最後幾年換成 0.011、0.015、0.019、0.028、0.038、0.054。

德州洪水——史提夫‧雷‧范傳

作　　者：艾倫‧保羅、安迪‧艾爾多特

翻　　譯：張景芳

主　　編：黃正綱

資深編輯：魏靖儀

美術編輯：吳立新

圖書版權：吳怡慧

圖書企畫：林祐世

印務經理：蔡佩欣

總 編 輯：李永適

發 行 人：熊曉鴿

出 版 者：大石國際文化有限公司
地址：新北市汐止區新台五路一段 97 號 14 樓之 10
電話：(02) 2697-1600
傳真：(02) 2697-1736

印刷：群鋒企業有限公司

2023 年（民 112）10 月初版

定價：新臺幣 620 元／港幣 207 元

版權所有，翻印必究

ISBN：978-626-97621-1-8（平裝）

* 本書如有破損、缺頁、裝訂錯誤，請寄回本公司更換

總代理：大和書報圖書股份有限公司
地址：新北市新莊區五工五路 2 號
電話：(02) 8990-2588
傳真：(02) 2299-7900

國家圖書館出版品預行編目（CIP）資料

德州洪水 - 史提夫‧雷‧范傳
艾倫‧保羅、安迪‧艾爾多特 作；張景芳 翻譯. -- 初版. -- 新
北市：大石國際文化，民112.10　　頁；14.8 x 21.5公分
譯自：Texas flood: the inside story of Stevie Ray Vaughan
ISBN 978-626-97621-1-8（平裝）

1.CST: 范(Vaughan, Stevie Ray) 2.CST: 音樂家 3.CST: 傳
記 4.CST: 美國

910.9952　　　　　　　　　　　112014912